书法入门必学碑帖

原大放大对照 欧阳询《九成宫醴泉铭》

◎ 孔文凯 编

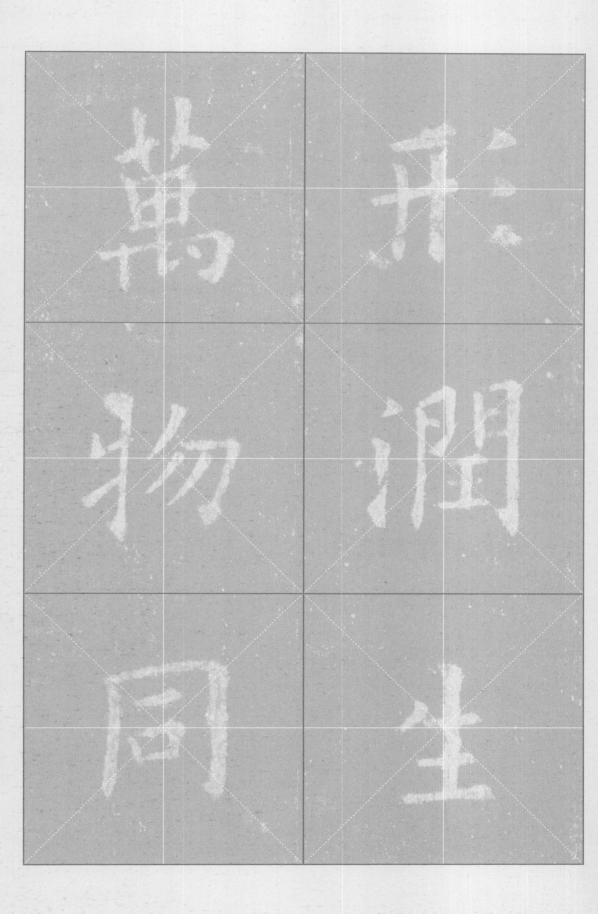

中原出版传媒集团
中原传媒股份公司

河南美术出版社
·郑州·

U0124956

图书在版编目（CIP）数据

欧阳询《九成宫醴泉铭》/ 孔文凯编 . — 郑州：河南美术出版社，2023.9

（书法入门必学碑帖：原大放大对照）

ISBN 978-7-5401-6266-5

Ⅰ．①欧… Ⅱ．①孔… Ⅲ．①楷书–碑帖–中国–唐代 Ⅳ．①J292.24

中国国家版本馆CIP数据核字（2023）第129164号

书法入门必学碑帖：原大放大对照

欧阳询《九成宫醴泉铭》

孔文凯　编

出 版 人　王广照

策　　划　大　圭

责任编辑　王立奎

责任校对　管明锐

装帧设计　陈　宁

出版发行　河南美术出版社

　　　　　地　　址　郑州市郑东新区祥盛街27号

　　　　　邮政编码　450016

　　　　　电　　话　0371-65788152

制　　作　河南金鼎美术设计制作有限公司

印　　刷　郑州印之星印务有限公司

经　　销　新华书店

开　　本　787 mm×1092 mm　1/8

印　　张　24.5

字　　数　245千字

版　　次　2023年9月第1版

印　　次　2023年9月第1次印刷

书　　号　ISBN 978-7-5401-6266-5

定　　价　68.00元

如有印装质量问题，请联系印刷厂调换。

漫谈欧阳询《九成宫醴泉铭》

《九成宫醴泉铭》由魏徵撰文、欧阳询书写于唐贞观六年（632）。全文叙述了『九成宫』的来历和其建筑的雄伟壮观，歌颂了唐太宗的文治武功和节俭精神，介绍了唐太宗发现醴泉的经过，并刊印典籍说明醴泉的出现是由于『天子令德』，最后提出『居高思坠，持满戒溢』的谏诤之言。宋曾巩在《九成宫醴泉铭·跋》中称『九成宫乃隋之仁寿宫也，魏为此铭，亦欲太宗以隋为戒，可以见魏之志也』。

九成宫遗址在今陕西省麟游县城西2.5公里，原为隋之仁寿宫。唐贞观五年（631），太宗皇帝命令修复隋文帝之仁寿宫，改名『九成宫』，并置禁苑、府库及官寺。第二年，太宗为避暑来到九成宫，在游览宫中台观时，偶然发现有一清泉。太宗万分欣喜，便令魏徵撰文，欧阳询书写而立一石碑。这便是《九成宫醴泉铭》。『九成』形容多层，高峻。『铭』，文体之一，古代常刻铭于碑版或器物上，或以称功德，或以申鉴戒。

《九成宫醴泉铭》是一件极为成熟的楷书作品。日本有位书法家曾认为，『这通碑的书法所达到的水

一

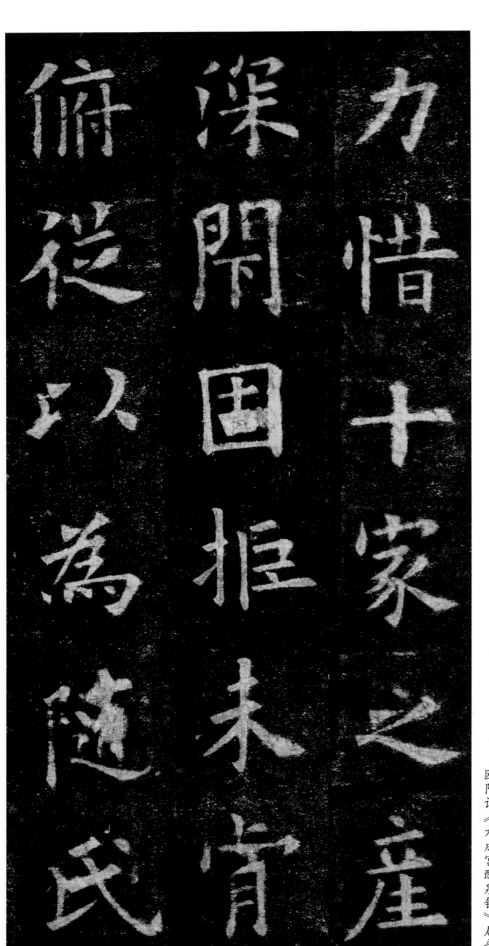

平，应当是欧阳询书法的理想境界」。此言不虚。从《九成宫醴泉铭》中了解欧阳询楷书的艺术特点，当是一条颇为理想的途径。

我们知道，欧阳询是书法史上承前启后的代表性人物，是『楷书四大家』之一。他远承魏晋之遗韵，能融六朝之书风，形成了自己独特的风格。欧阳询传世的楷书作品主要有《九成宫醴泉铭》《化度寺碑》《皇甫诞碑》等，其中尤以《九成宫醴泉铭》最为著名。作为奉敕而书的碑，其铭文是为皇家书写，可以想见其章法上的工整与结构上的平正。审视《九成宫醴泉铭》拓本，给我们的第一印象就是平正、醇厚。当然，从

艺术的角度讲，做到工整、平稳是基本的要求，而要使写出来的字给人以美感，并富有充实的内涵，就得在结构布白上下功夫，对文字的各个笔画、部件进行新的解剖和组合才行。作为书法大家的欧阳询，就是能在工整、平稳中不断探索出新的境界，甚至达到理想的程度。从《九成宫醴泉铭》中，我们可以看到欧阳询在这方面做了大量大胆而且成功的尝试，在工整、平正的同时，不仅仅满足于横平竖直，还力求从险中求生动，动与静被有机地统一起来，达到了平正中求险绝。此作品中，这正体现出欧阳询楷书的独到之处及崇高的艺术境界。

从用笔上来看，欧阳询融北碑之笔意，写出来的点多呈三角形状，藏露兼有，多有趣味。观察原碑不难发现，在一些笔画的转折处多用顿挫之法，方圆融合。其笔画粗细均匀，我们在书写时应做到沉稳慢行，注意与颜、柳体的区别。

从结体上来看，欧字的结体多取敛势，竖画多左右相背，中宫紧凑，而上下则多伸头露足，『若春笋之抽寒谷』，体势瘦硬清寒又洒脱灵动，如碑中的『仪』『润』『井』『趋』等字。除此之外，我们不难看出整碑的结体外形较为规整，显示出平整之态，但是并不刻板，能够把局部之灵活多变置于整体的端庄险劲之中。在法度中求变化，于细微处显精神，这正是《九成宫醴泉铭》之妙处也。我们初学《九成宫醴泉铭》时，很容易把笔画写得较方，不懂得方圆的相互结合。然而学书非一日之功，只有通过不断地读帖和练习，才能得欧体之笔意，感受欧体那种虽方折瘦劲、结构紧束峻宕，但内含秀骨、笔势舒张的特点。临帖的时候要多思考、多体会，不要仅仅追求形似，神采也很重要，尽量做到『形神兼备』。

文/大圭

開法網之綱紀弘六度之正教拯群有之塗炭啟三藏之秘扃是以名無翼而長飛道無根而永固道名流慶歷遂古而鎮常赴感應身經塵劫而不朽晨鐘夕梵交二音於鷲峰慧日法流轉雙輪於鹿菀排空寶蓋接翔雲而共飛莊野春林與天花而合彩伏惟皇帝陛下上玄資福垂拱而治八荒德被黔黎斂衽而朝萬國恩加朽骨石室歸貝葉之文澤及昆蟲金匱流梵說之偈遂使阿耨達水通神甸之八川耆闍崛山接嵩華之翠嶺竊以法性凝寂靡歸心而不通智地玄奧感懇誠而遂顯豈謂重昏之夜燭慧炬之光火宅之朝降法雨之澤於是百川異流同會於海萬區分義總成乎實豈與湯武校其優劣堯舜比其聖德者哉

歐陽詢《九成宮醴泉銘》整拓

信安體之佳所，誠養神之勝地，漢之甘泉，不能尚也。皇帝爰在弱冠，經營四方，逮乎立年，撫臨億兆，始以武功壹海內，終以文德懷遠人，東越青丘，南踰丹徼，皆獻琛奉贄，重譯來王，西暨輪臺，北拒玄闕，並地列州縣，人充編戶，氣淑年和，邇安遠肅，群生咸遂，靈貺畢臻，雖藉二儀之功，終資一人之慮。遺身利物，櫛風沐雨，百姓為心，憂勞成疾，同堯肌之如臘，甚禹足之胼胝，針石屢加，腠理猶滯。爰居京室，每敝炎暑，群下請建離宮，庶可怡神養性，聖上愛一夫之力，惜十家之產，深閉固拒，未肯俯從，以為隋氏舊宮，營於曩代，棄之則可惜，毀之則重勞，事貴因循，何必改作，於是斫雕為樸，損之又損，去其泰甚，葺其頹壞，雜丹墀以沙礫，間粉壁以塗泥，玉砌接於土階，茅茨續於瓊室，仰觀壯麗，可作鑒於既往，俯察卑儉，足垂訓於後昆，此所謂至人無為，大聖不作，彼竭其力，我享其功者也。

然昔之池沼，咸引谷澗，宮城之內，本乏水源，求而無之，在乎一物，既非人力所致，聖心懷之不忘。粵以四月甲申朔，旬有六日己亥，上及中宮，歷覽臺觀，閑步西城之陰，躊躇高閣之下，俯察厥土，微覺有潤，因而以杖導之，有泉隨而湧出，乃承以石檻，引為一渠，其清若鏡，味甘如醴，南注丹霄之右，東流度於雙闕，貫穿青瑣，縈帶紫房，激揚清波，滌蕩瑕穢，可以導養正性，可以澂瑩心神，鑒映群形，潤生萬物，同湛恩之不竭，將玄澤之常流，匪唯乾象之精，蓋亦坤靈之寶。

謹案《禮緯》云：王者刑殺當罪，賞錫當功，得禮之宜，則醴泉出於闕庭。《鶡冠子》曰：聖人之德，上及太清，下及太寧，中及萬靈，則醴泉出。《瑞應圖》曰：王者純和，飲食不貢獻，則醴泉出，飲之令人壽。《東觀漢記》曰：光武中元元年，醴泉出京師，飲之者痼疾皆愈。然則神物之來，實扶明聖，既可蠲茲沈痼，又將延彼遐齡，是以百辟卿士，相趨動色，我后固懷撝挹，推而弗有，雖休勿休，不徒聞於往昔，以祥為懼，實取驗於當今，斯乃上帝玄符，天子令德，豈臣之末學所能丕顯。

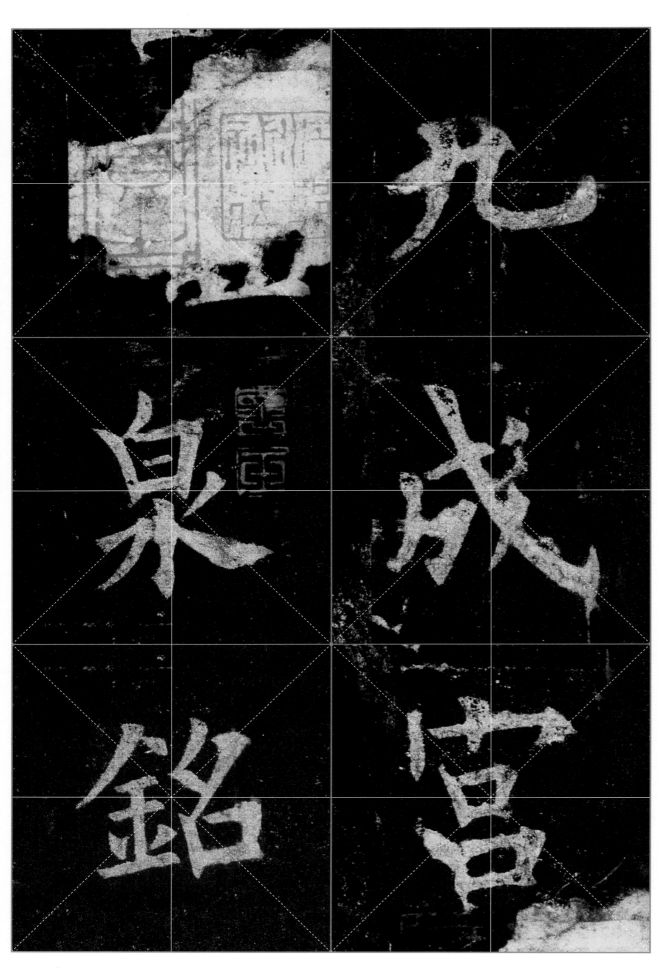

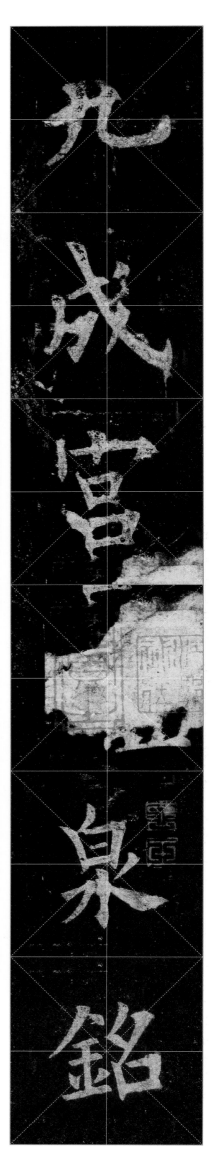

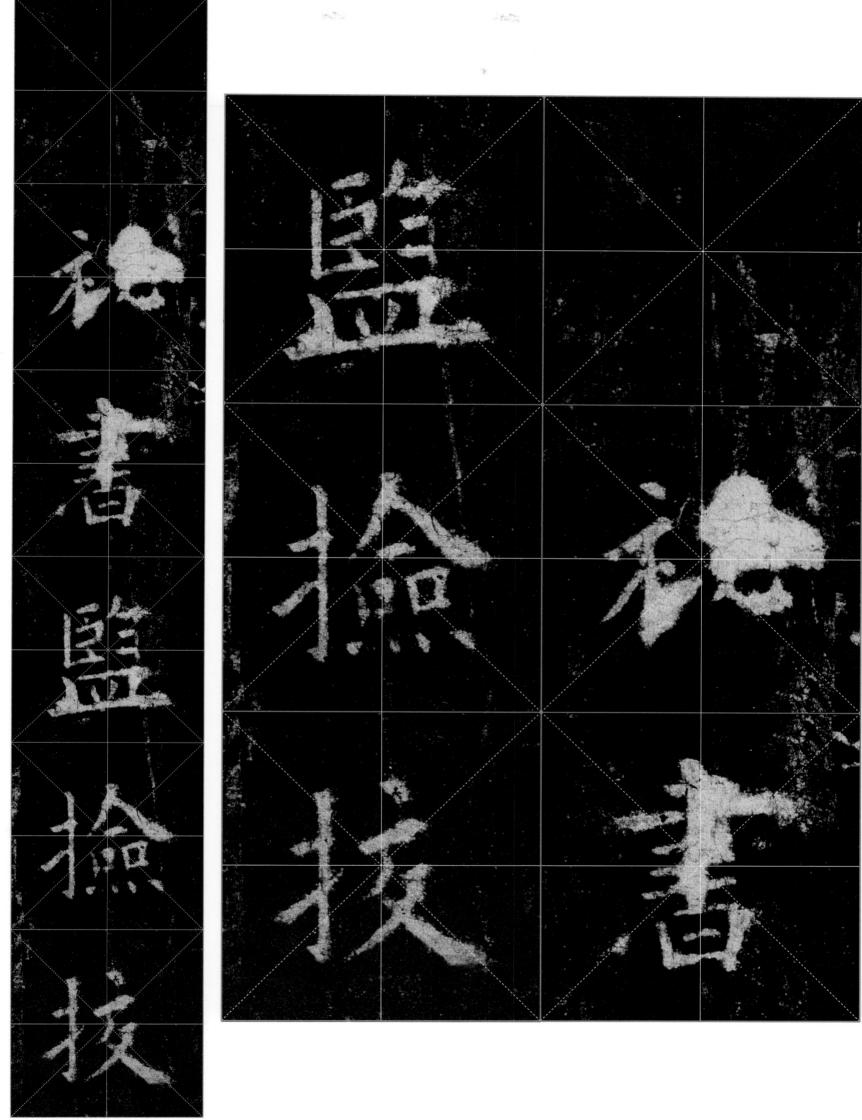

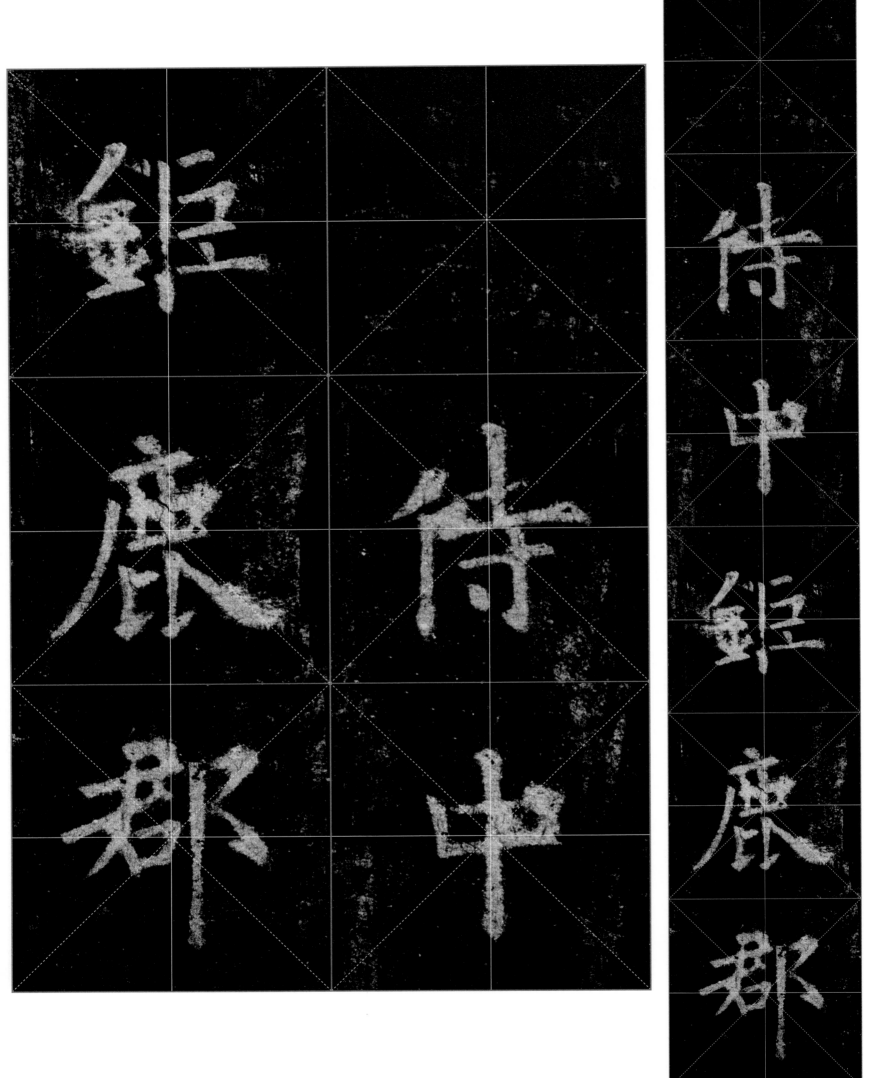

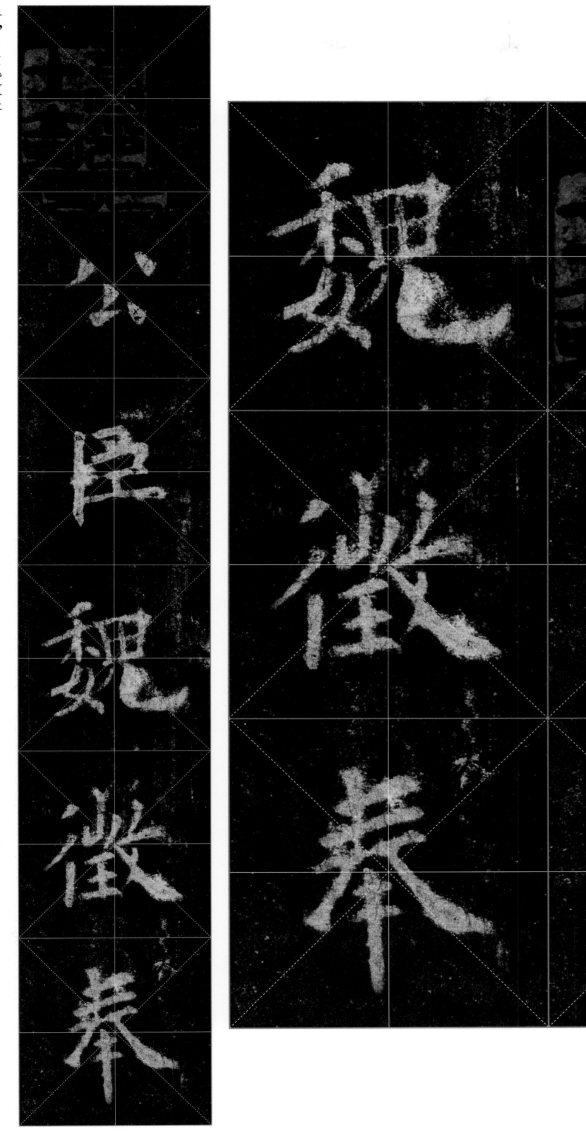

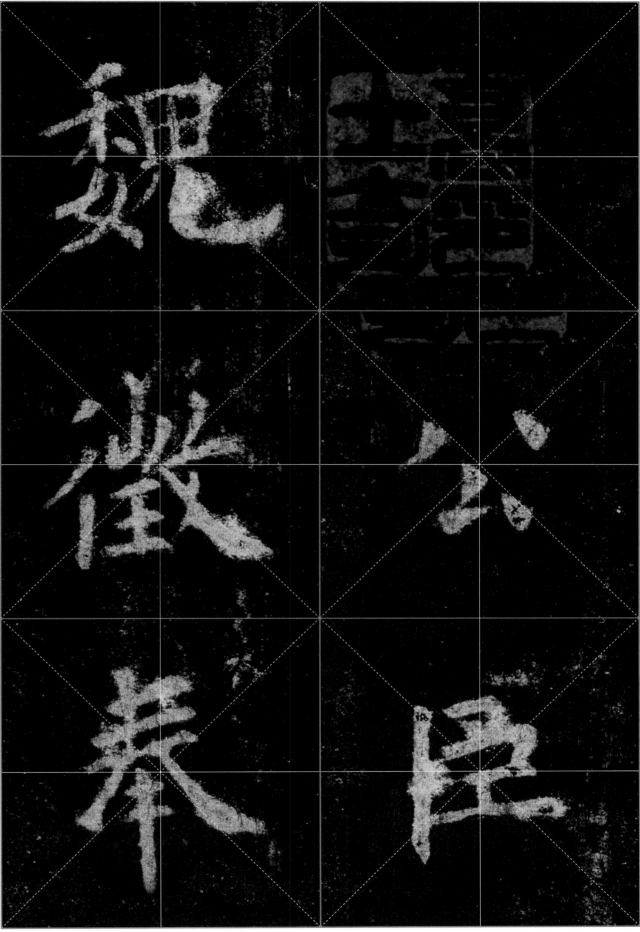

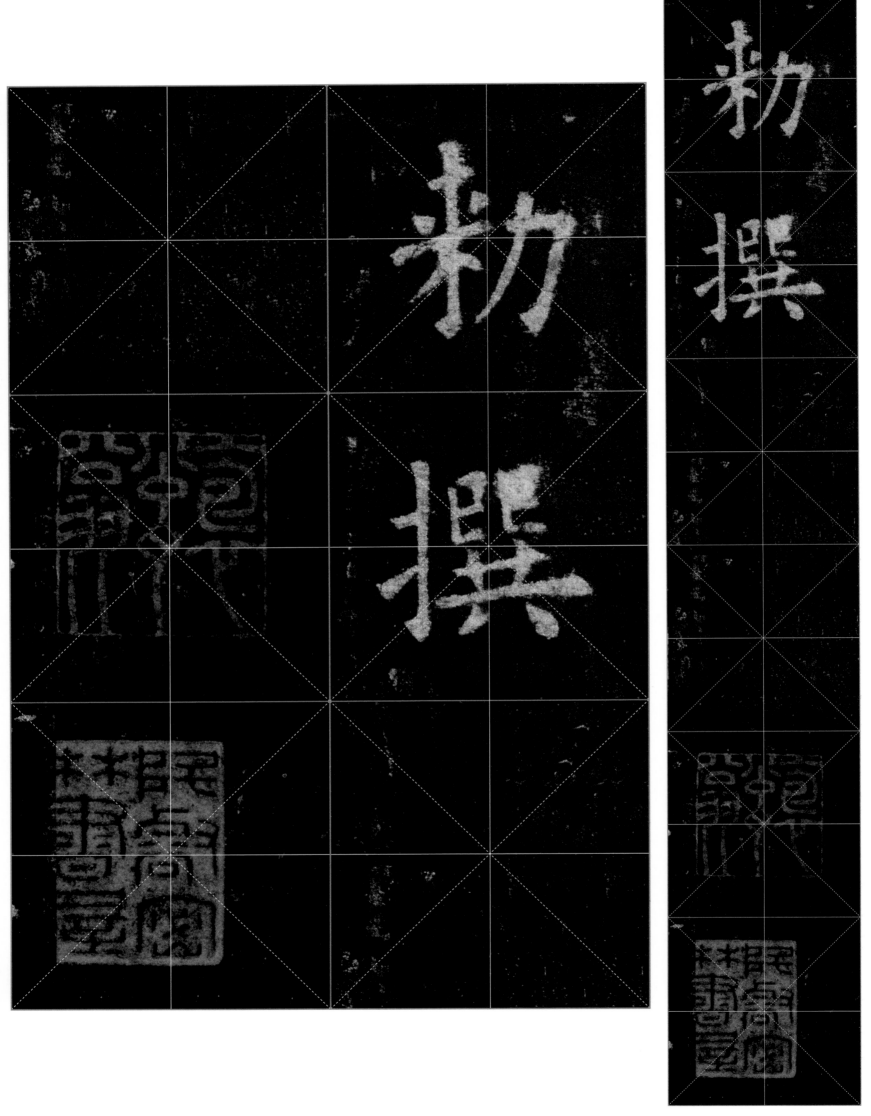

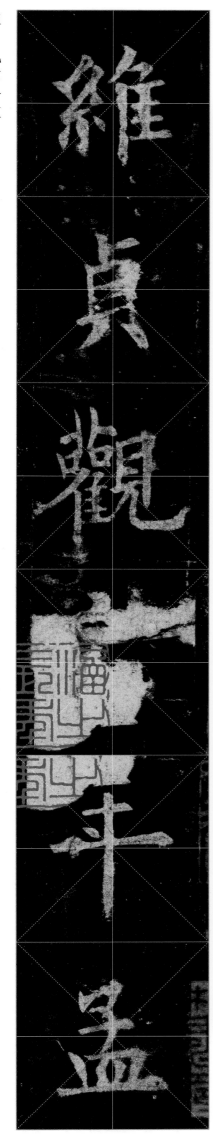

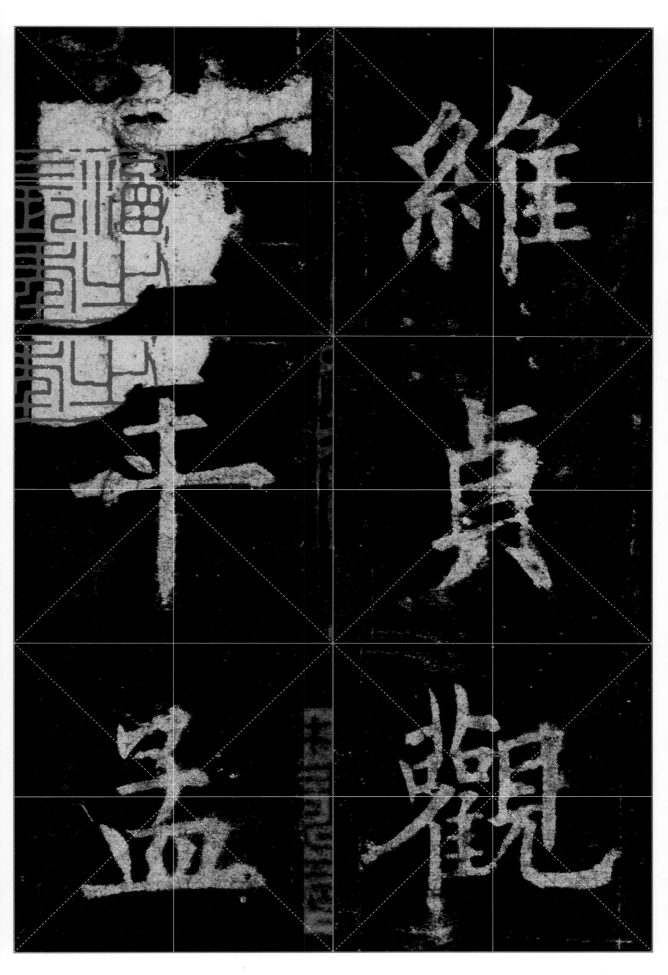

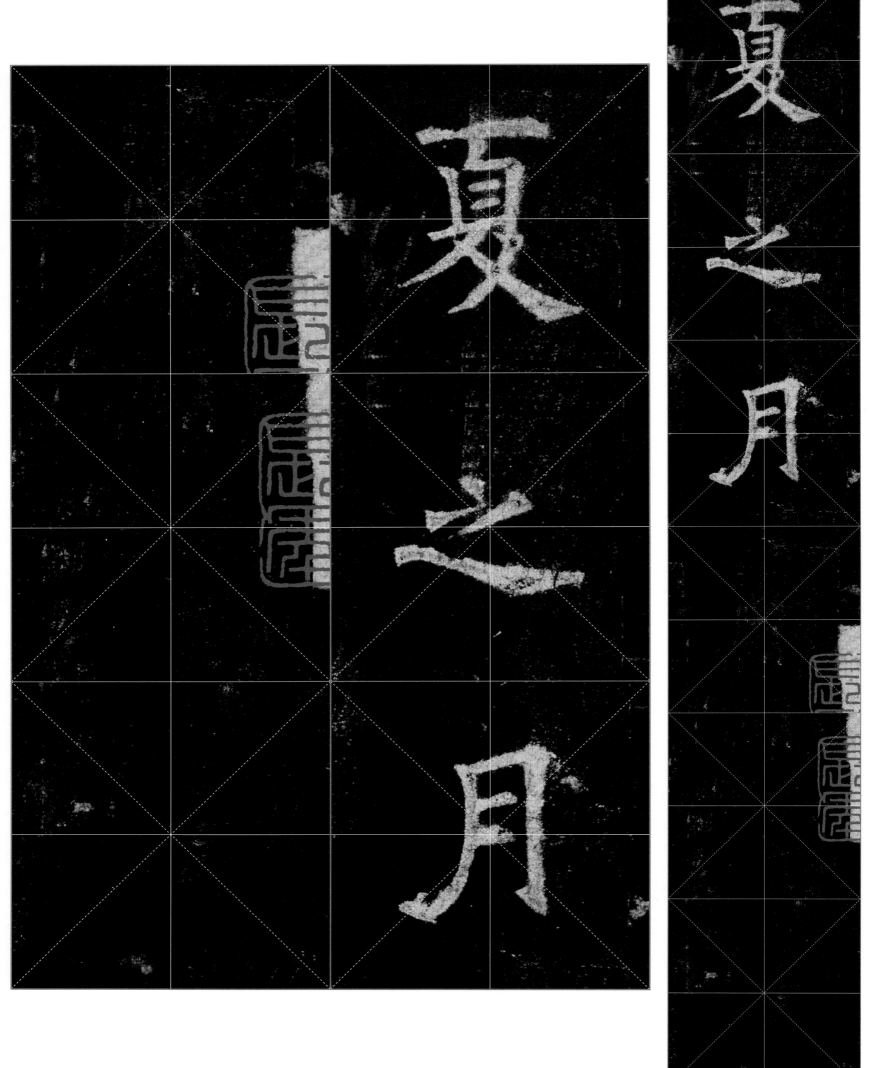

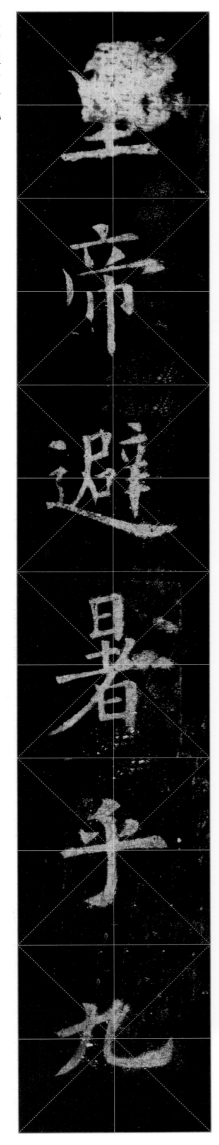

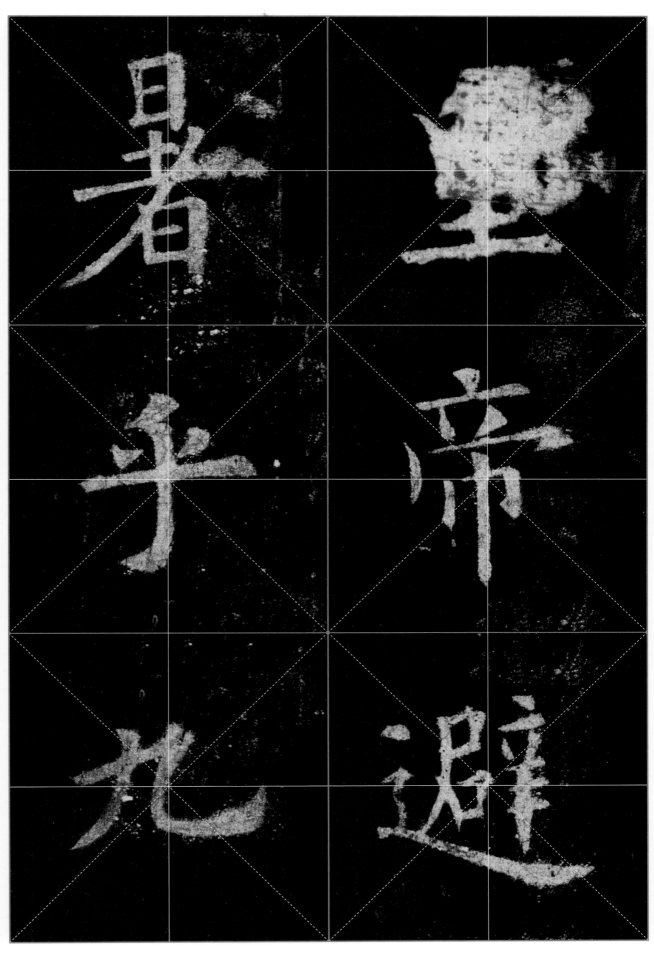

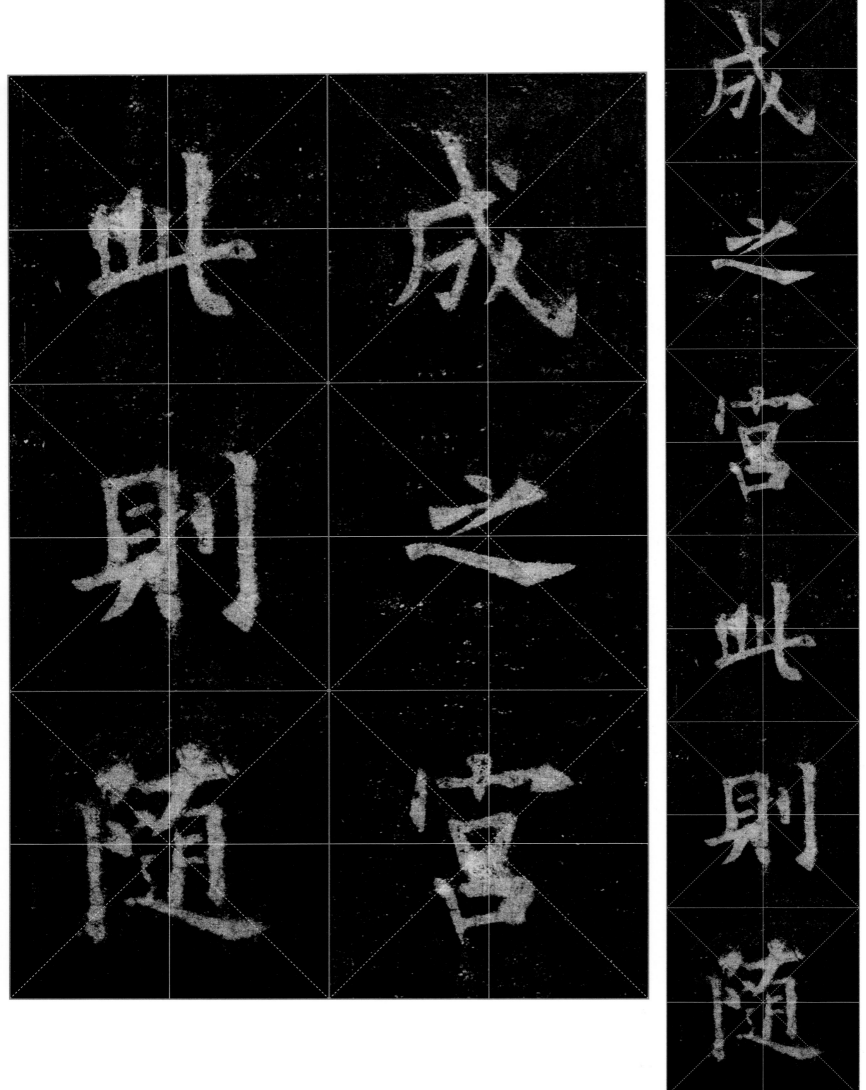

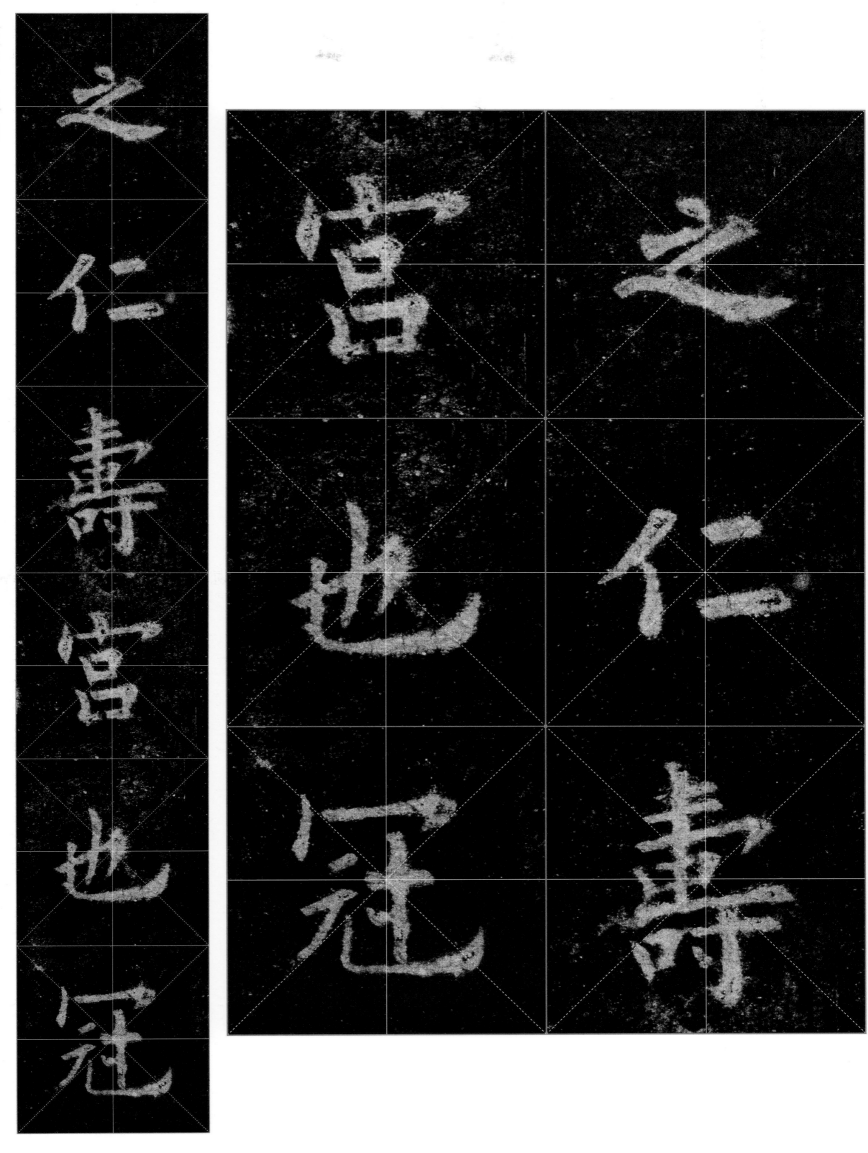

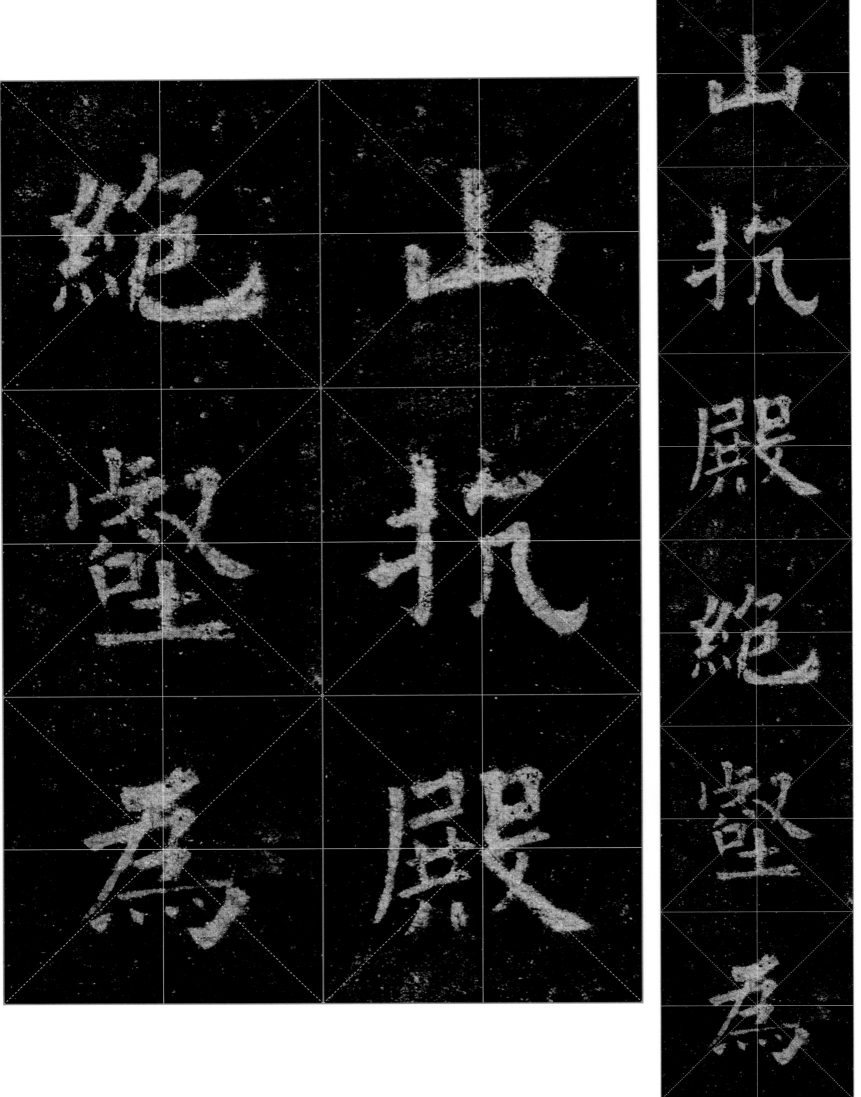

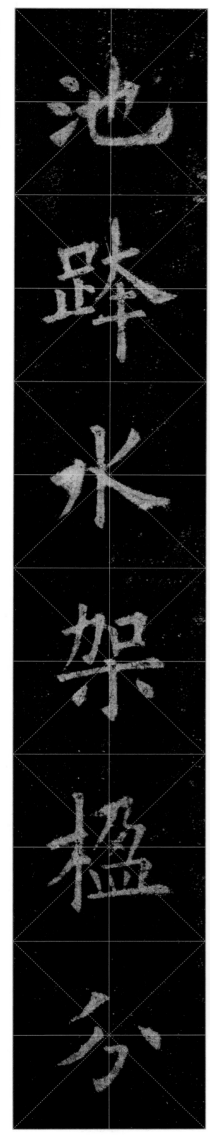

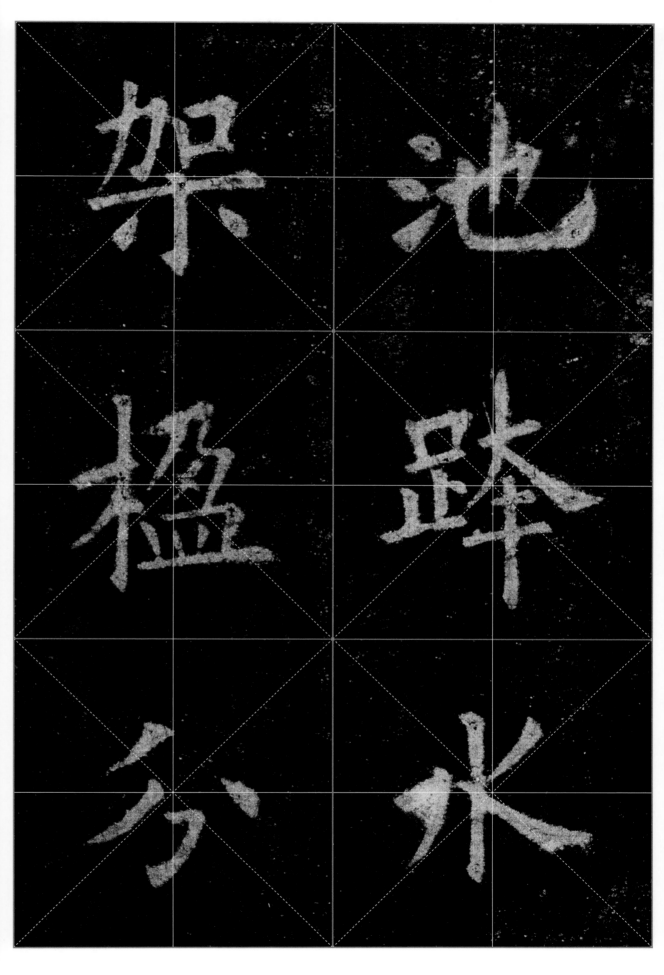

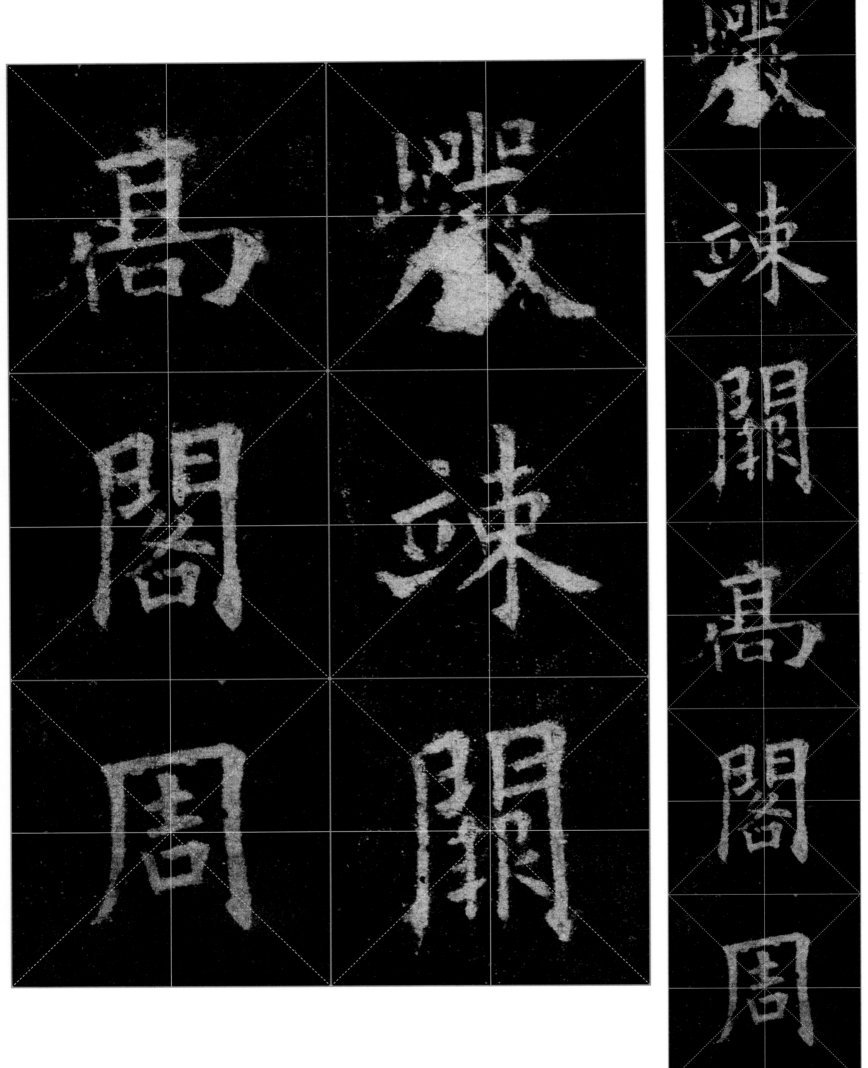

岩竦阙。高阁周

岩竦阙。高阁周

一八

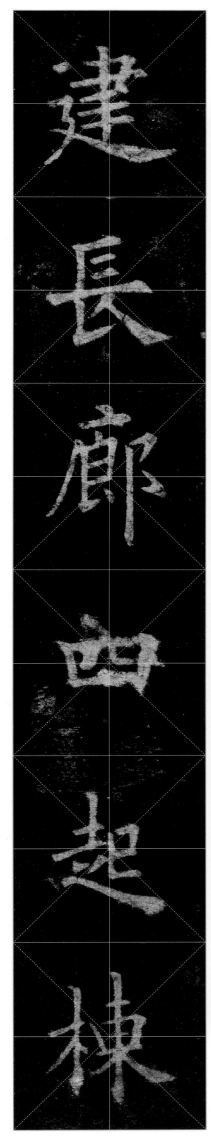

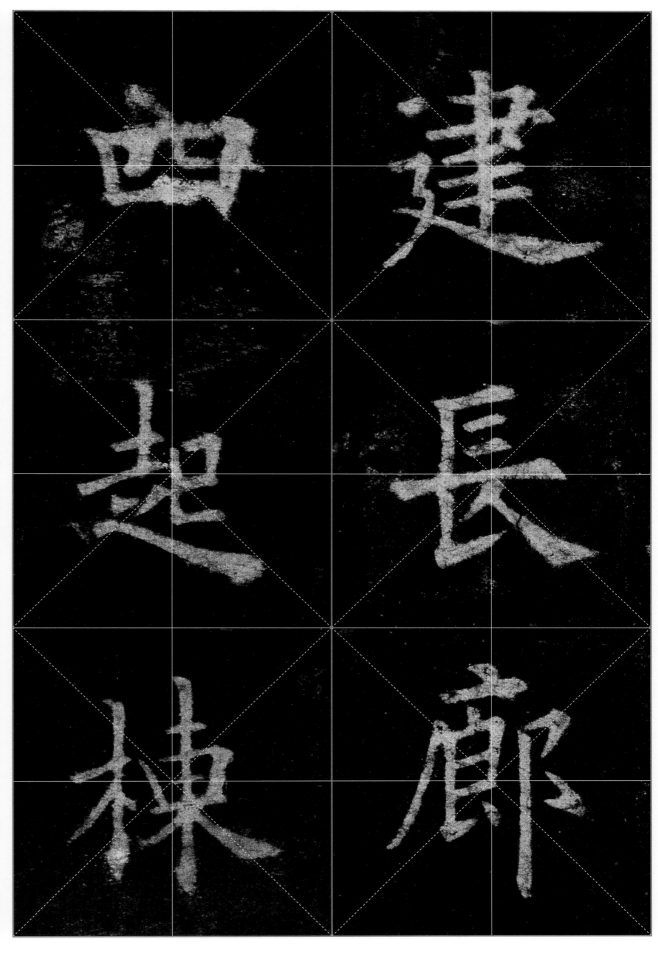

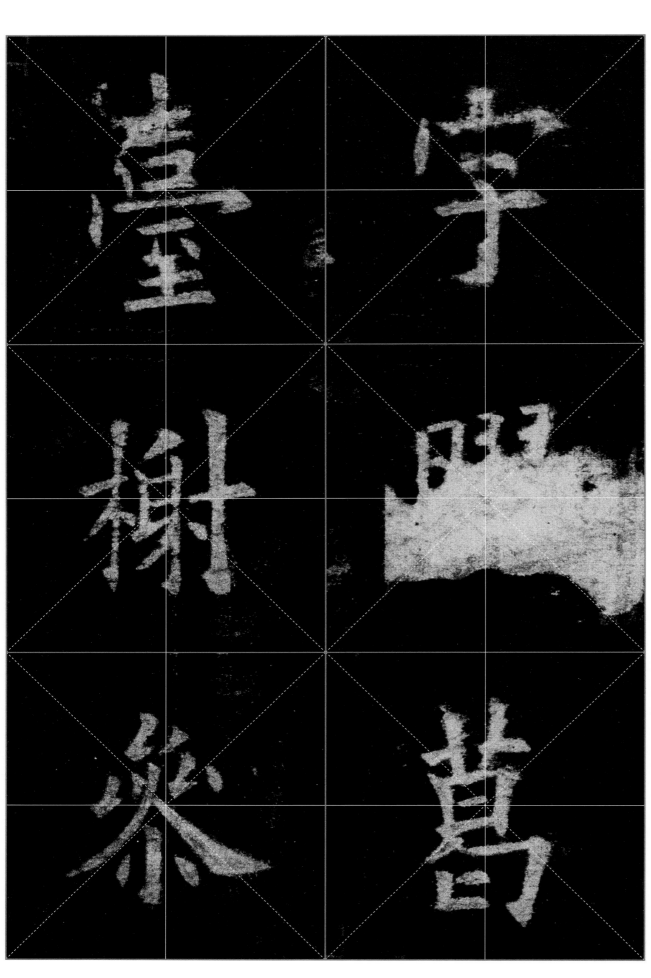

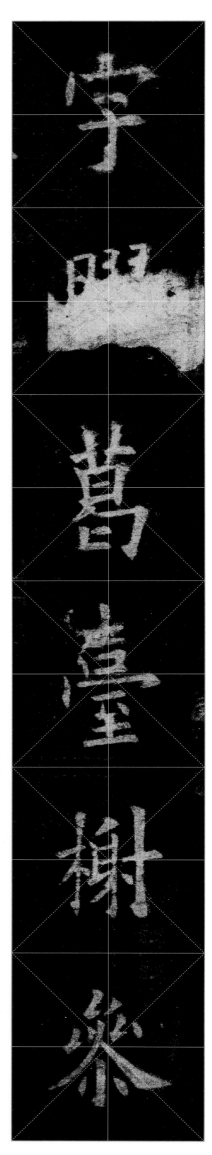

胶葛：交错连绵。

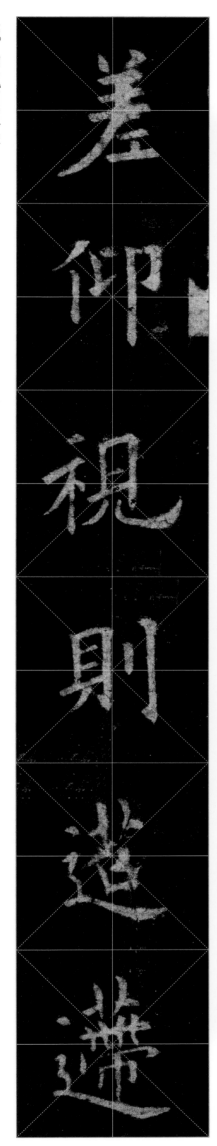

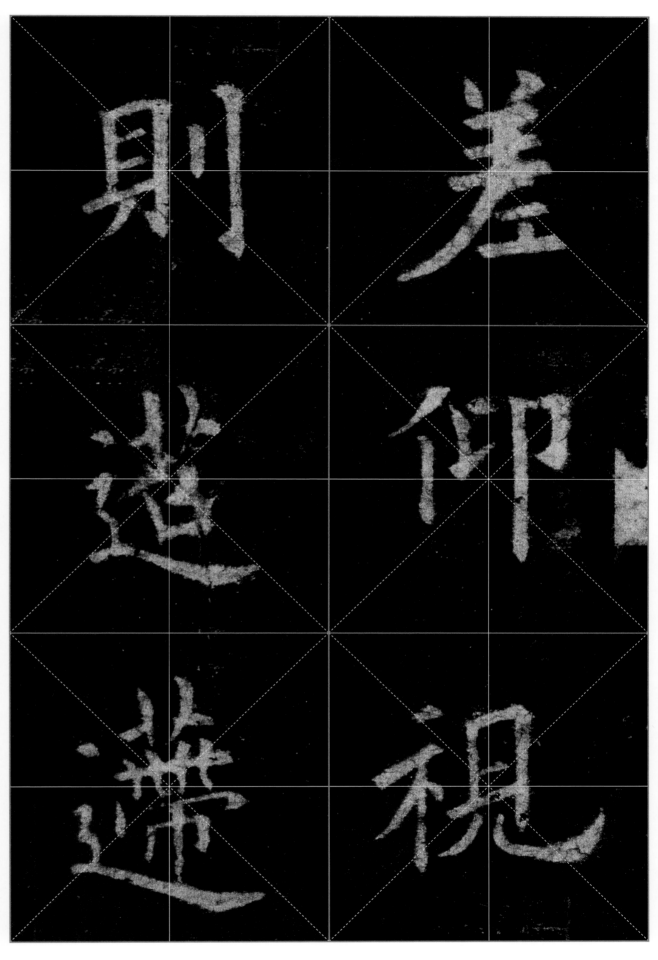

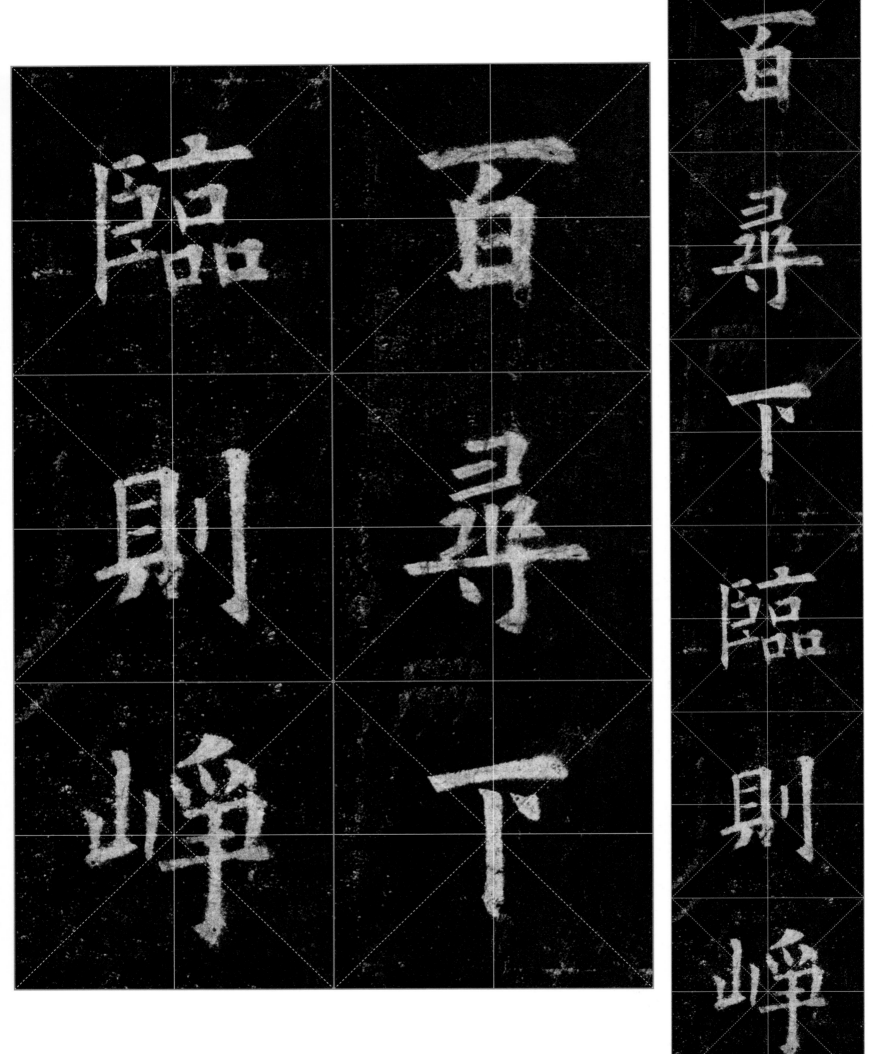

百寻，下临则峥

二二

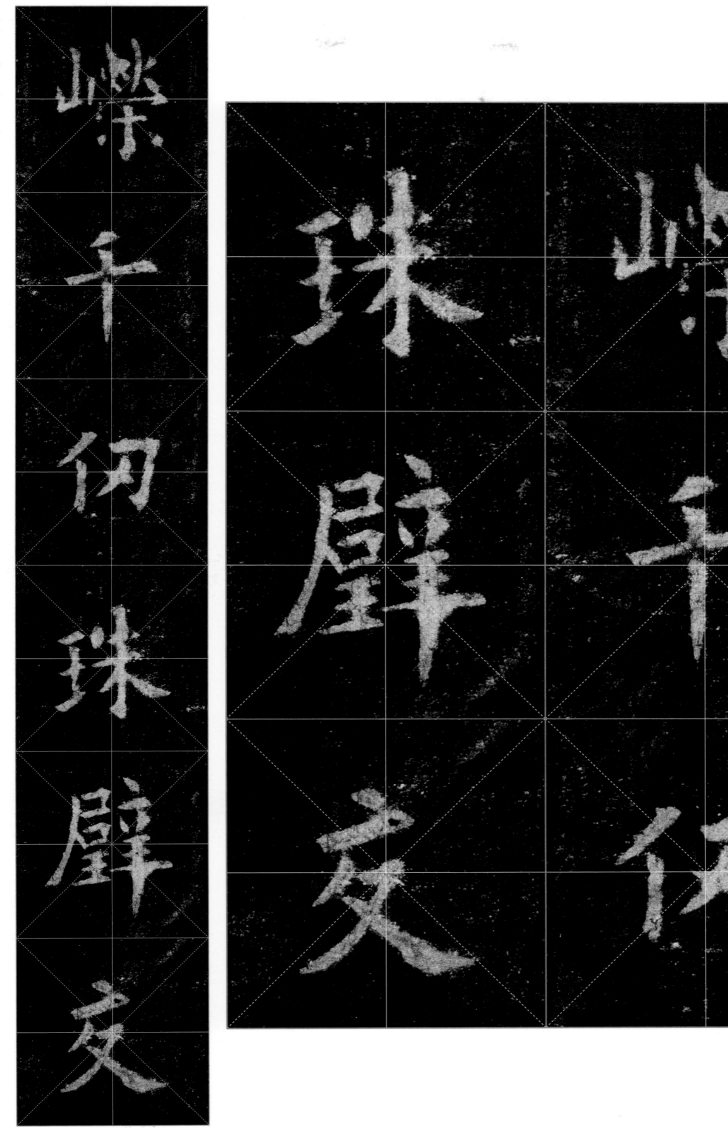

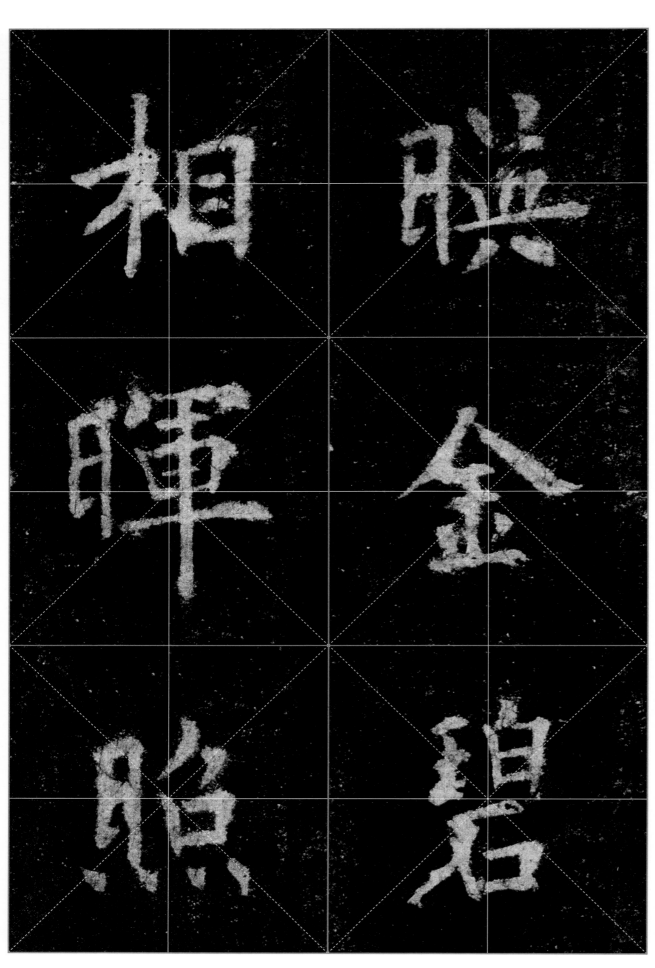

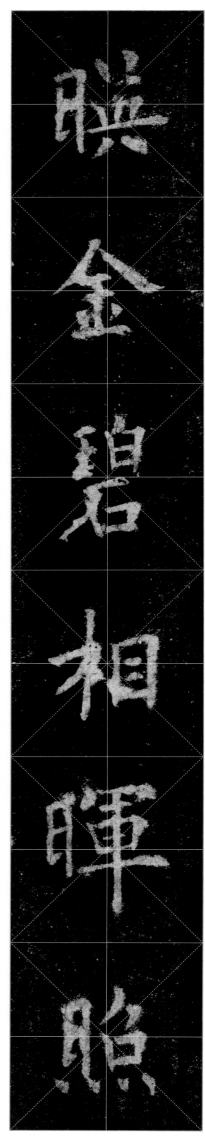

灼云霞，蔽亏日

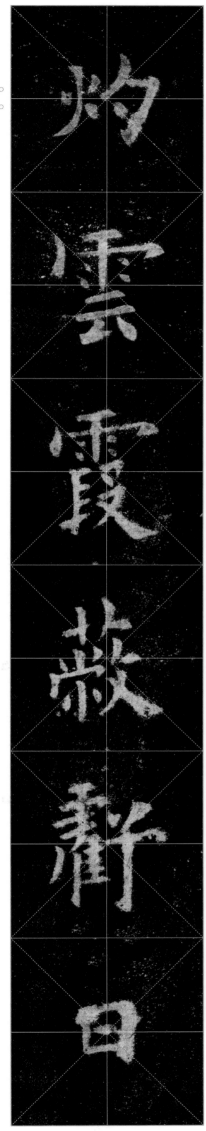

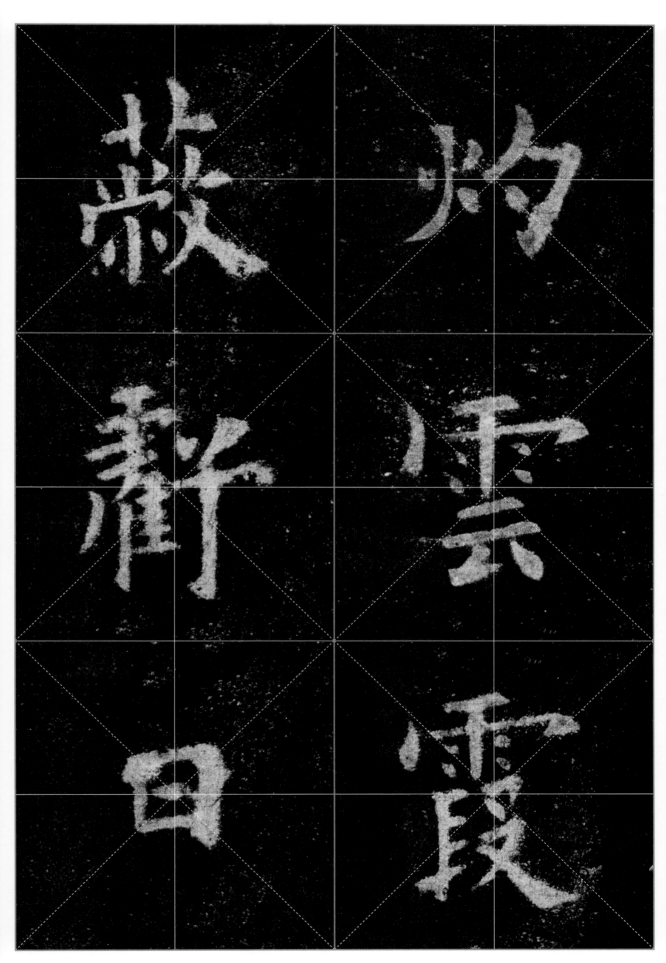

蔽亏：因被遮掩而半隐半现。

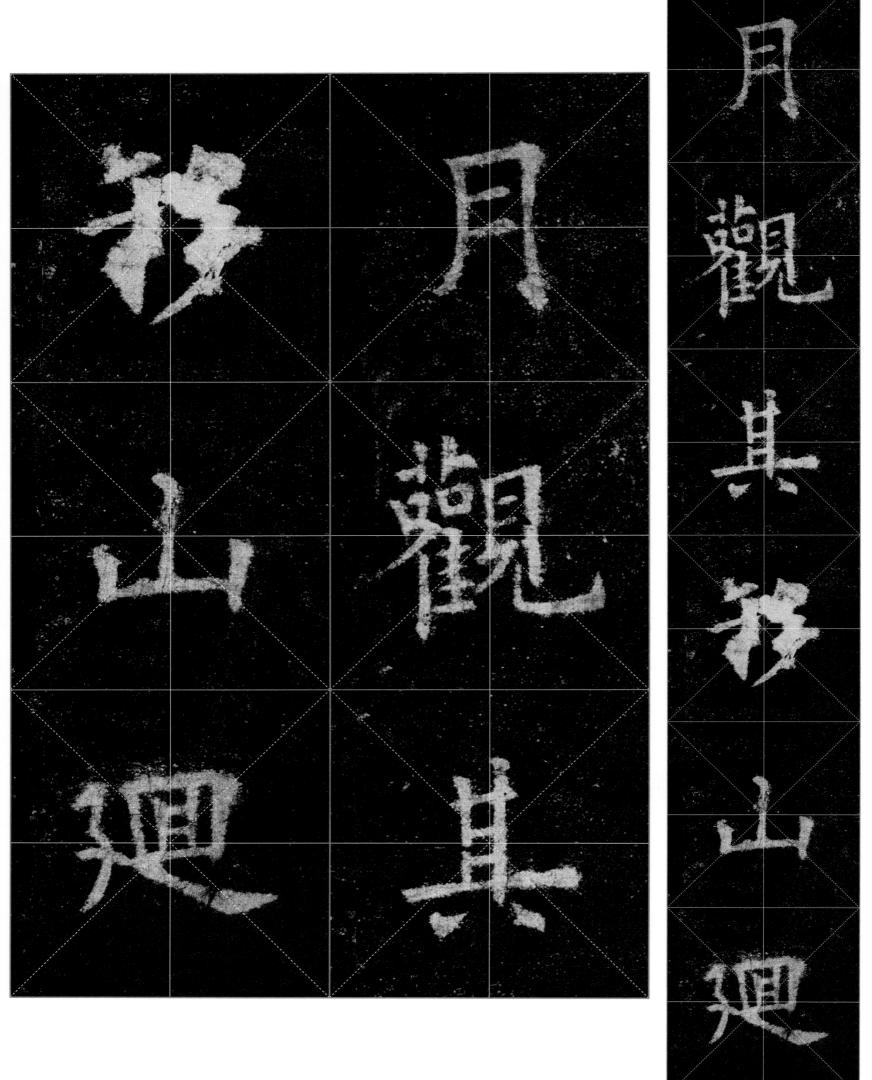

月观其移山回

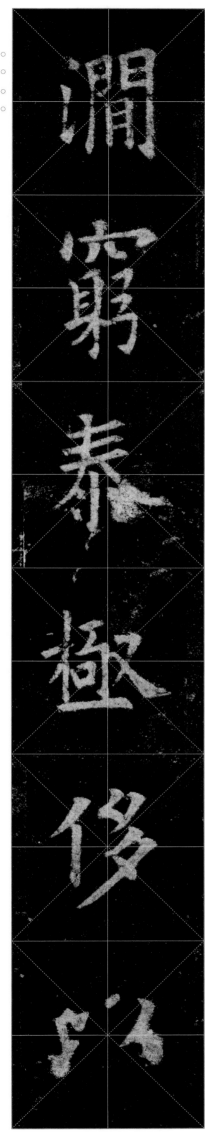

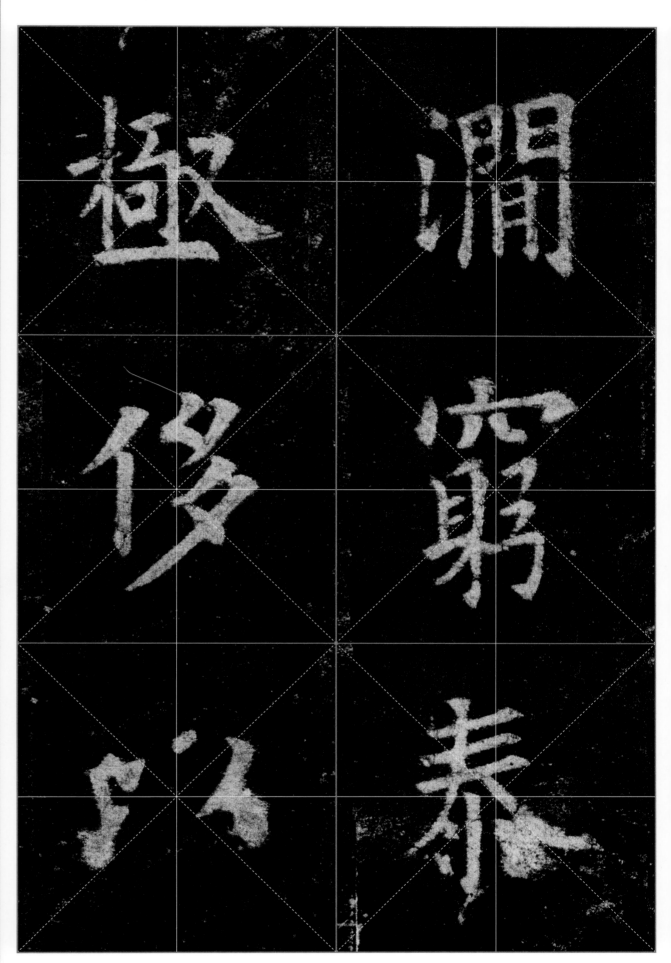

穷泰极侈：形容极端奢侈华丽。

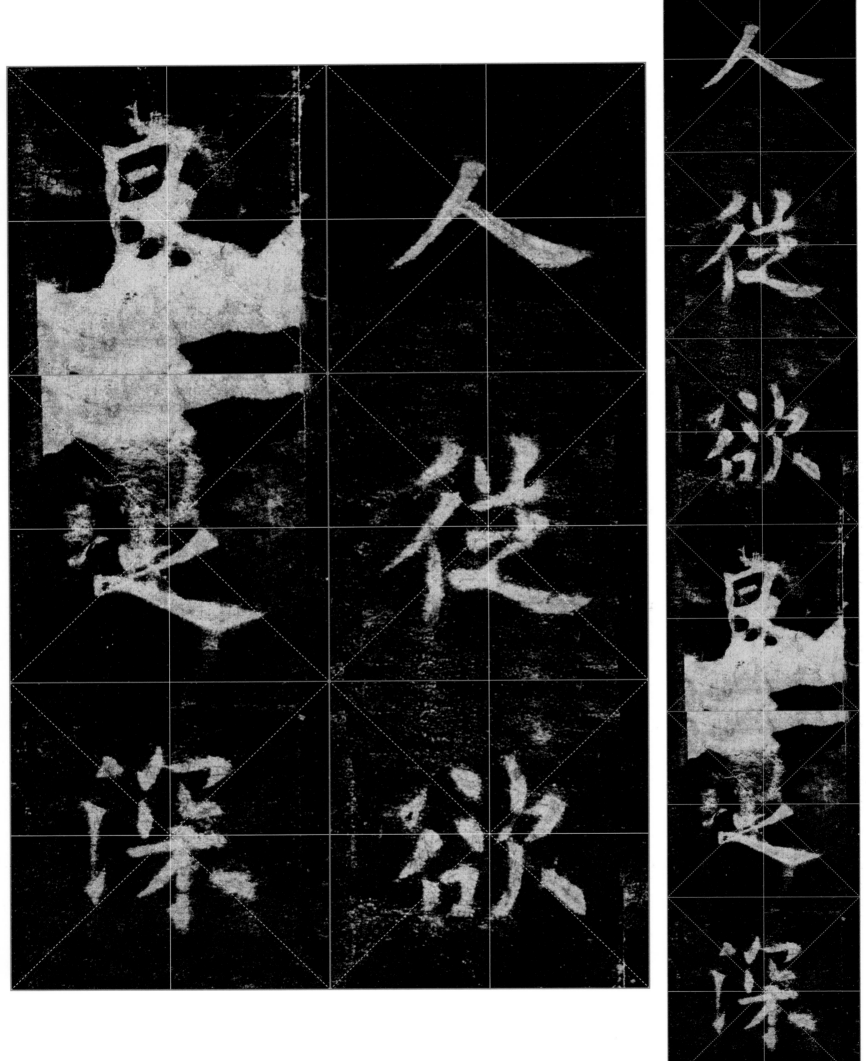

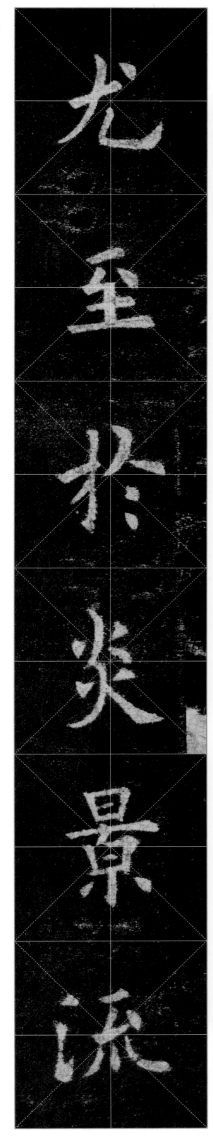

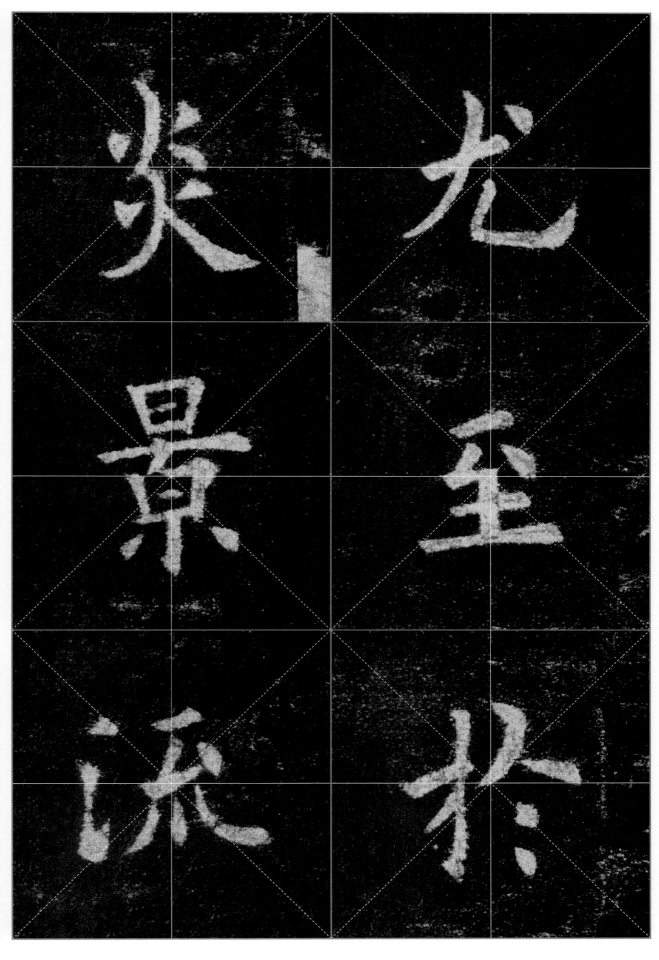

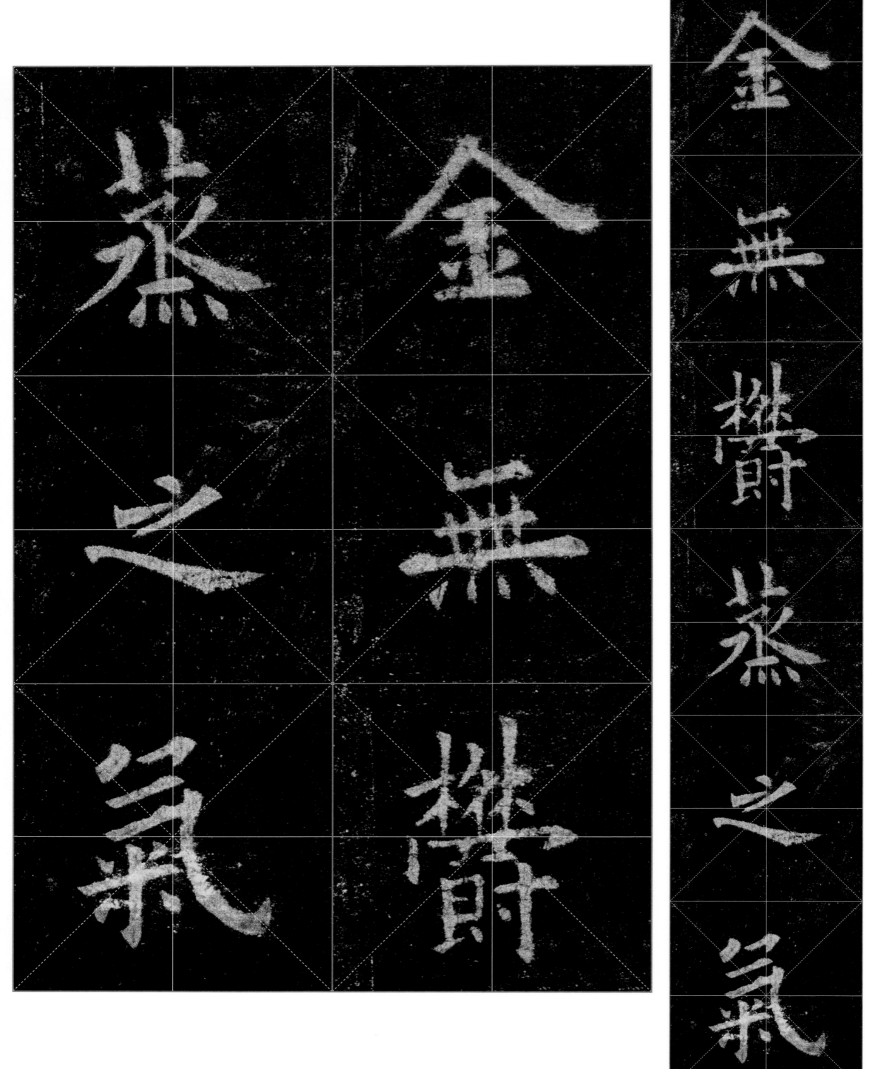

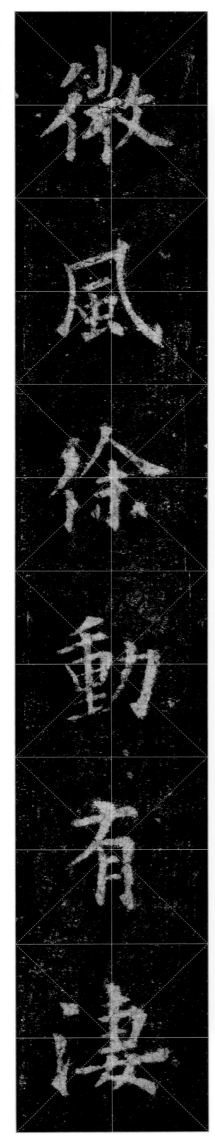

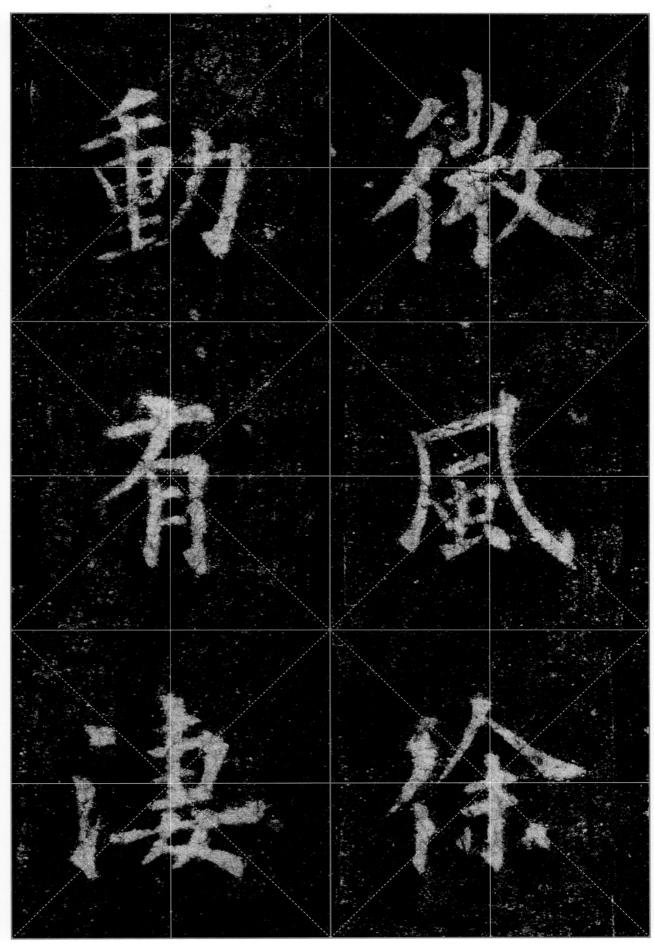

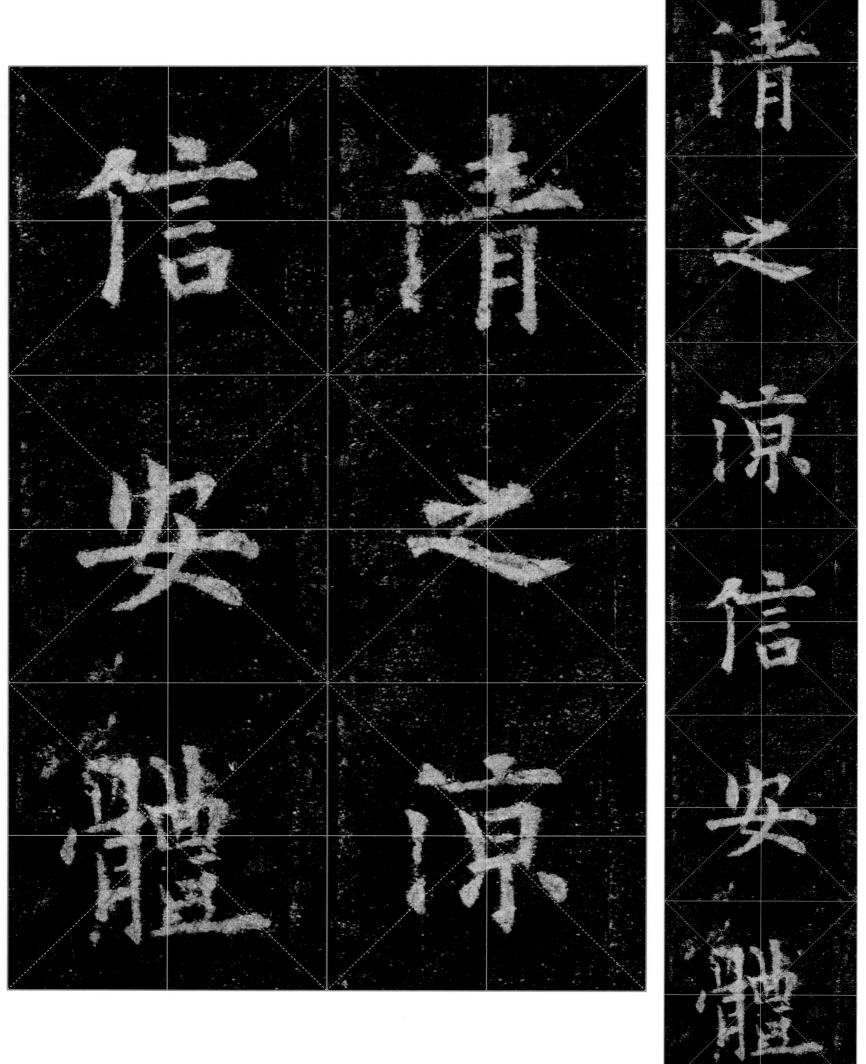

清之凉。信安体

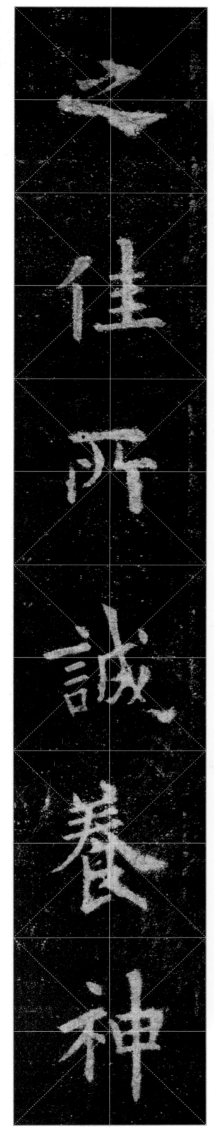

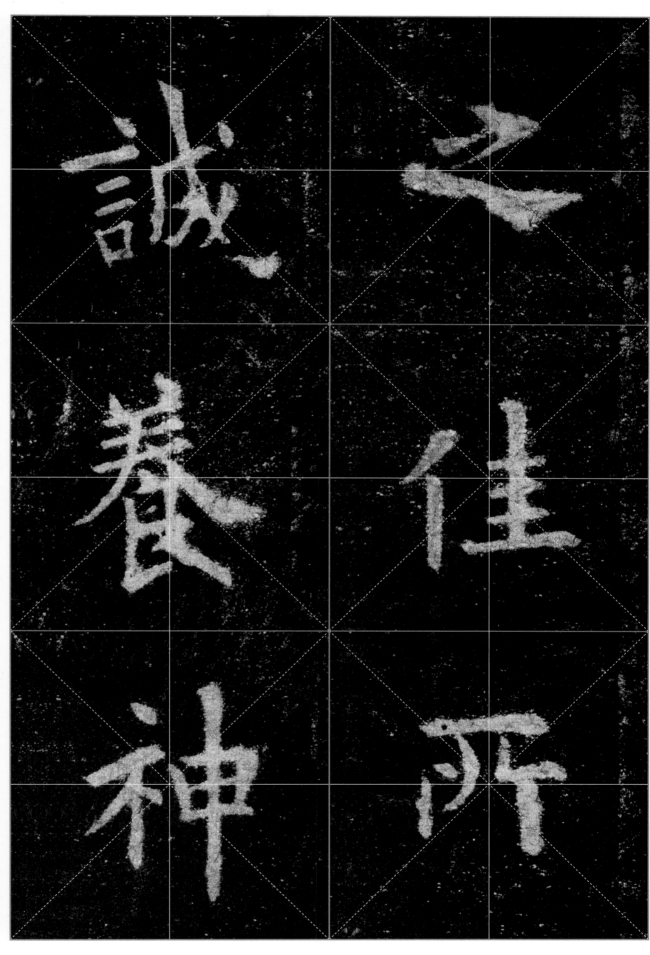

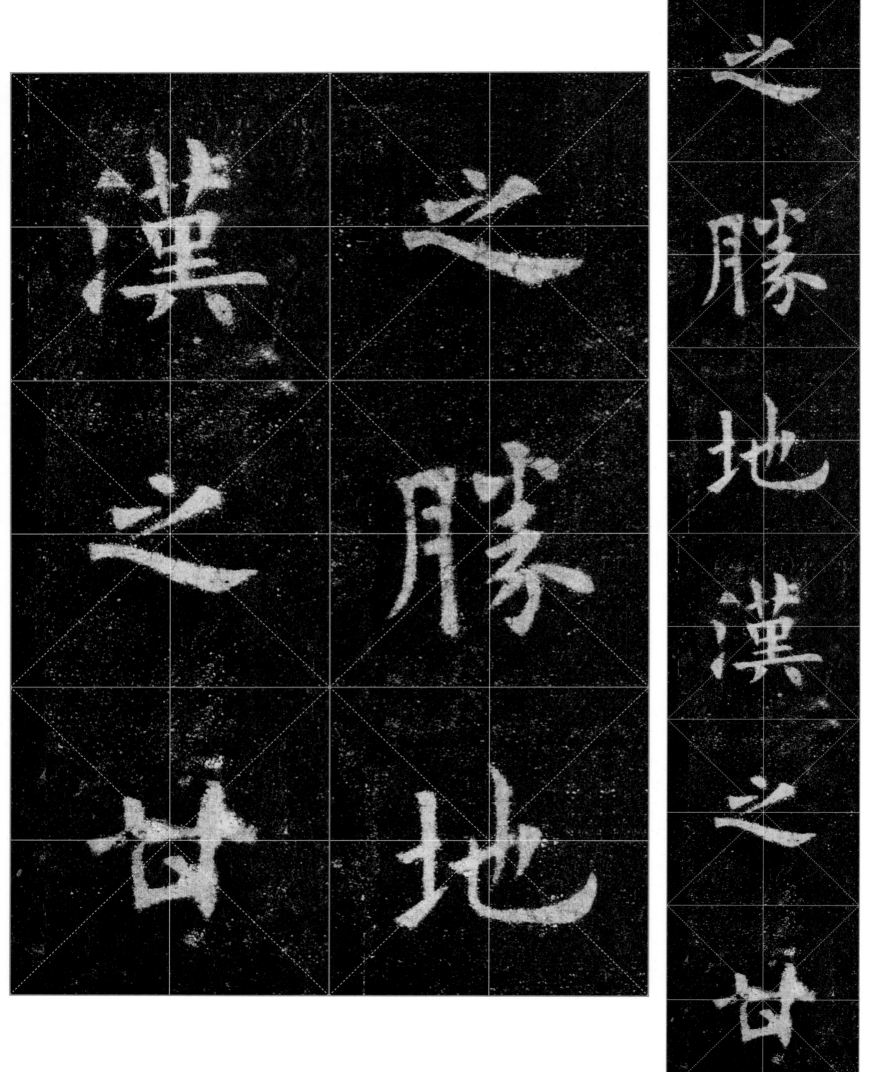

泉，不能尚也。

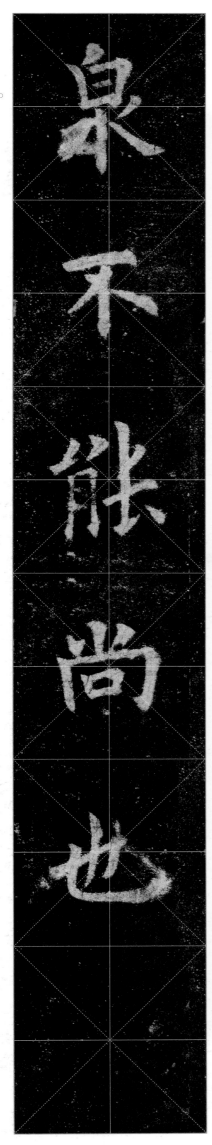

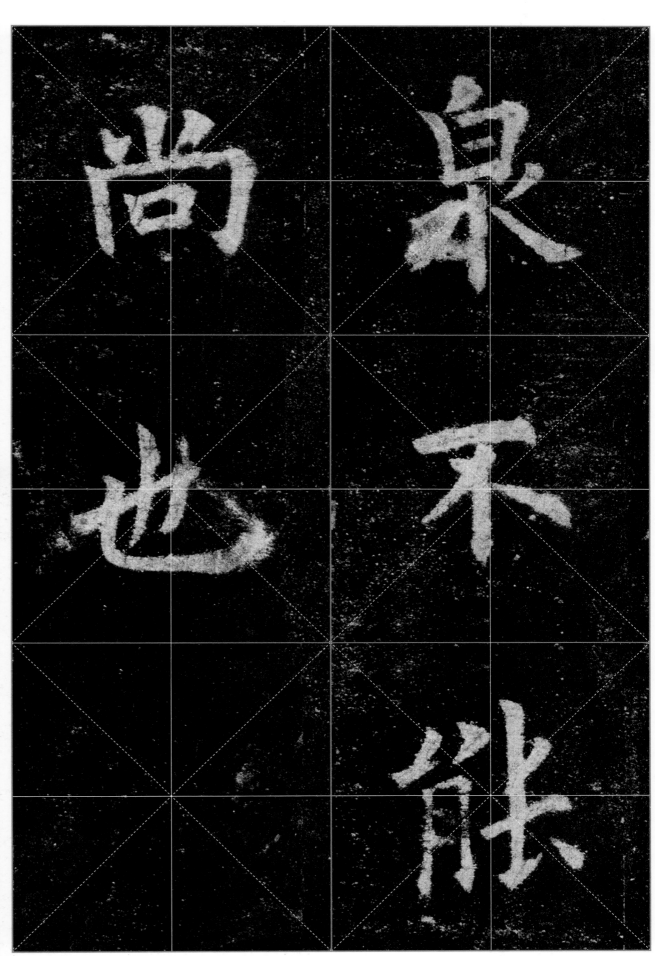

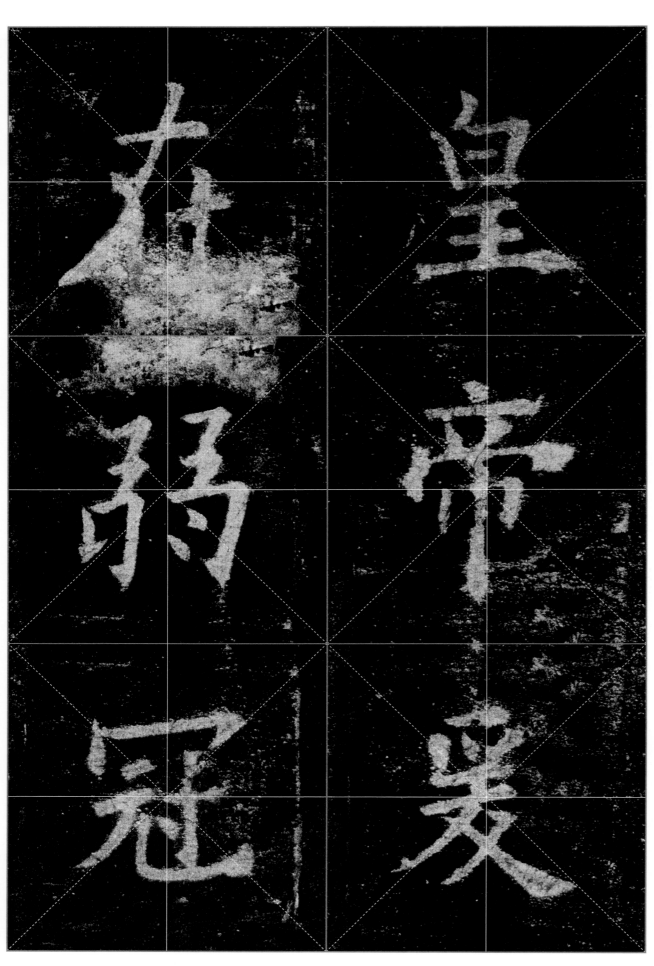

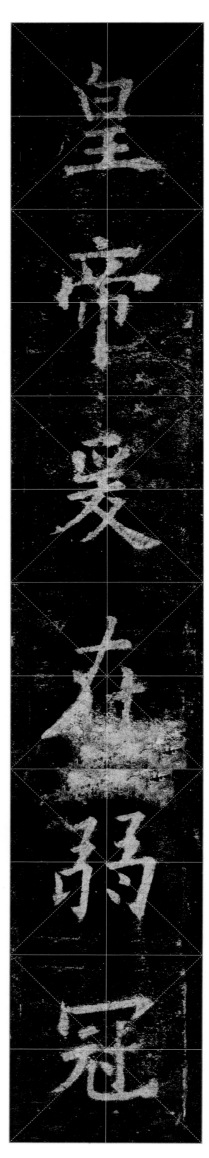

弱冠：古代男子二十岁行冠礼，表示已经成
人，但体还未壮，所以称作弱冠。后泛指男子二十
左右的年纪。

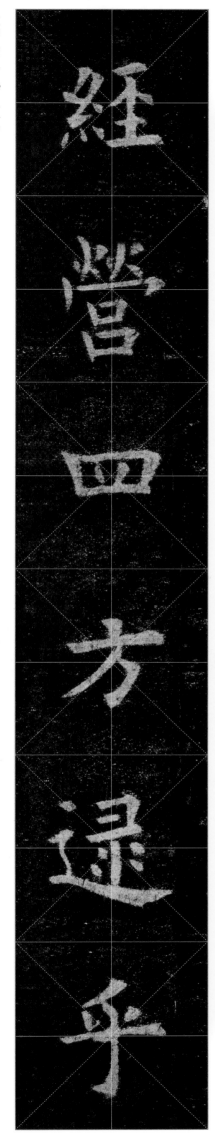

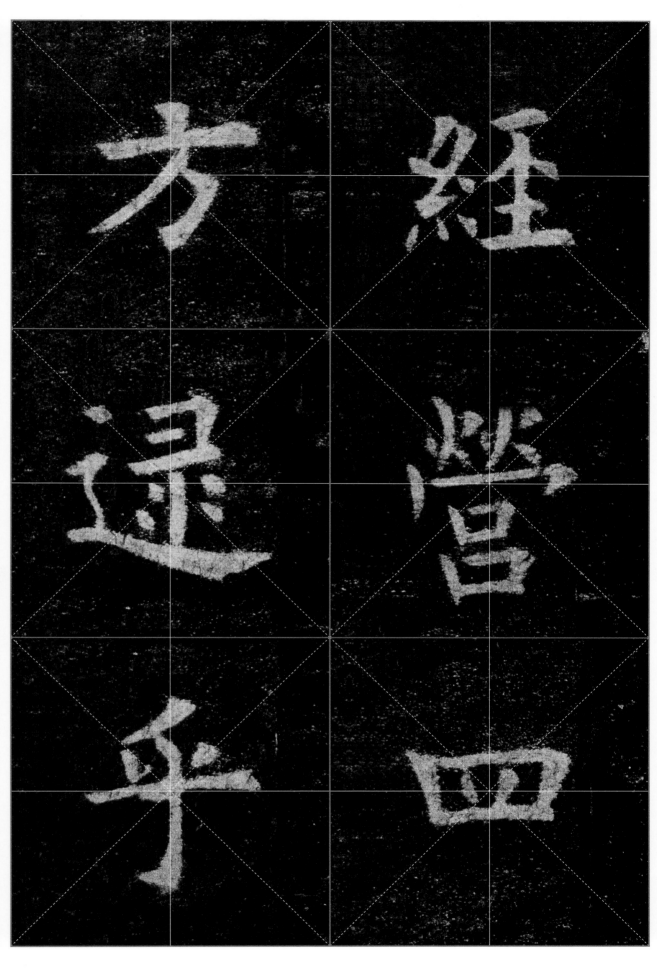

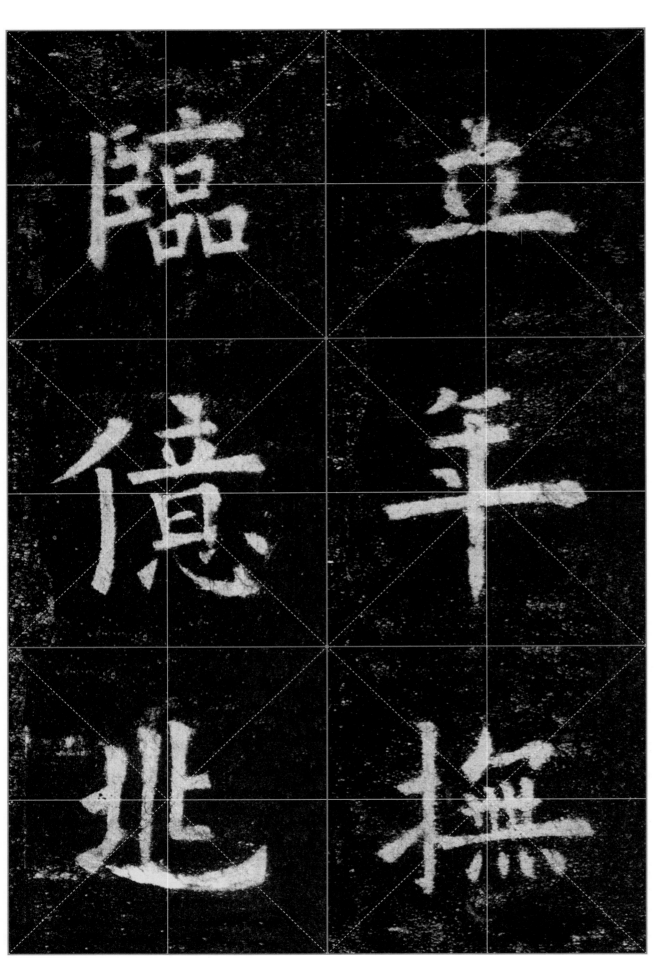

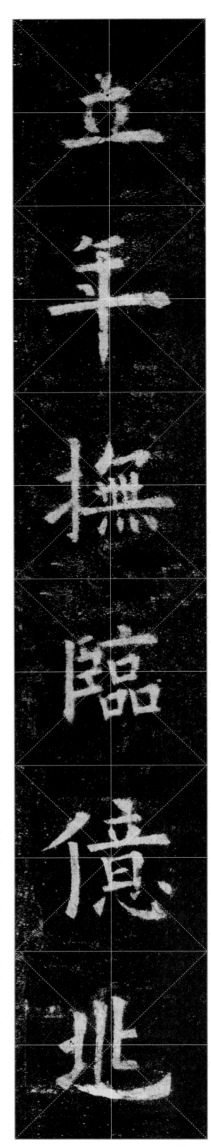

抚临亿兆：君临天下，统治万民。

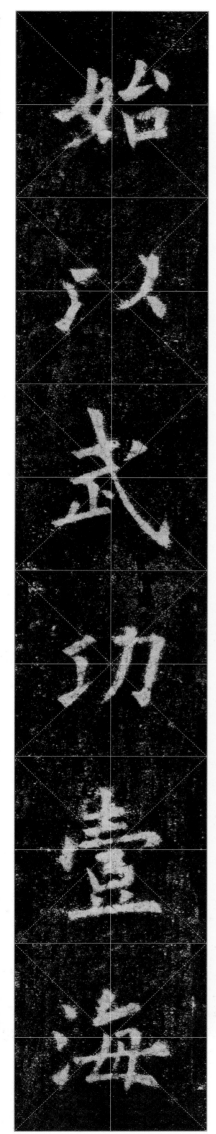

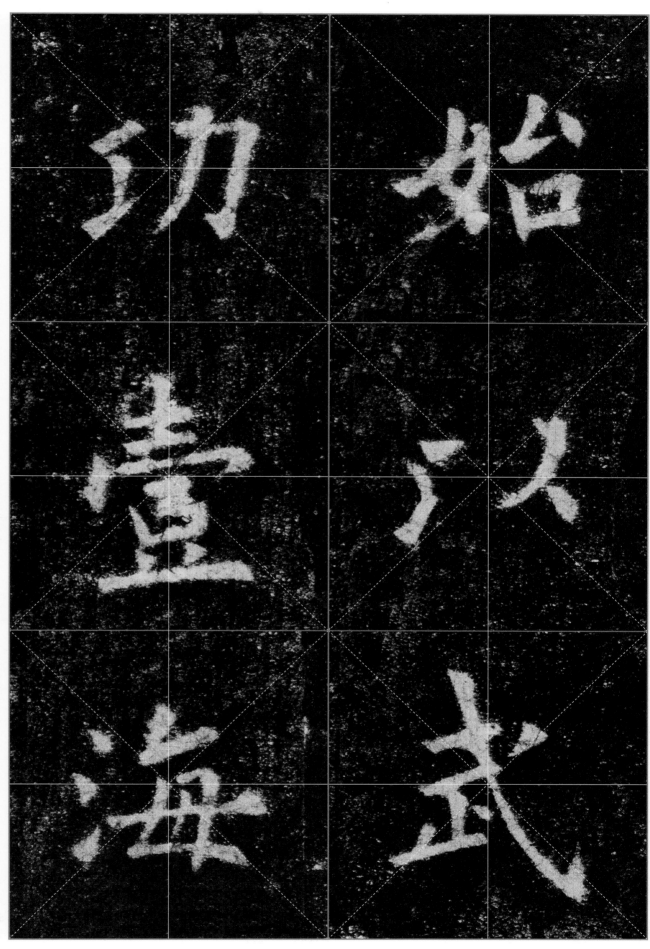

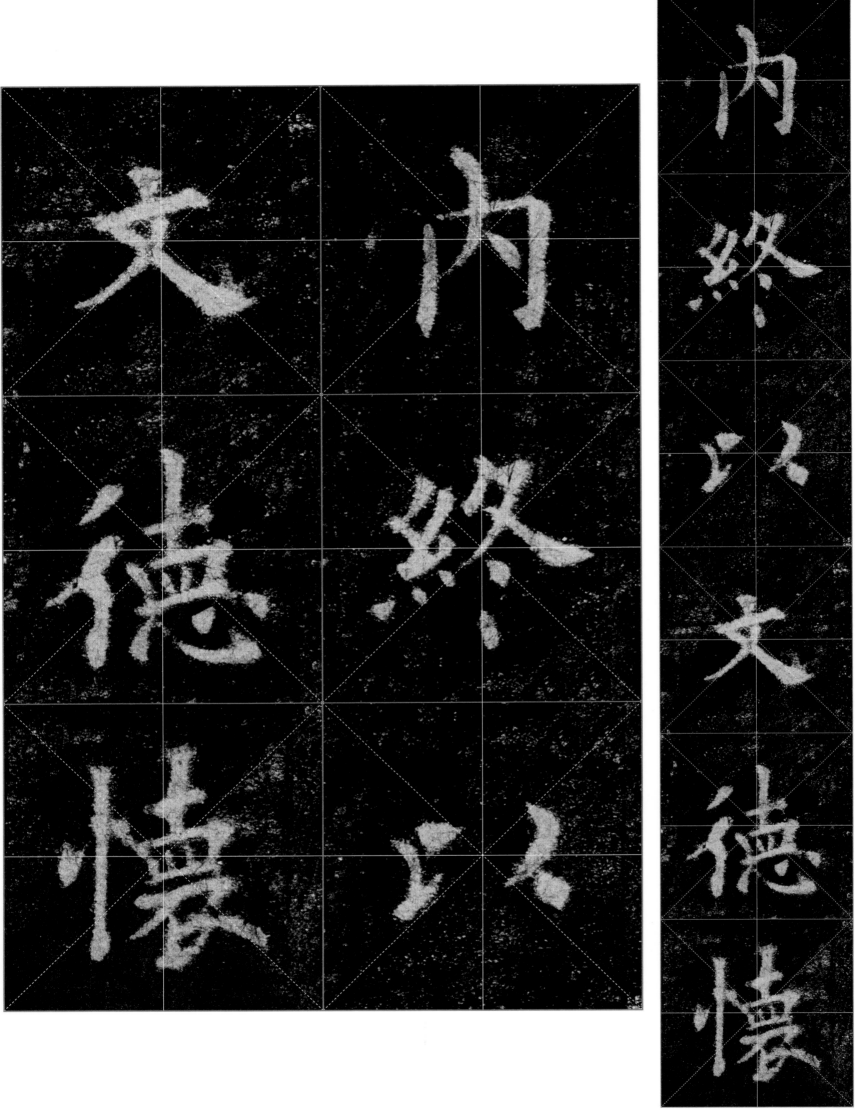

内终以文德怀

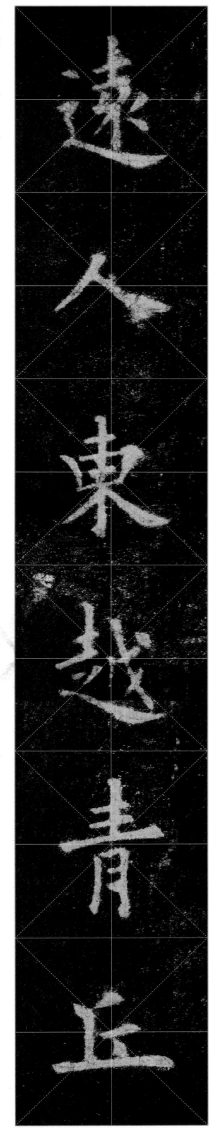

远人。东越青丘，

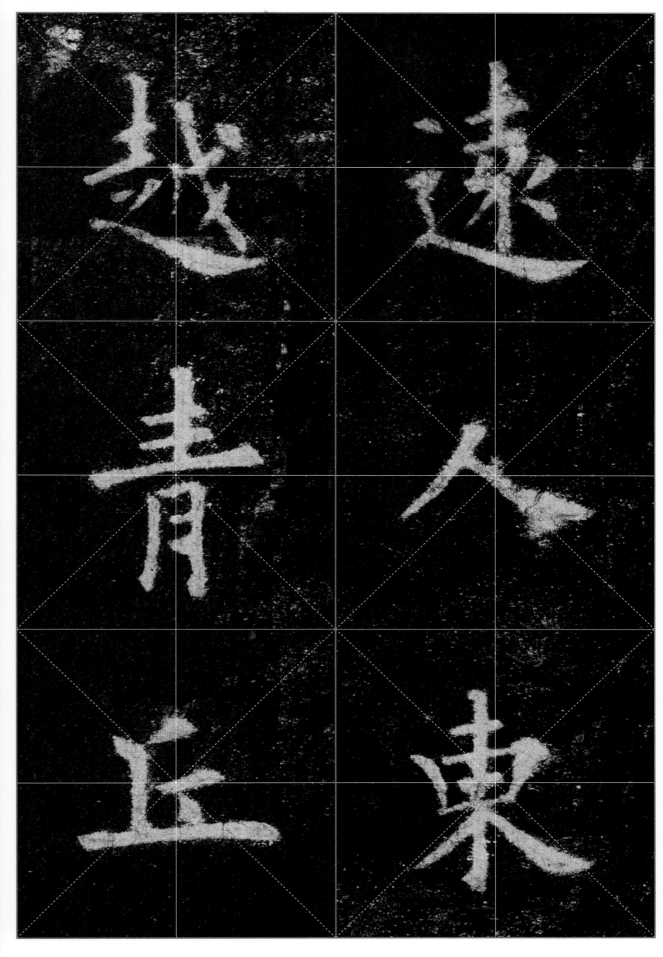

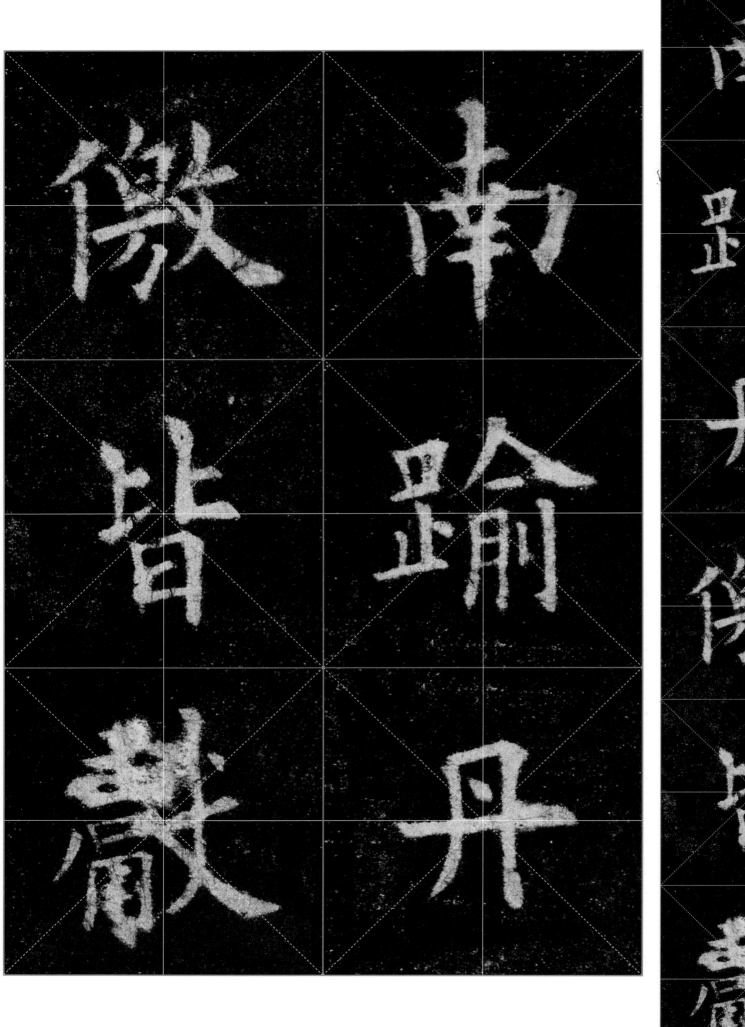

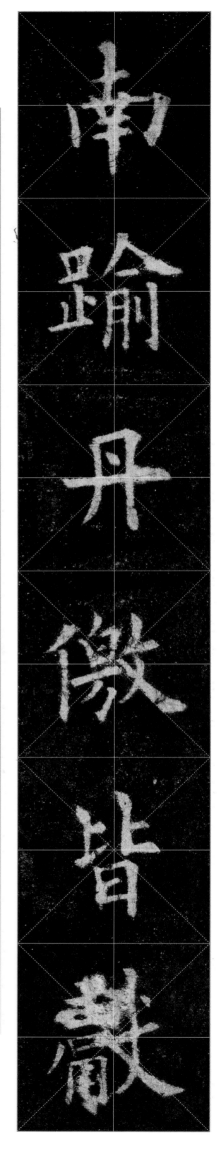

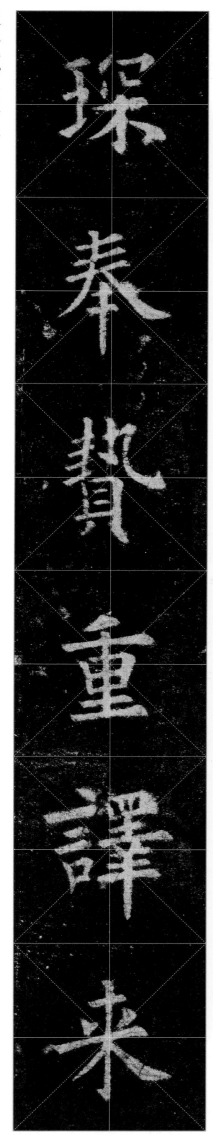

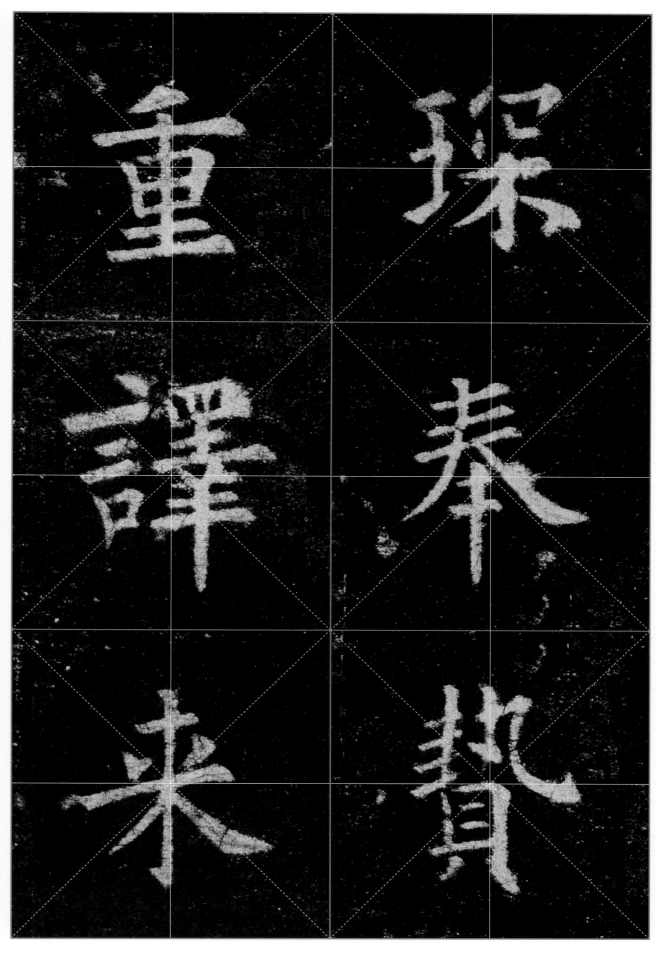

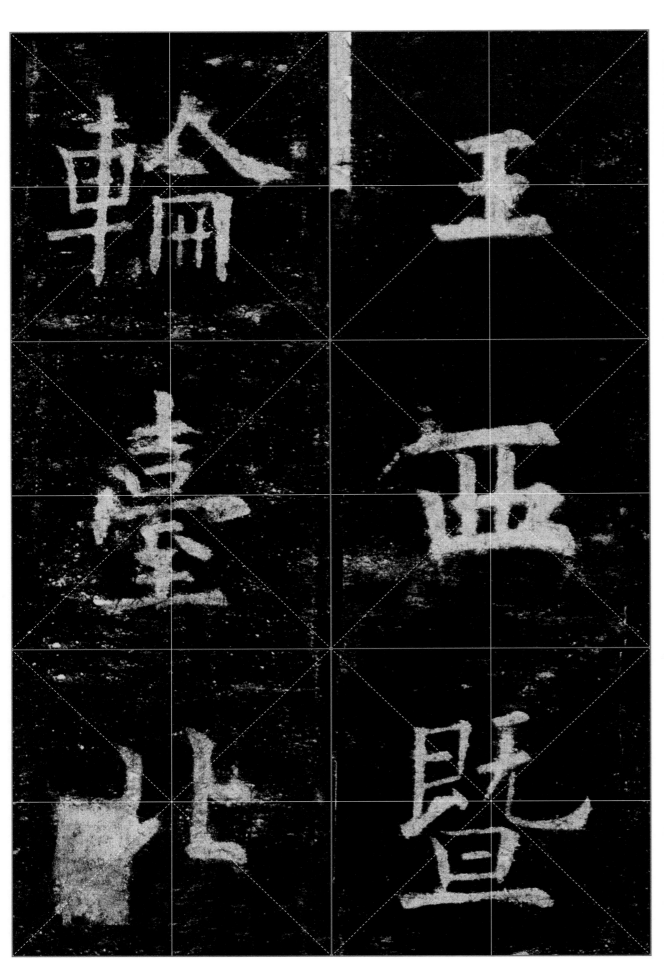

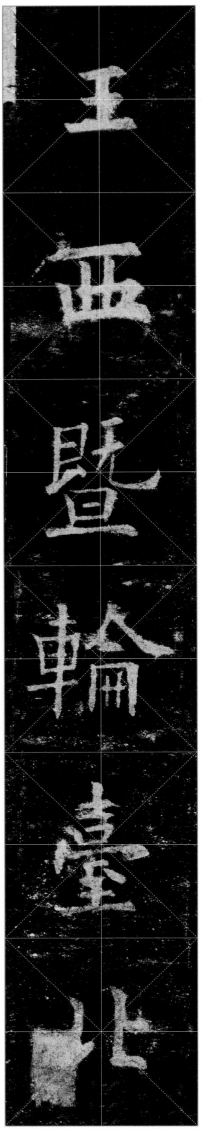

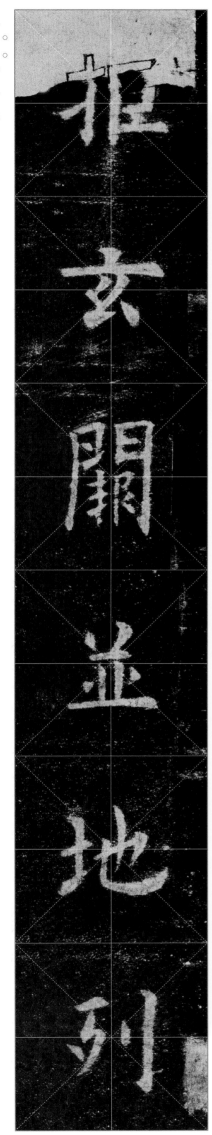

拒玄阙。。并地列

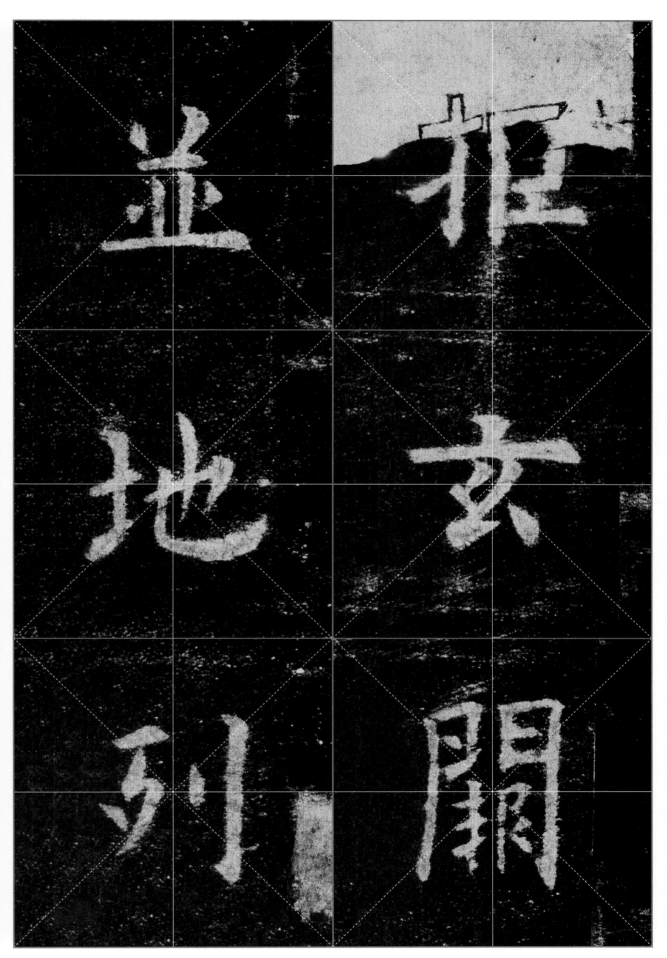

玄阙：古代传说中的北方极远之地。

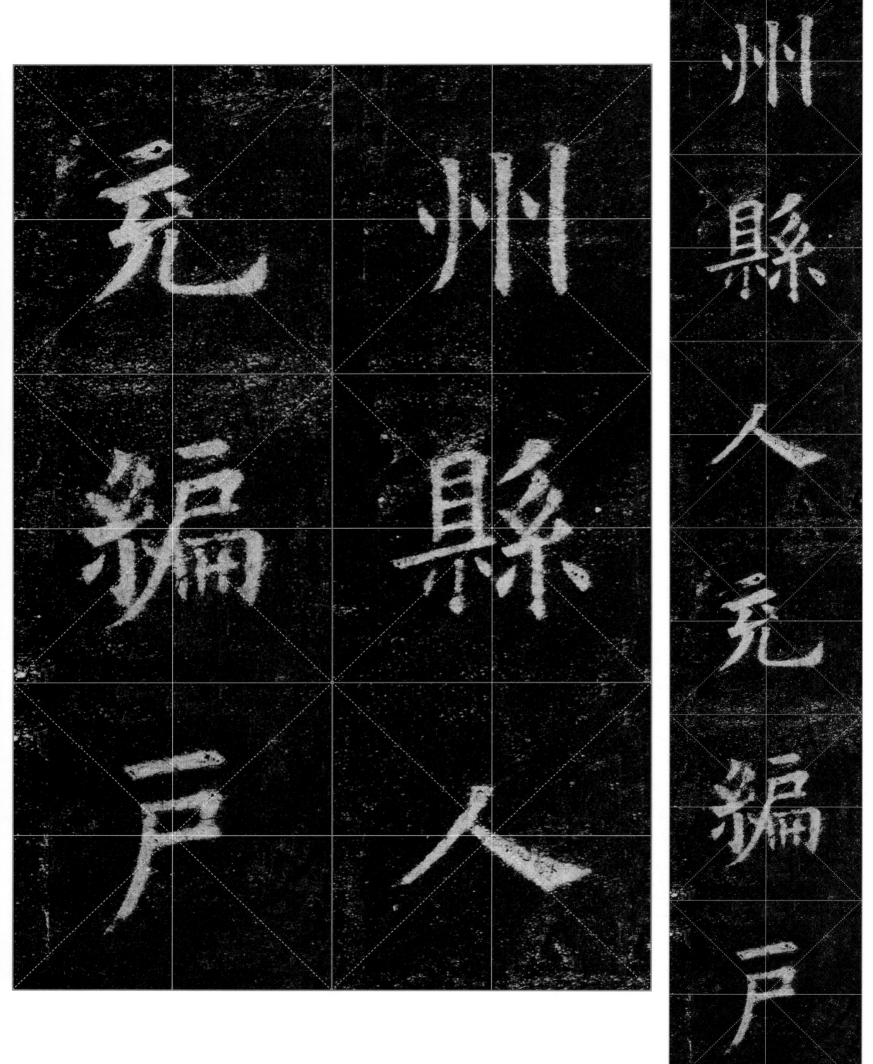

州縣人充編戶

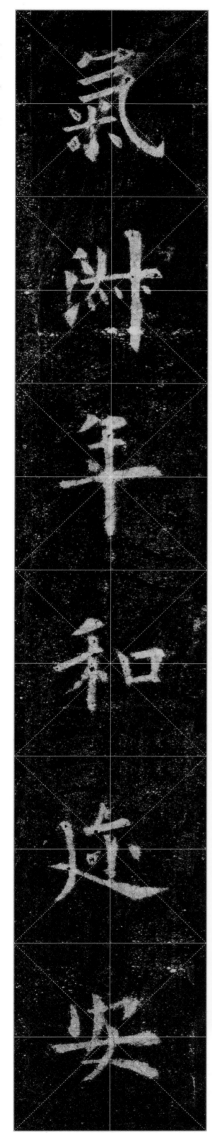

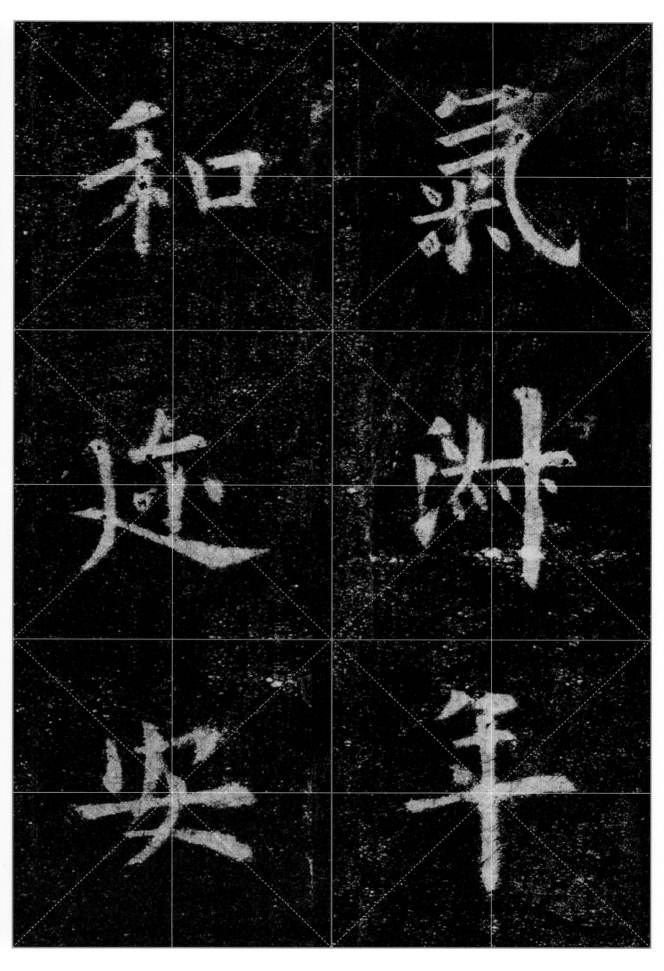

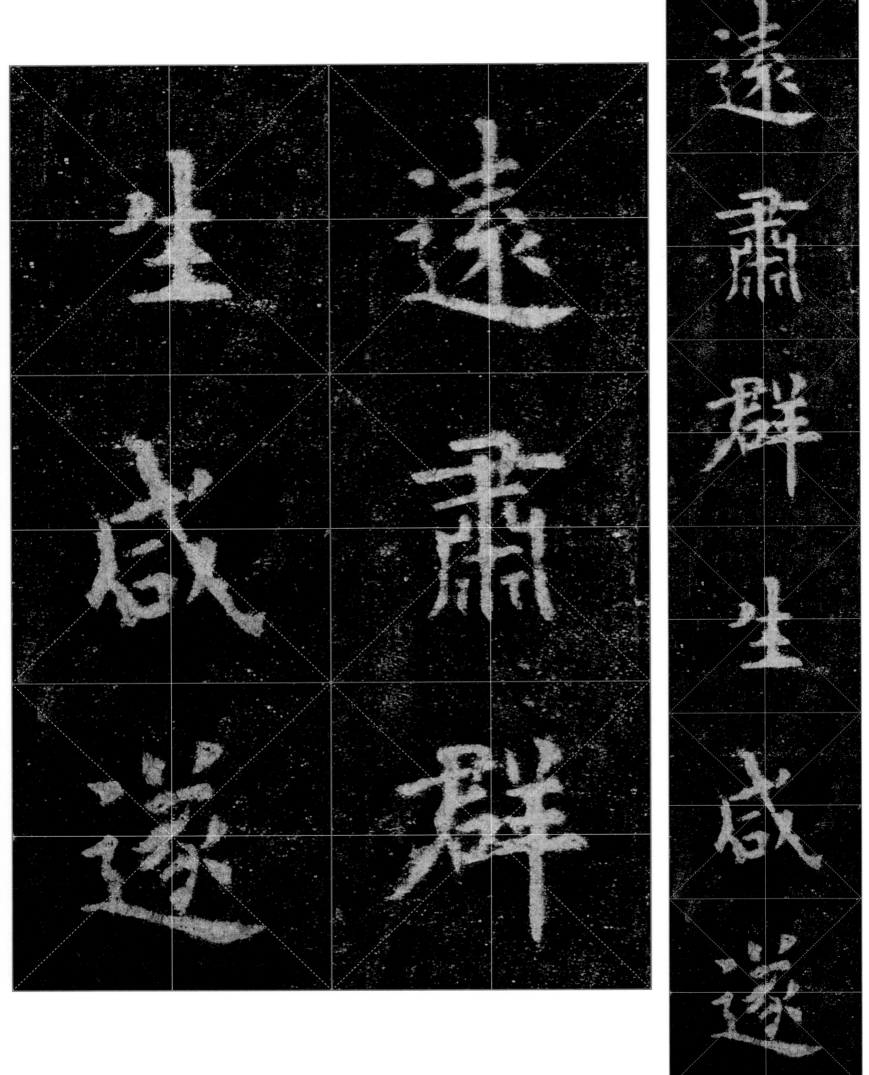

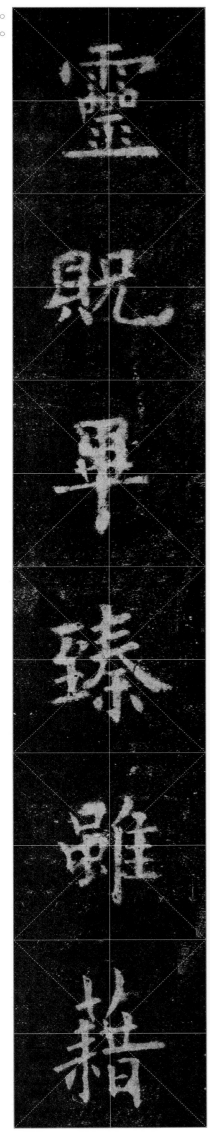

灵
贶
毕
臻。

虽
藉

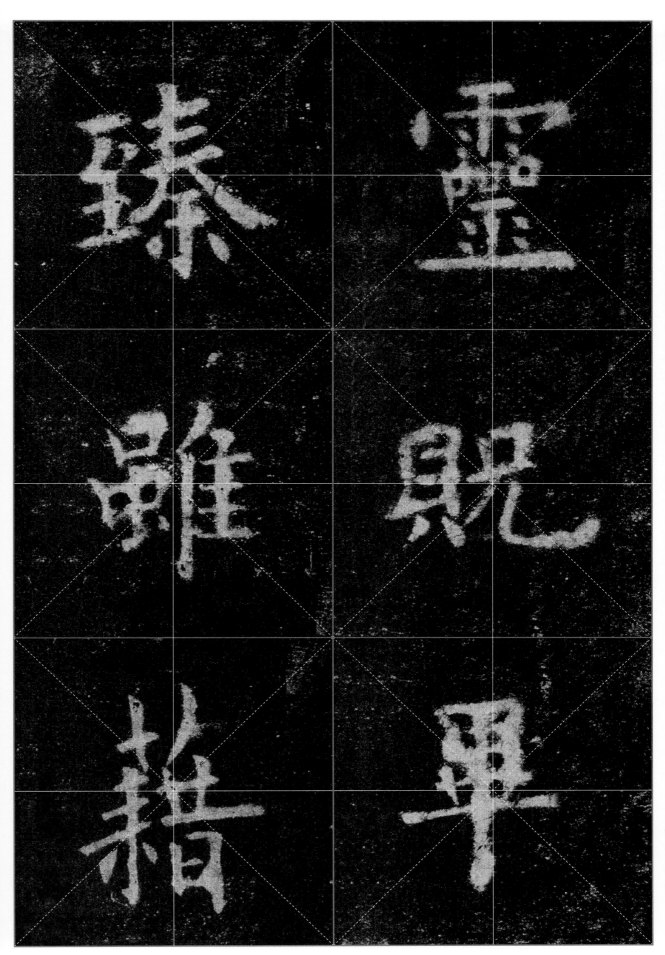

灵贶：神灵的赐福，指嘉瑞。

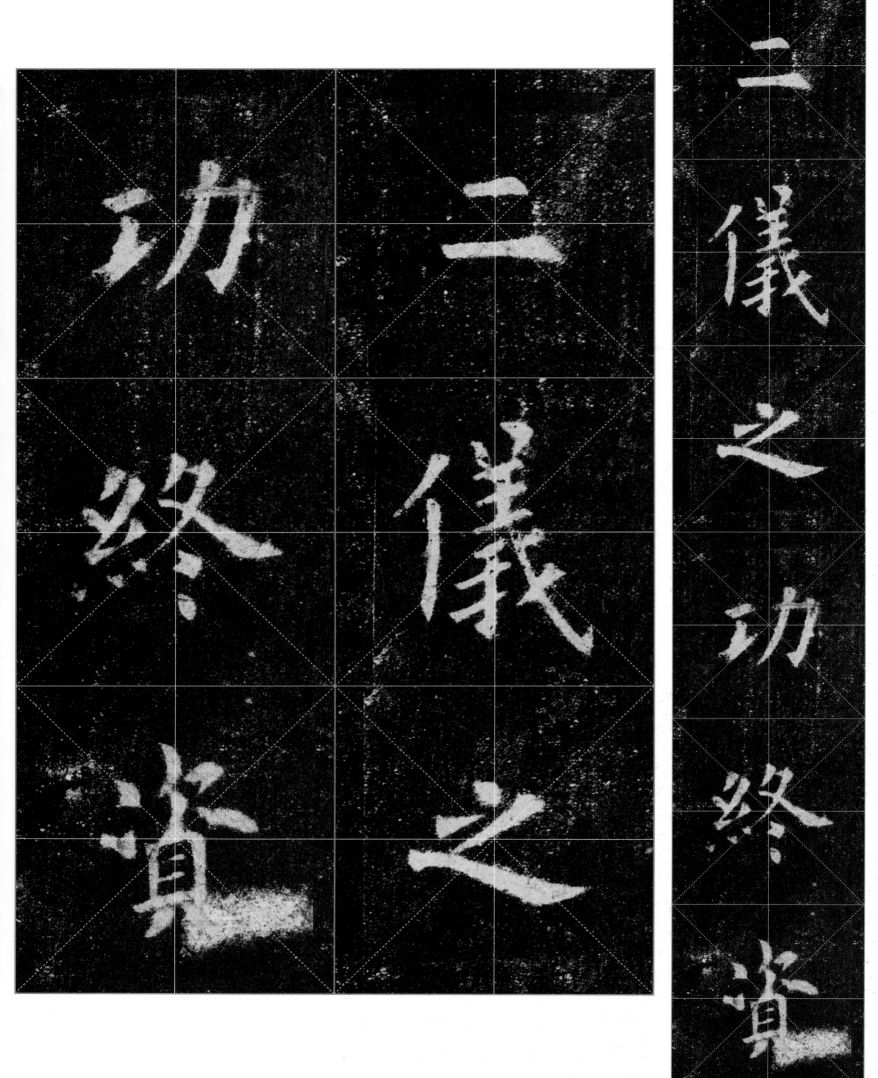

二儀之功终资

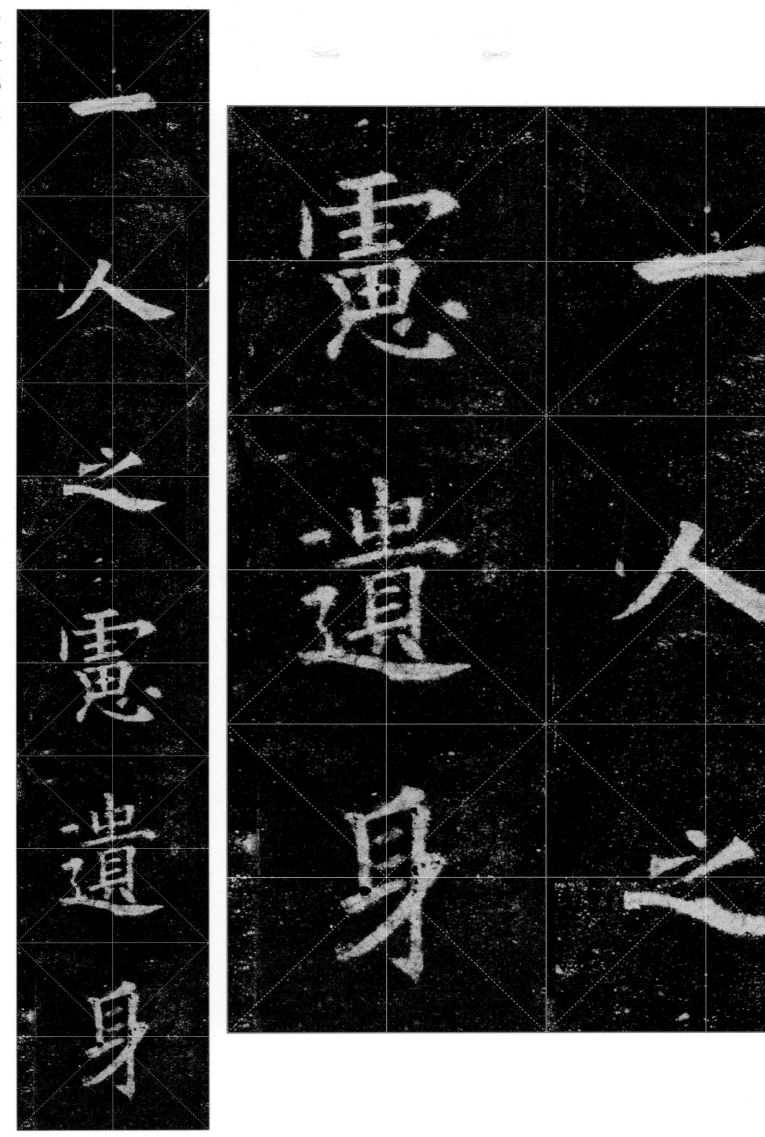

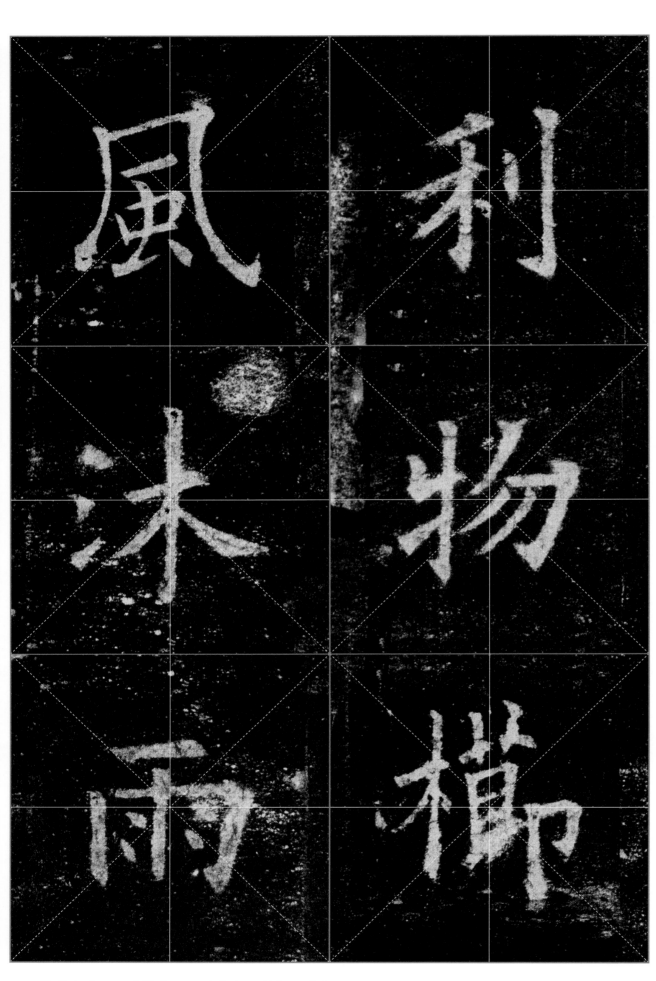

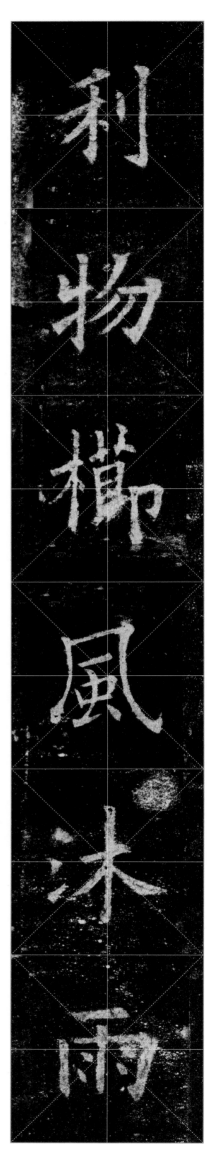

栉风沐雨：以风梳发，以雨洗头，形容不避风
雨，奔波劳碌。

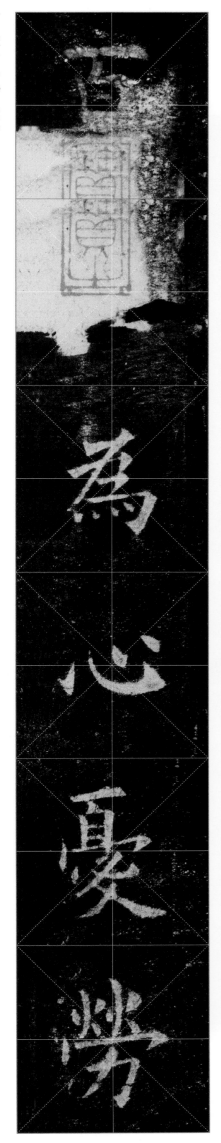

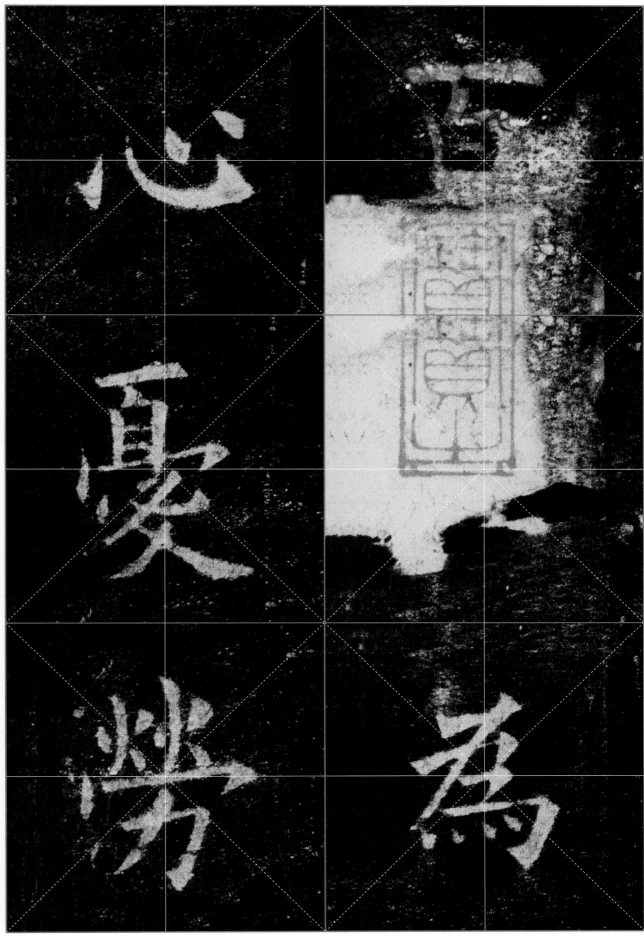

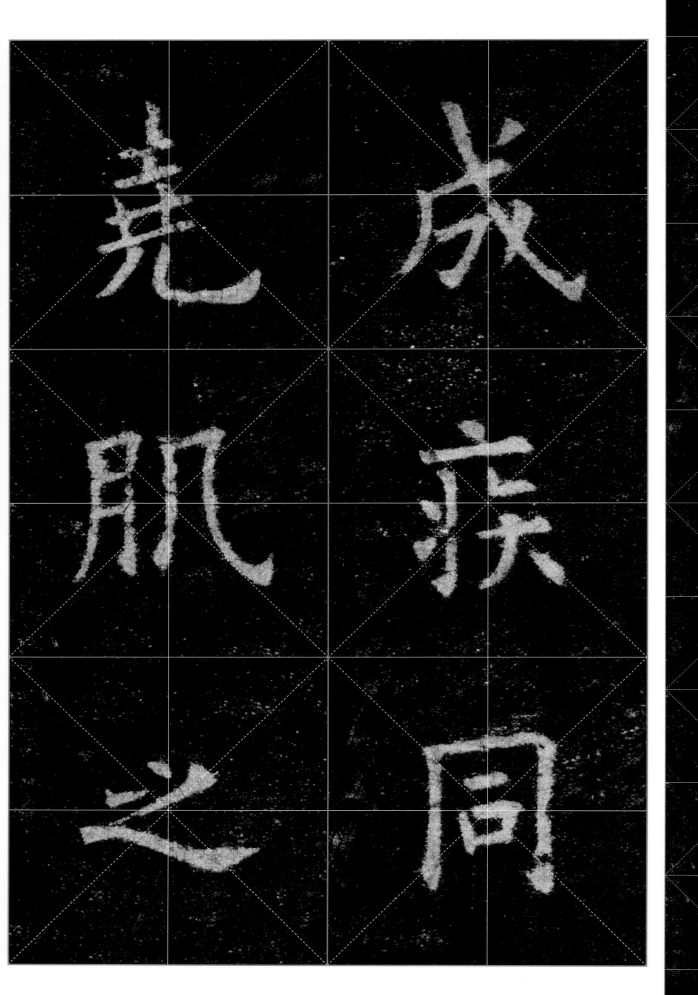

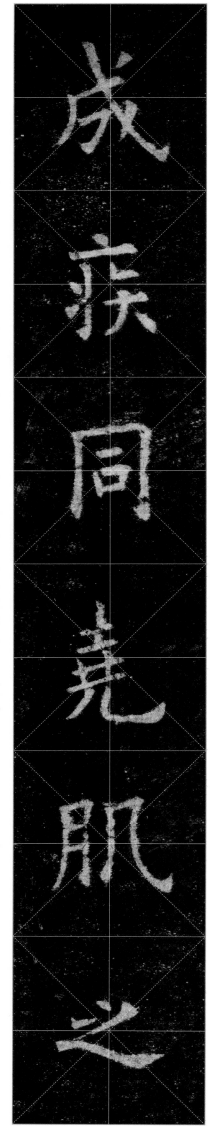

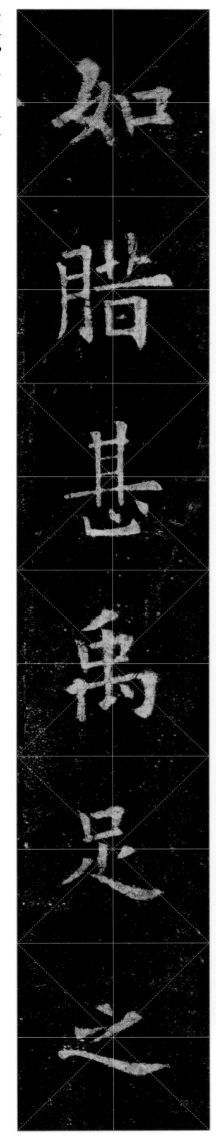

如腊，其禹足之

五五

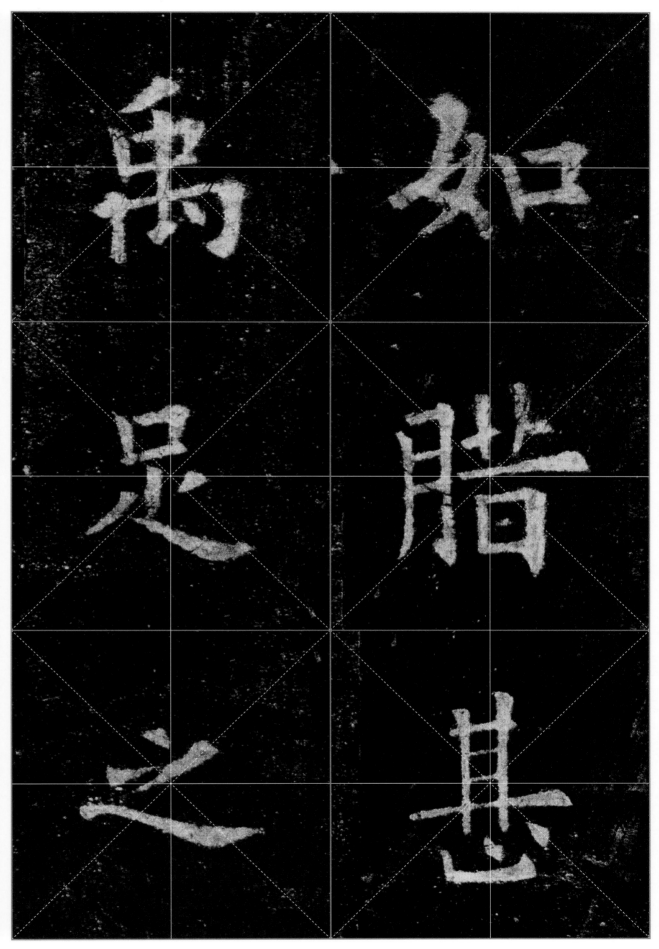

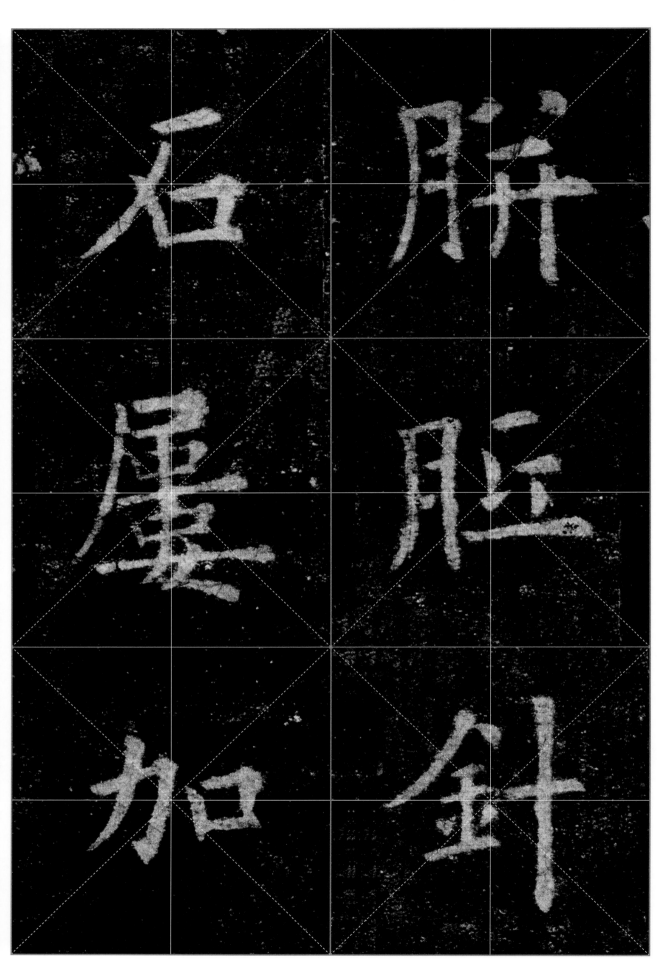

胼胝：手掌和脚底因长期劳动磨擦而生的茧子。

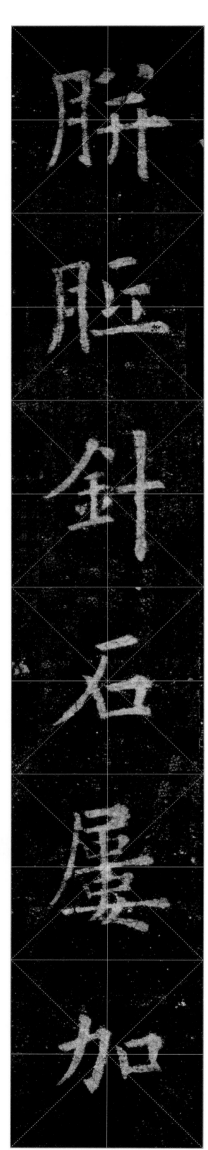

腠理犹滞。爰居

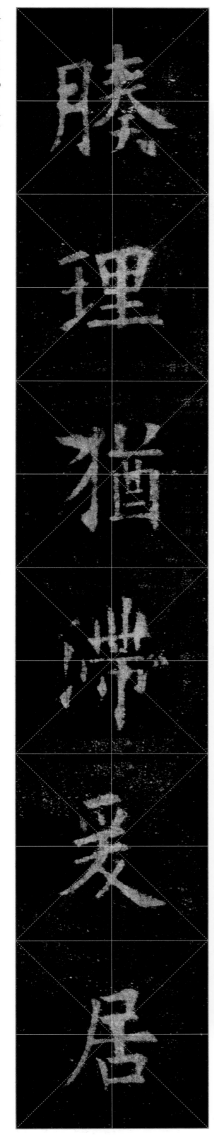

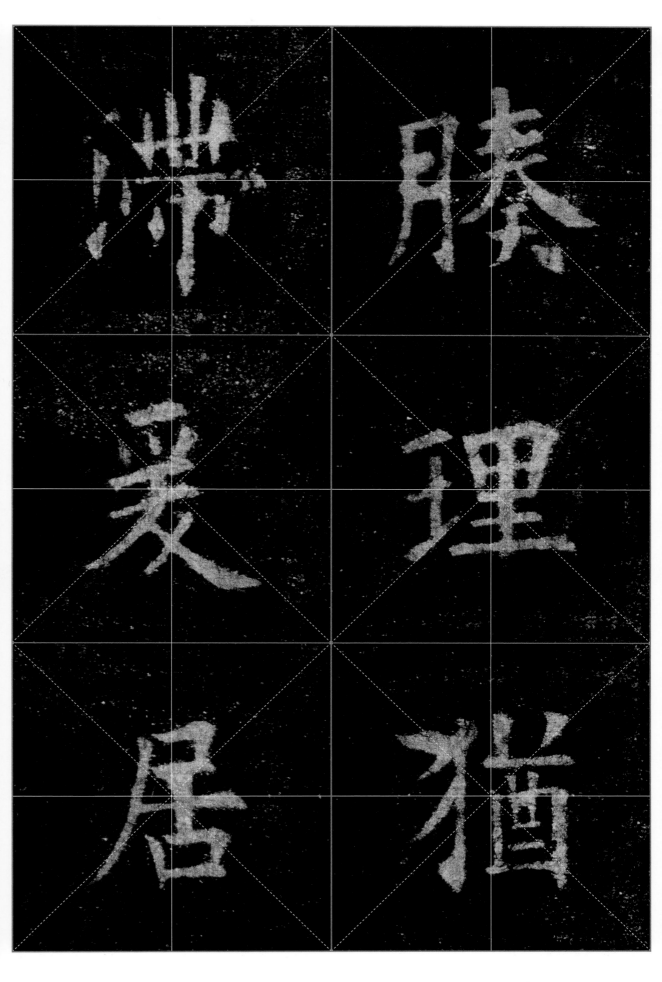

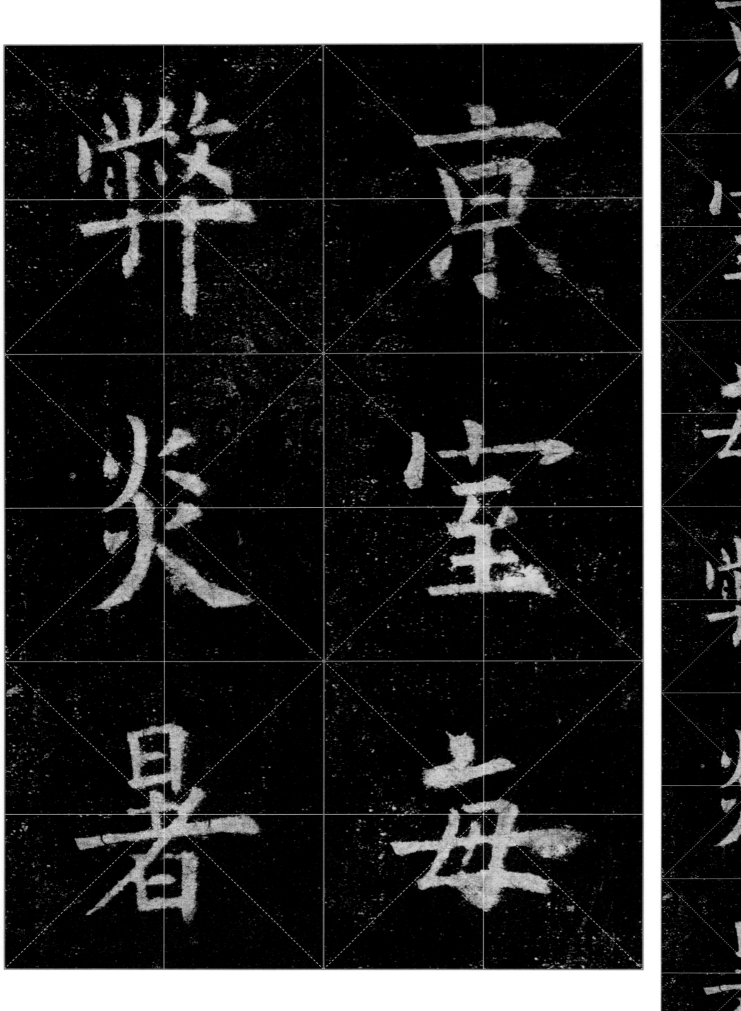

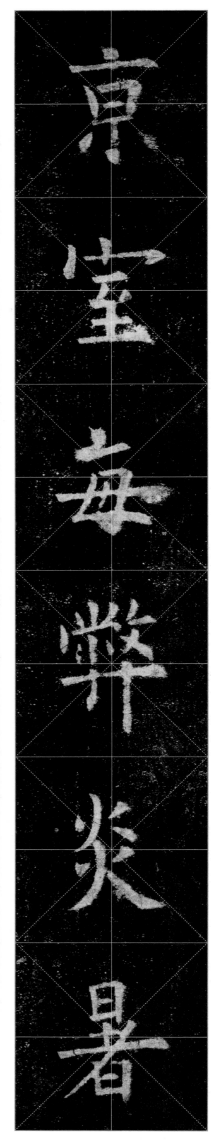

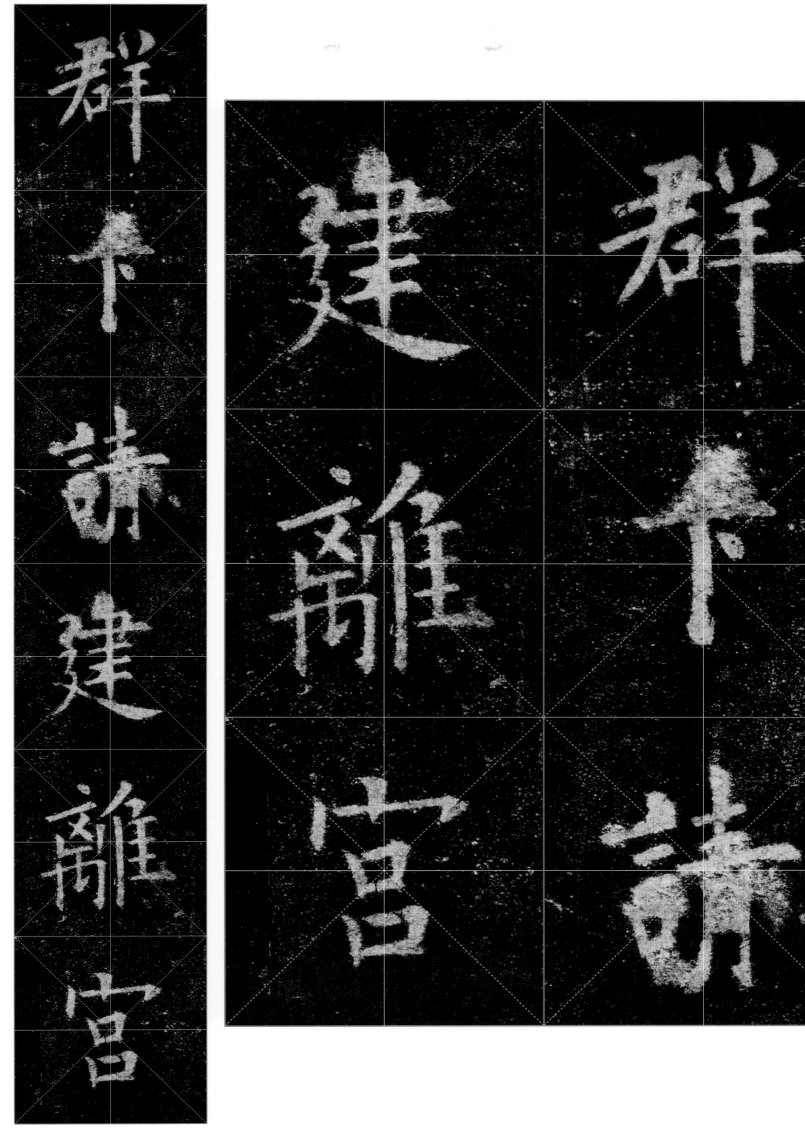

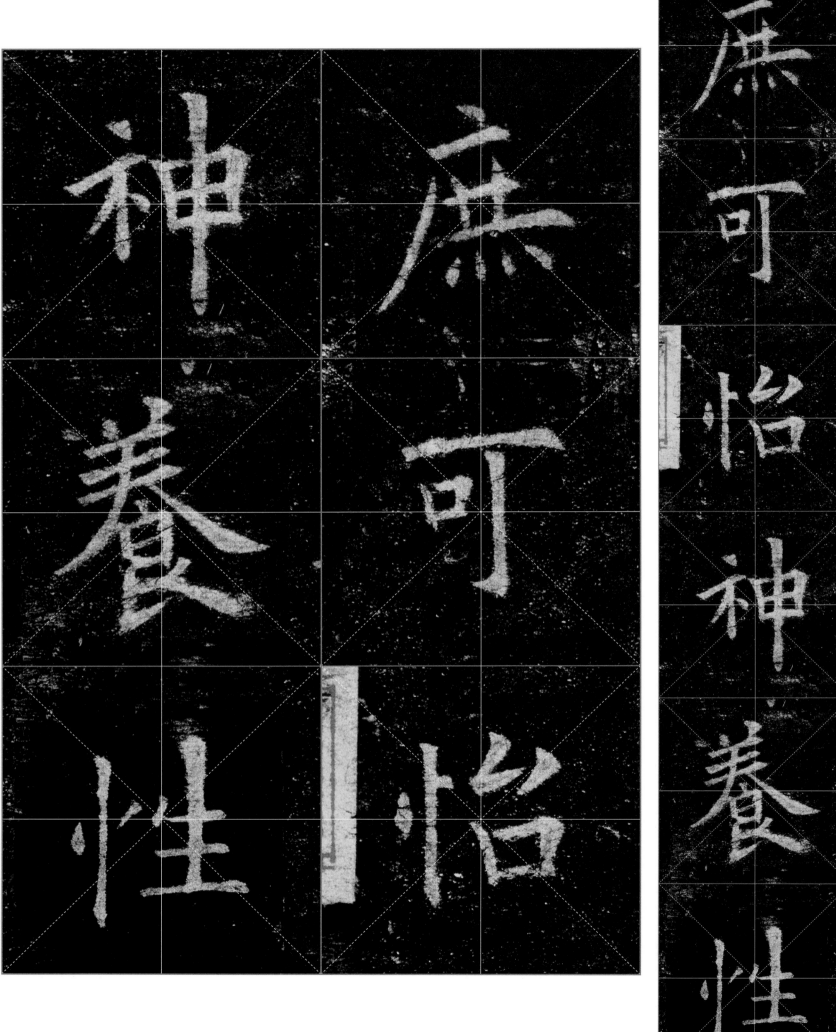

庶可怡神養性

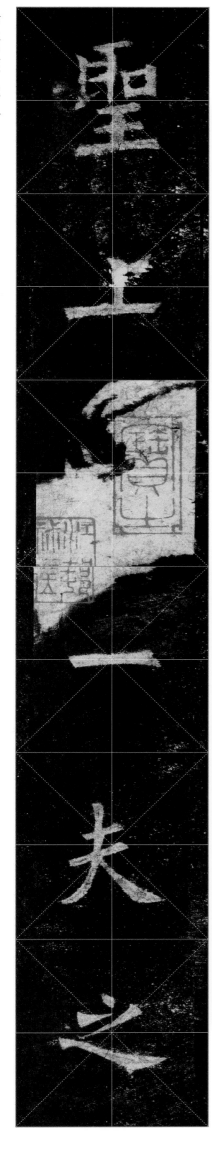

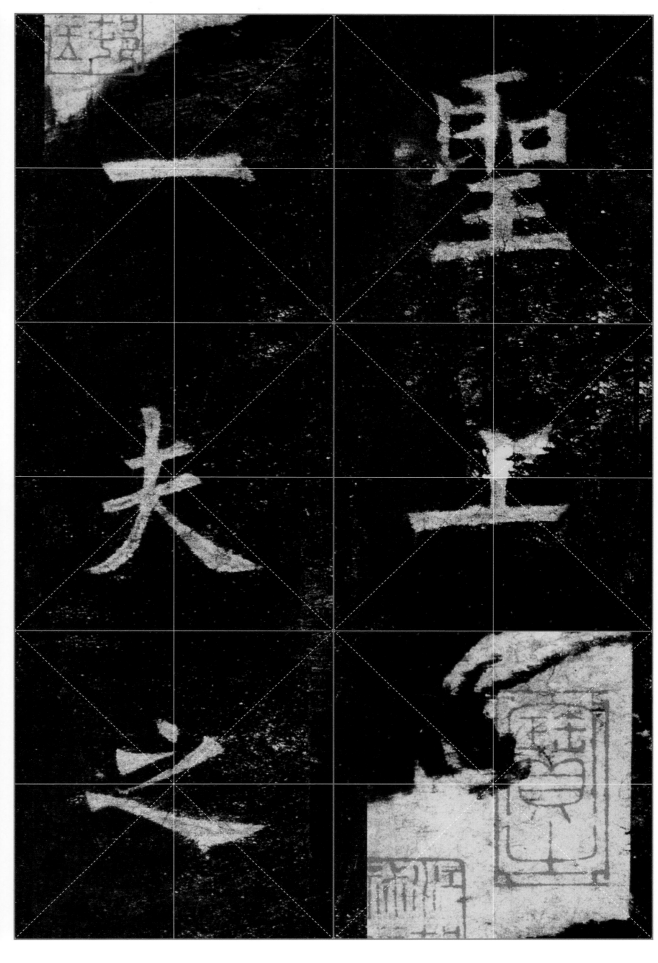

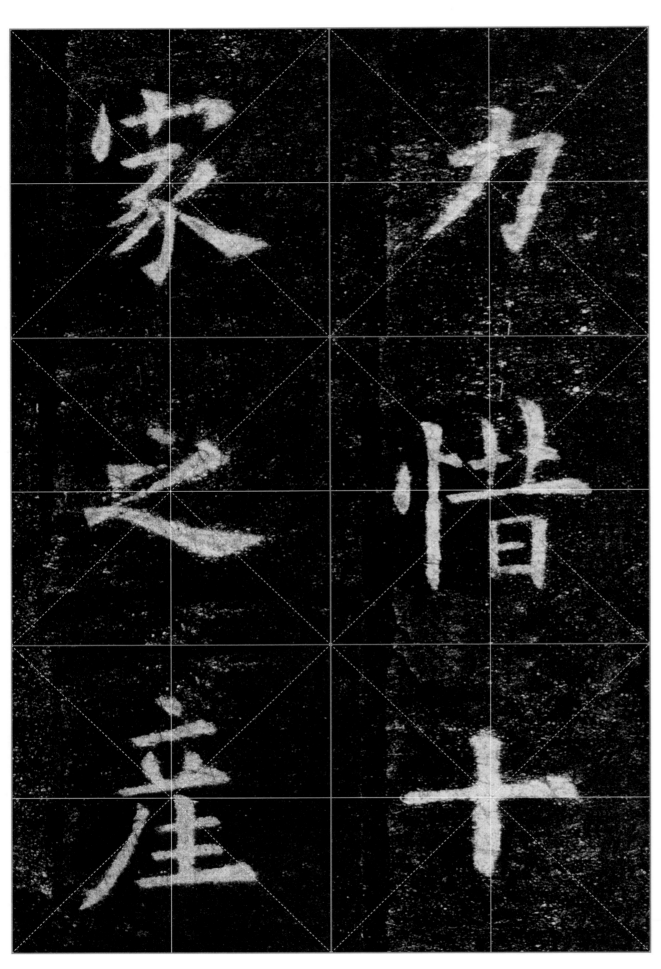

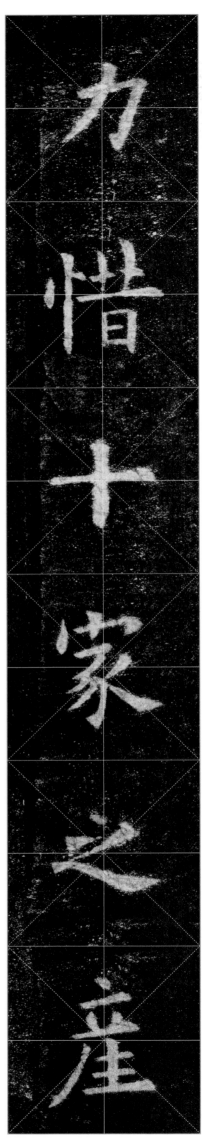

十家：古代户籍制度，以十家为一什。

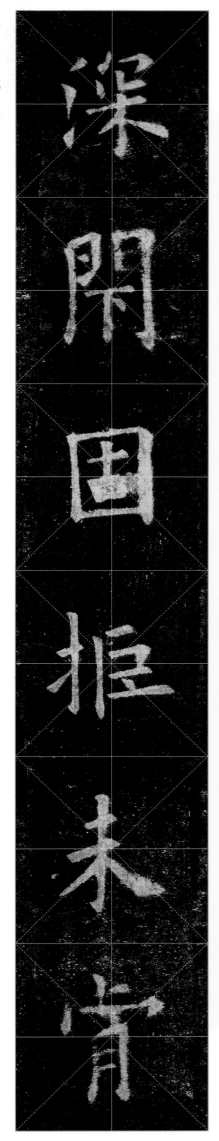

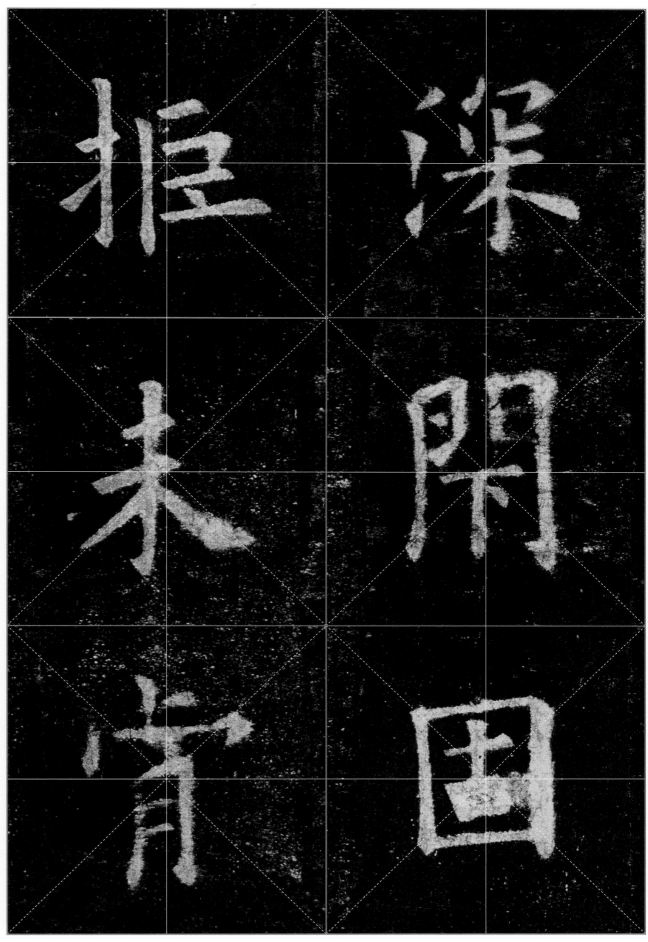

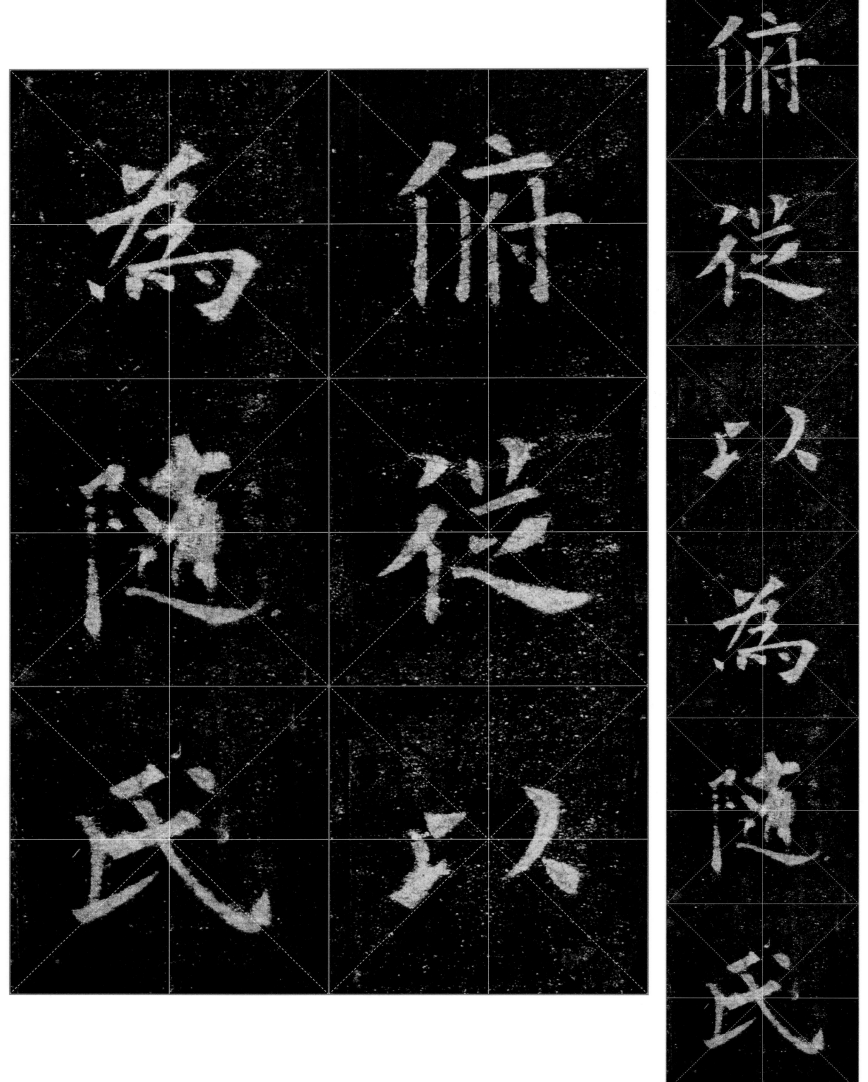

舊宮營於曩代

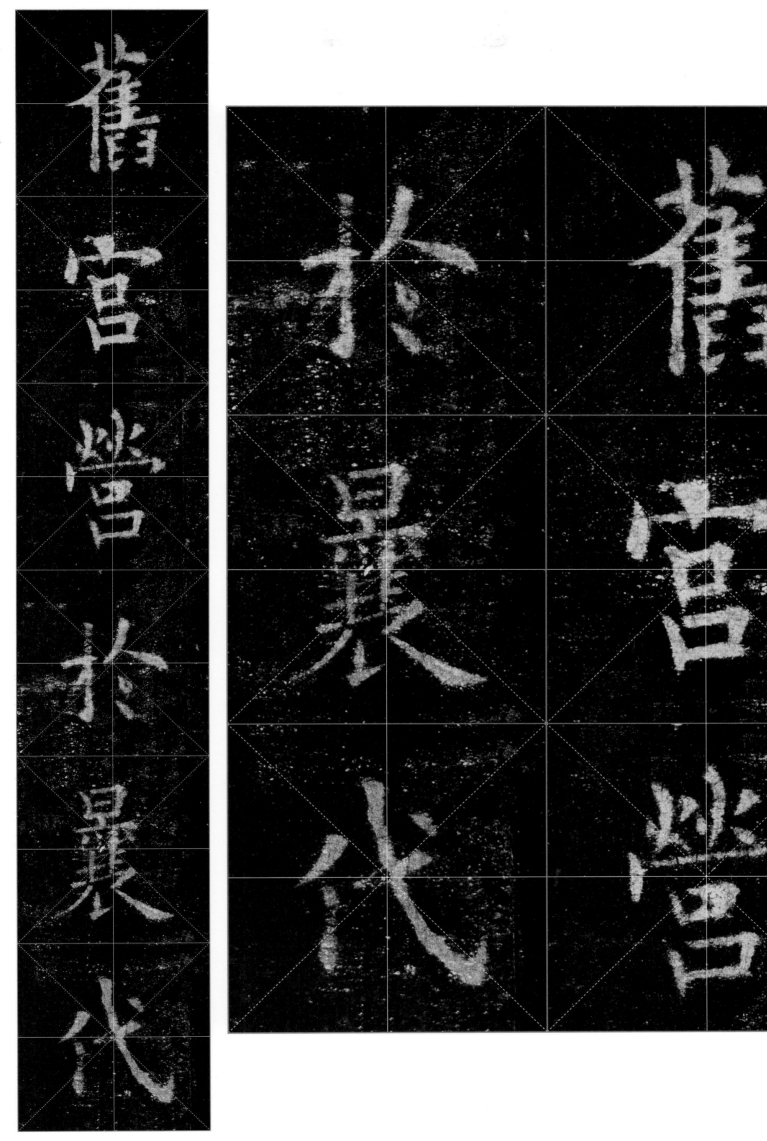

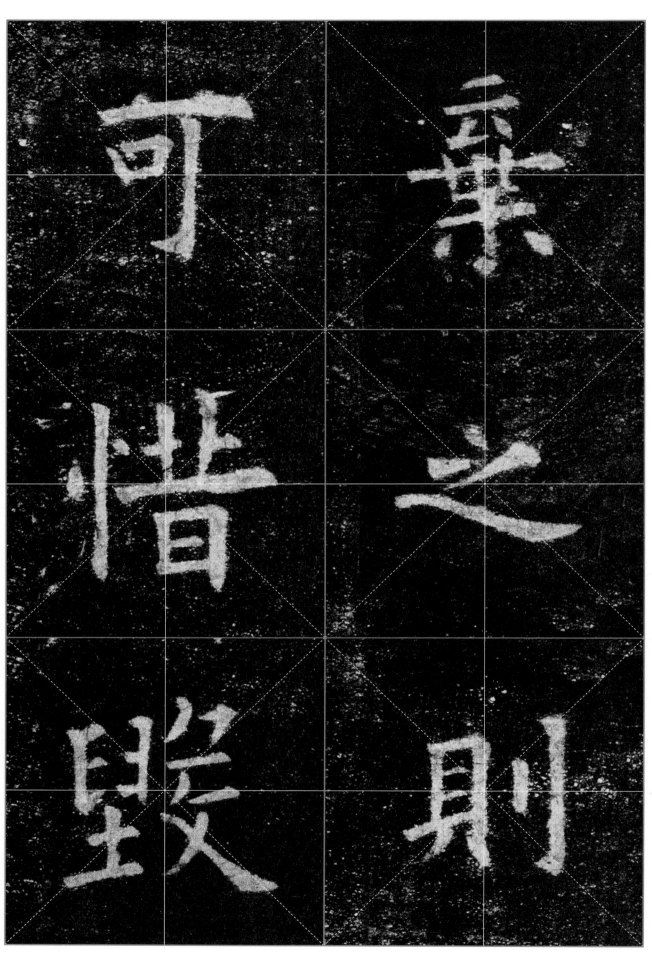

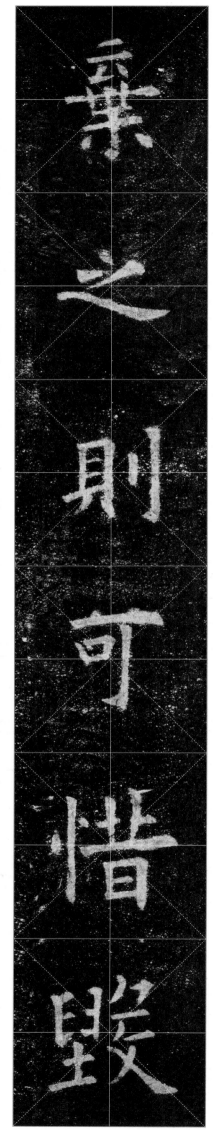

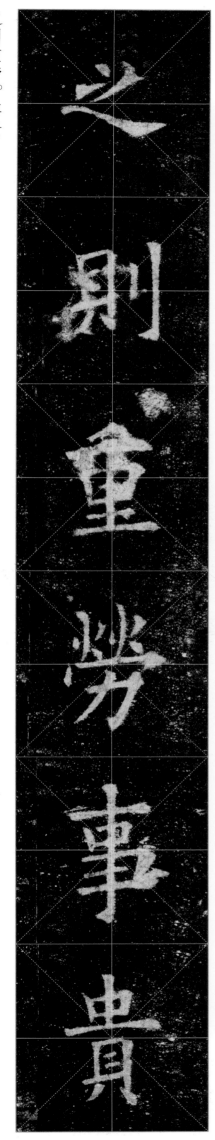

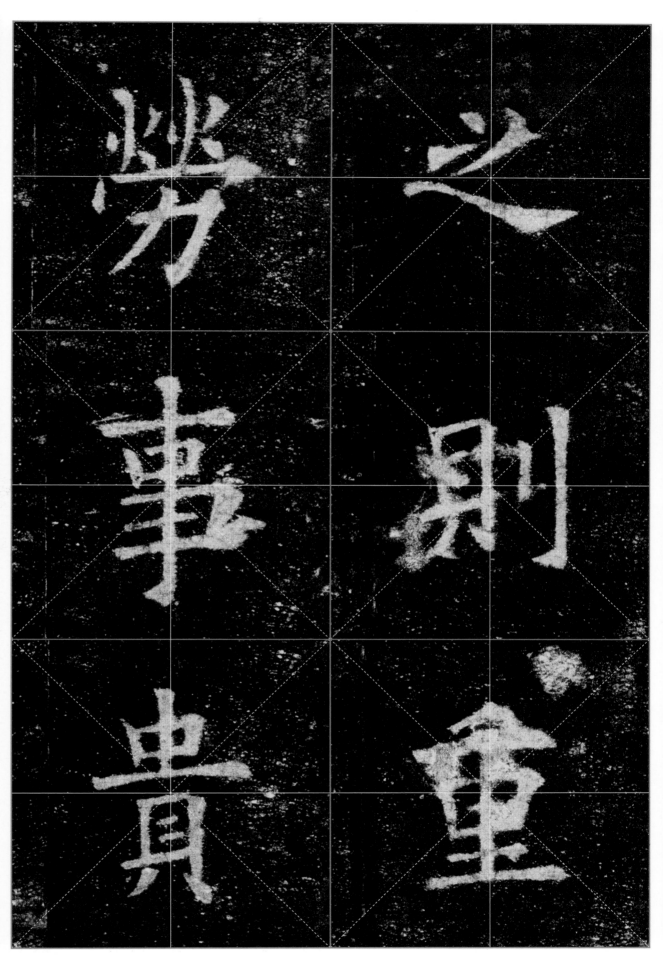

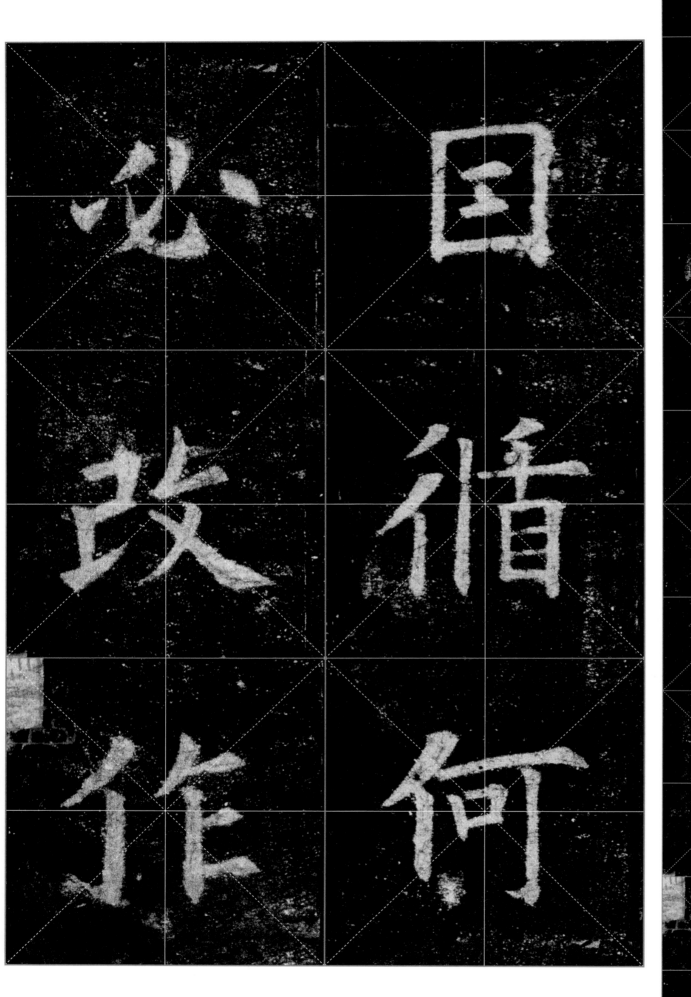

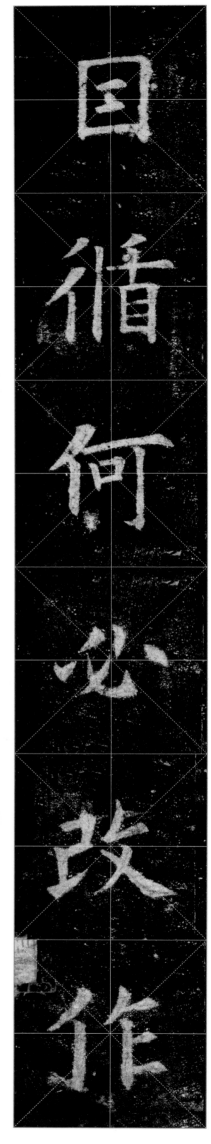

因循何必改作

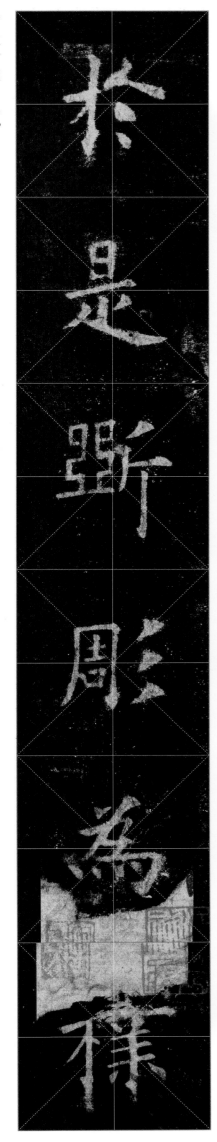

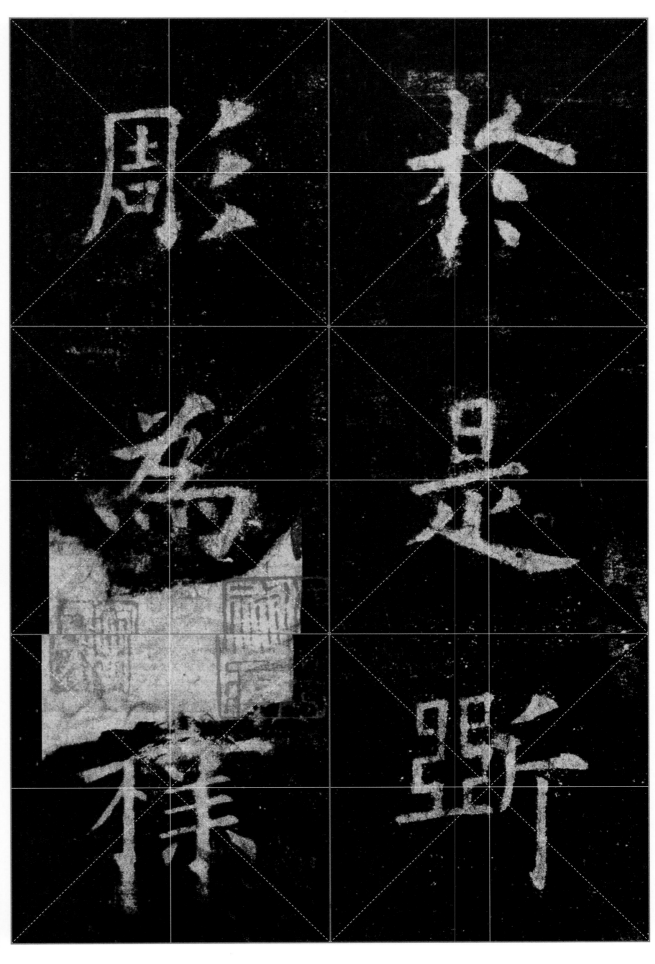

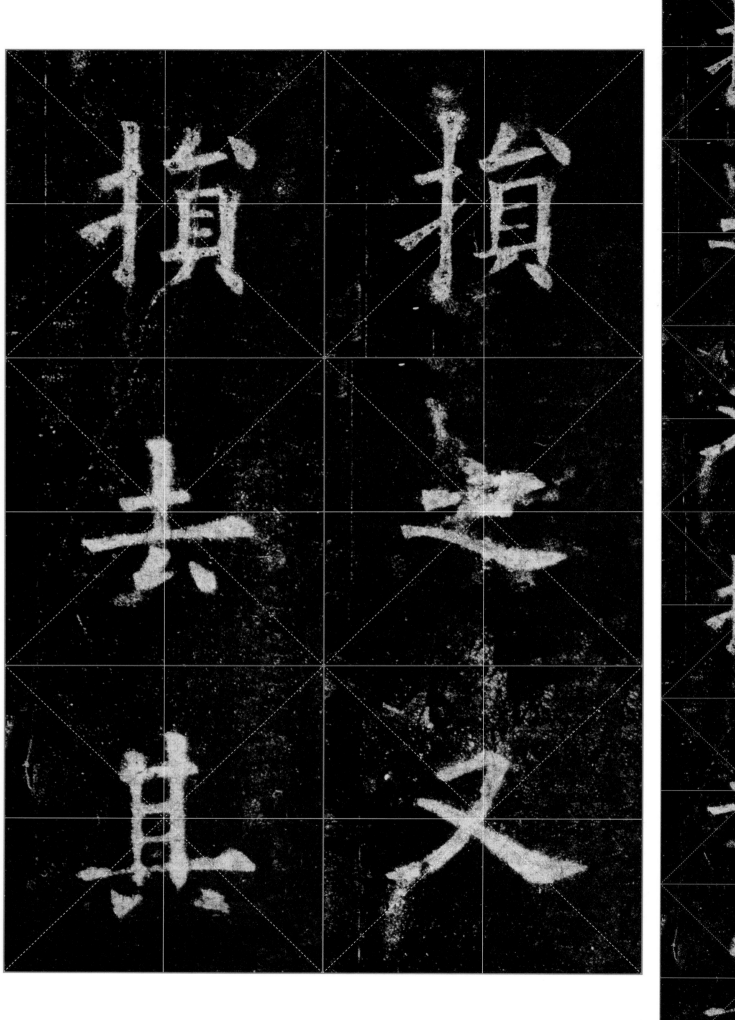

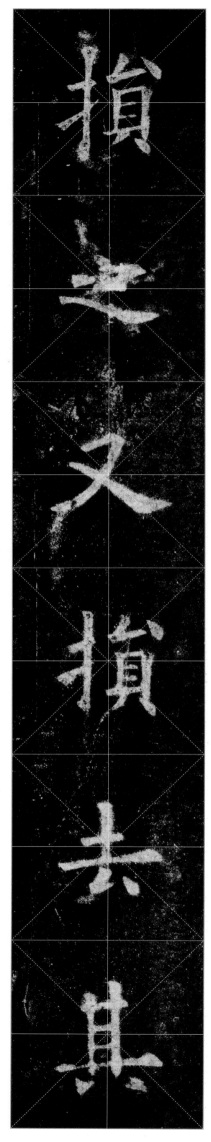

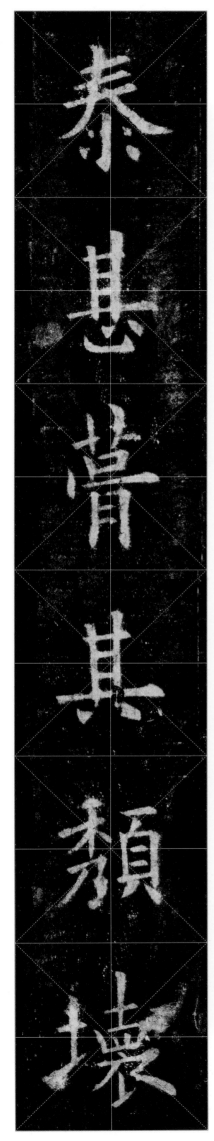

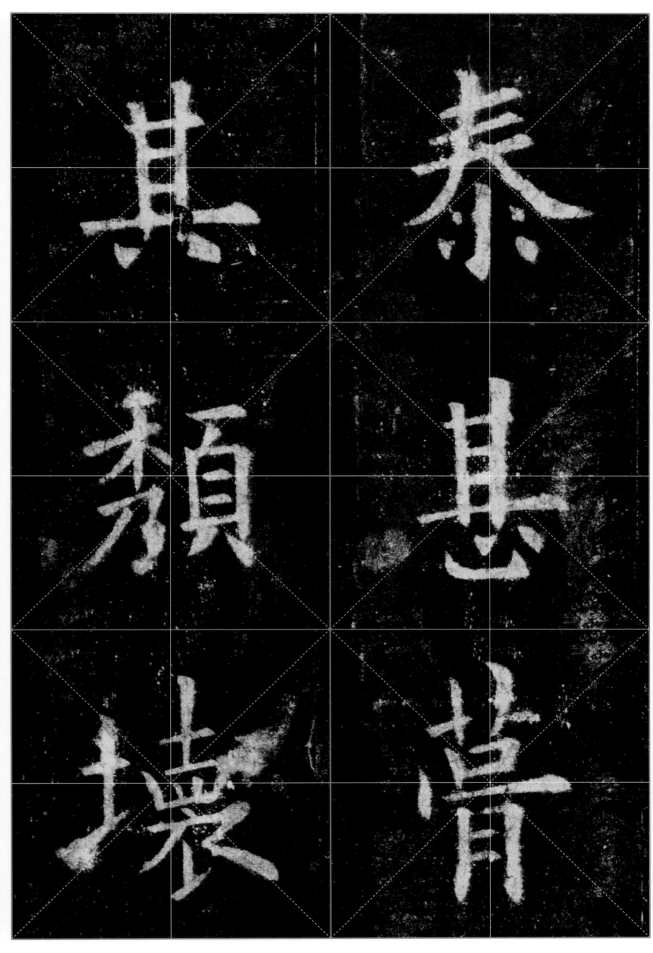

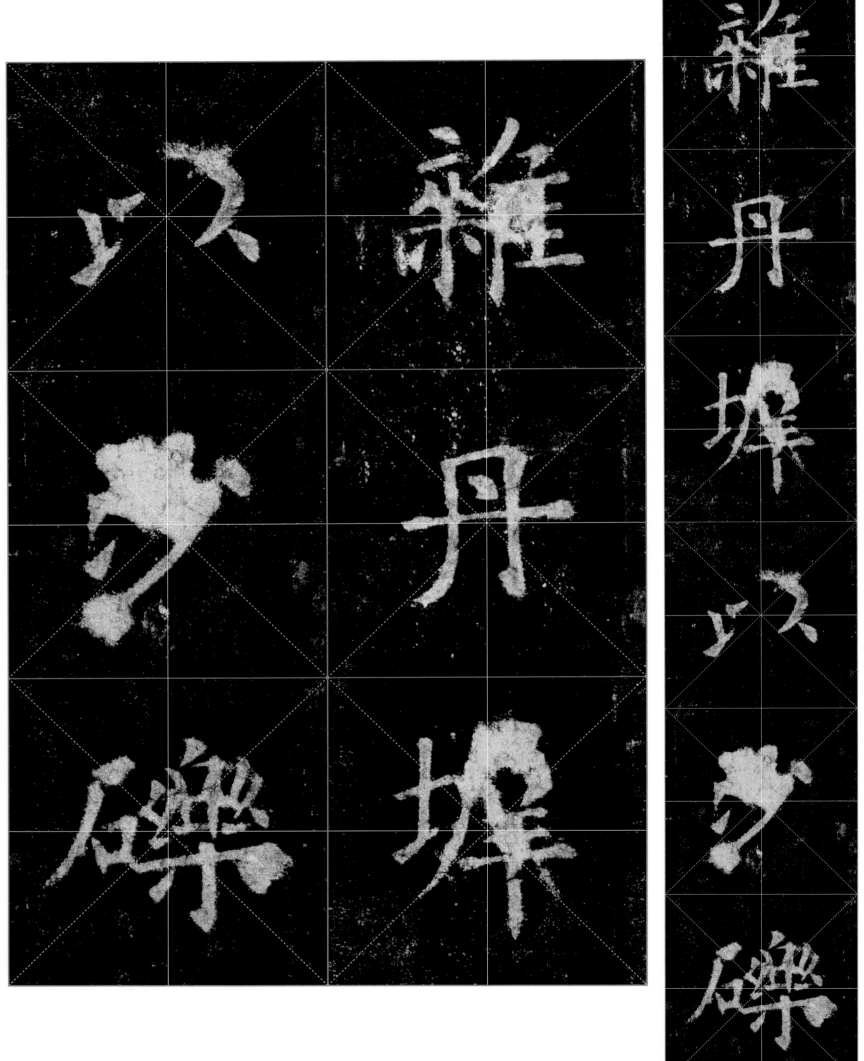

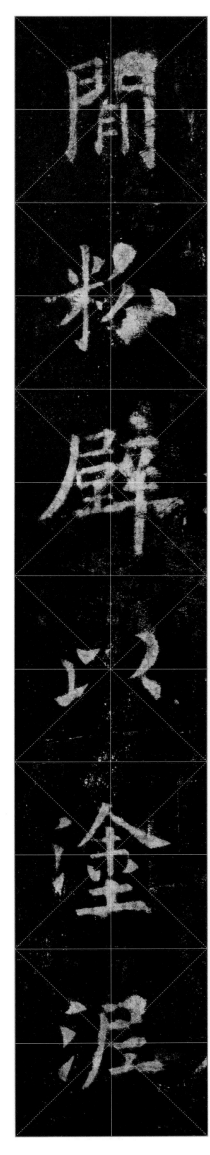

间粉壁以涂泥。

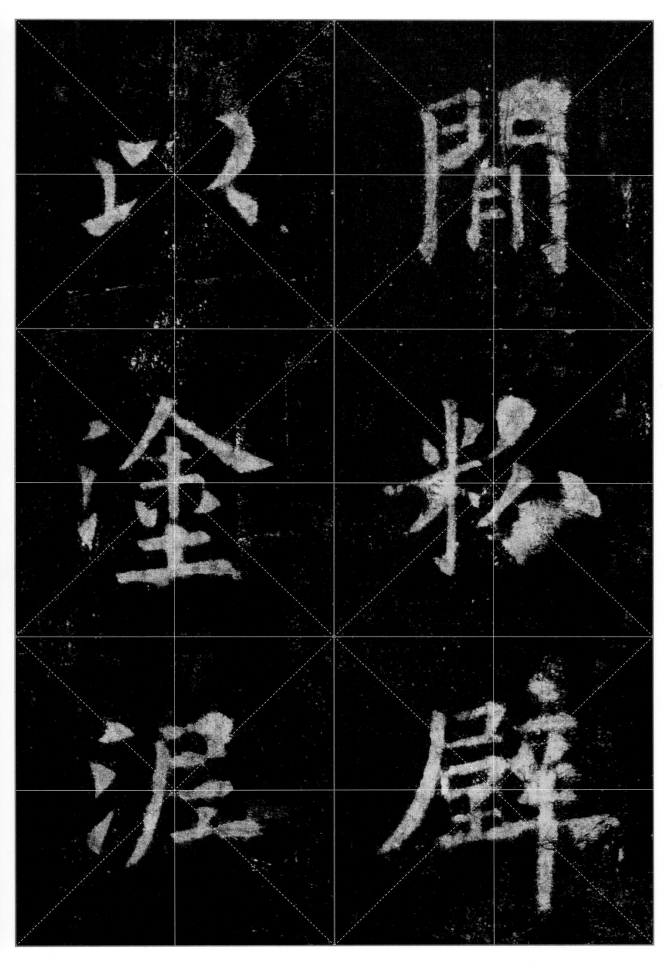

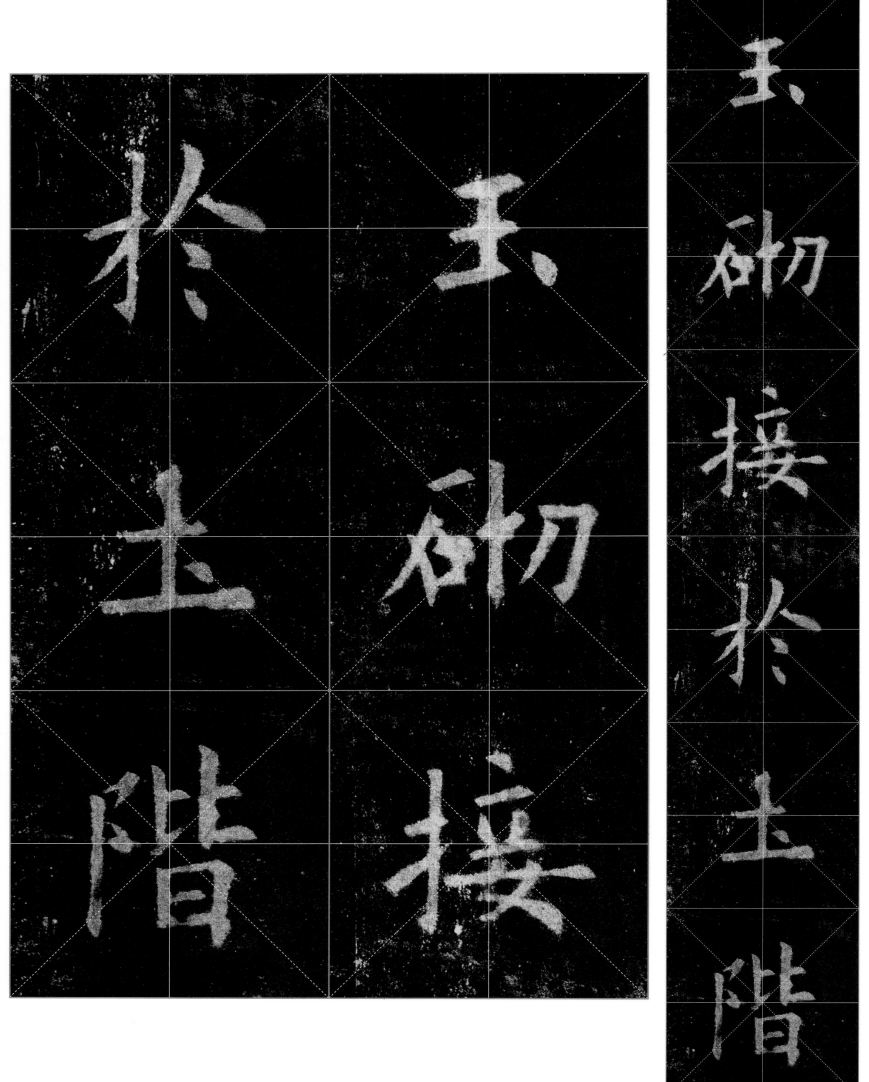

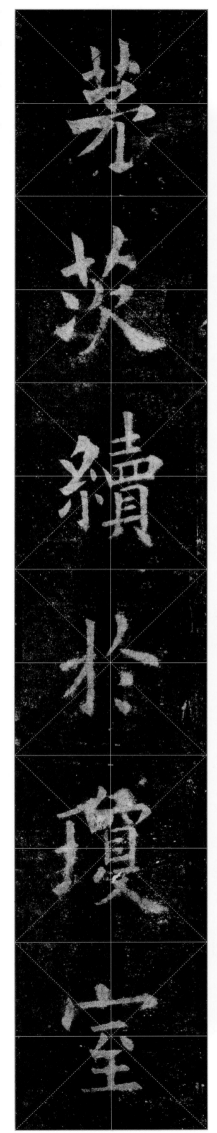

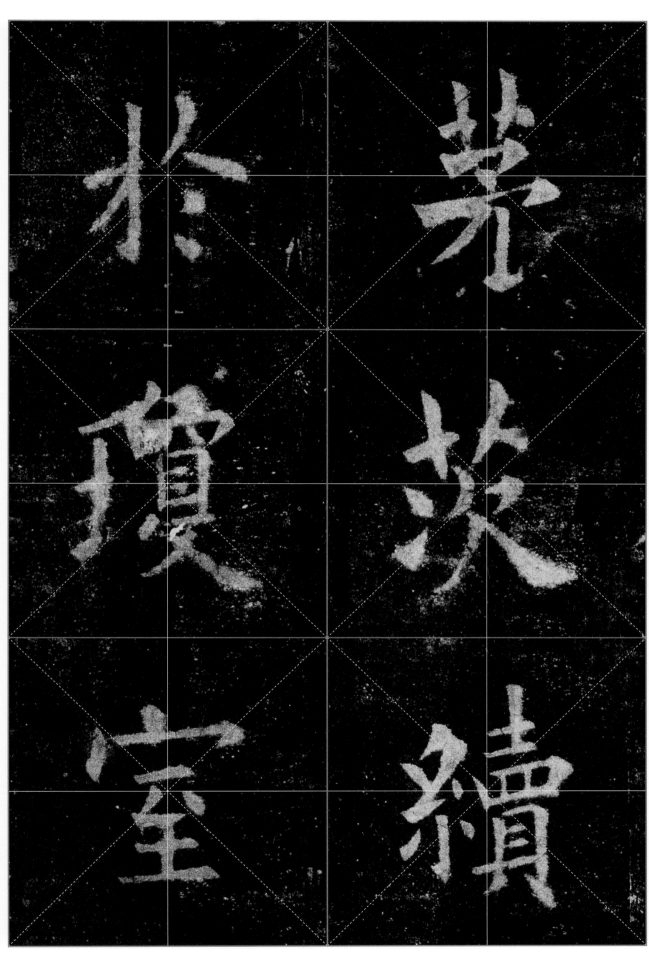

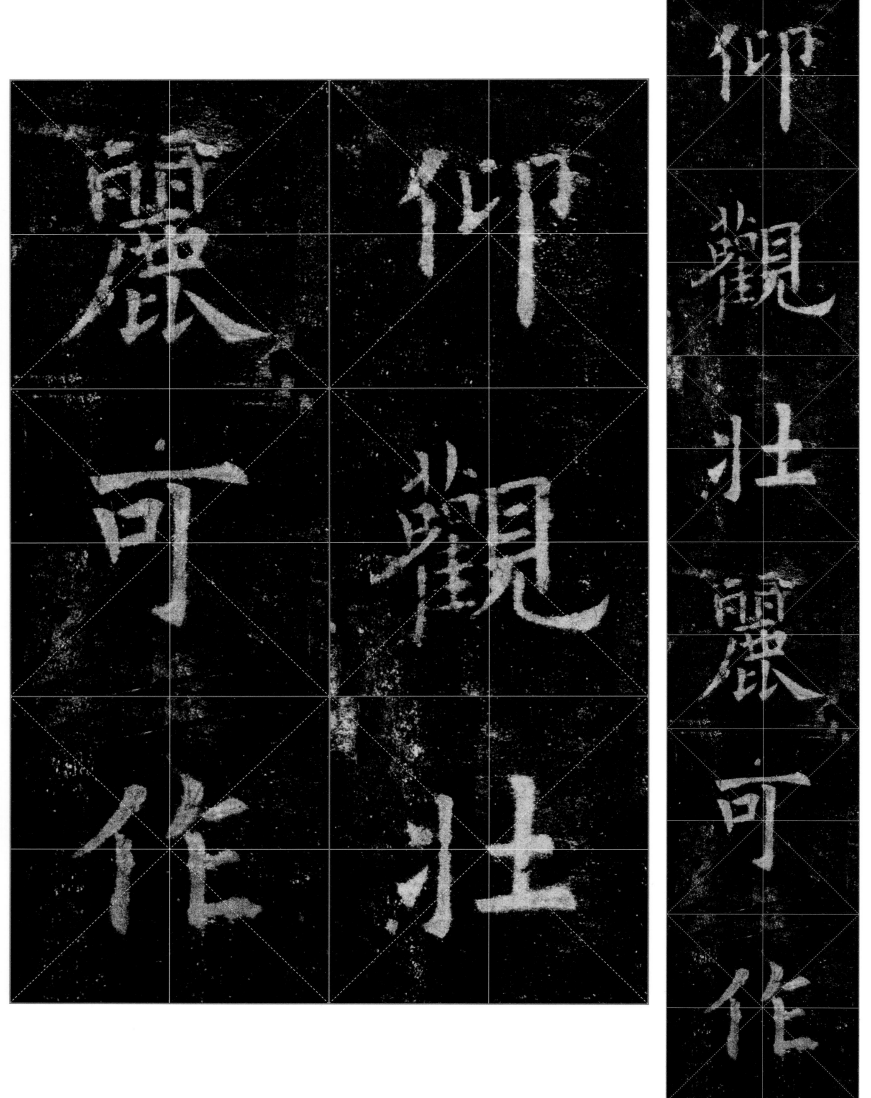

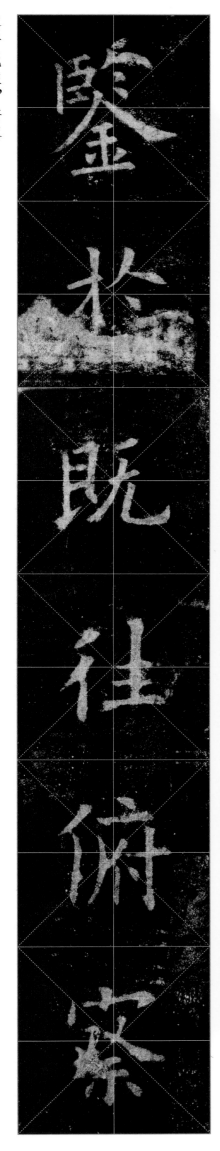

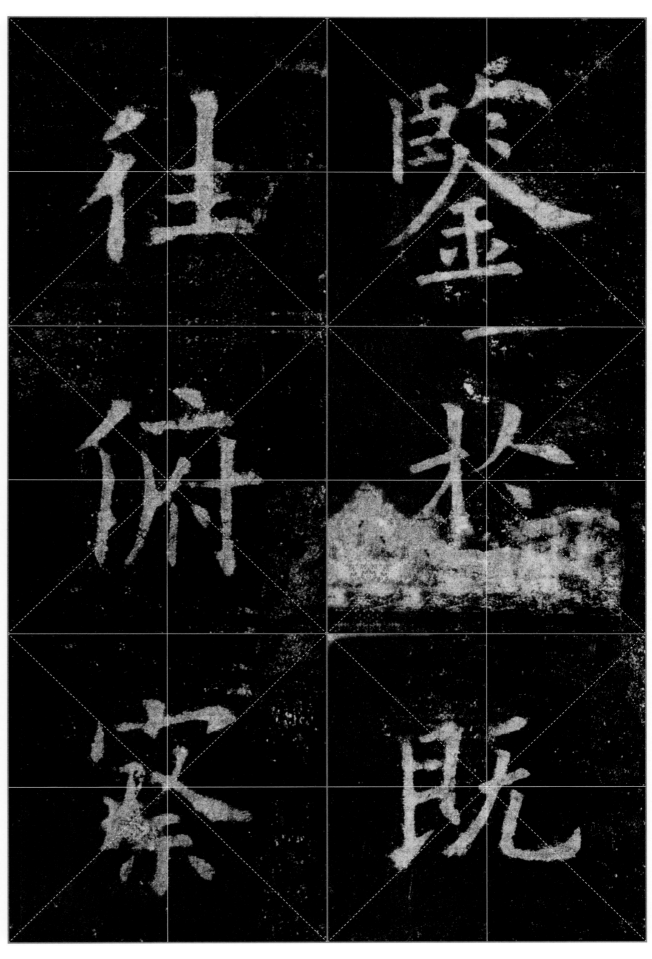

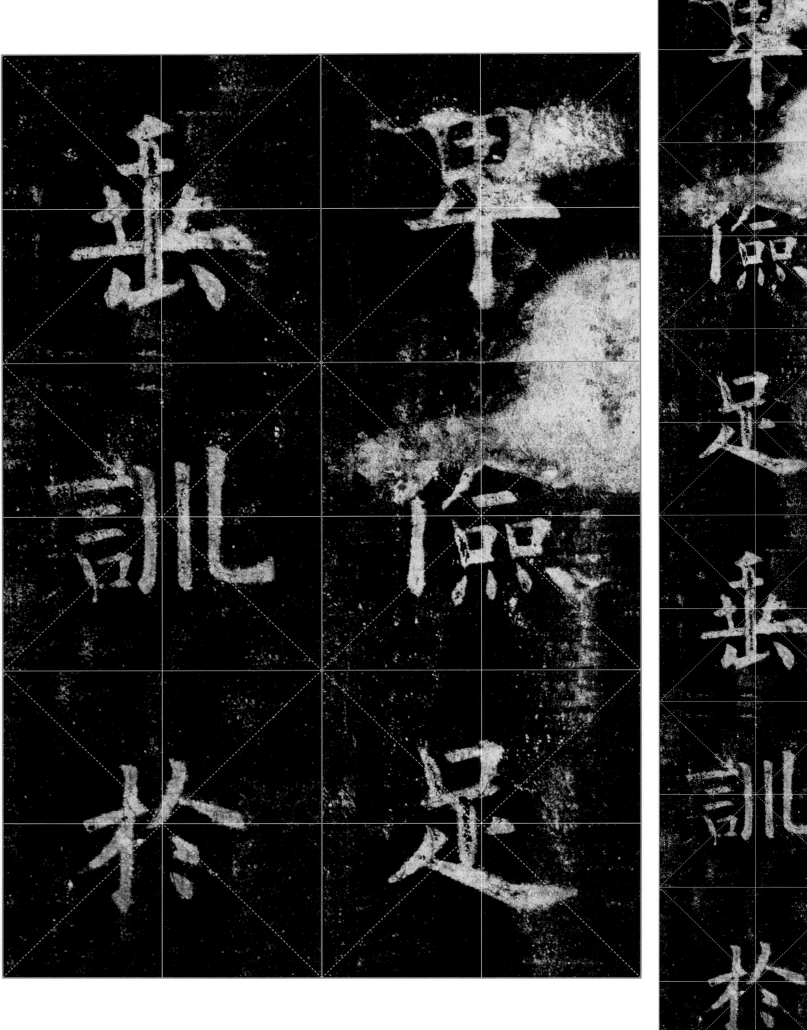

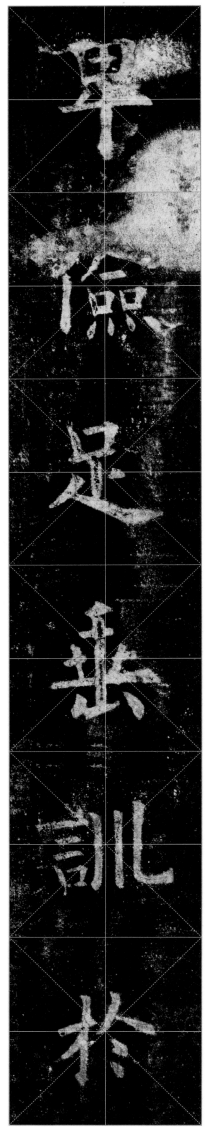

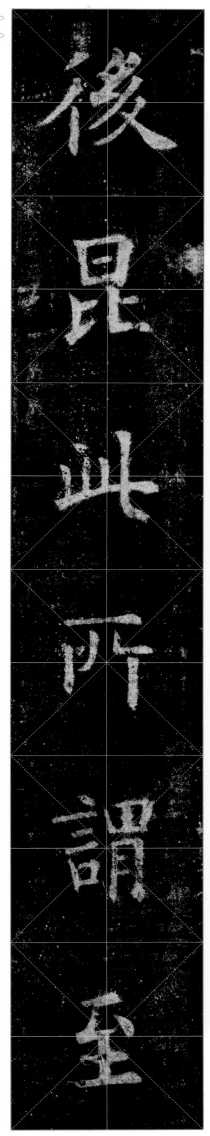

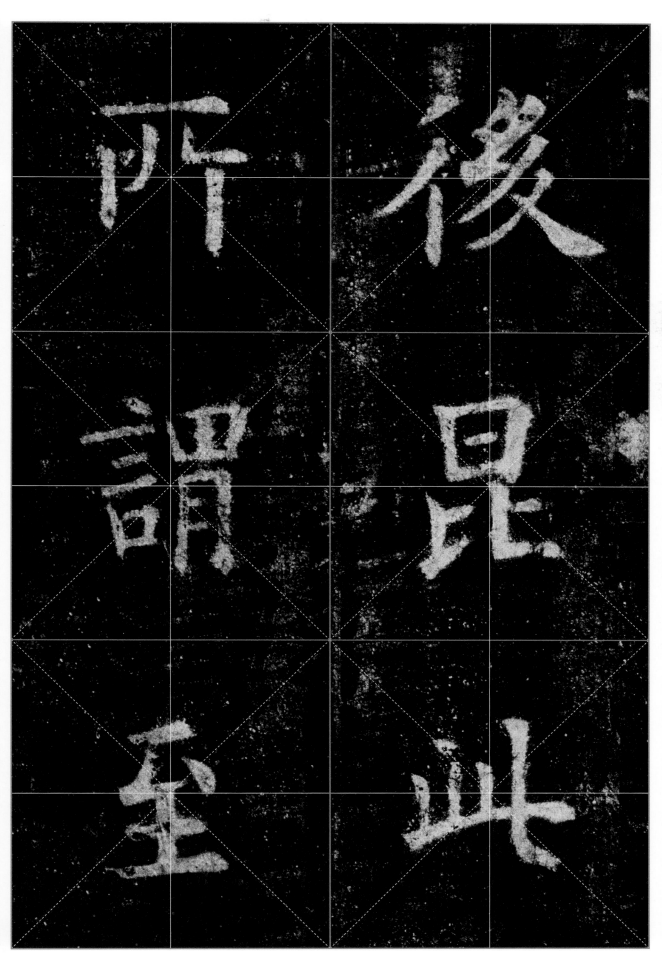

后昆：后人。

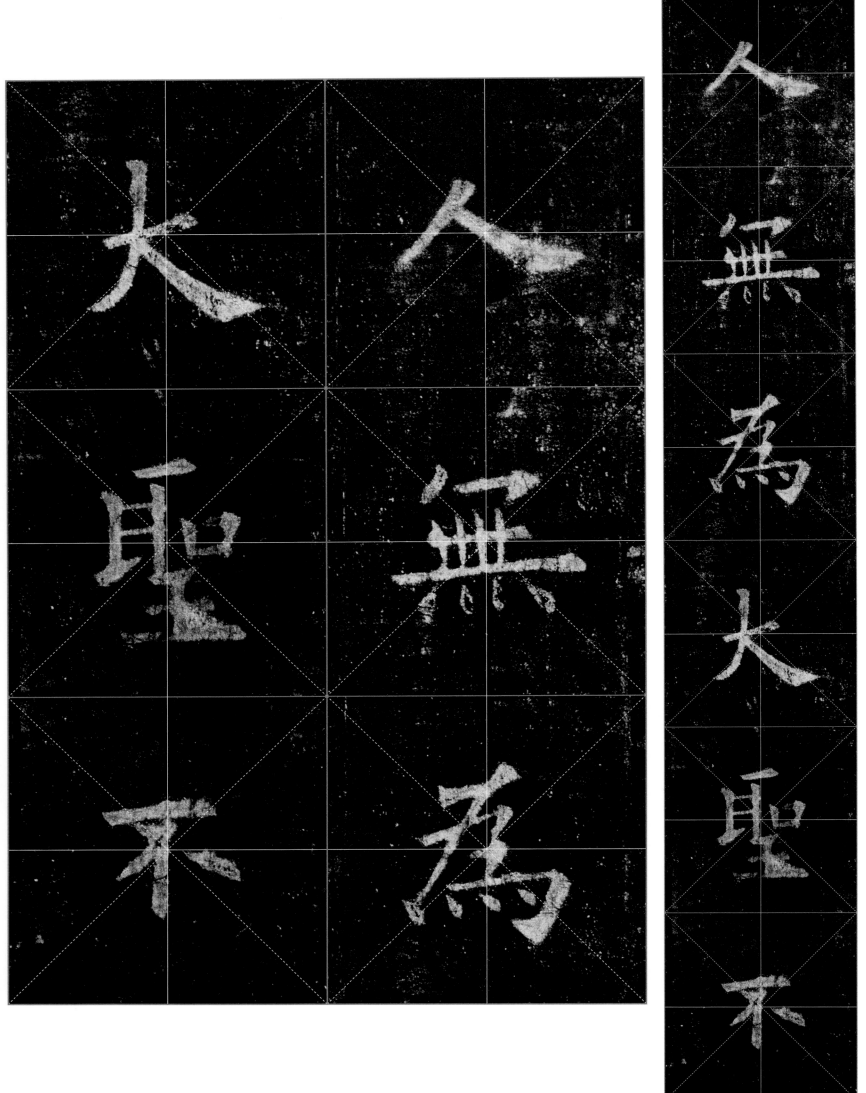

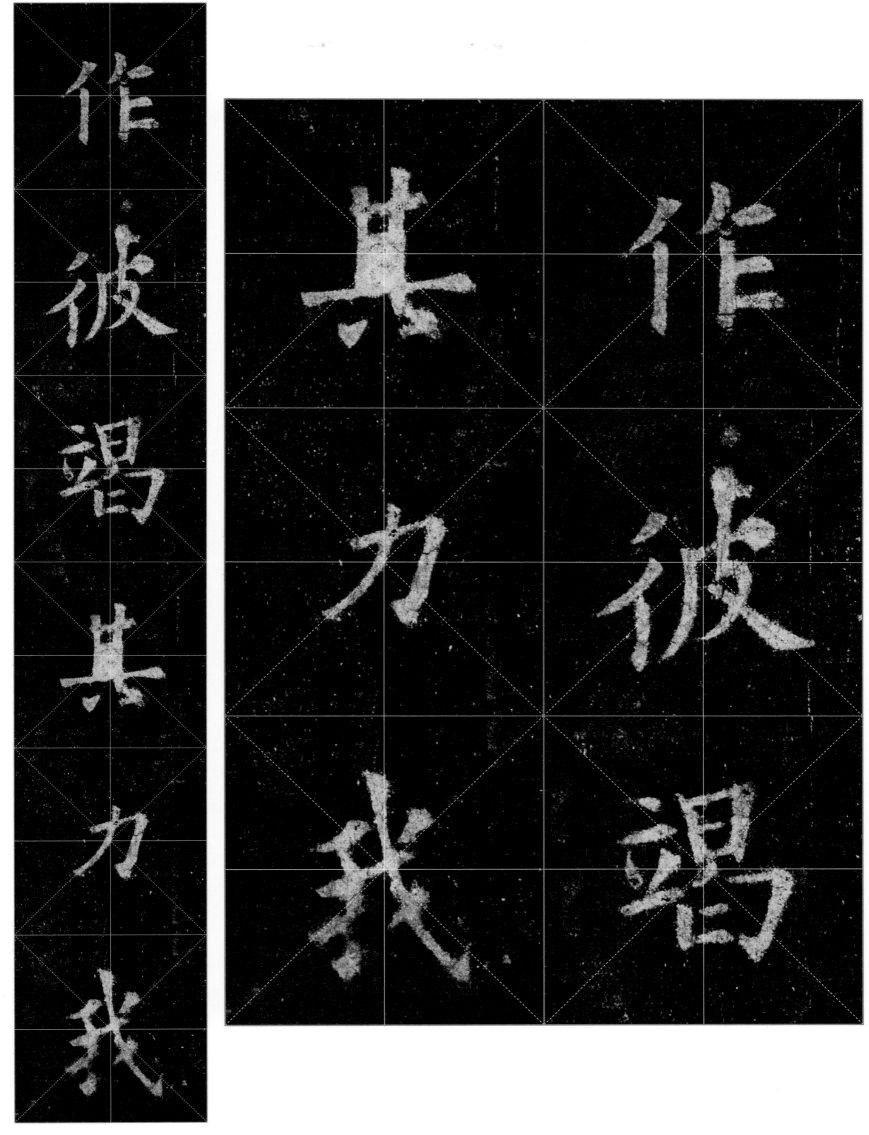

作，彼竭其力，

八一

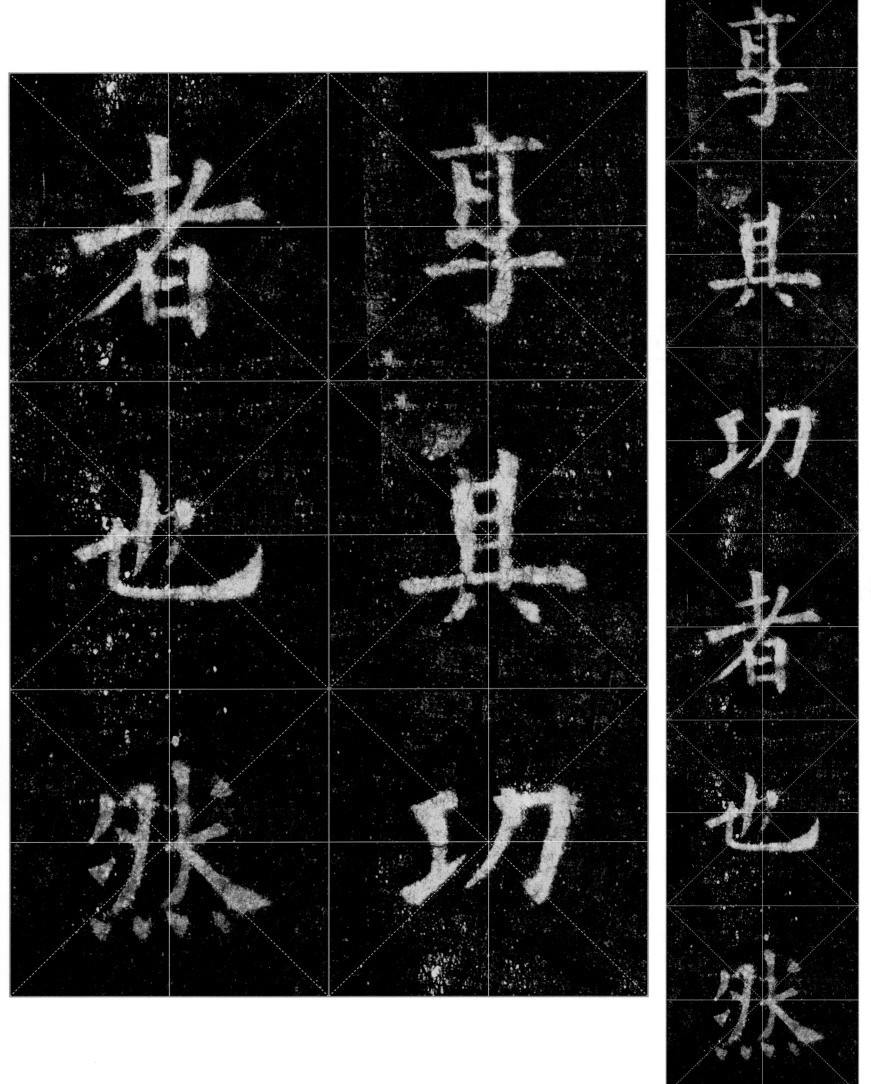

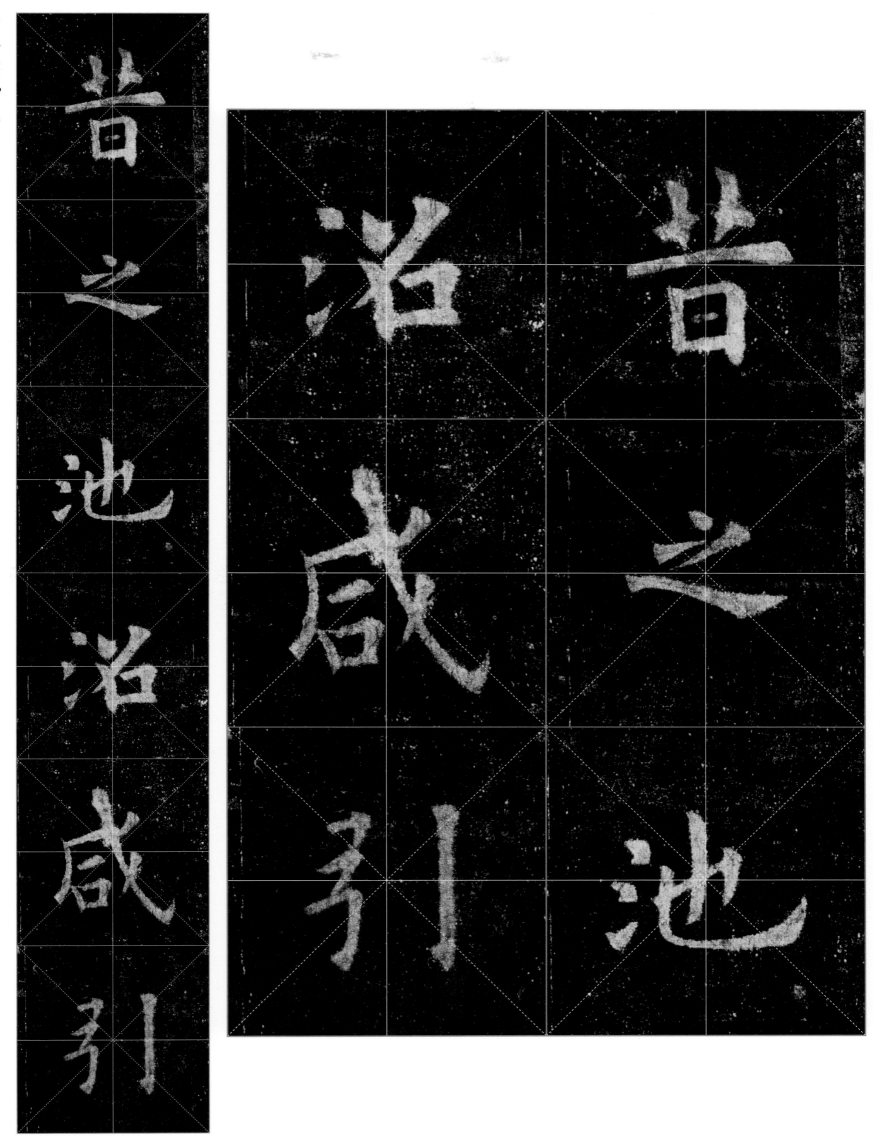

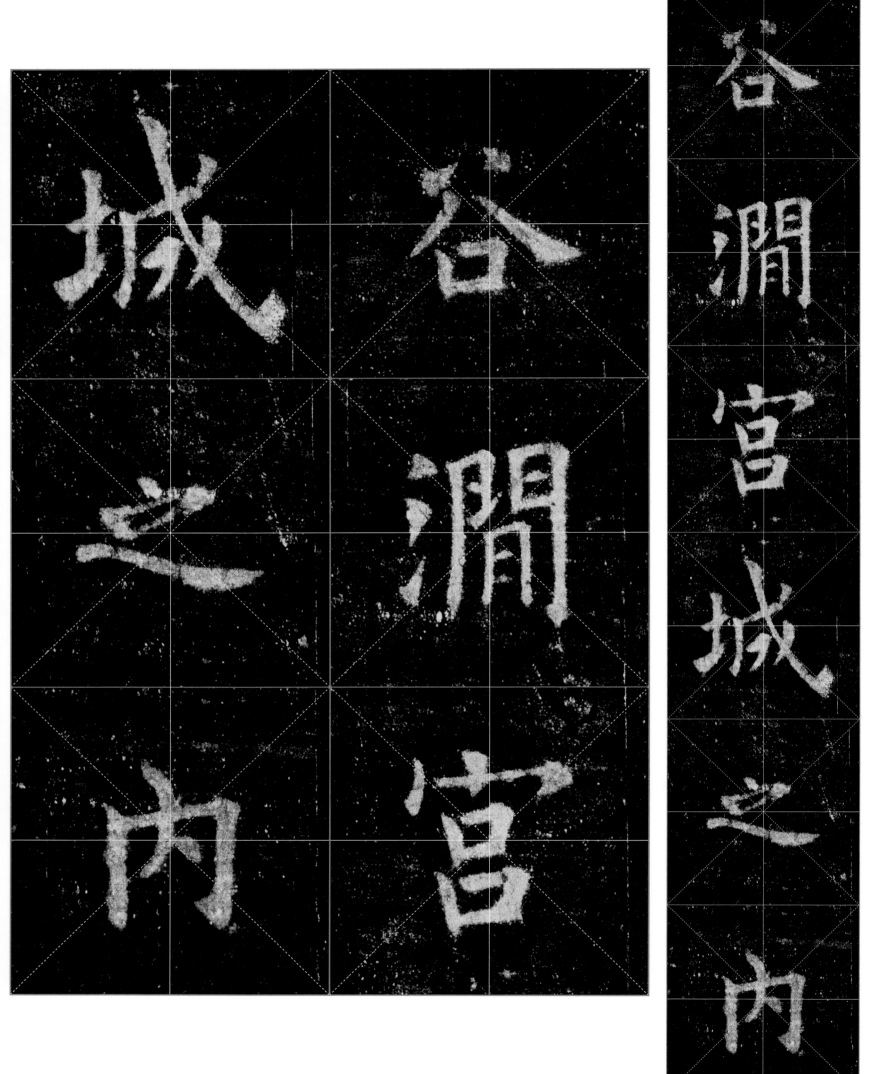

城

之

内

谷

澗

宮

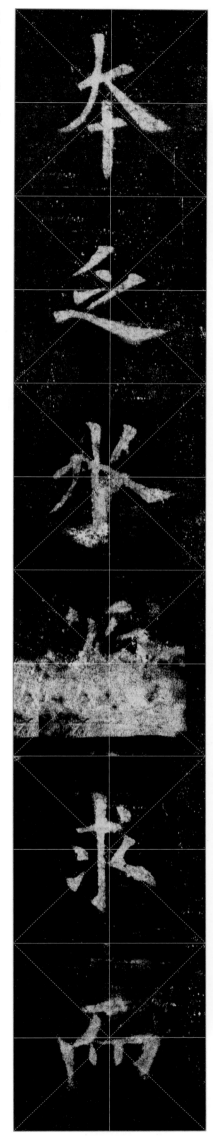

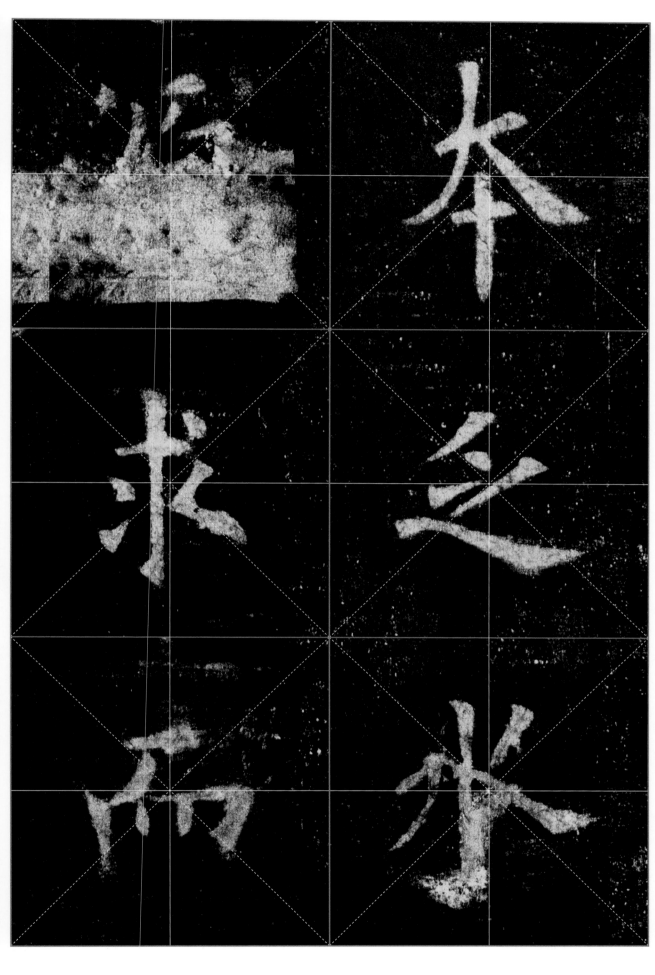

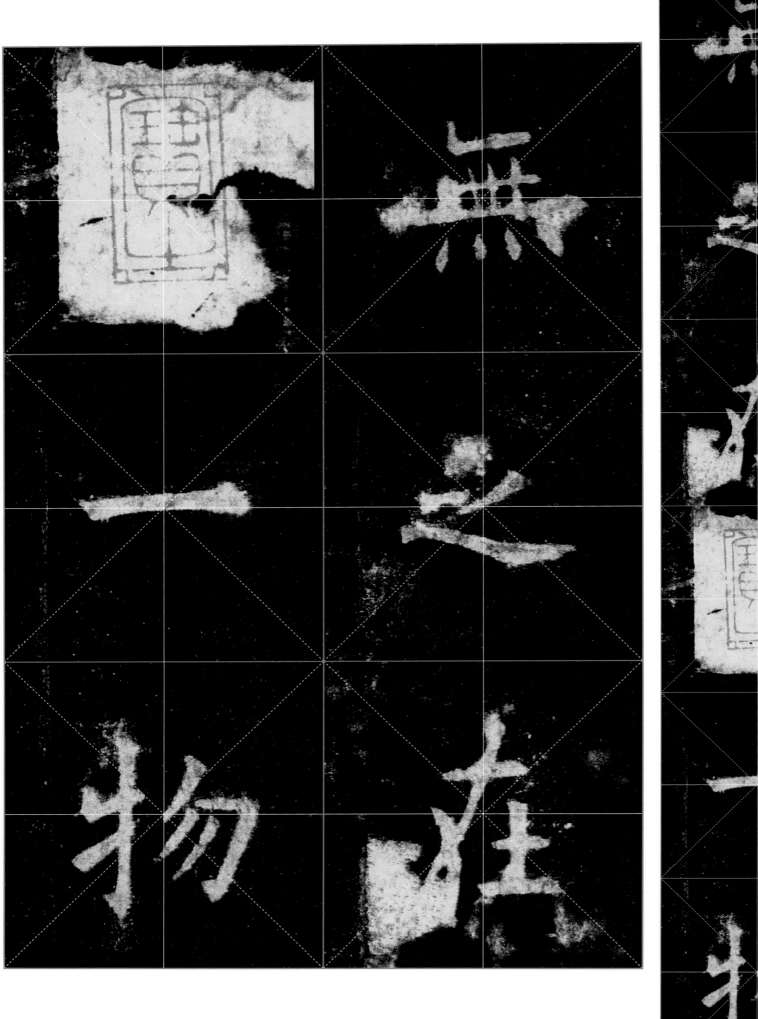

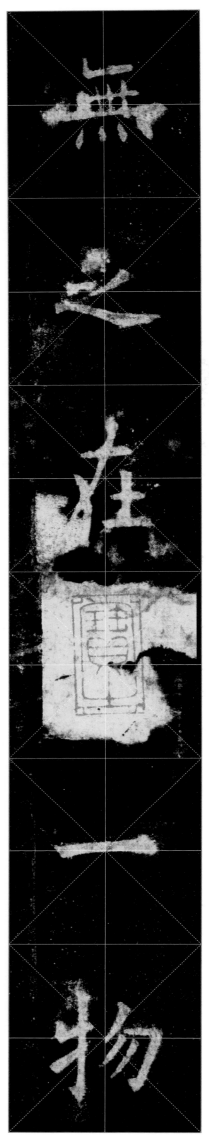

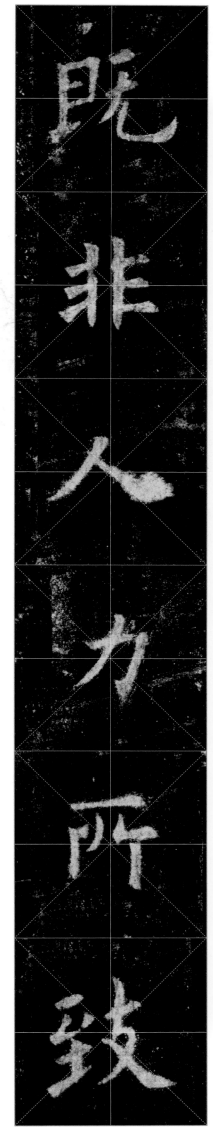

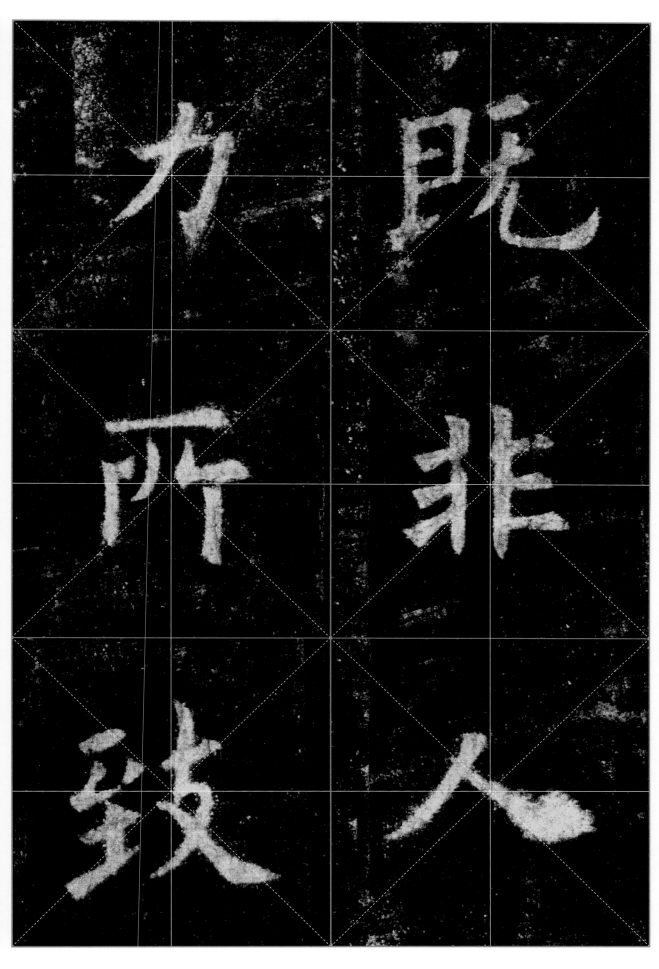

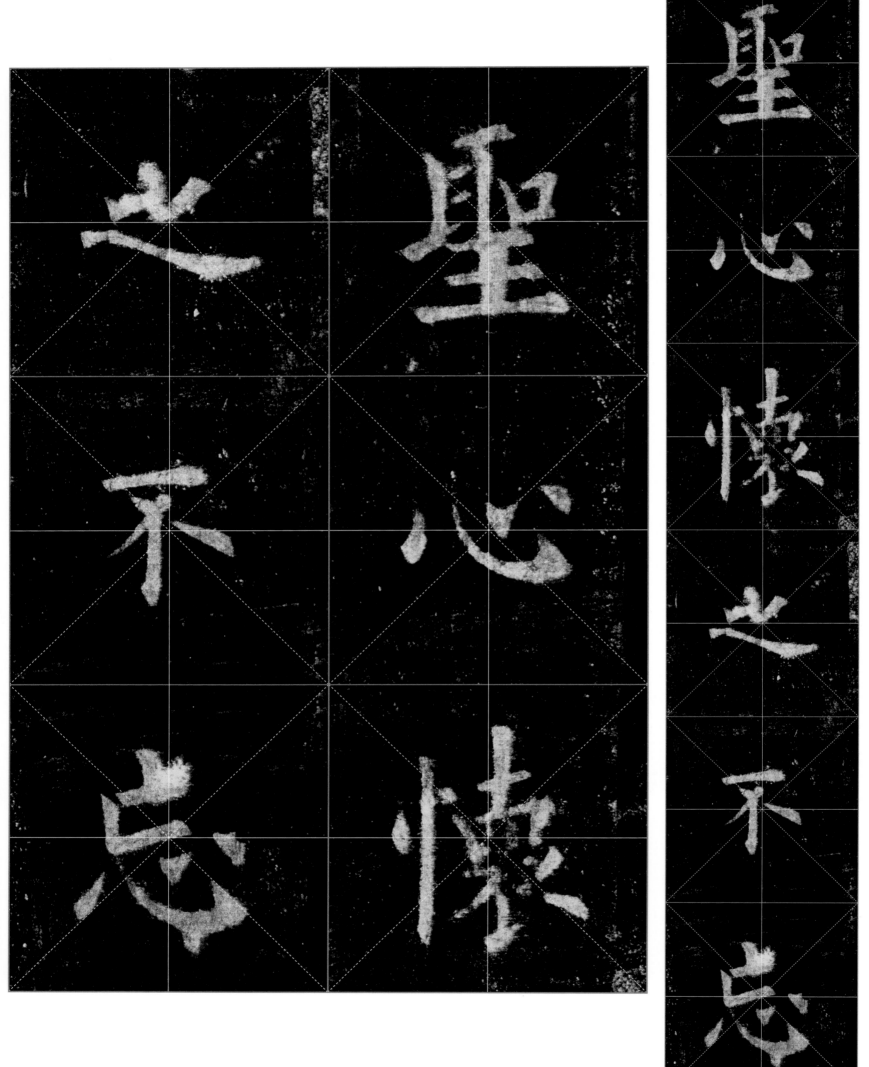

聖心懷之不忘

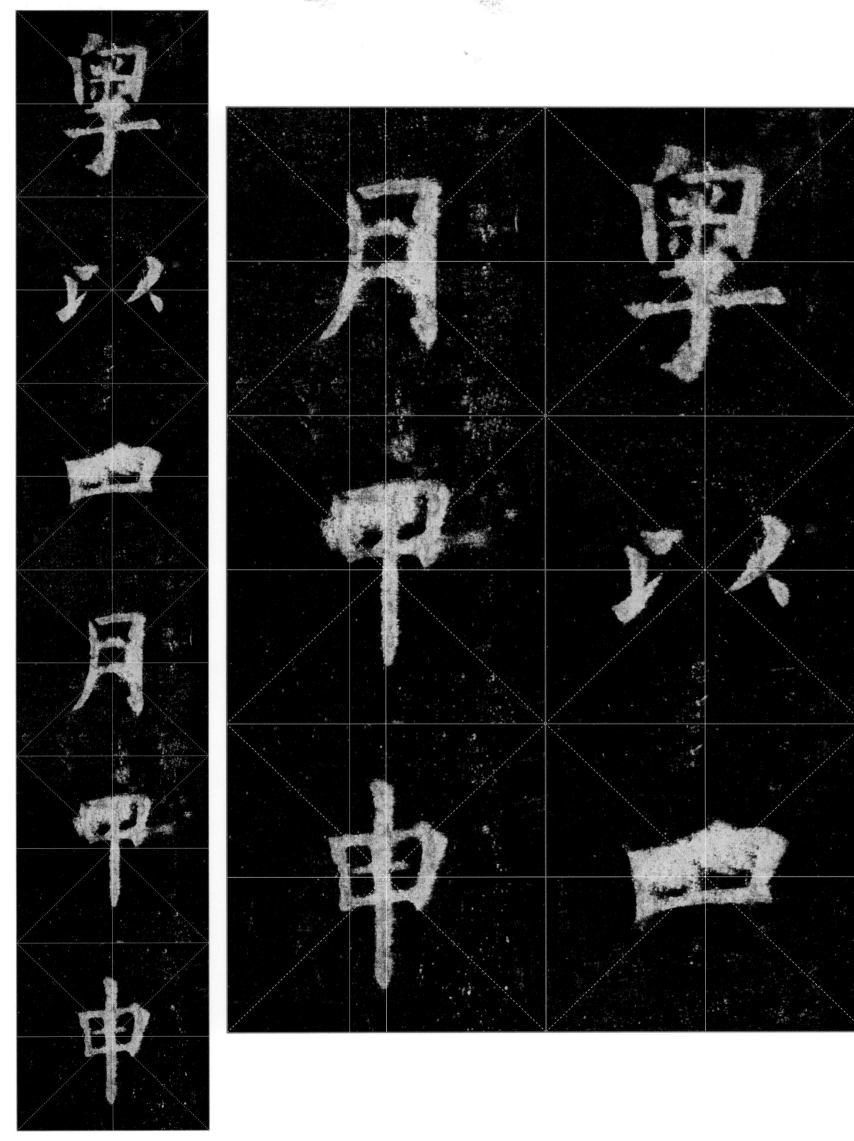

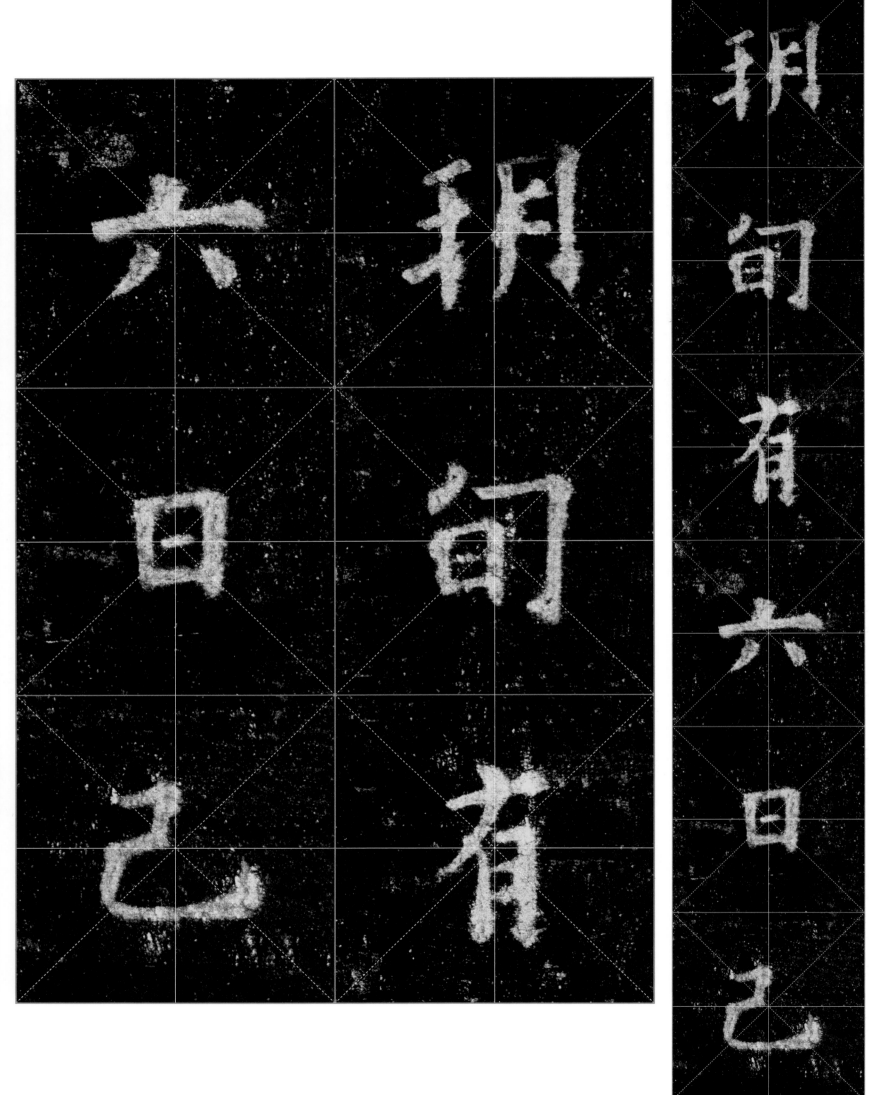

中宫：通常指皇后所居之处。

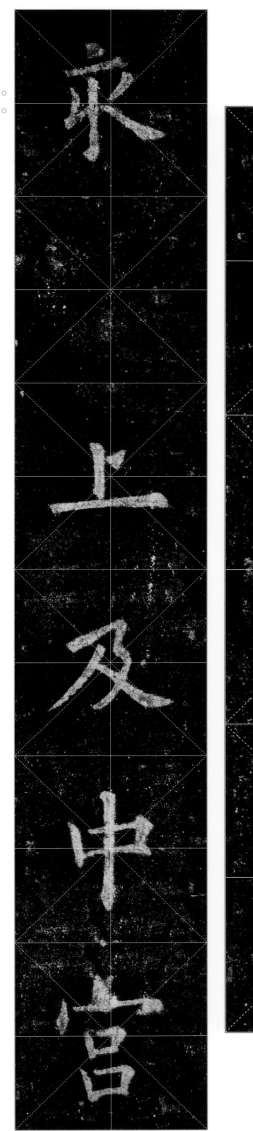

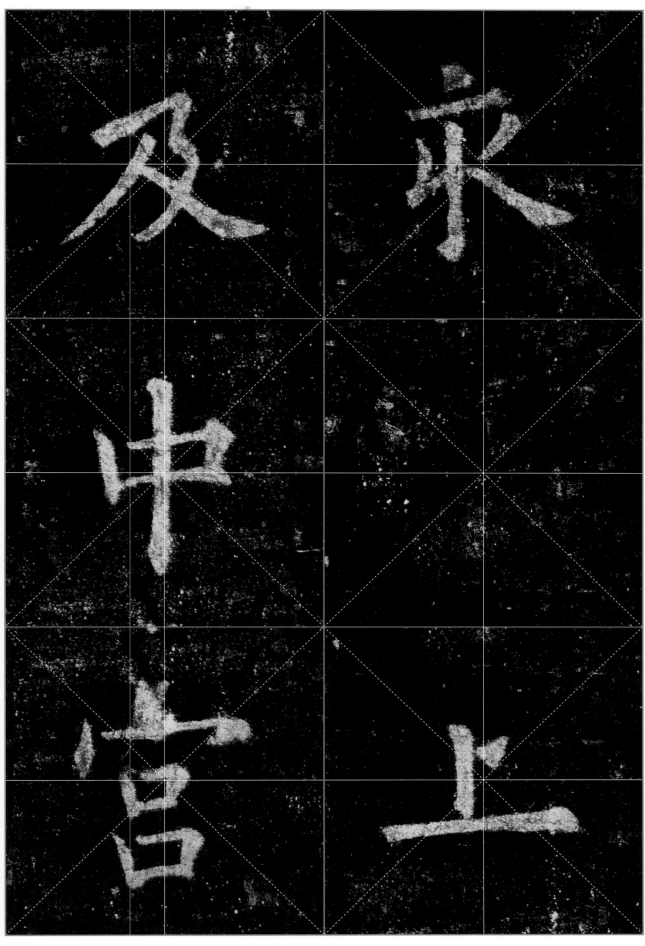

中宫：通常指皇后所居之处。

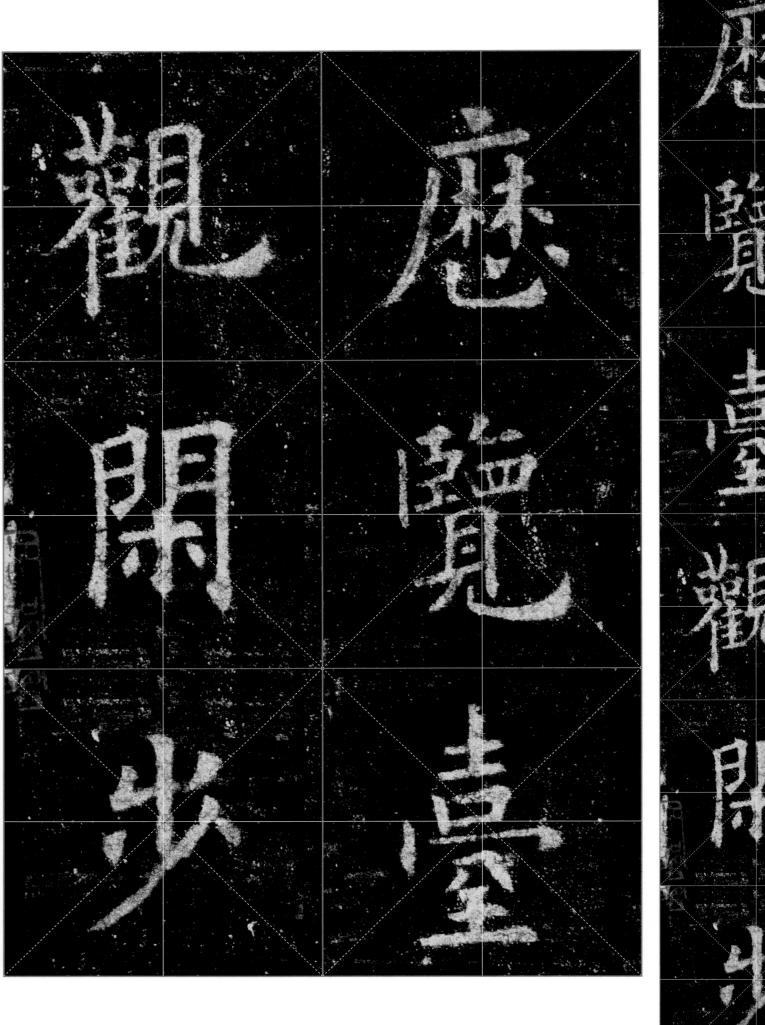

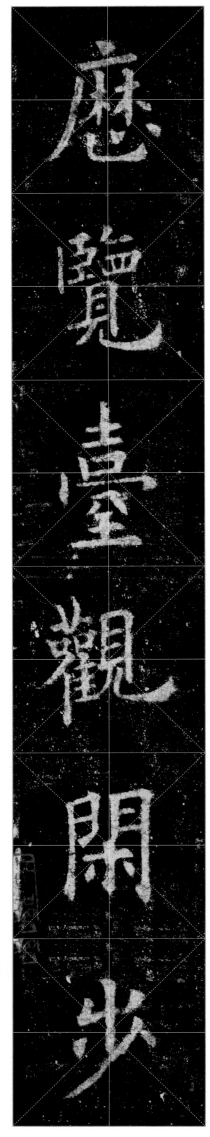

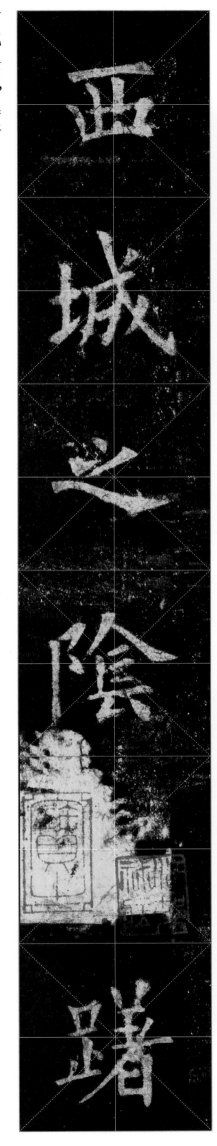

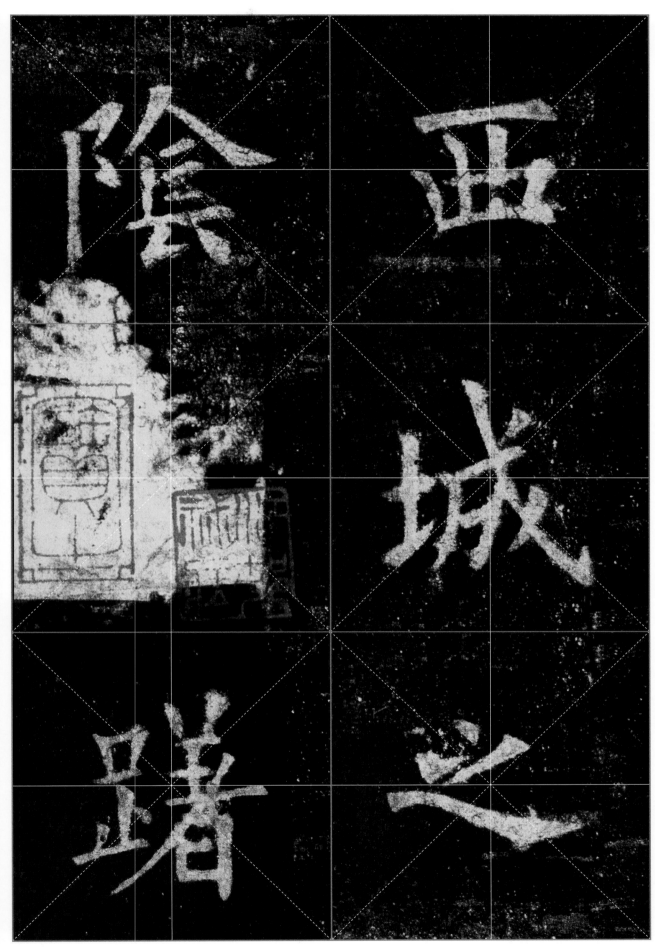

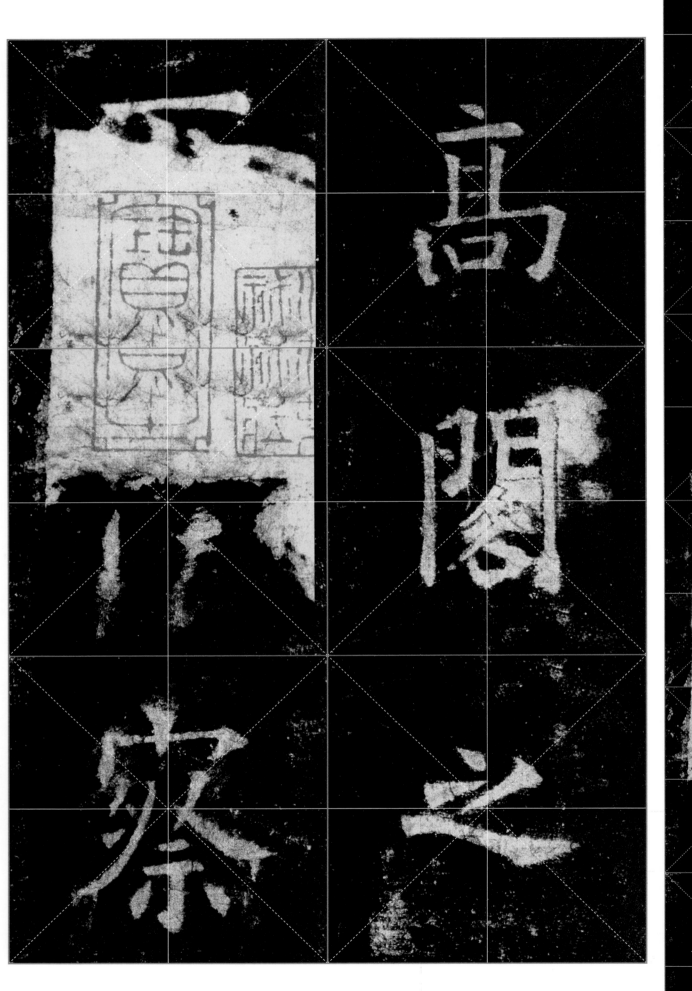

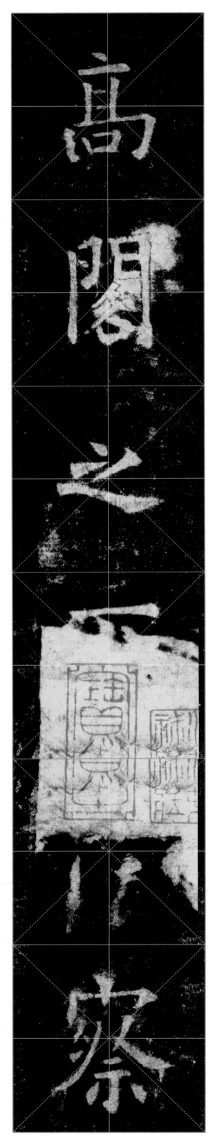

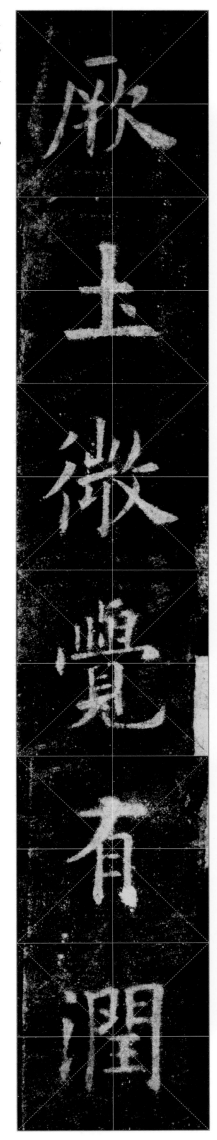

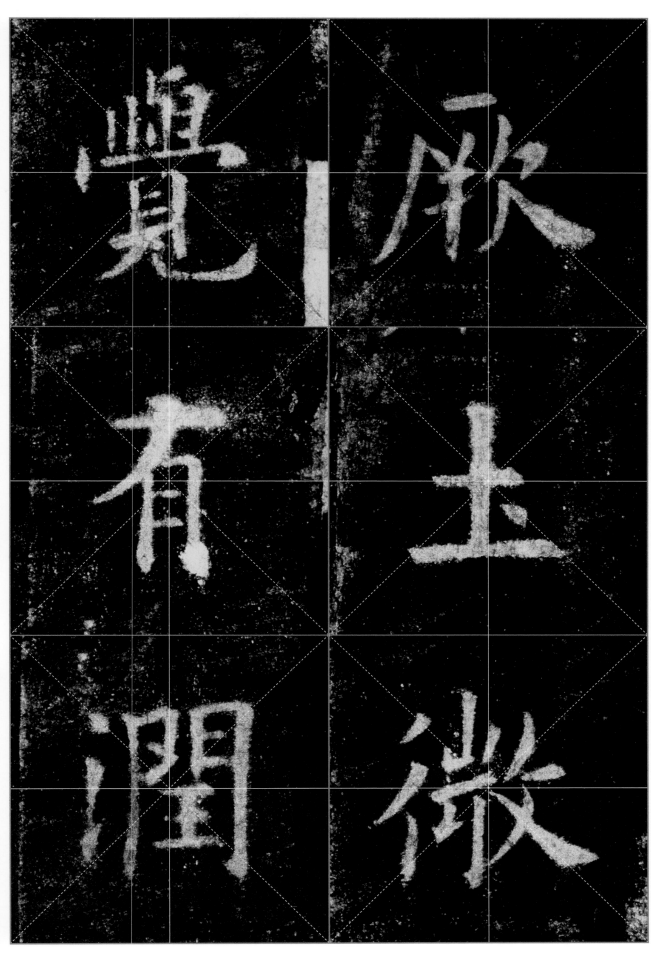

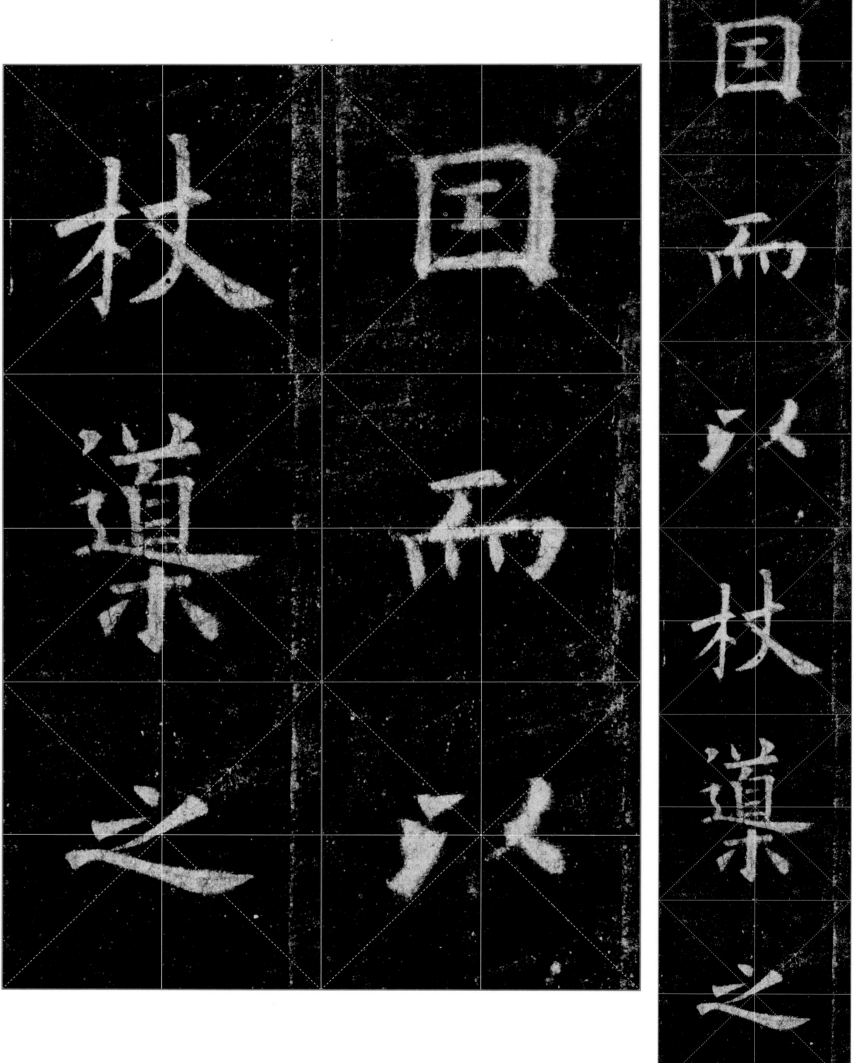

因而以杖导之

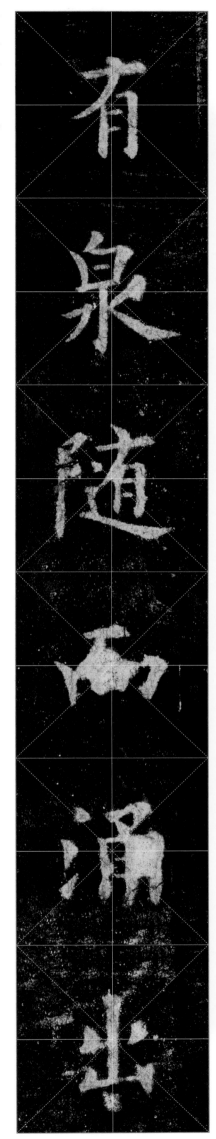

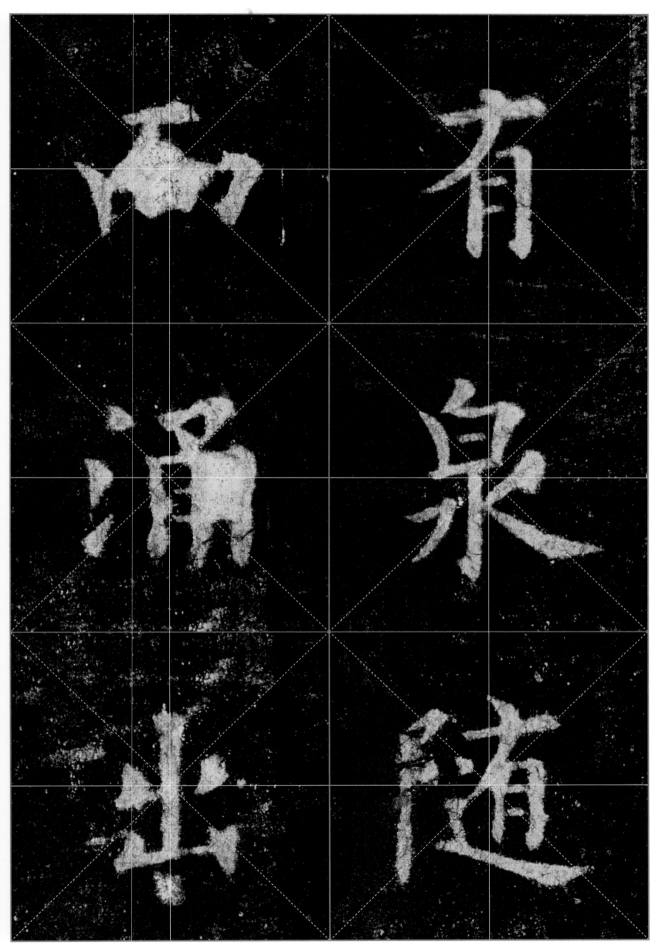

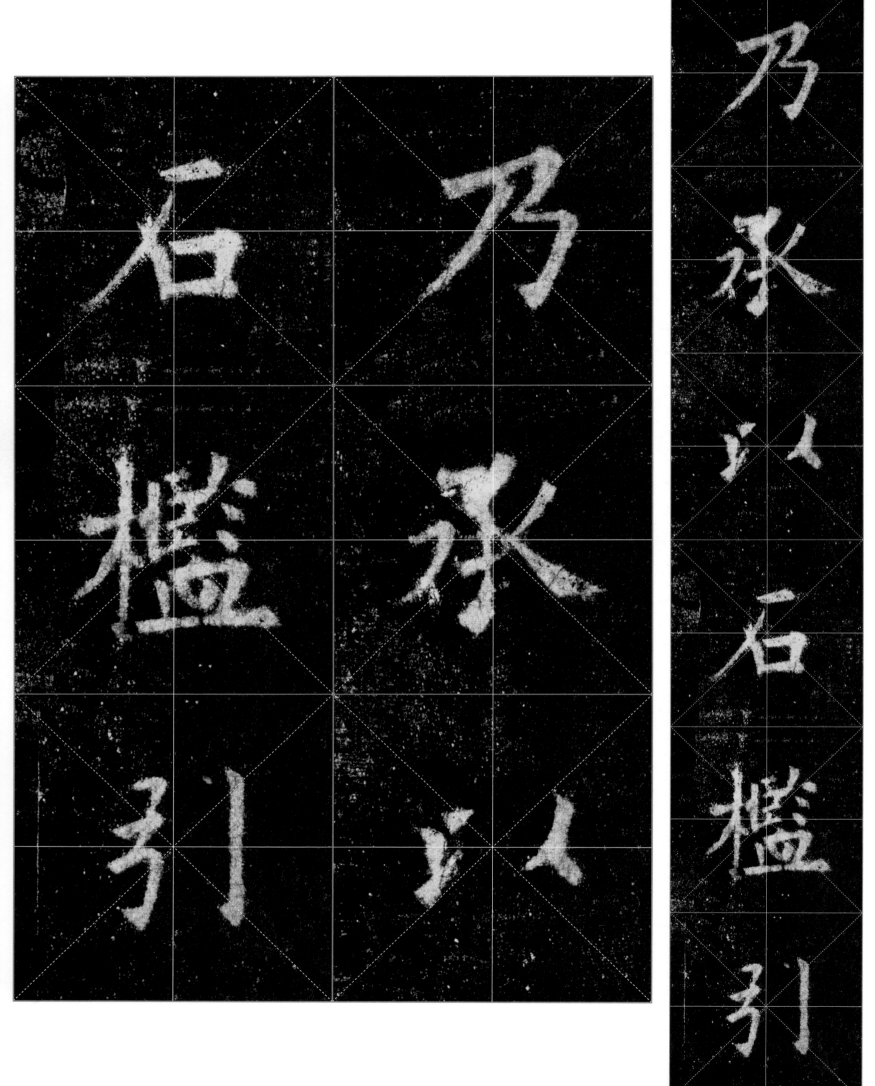

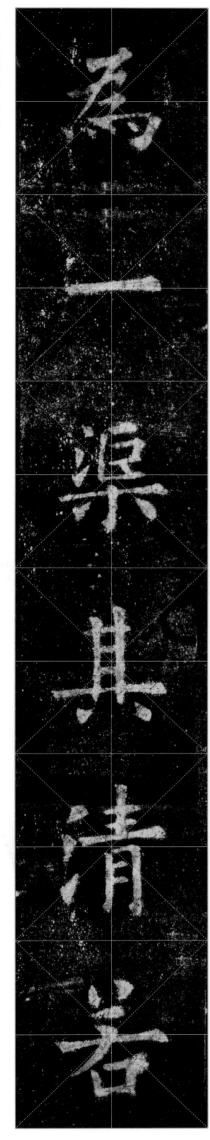

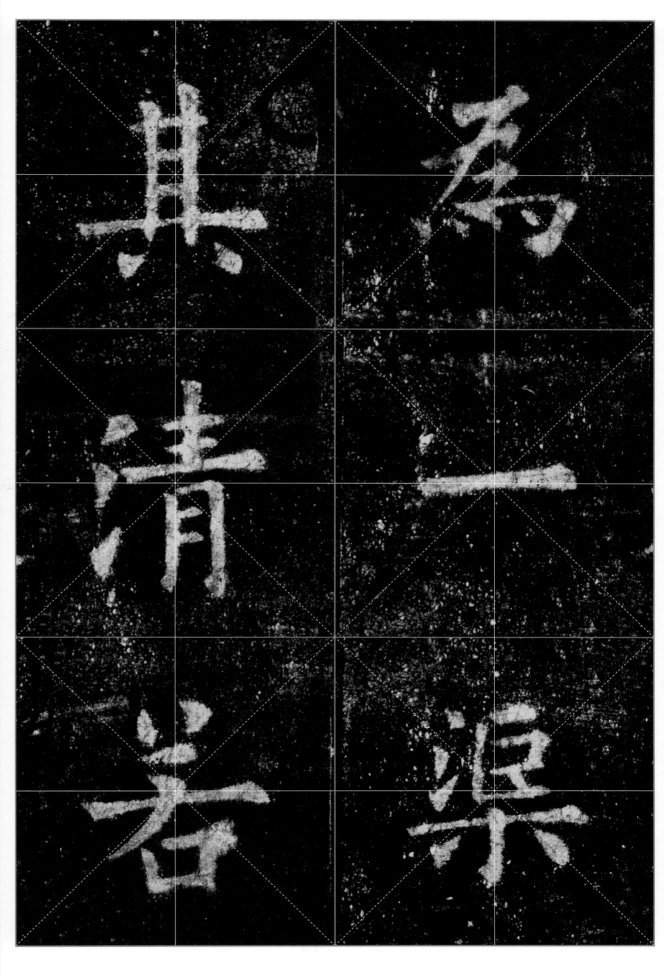

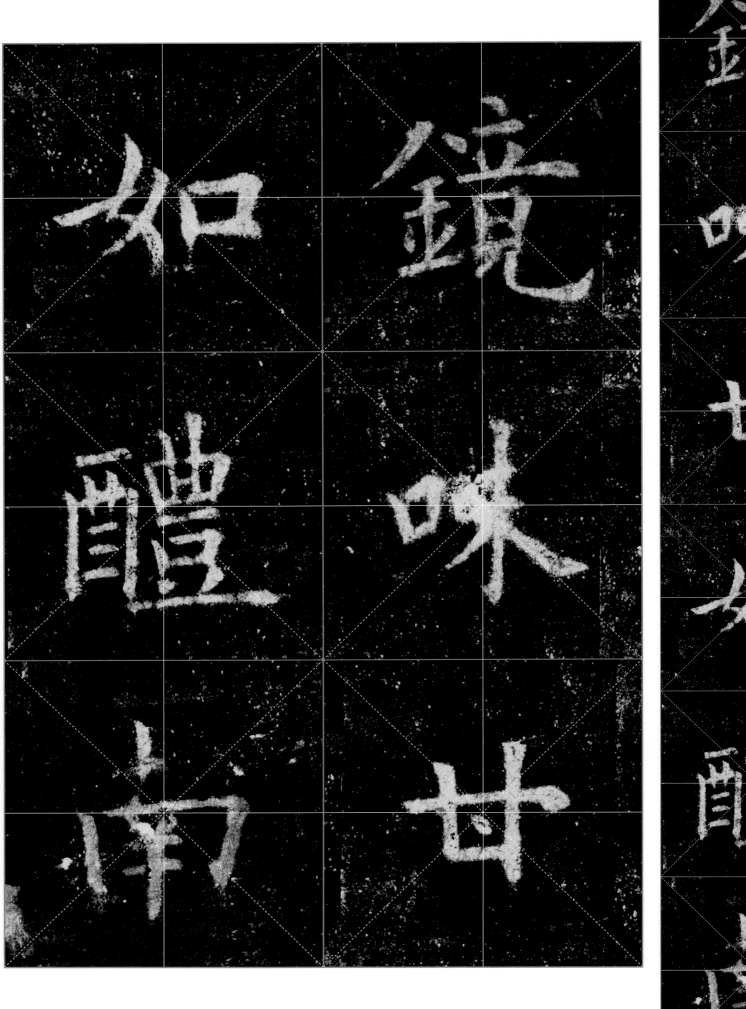

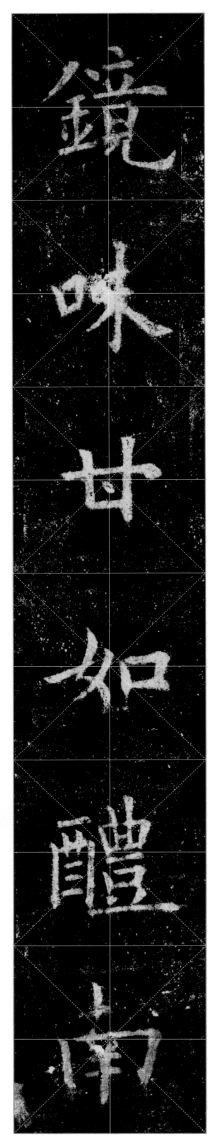

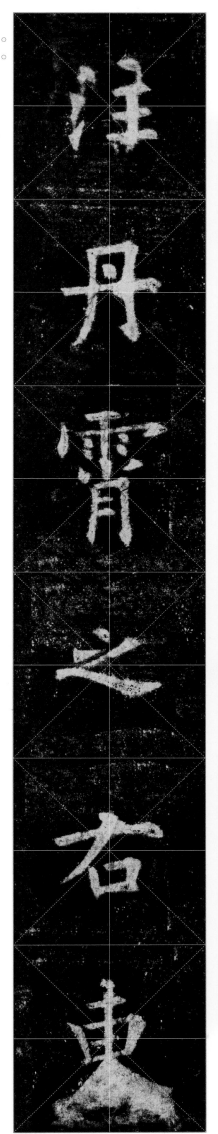

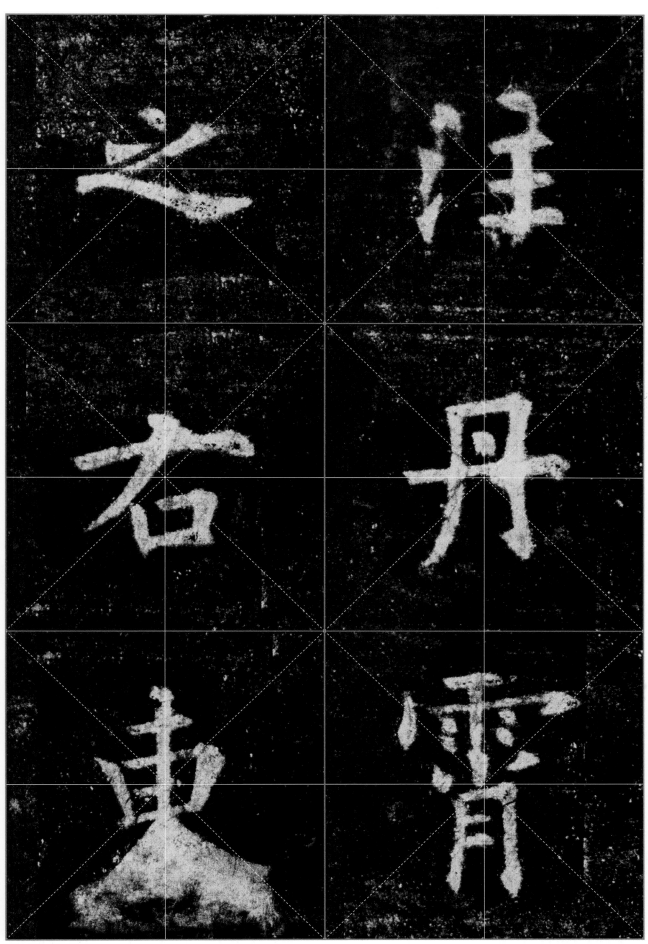

丹霄：帝王居处。

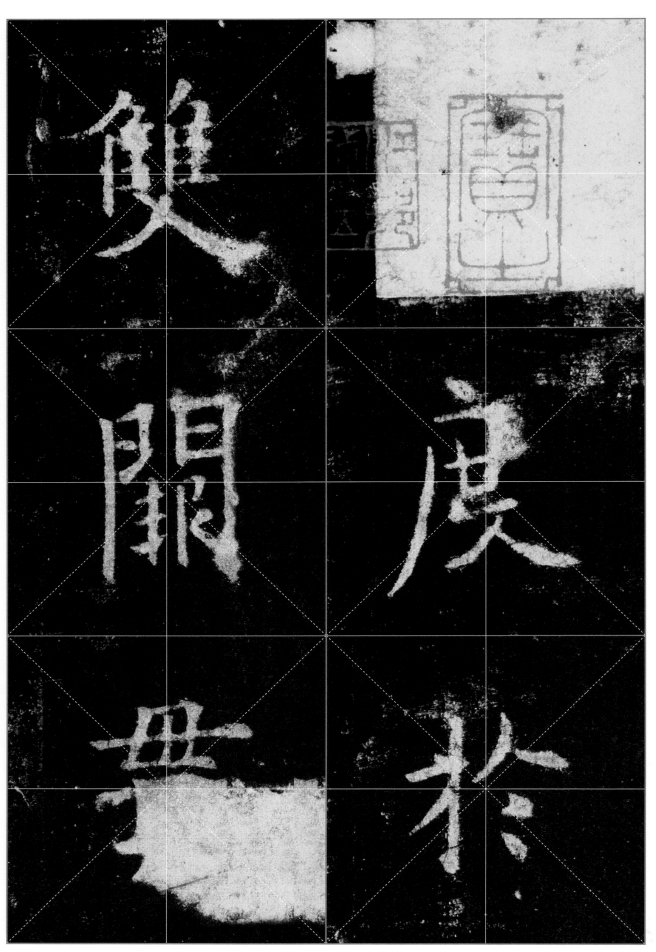

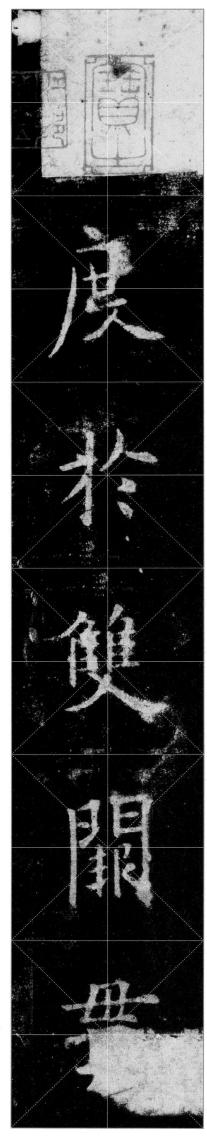

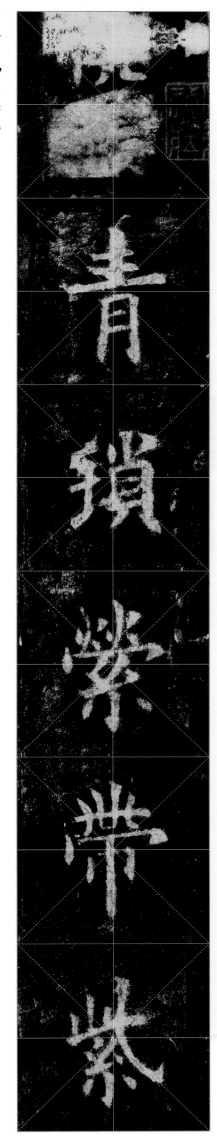

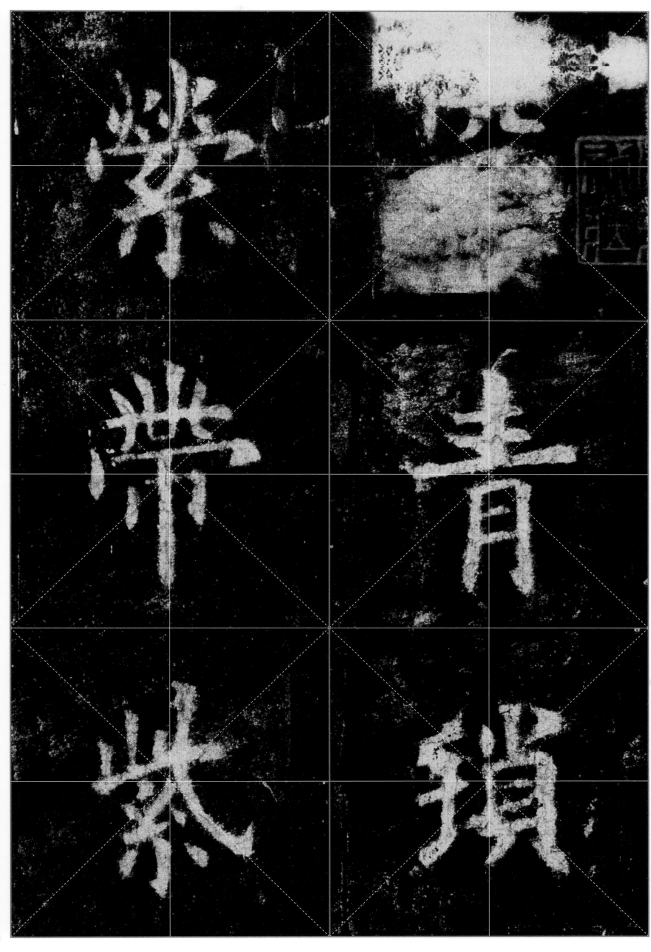

穿青琐，紫带紫

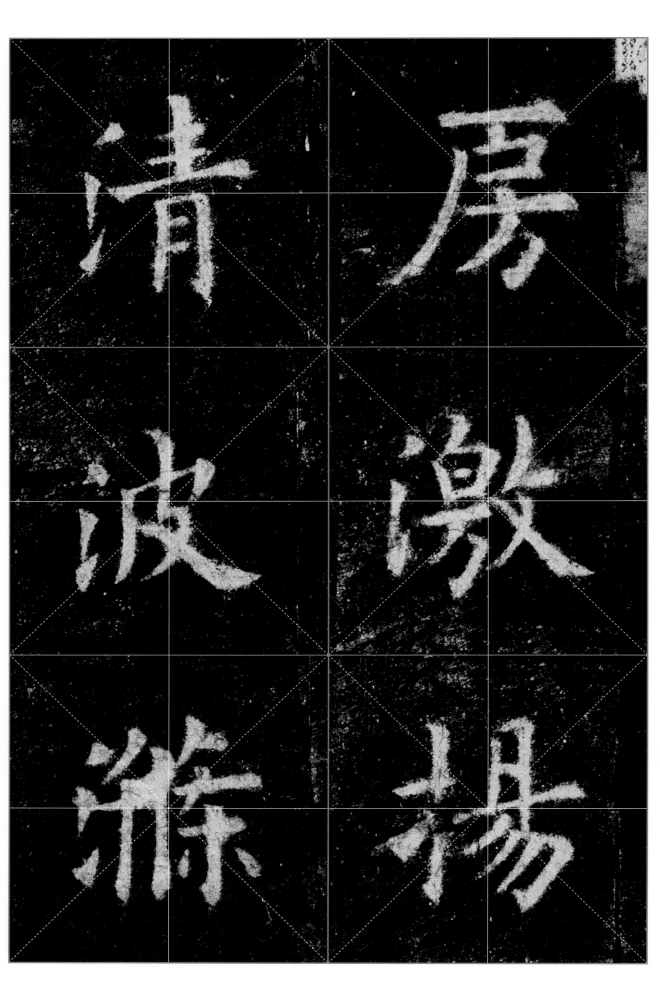

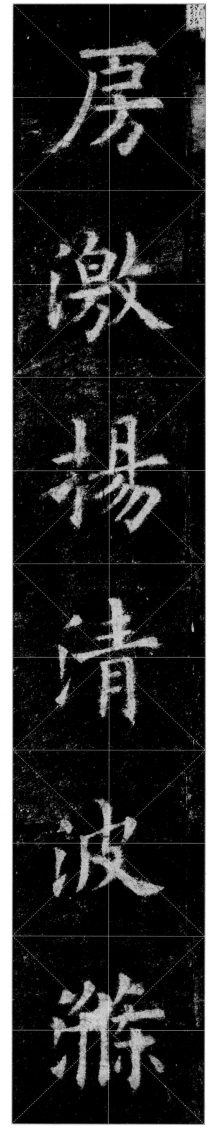

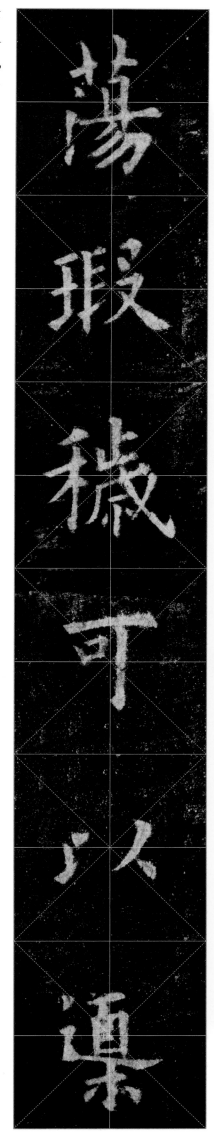

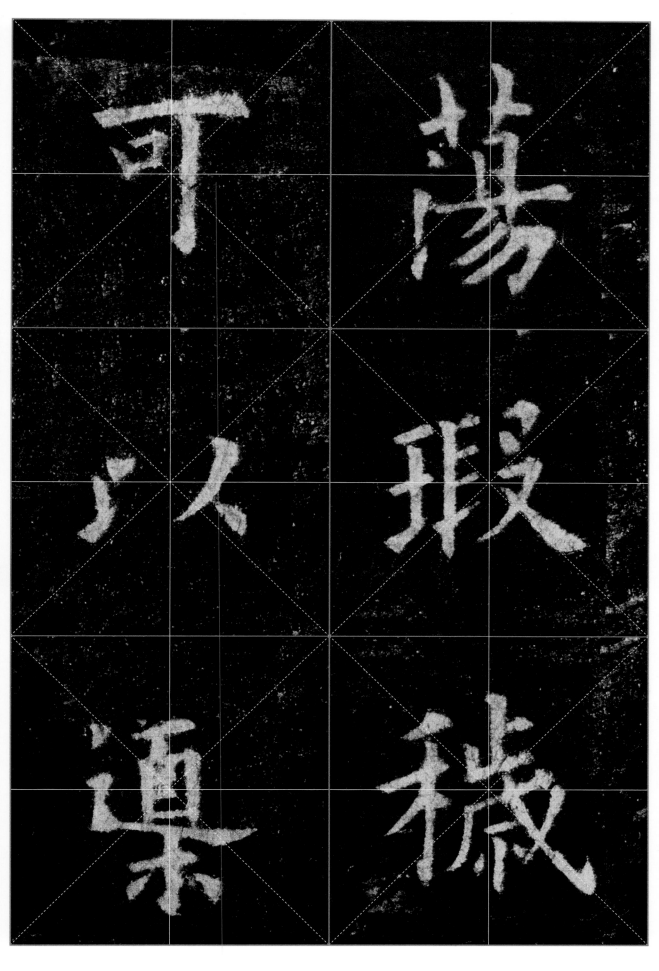

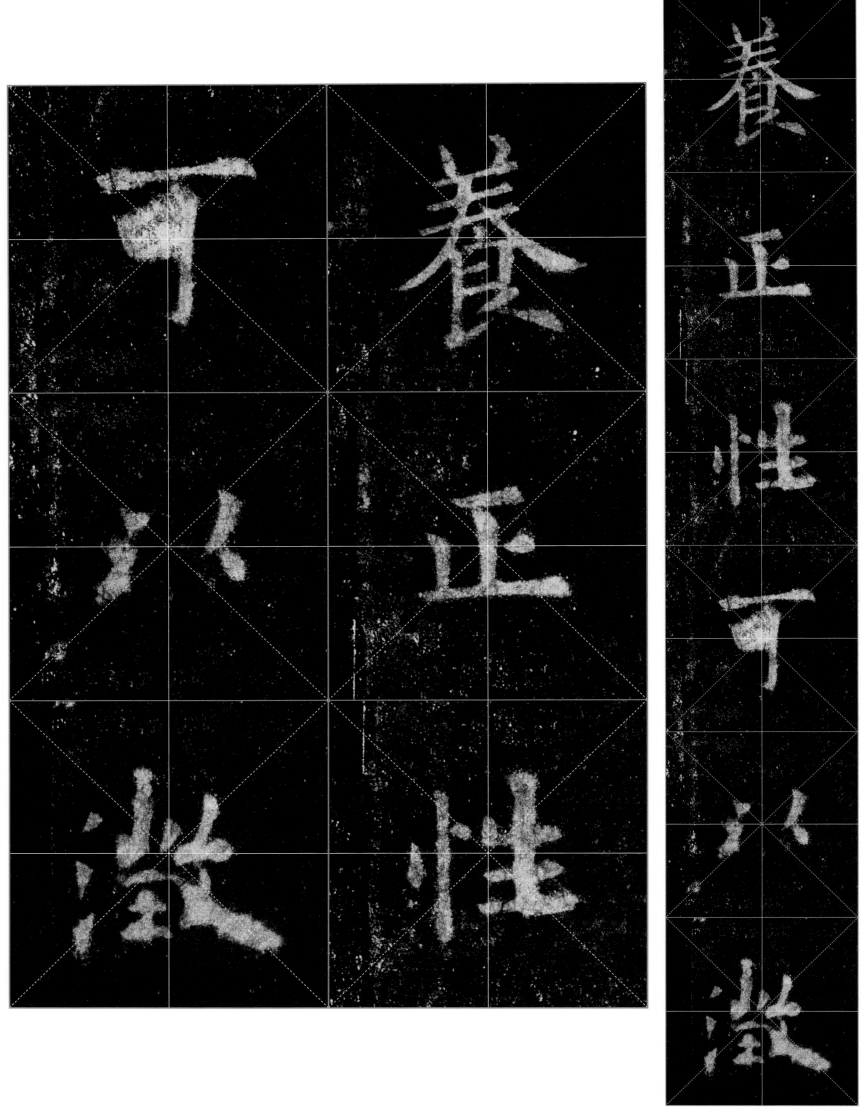

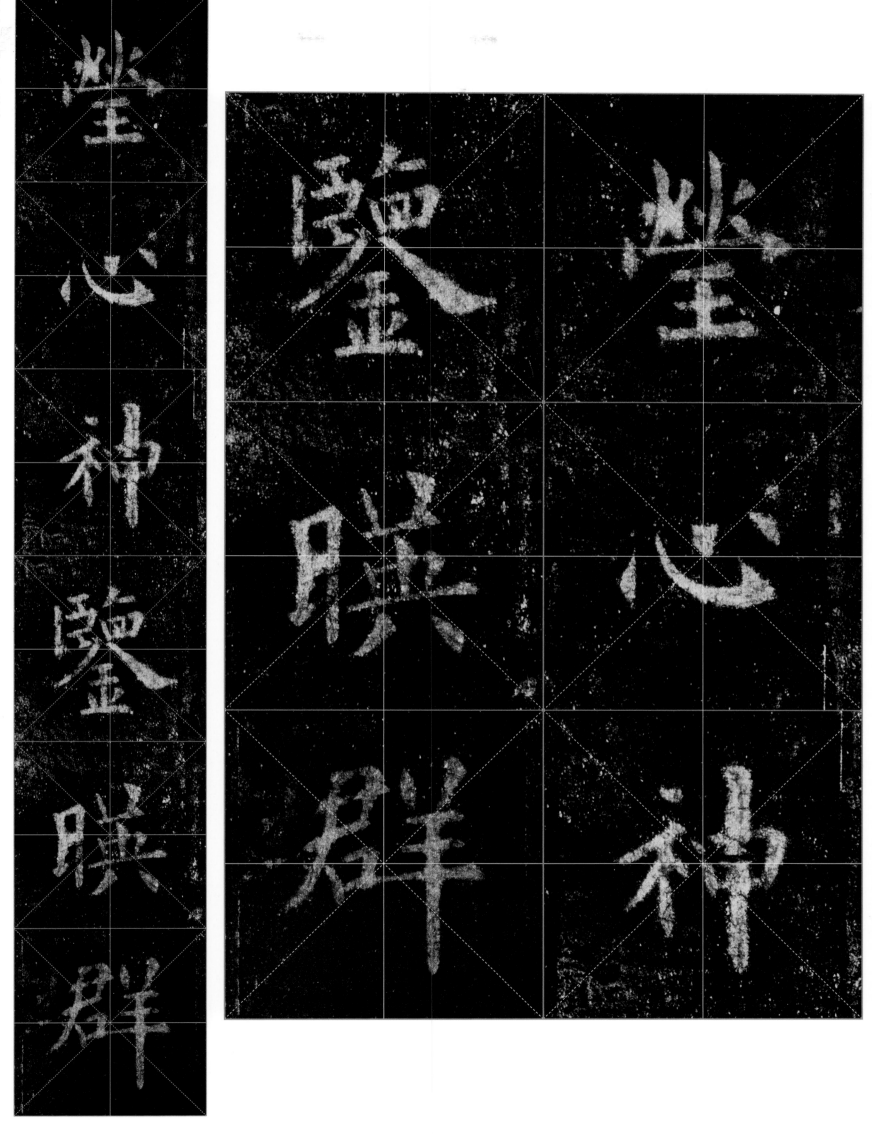

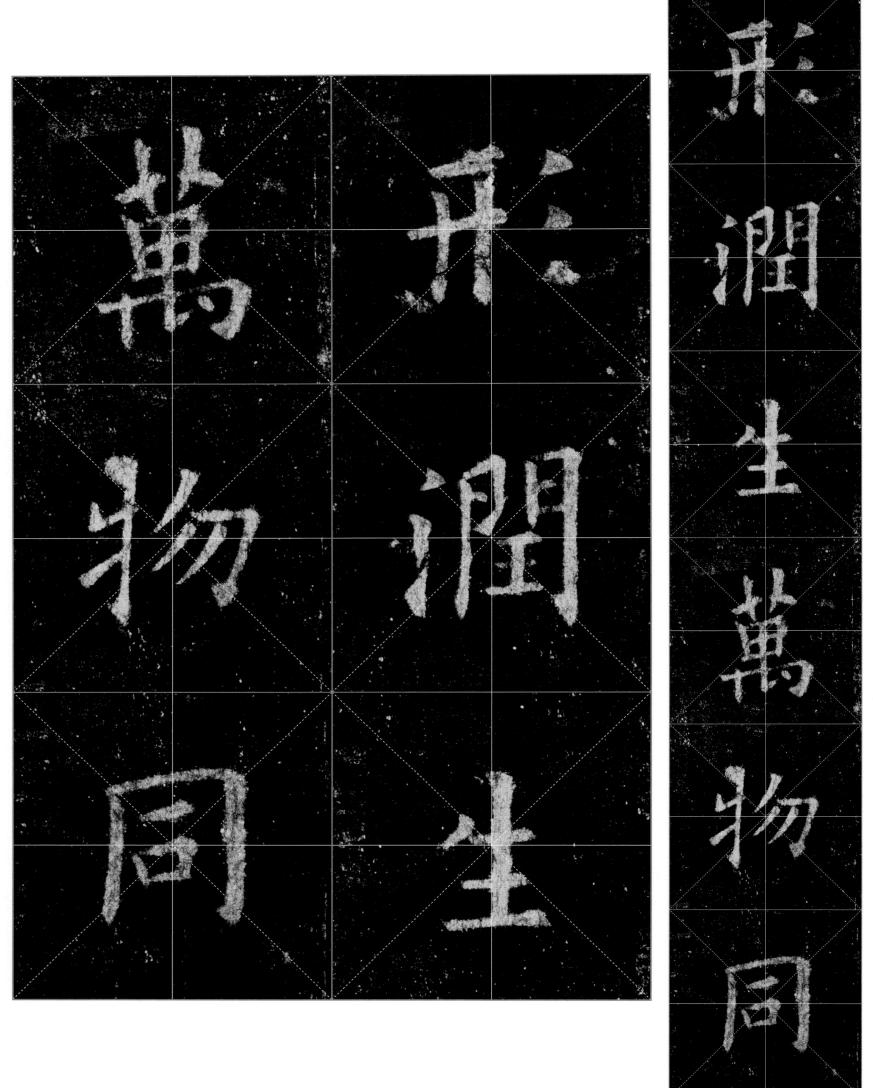

形

润

生

萬

物

同

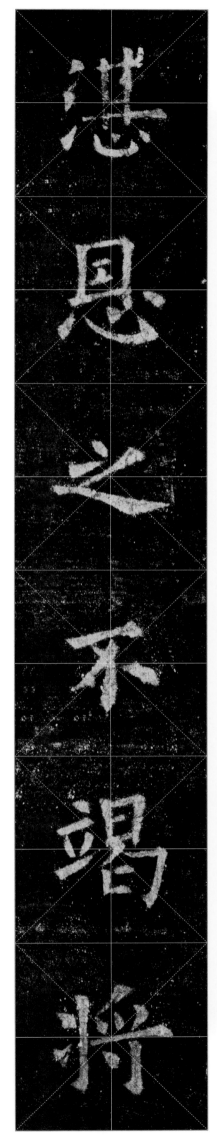

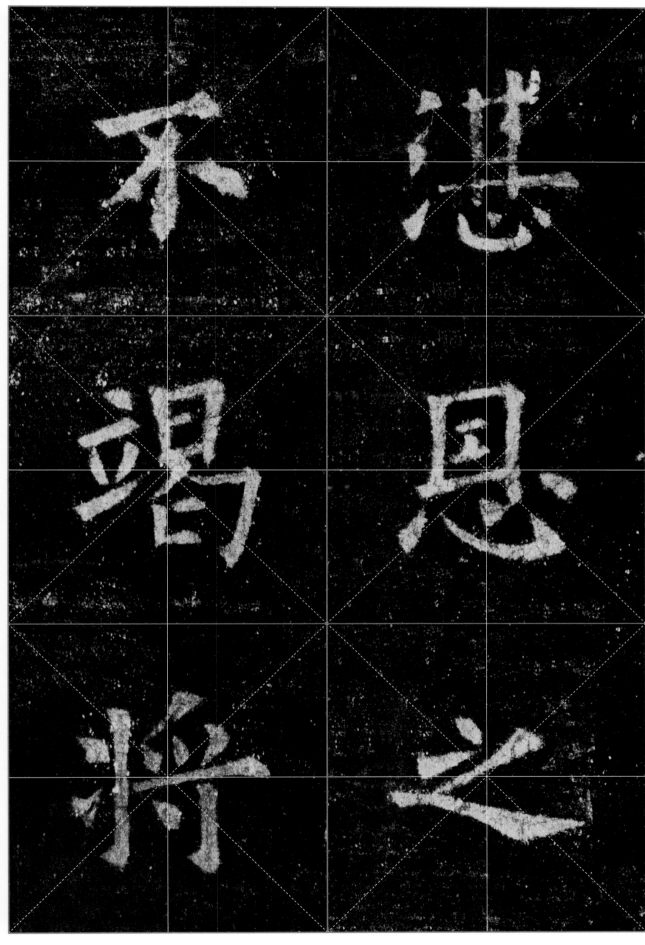

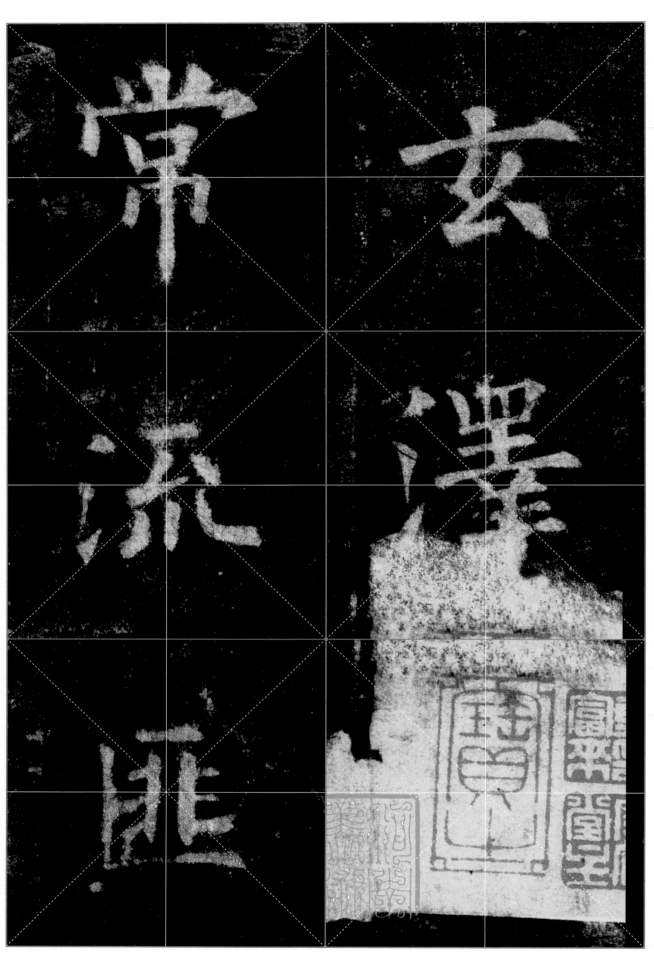

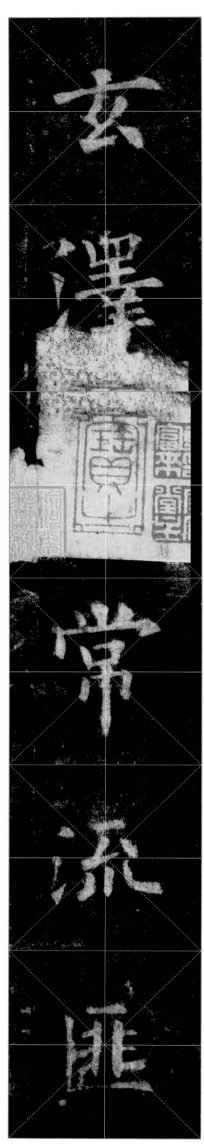

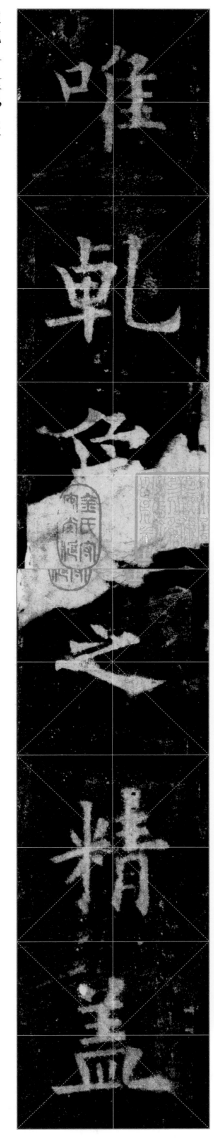

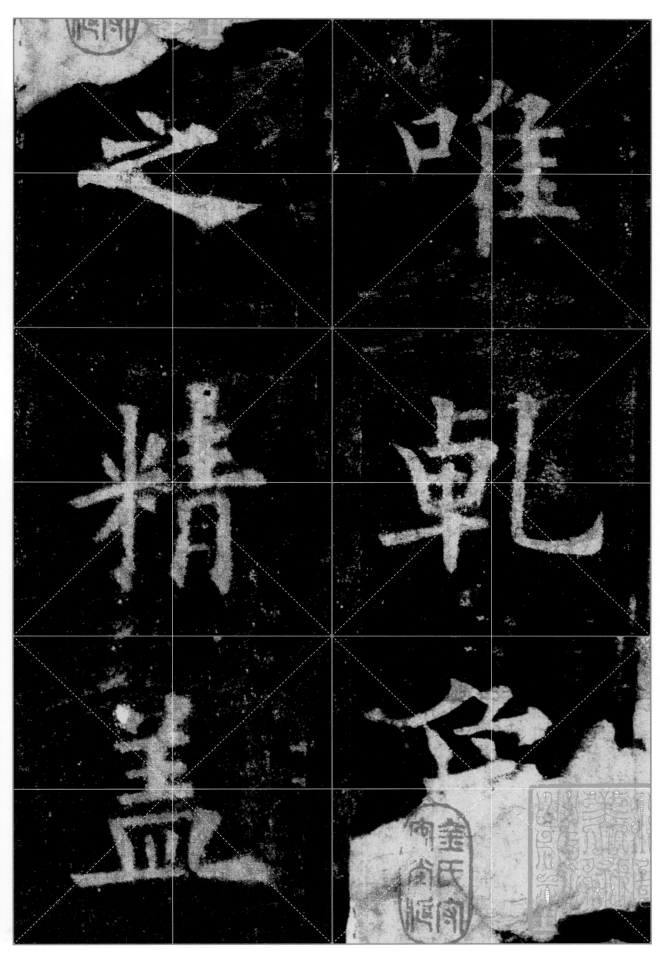

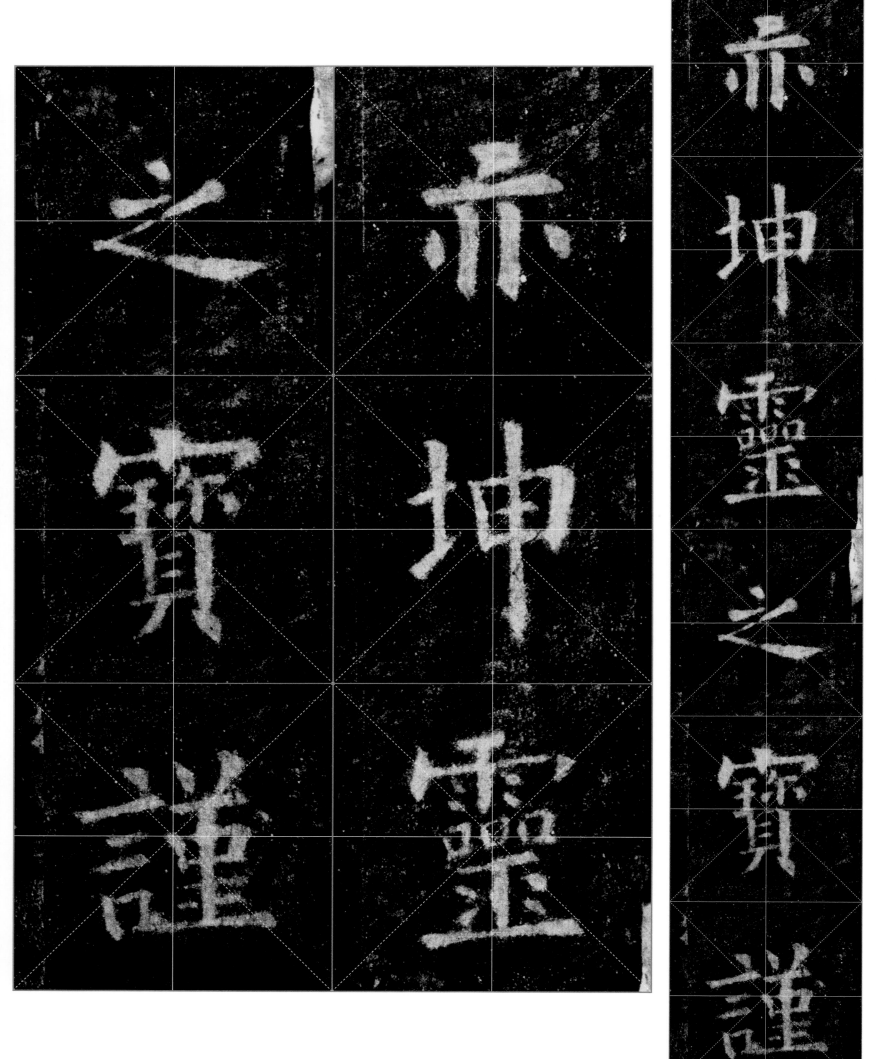

亦坤灵之寶謹

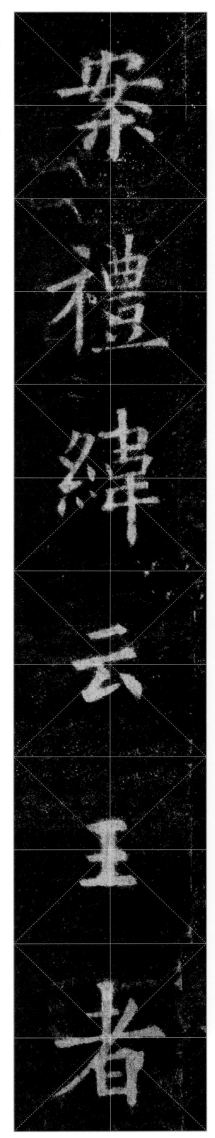

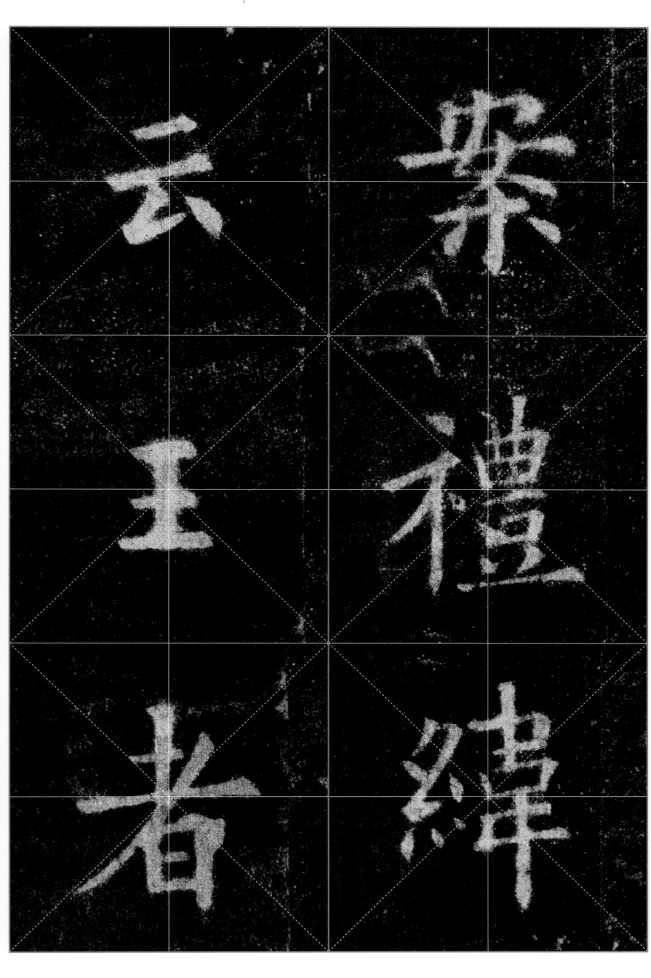

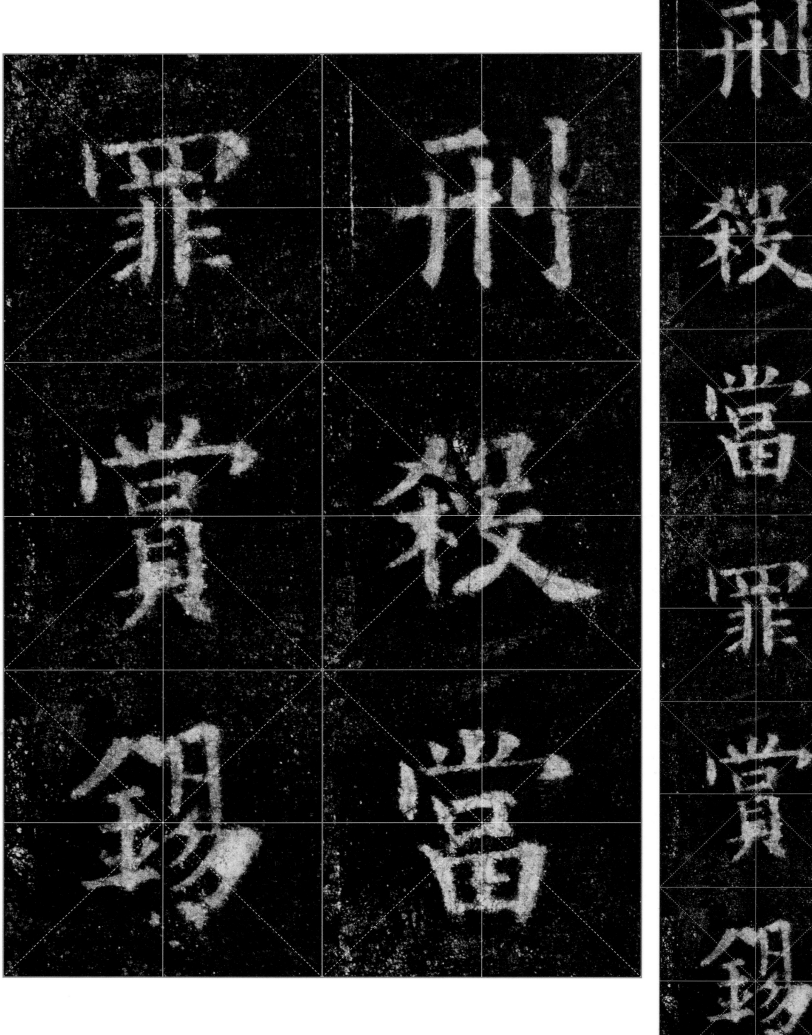

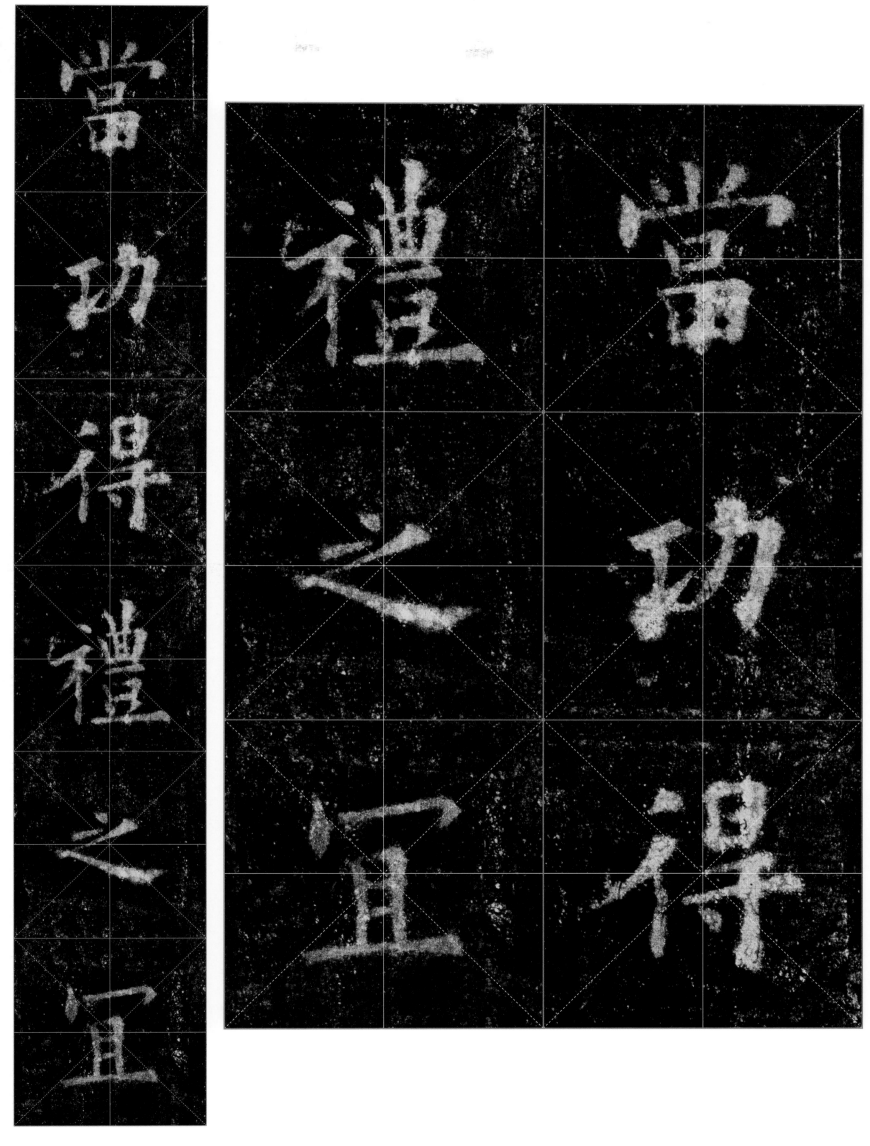

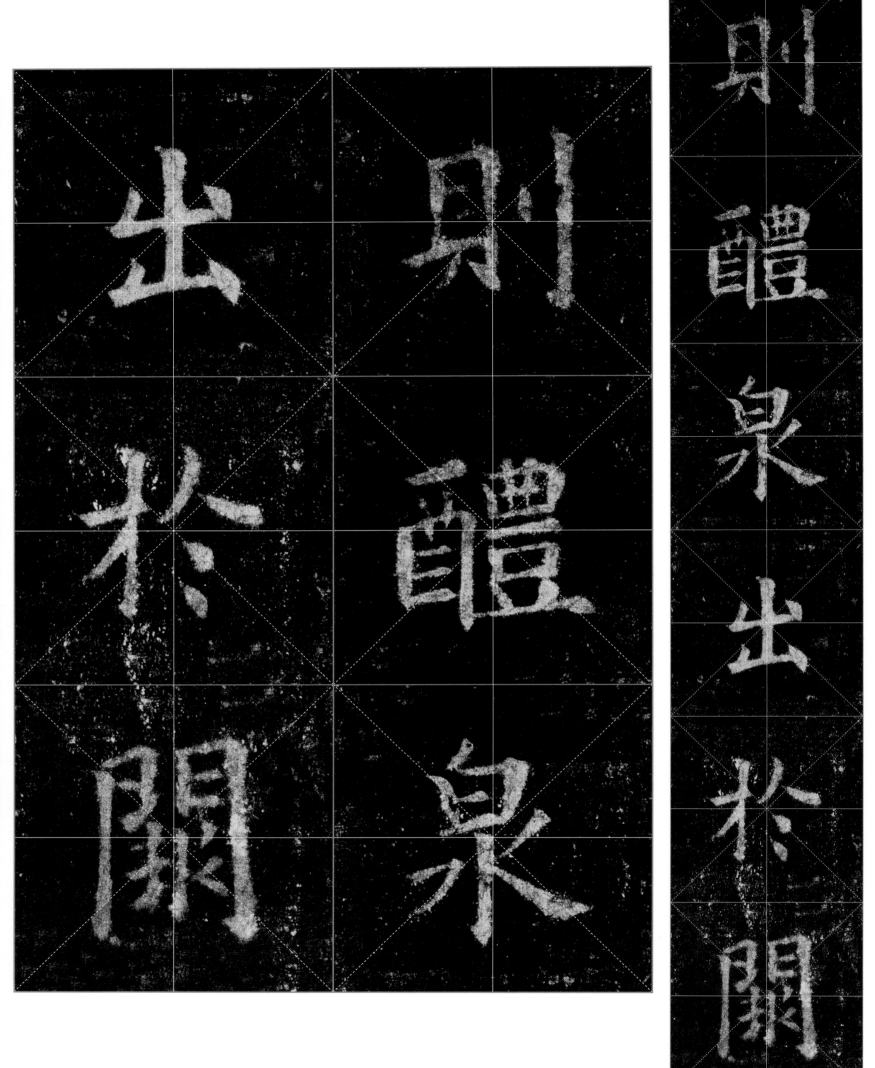

则醴泉出于阙

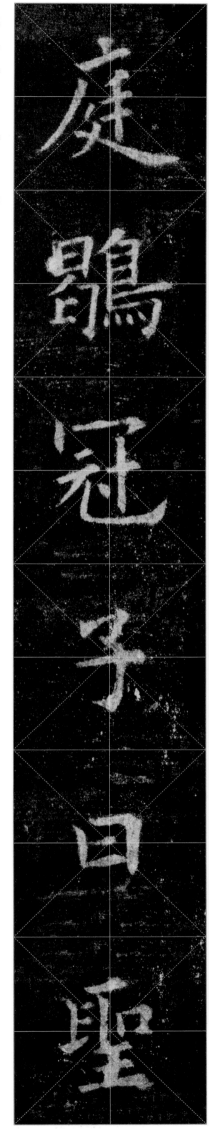

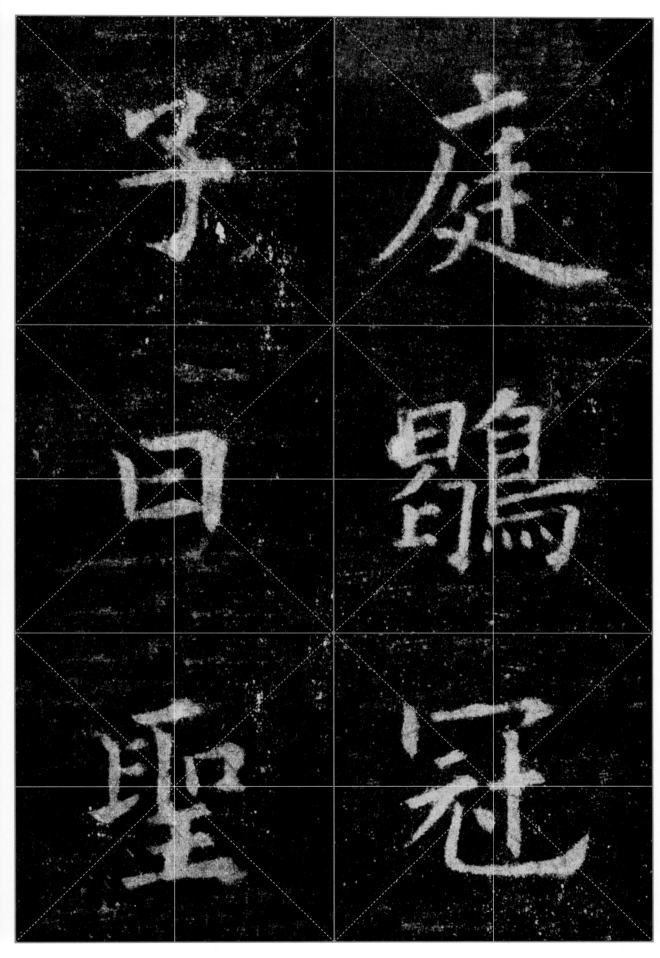

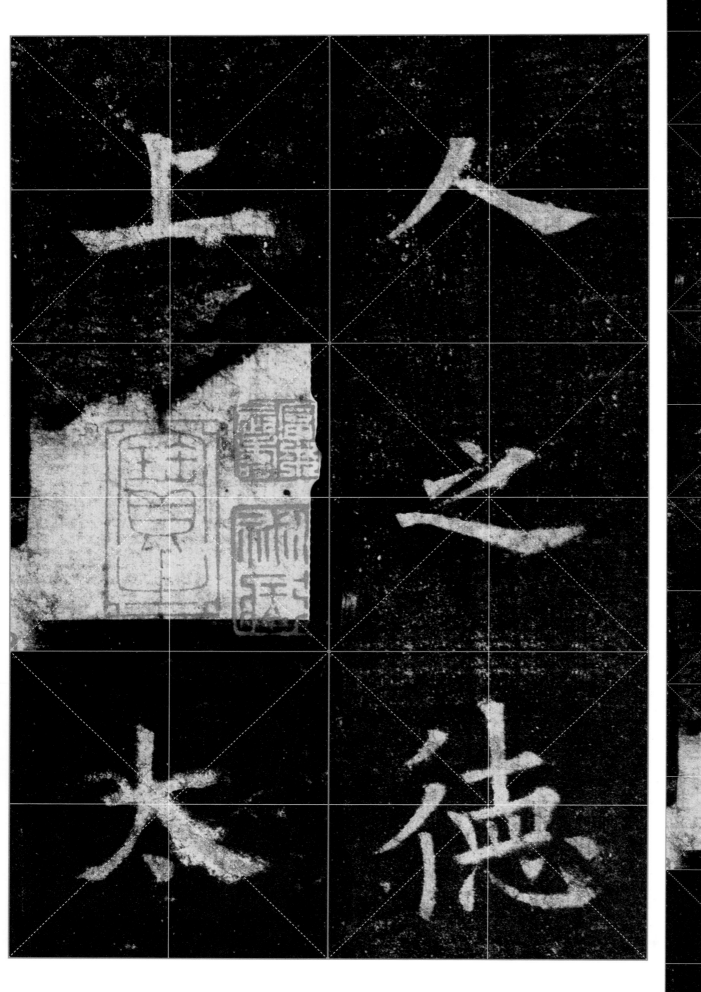

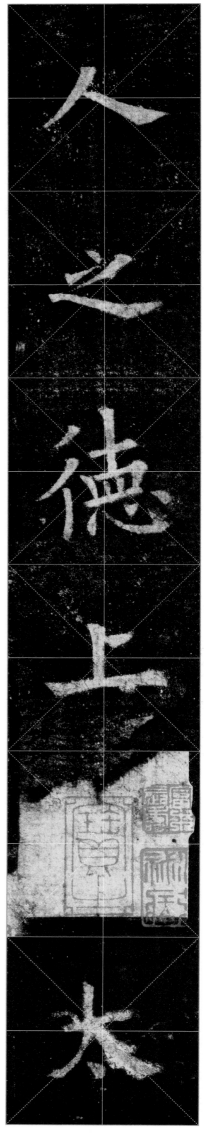

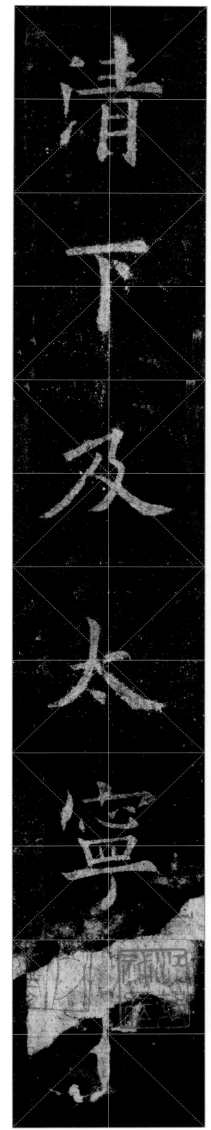

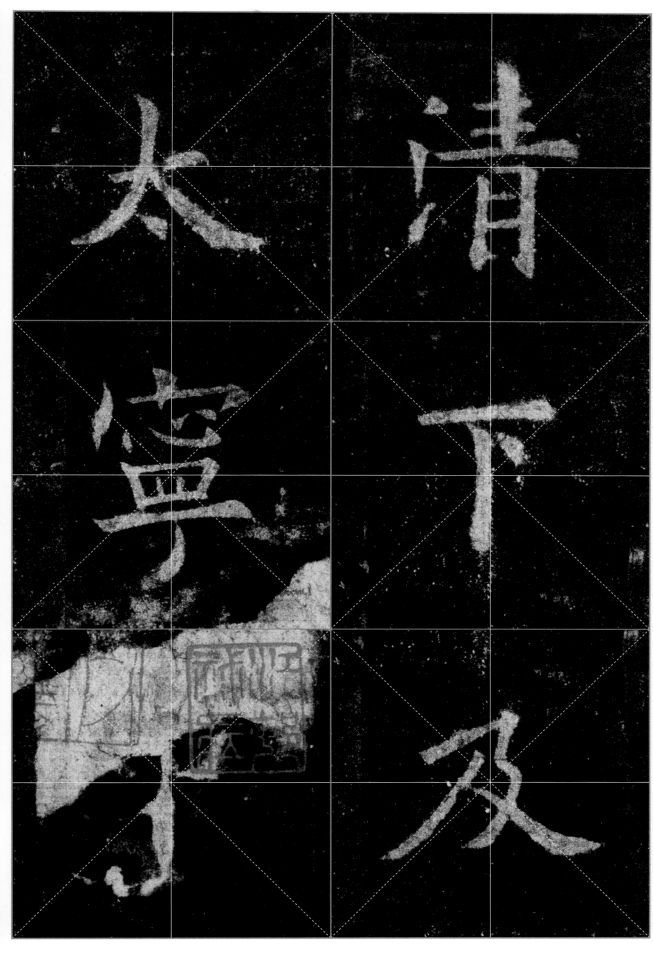

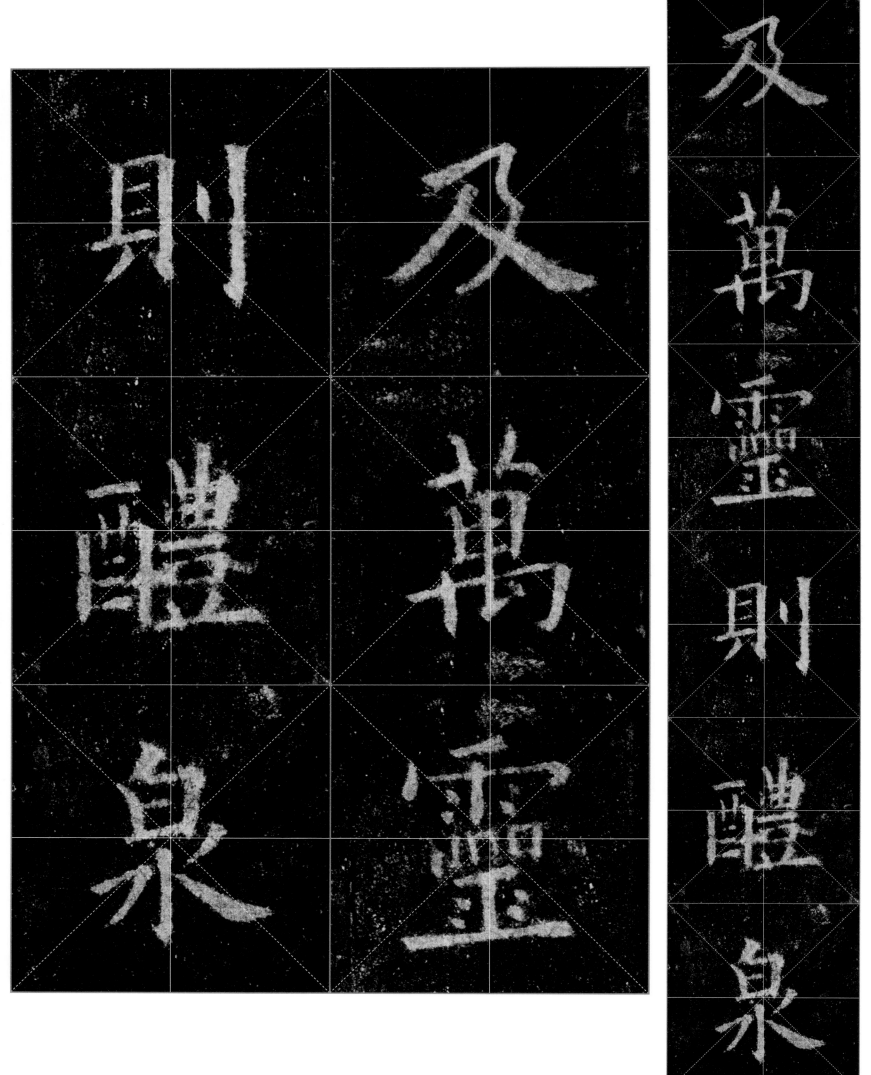

出。』《瑞应图》曰：『王

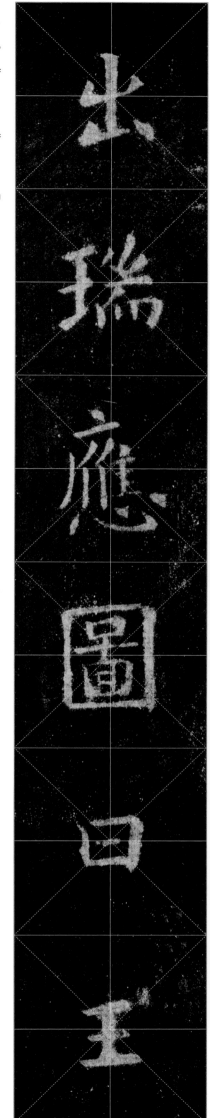

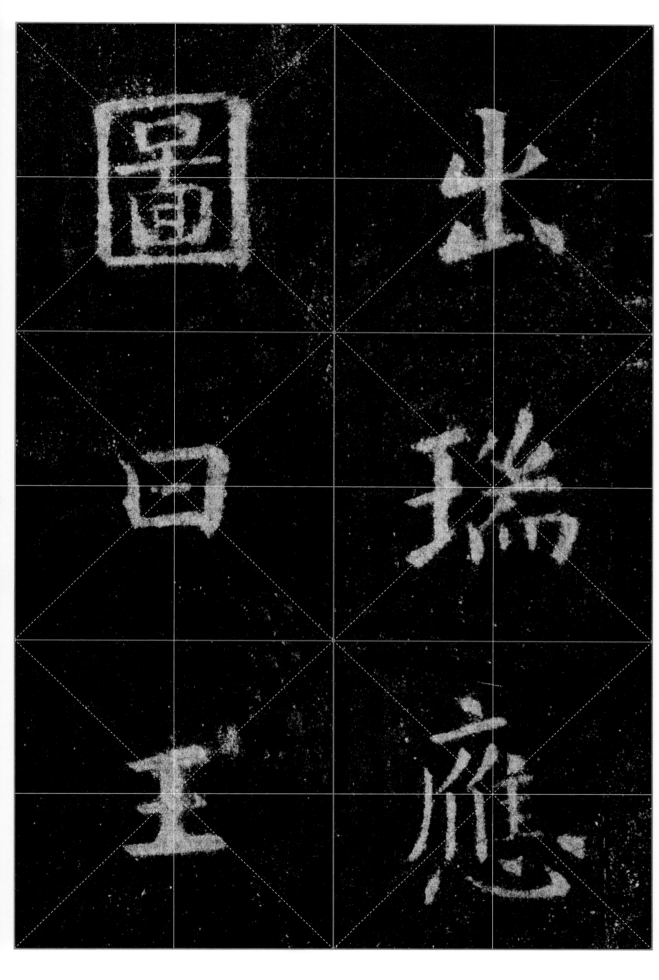

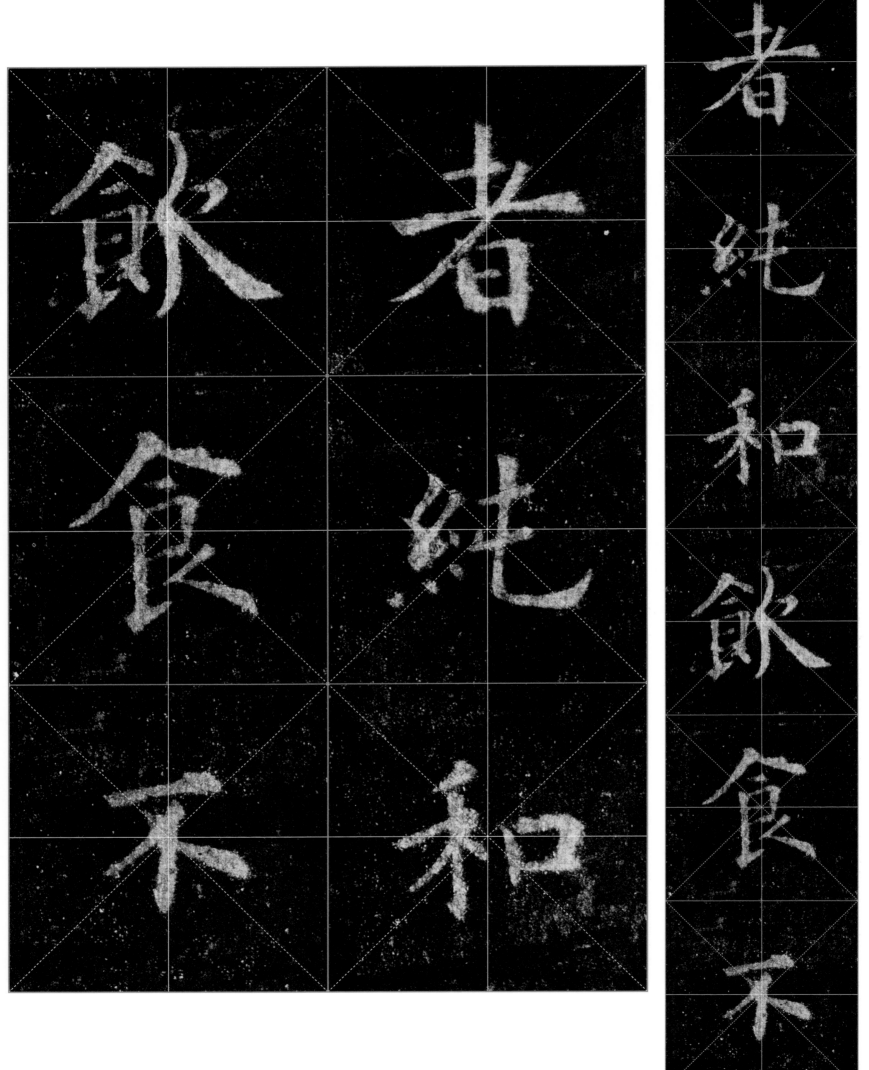

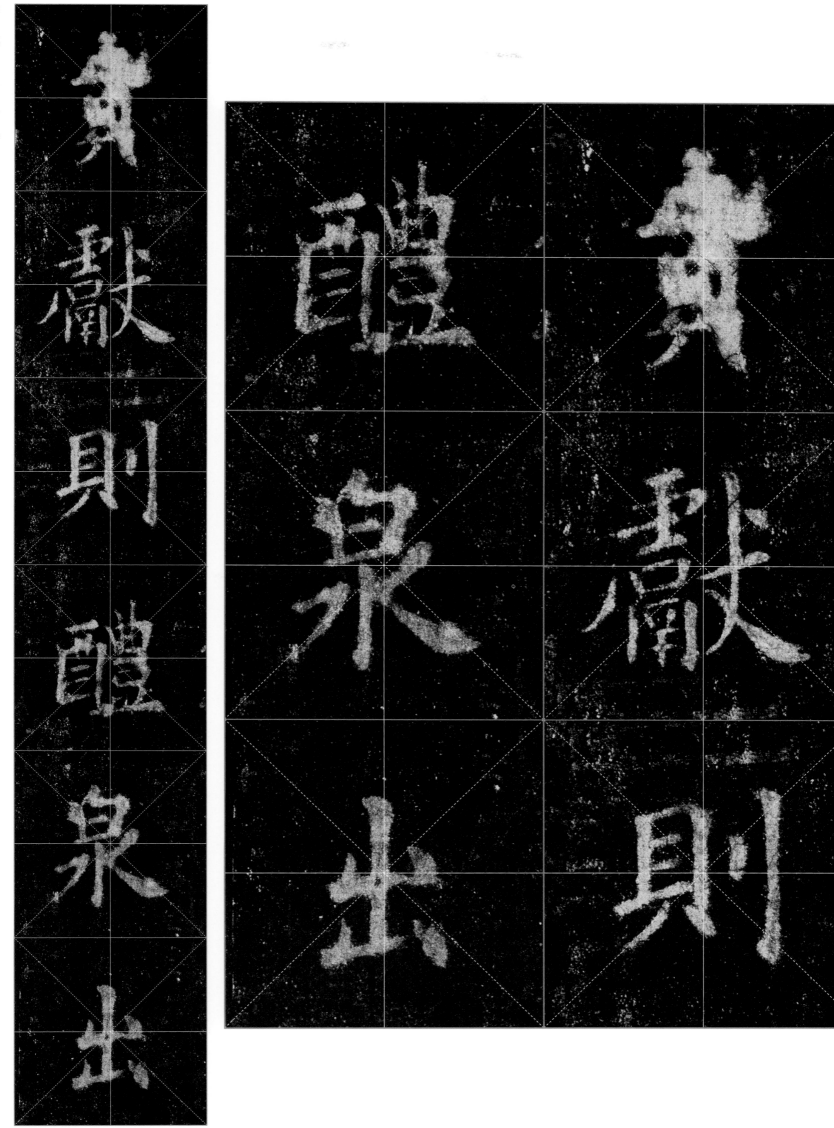

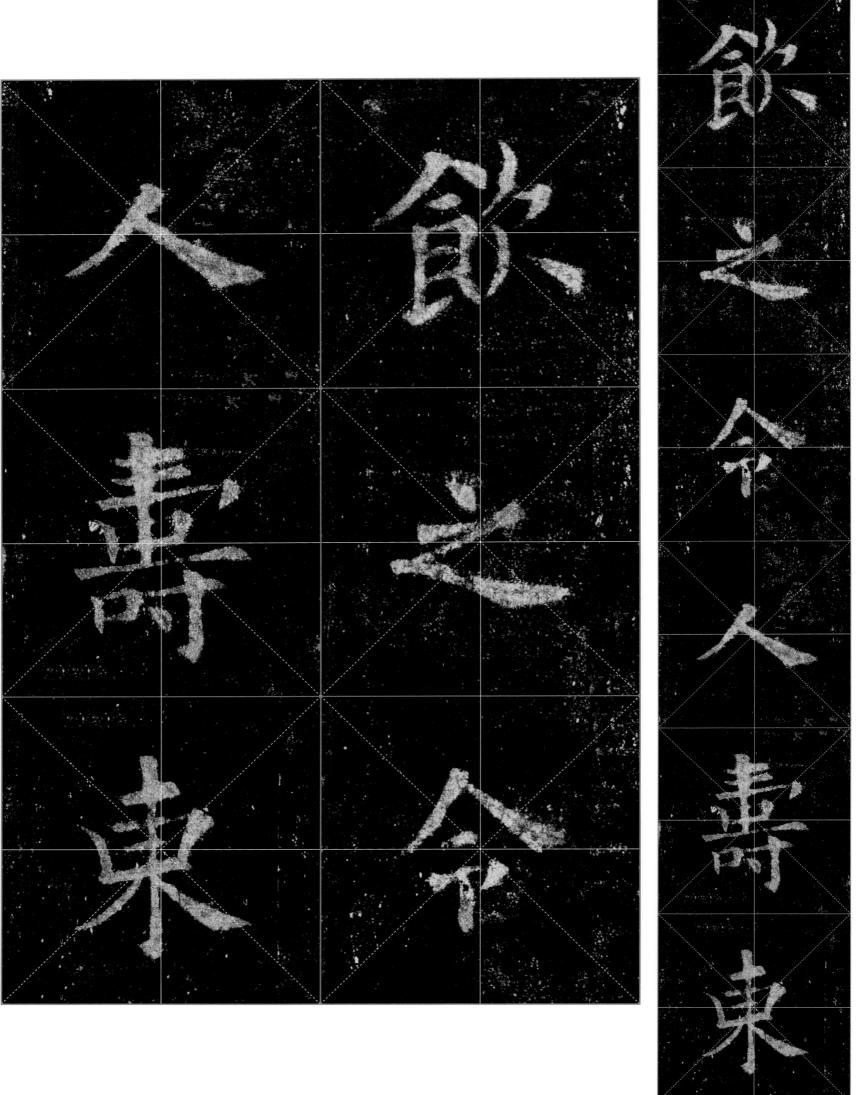

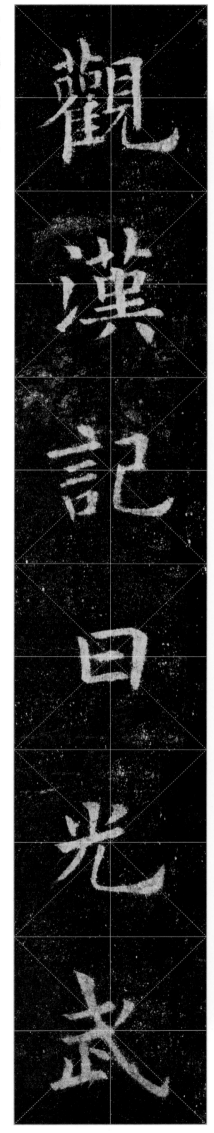

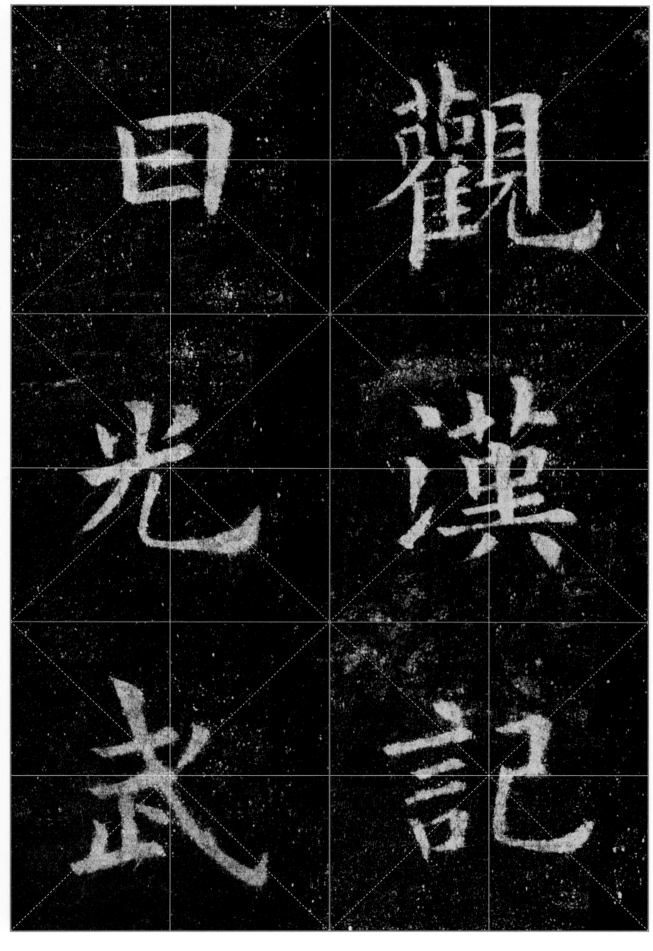

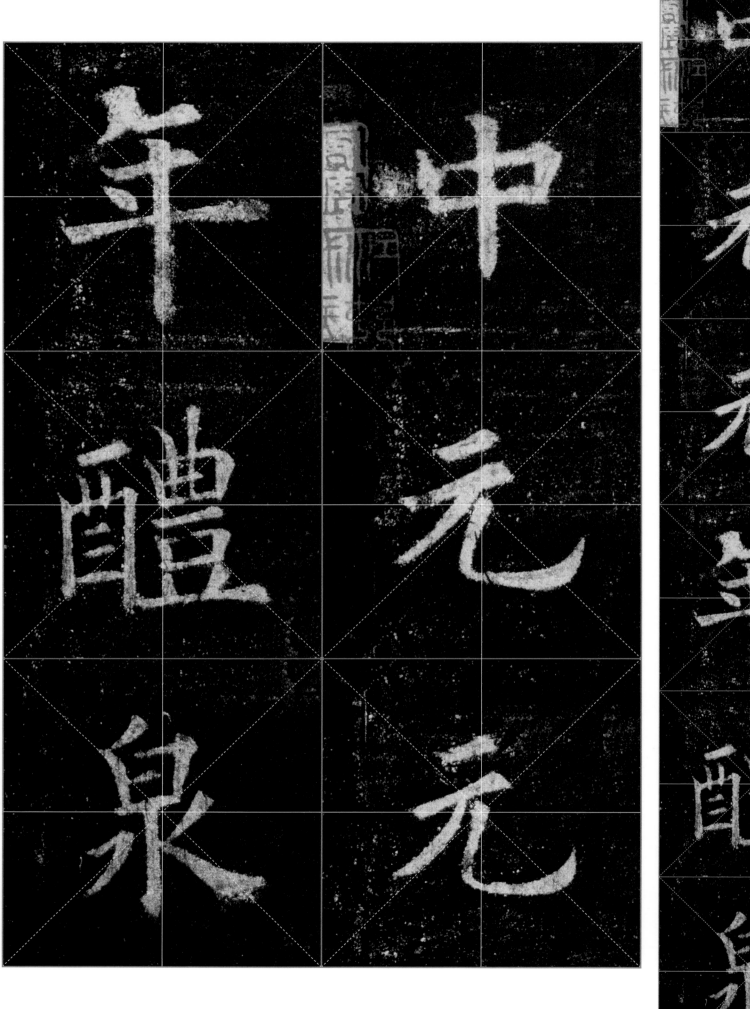

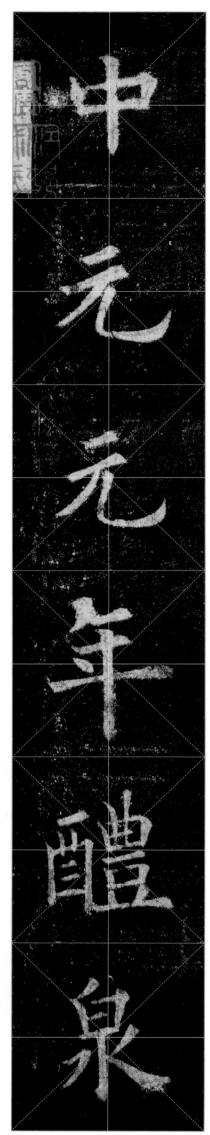

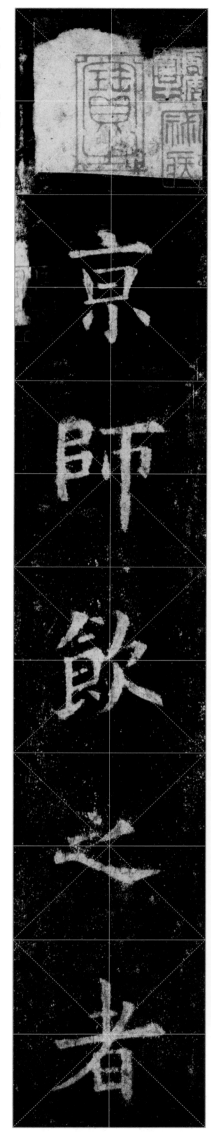

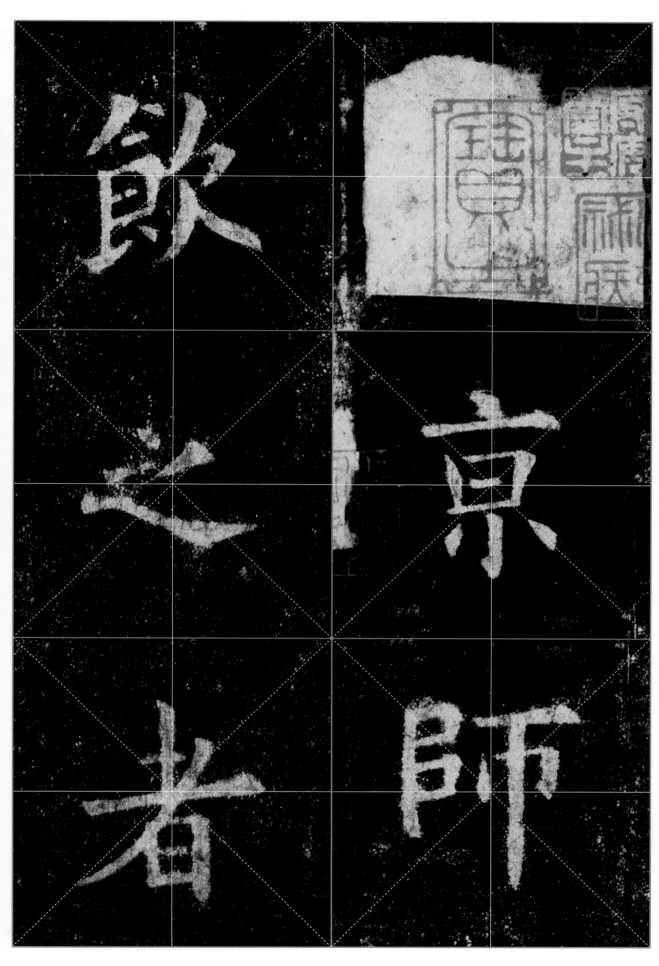

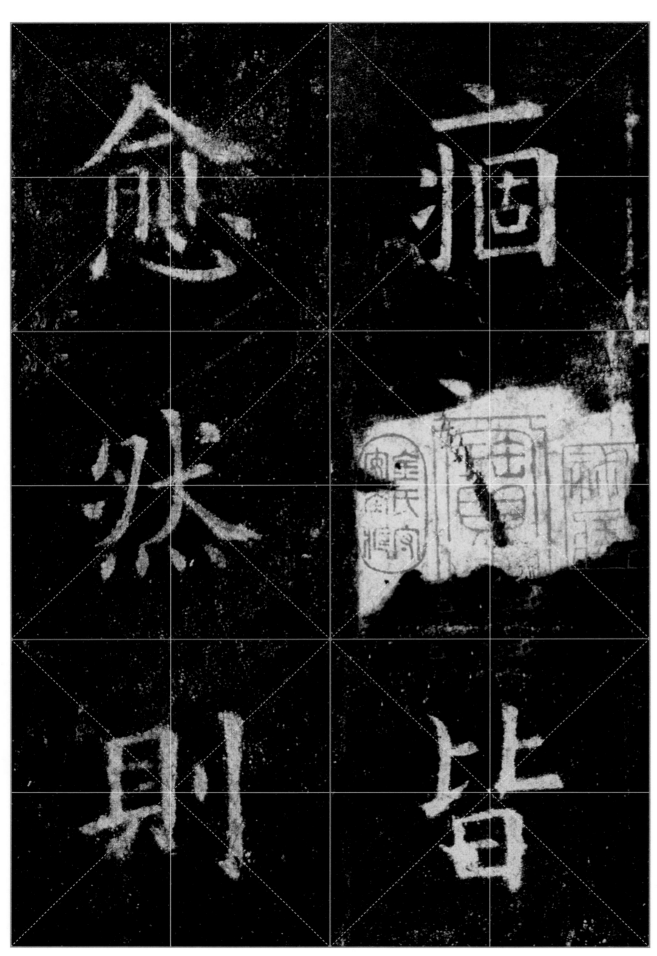

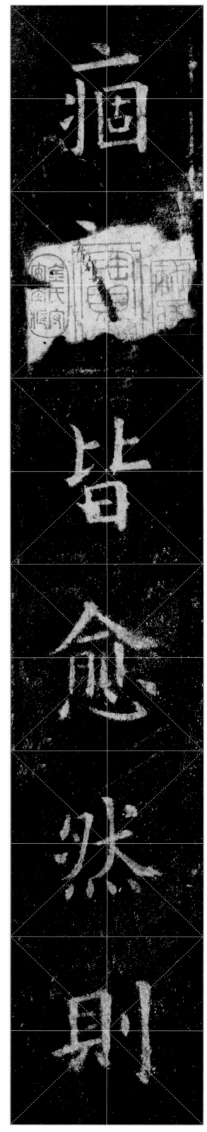

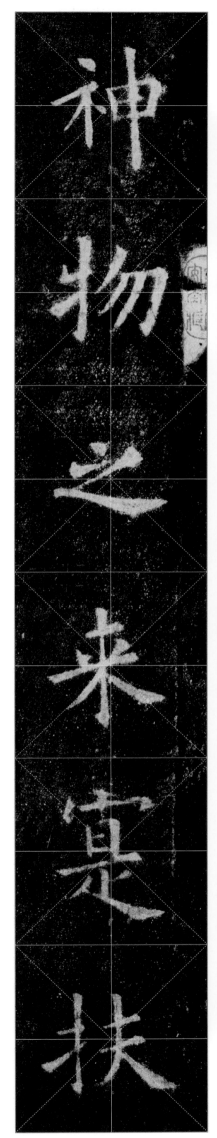

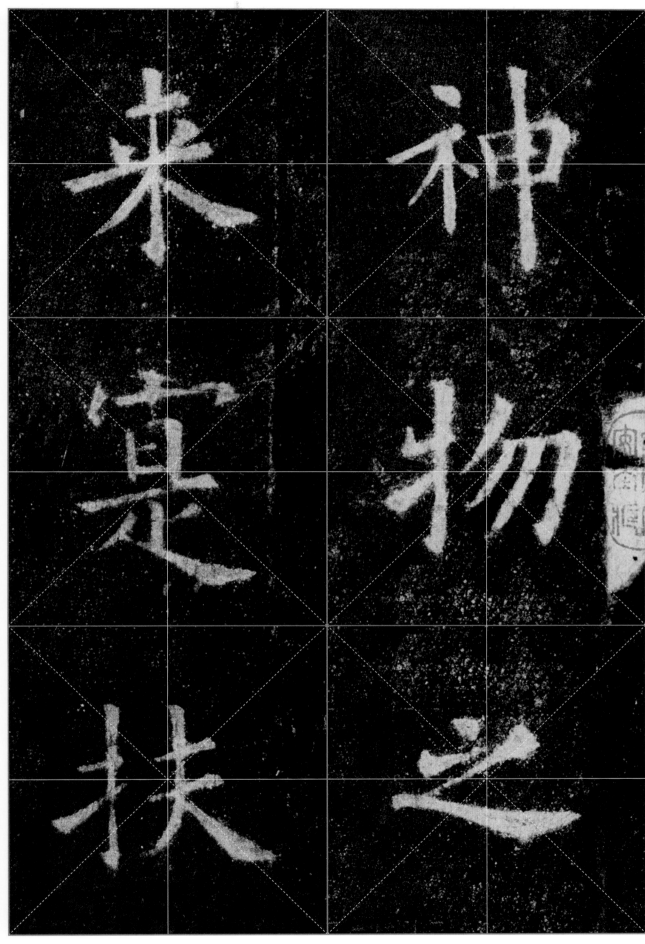

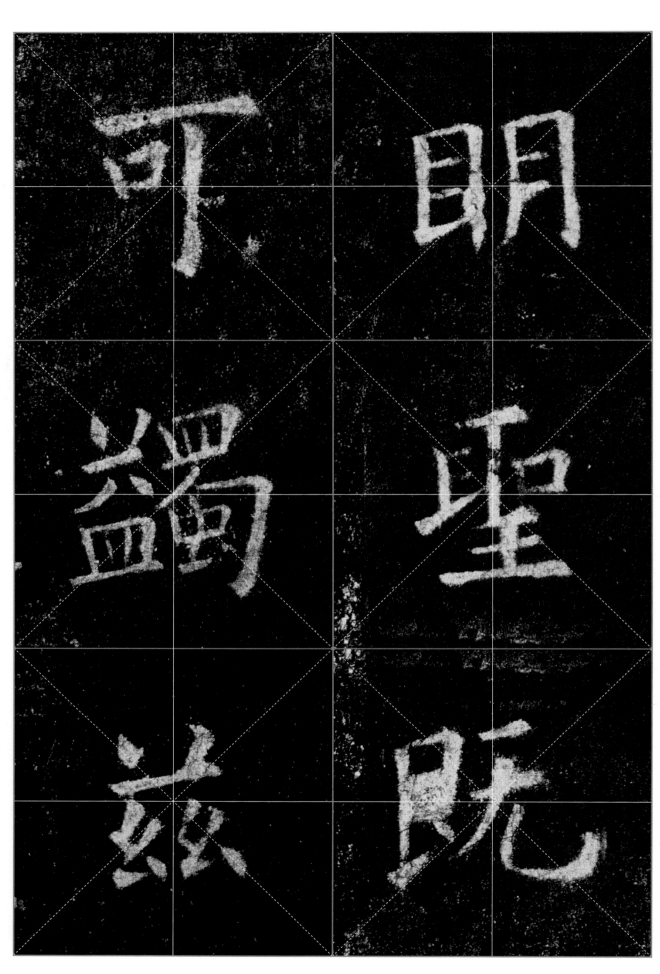

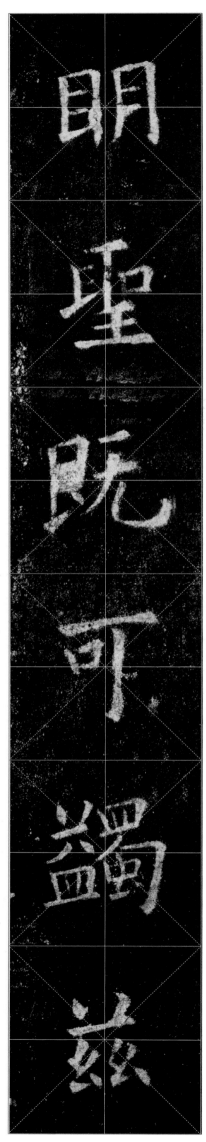

蠲（juān）：除去，消除。

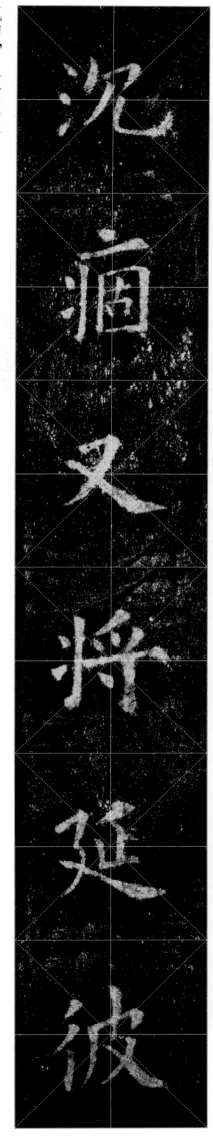

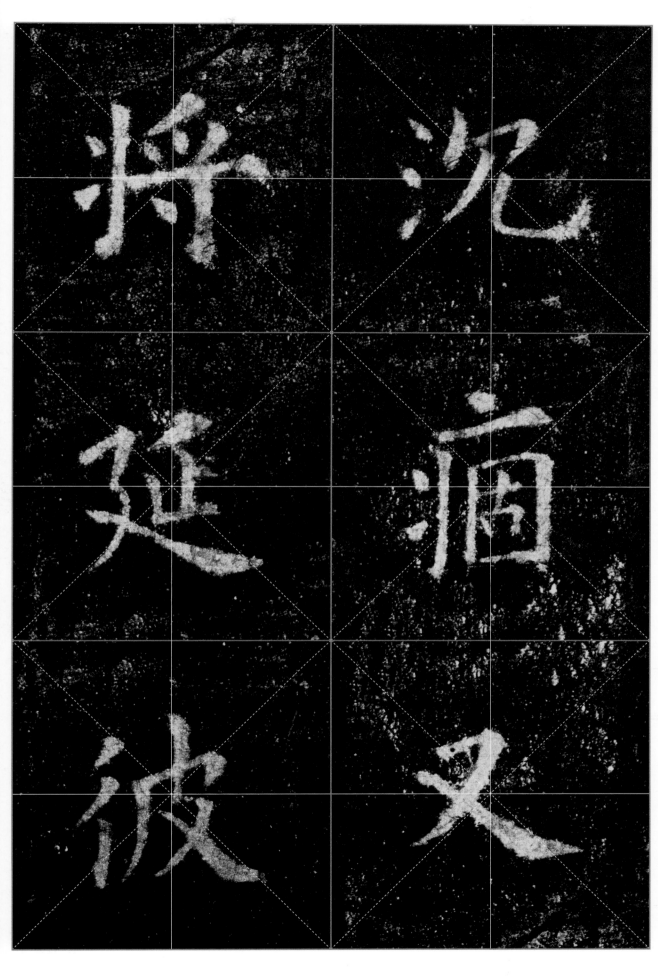

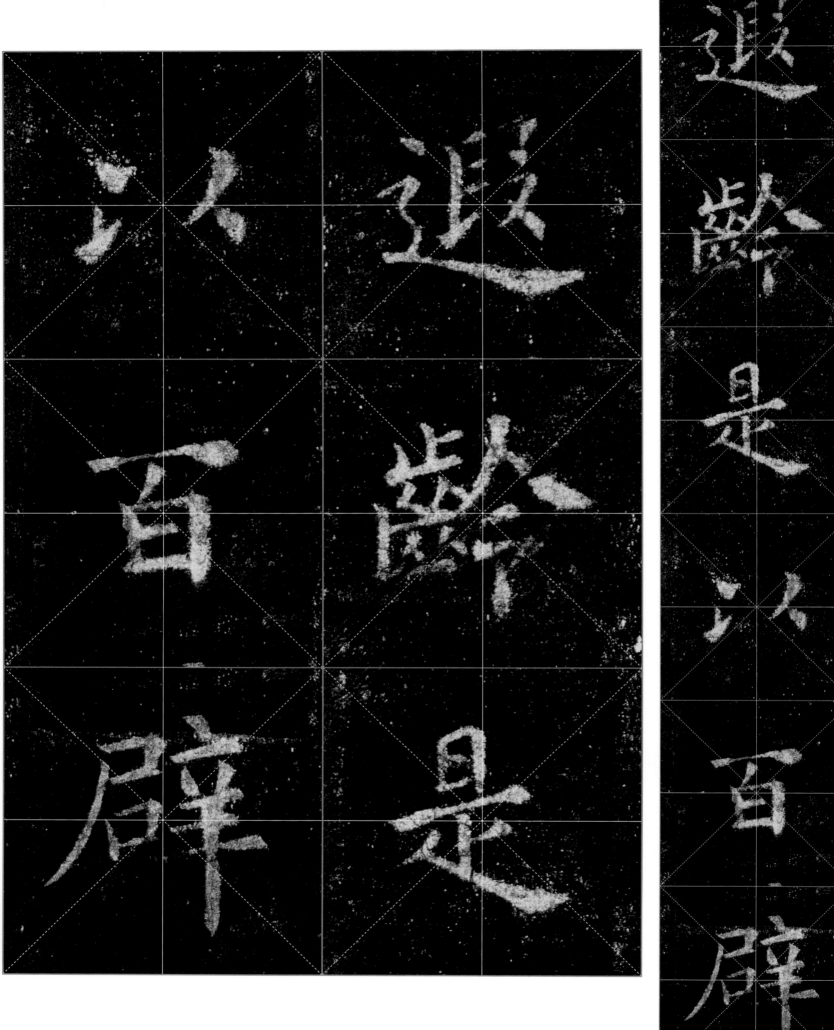

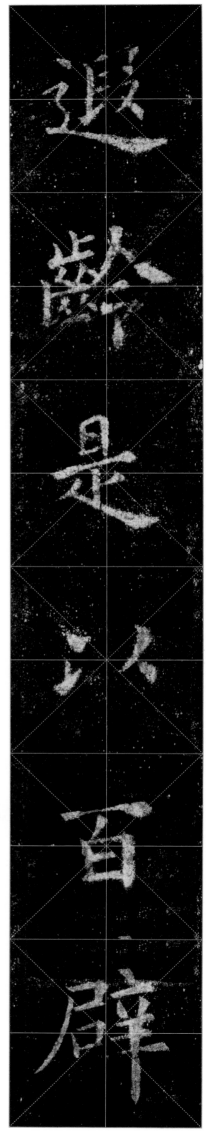

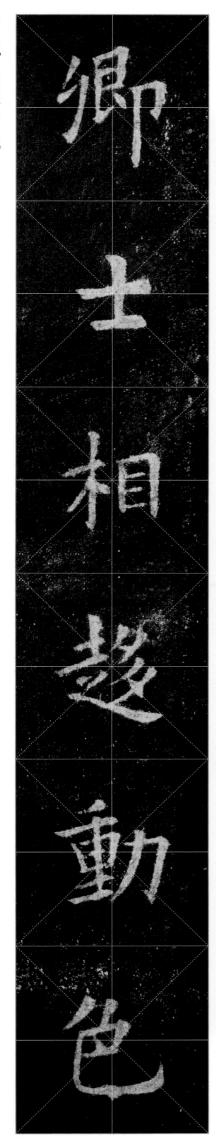

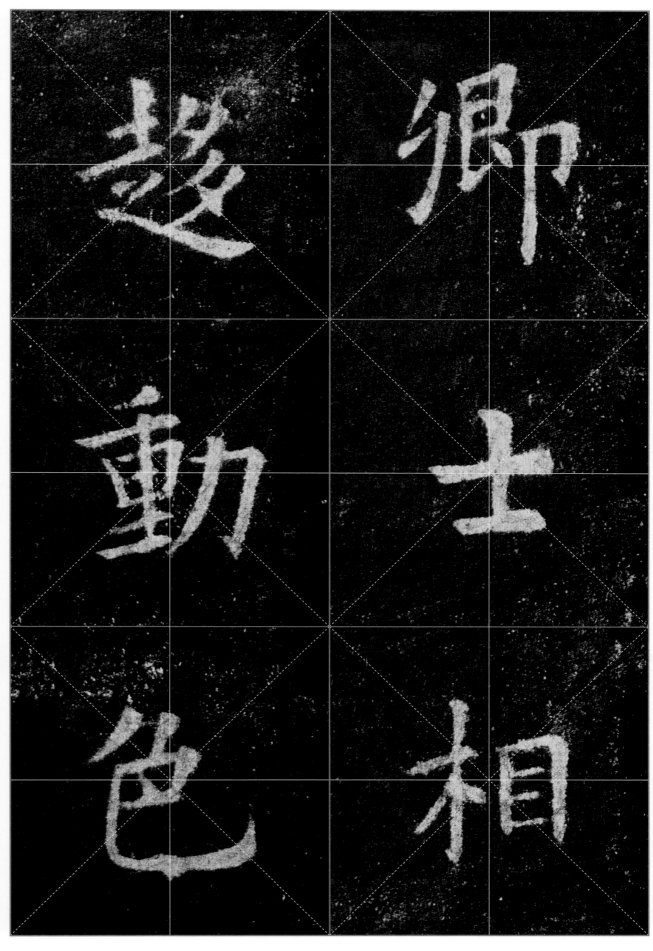

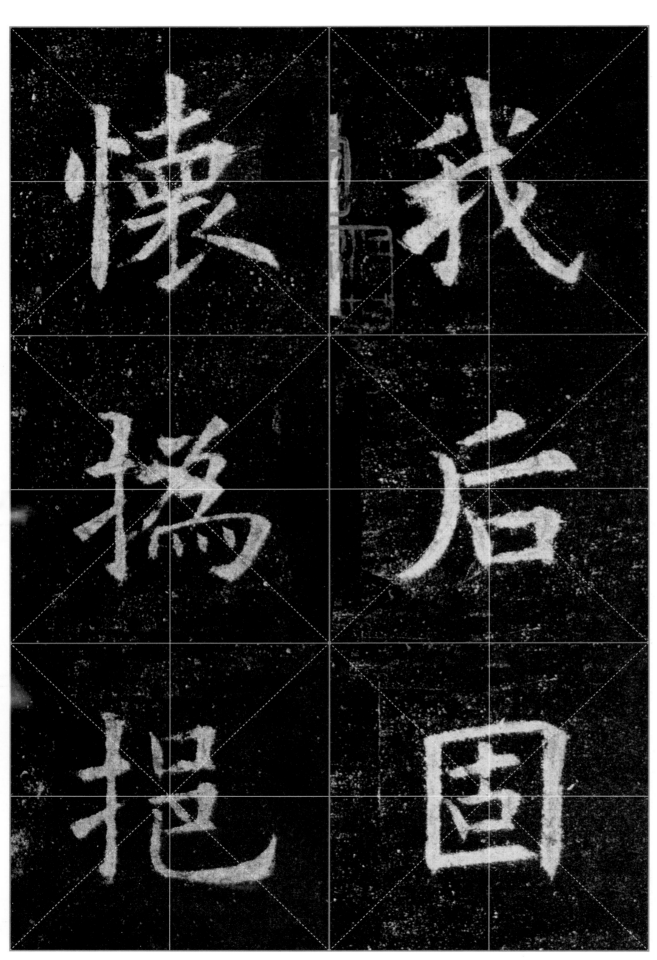

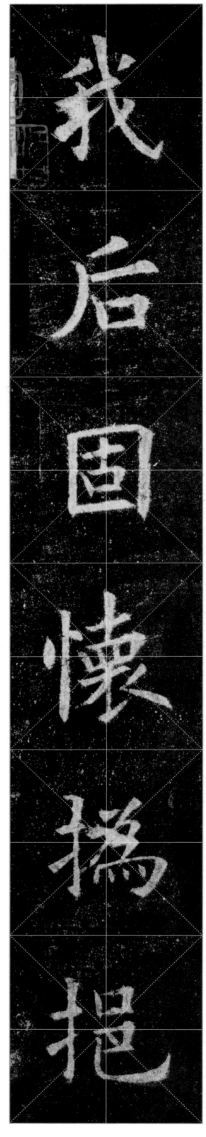

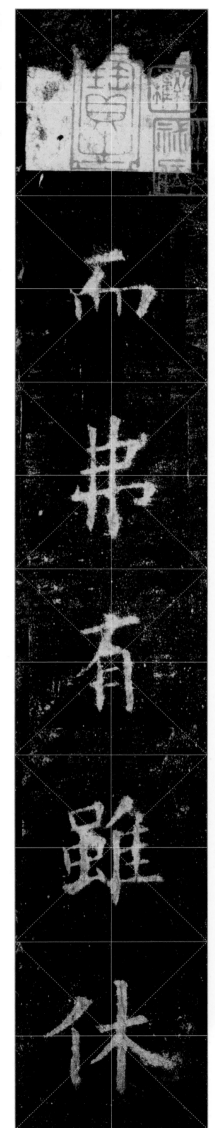

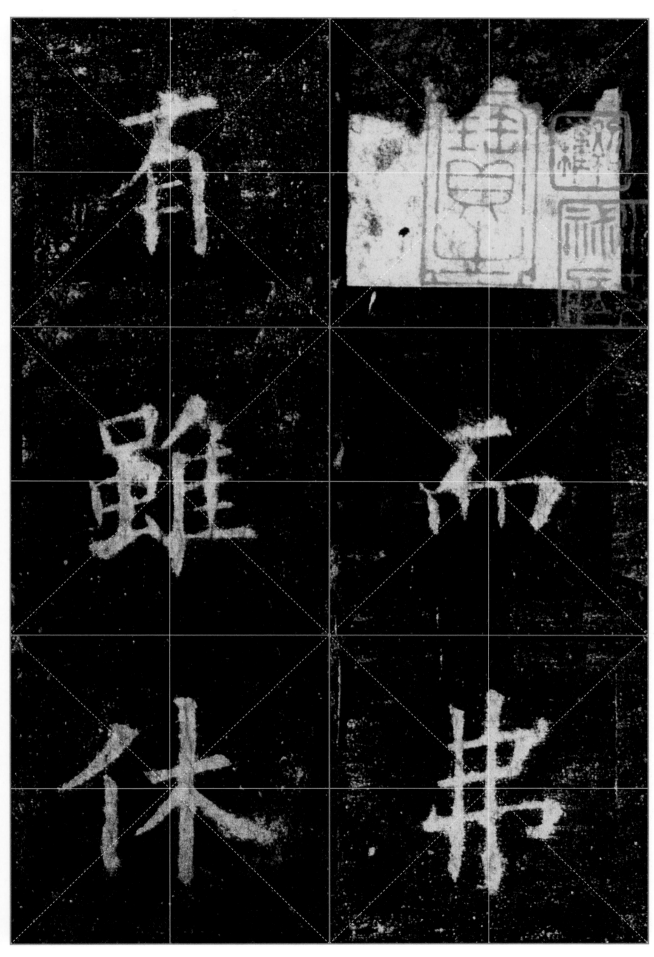

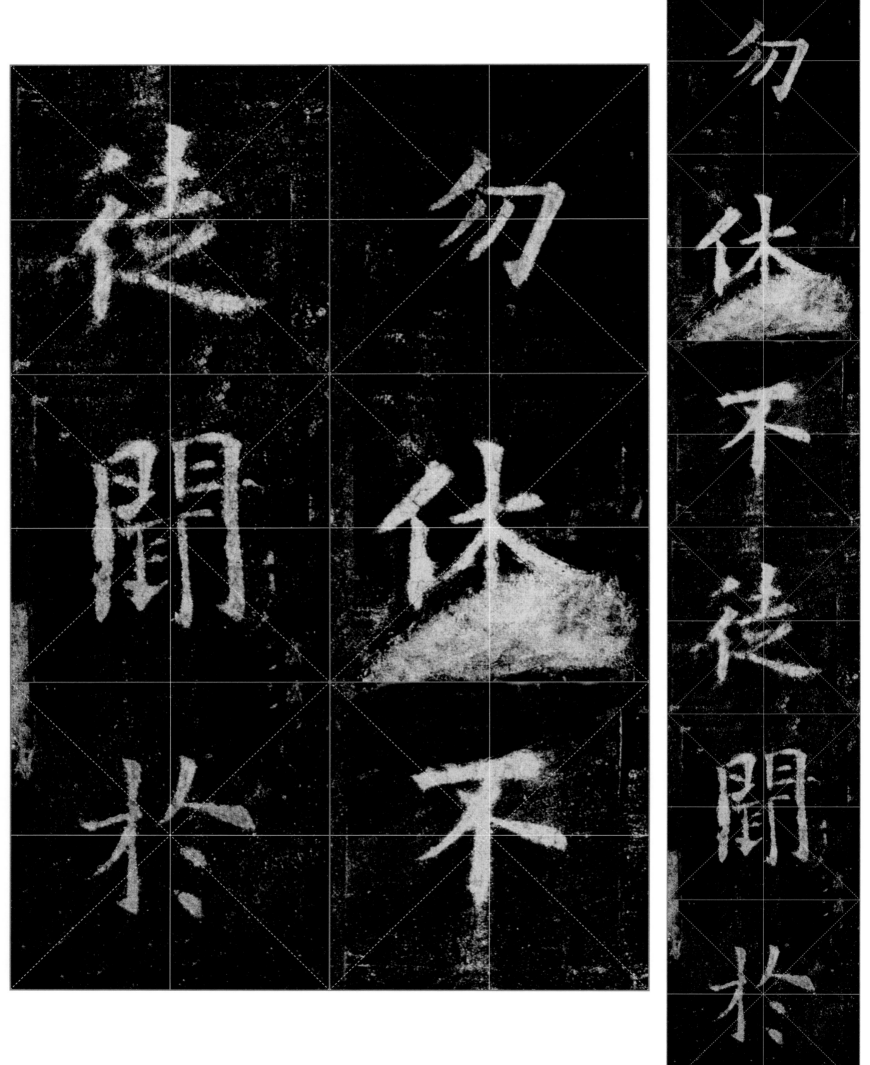

勿休，不徒闻于

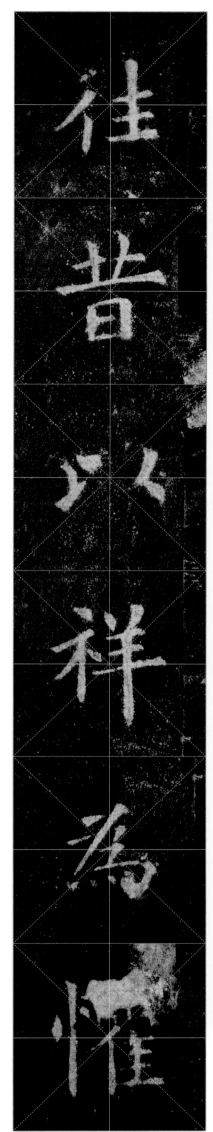

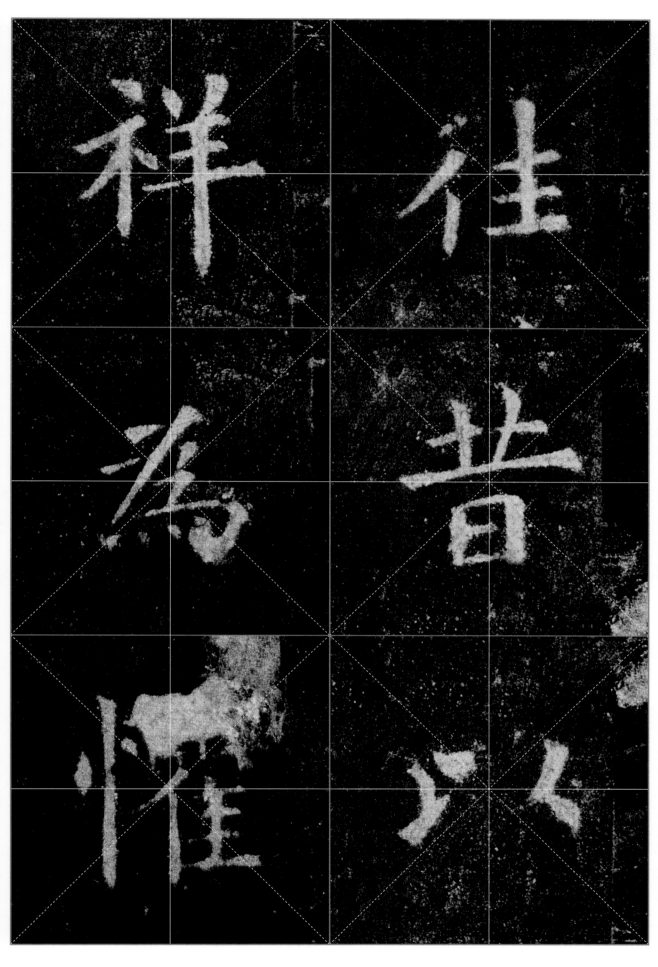

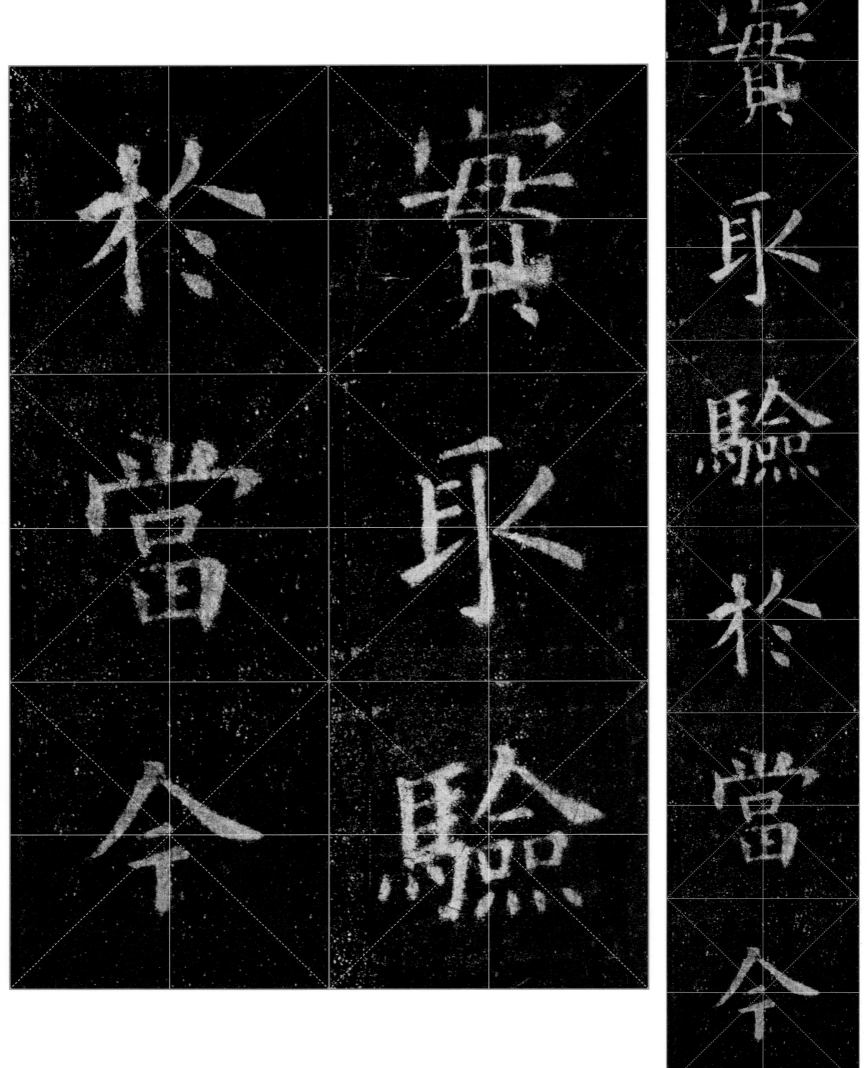

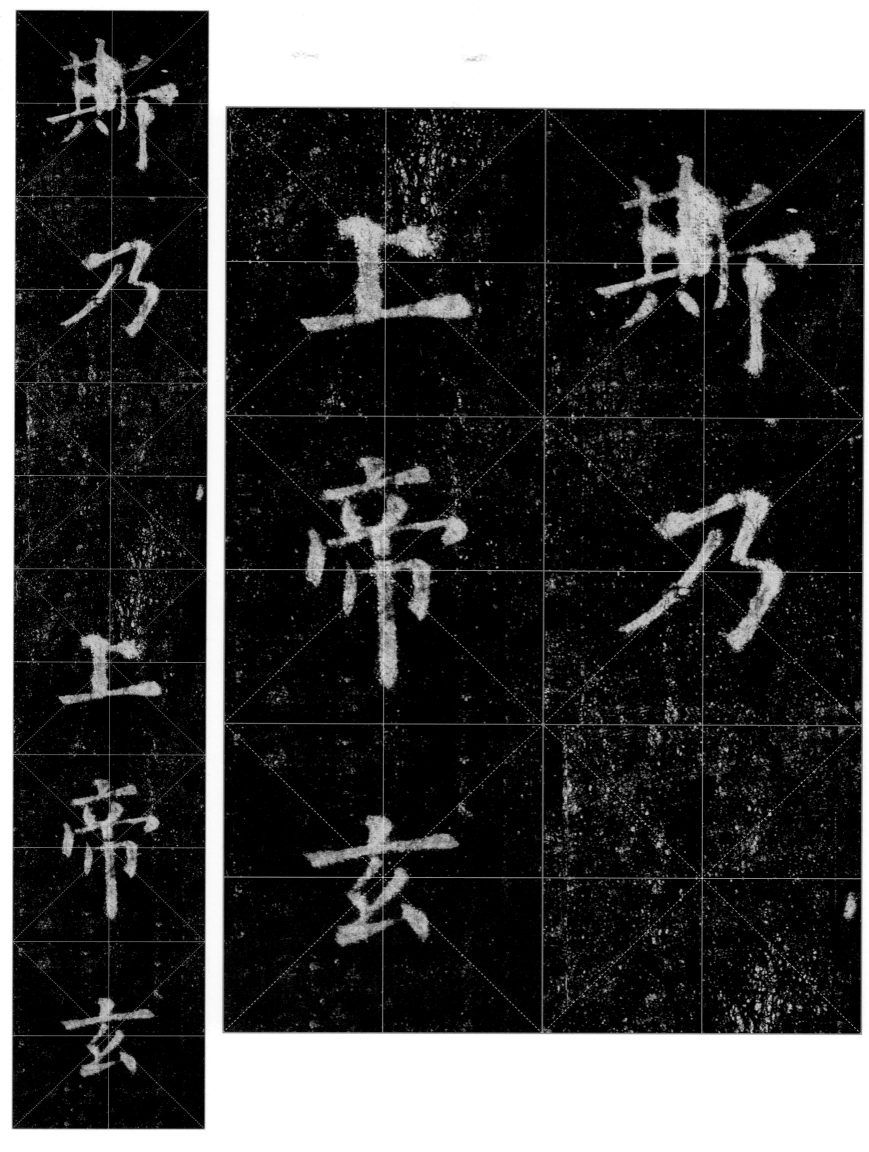

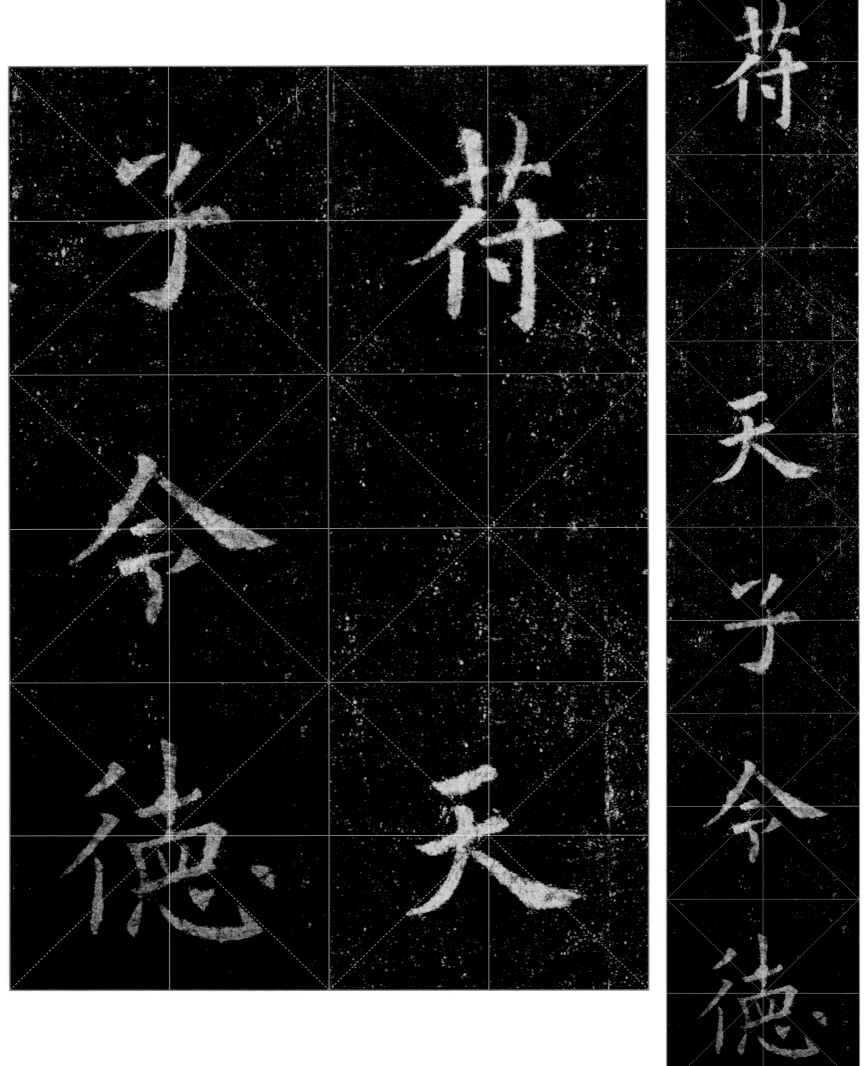

符，天子令德，

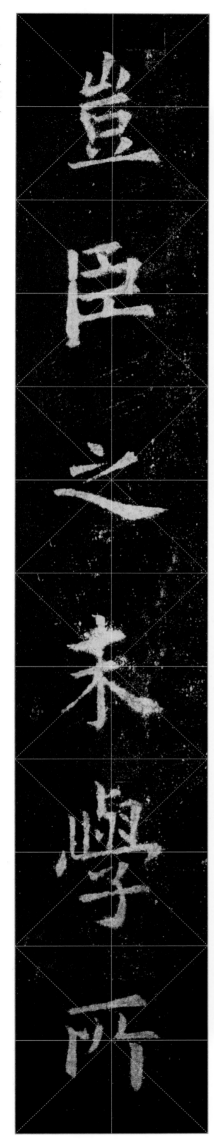

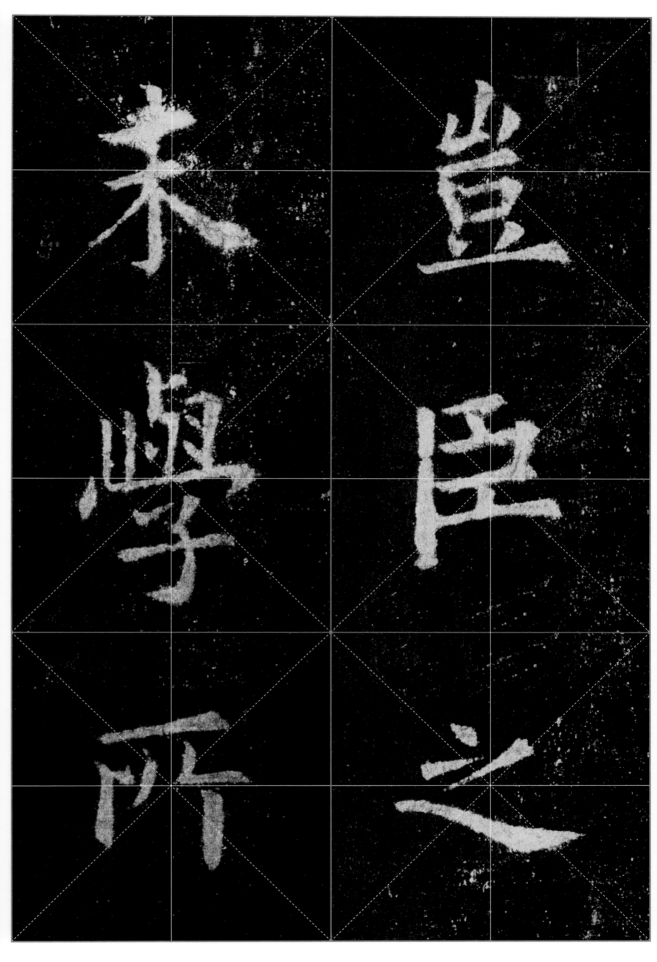

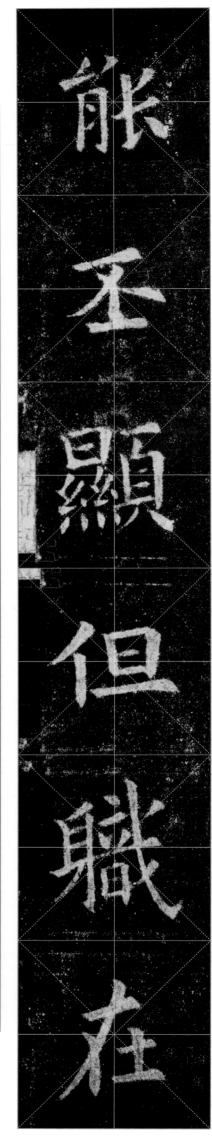

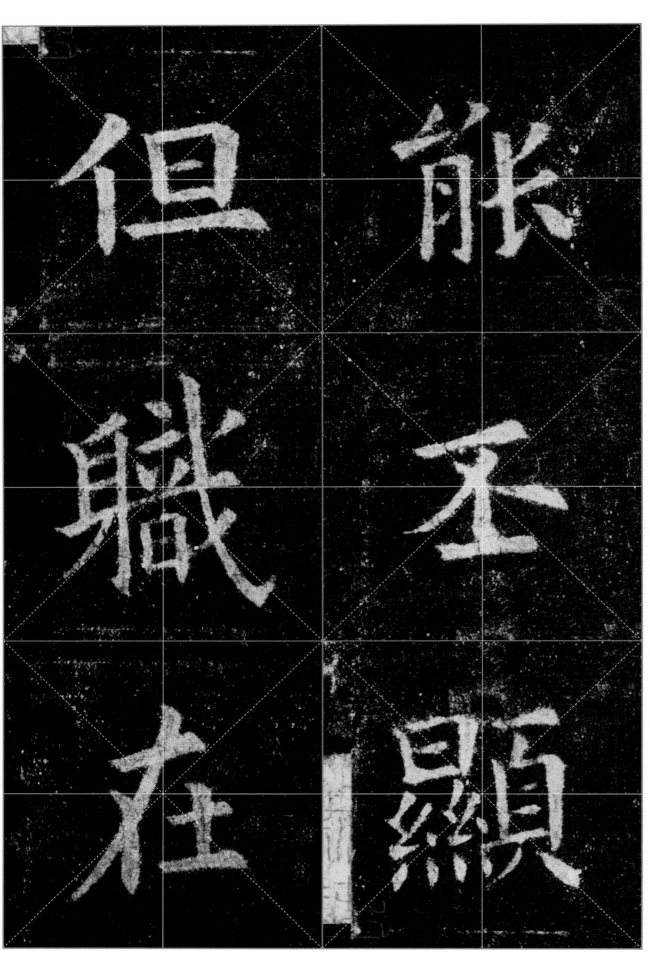

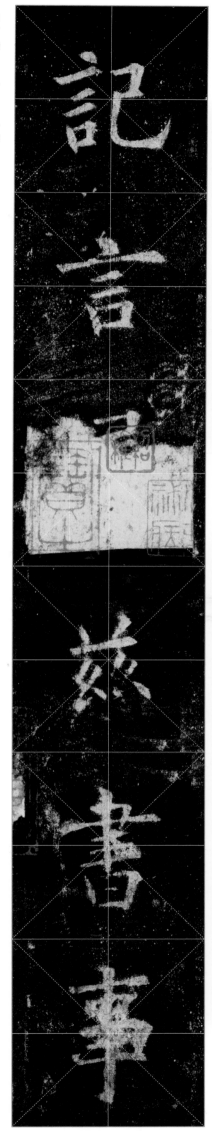

记言，属兹书事，

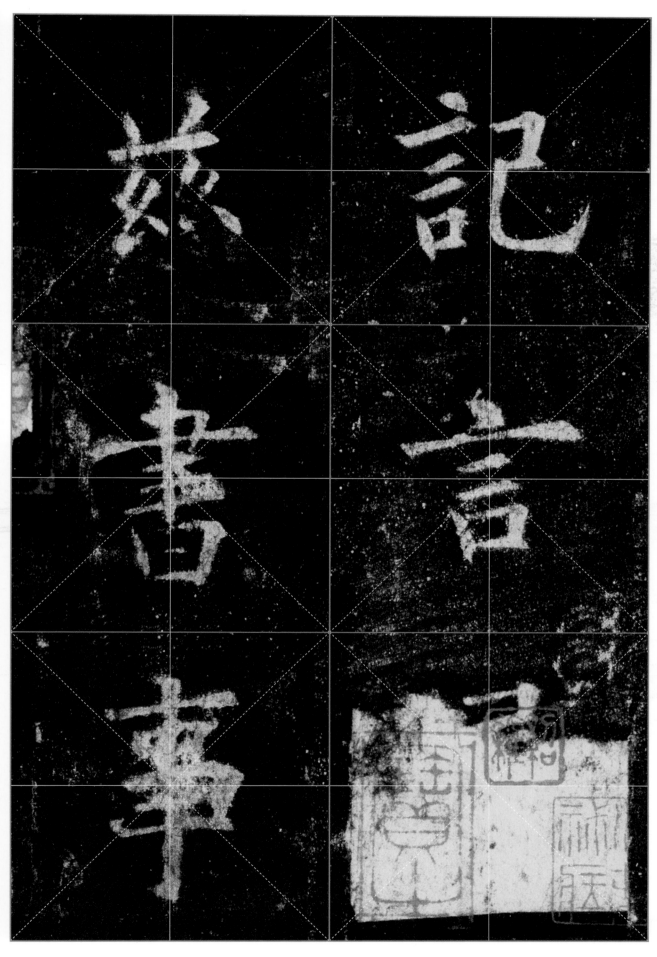

记言，属兹书事，

四三

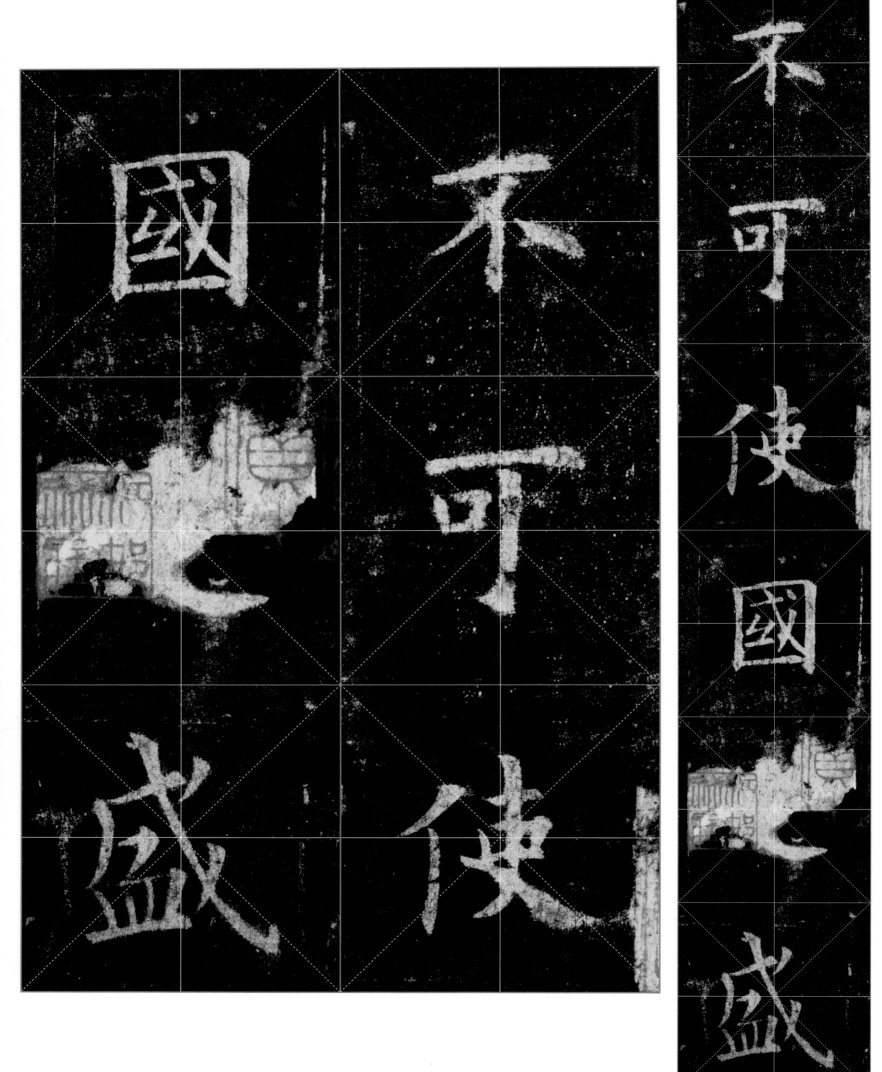

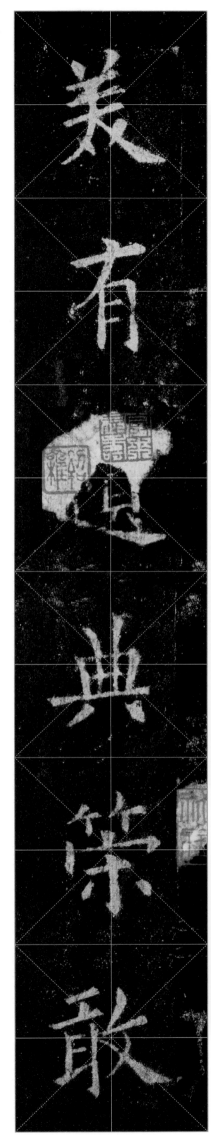

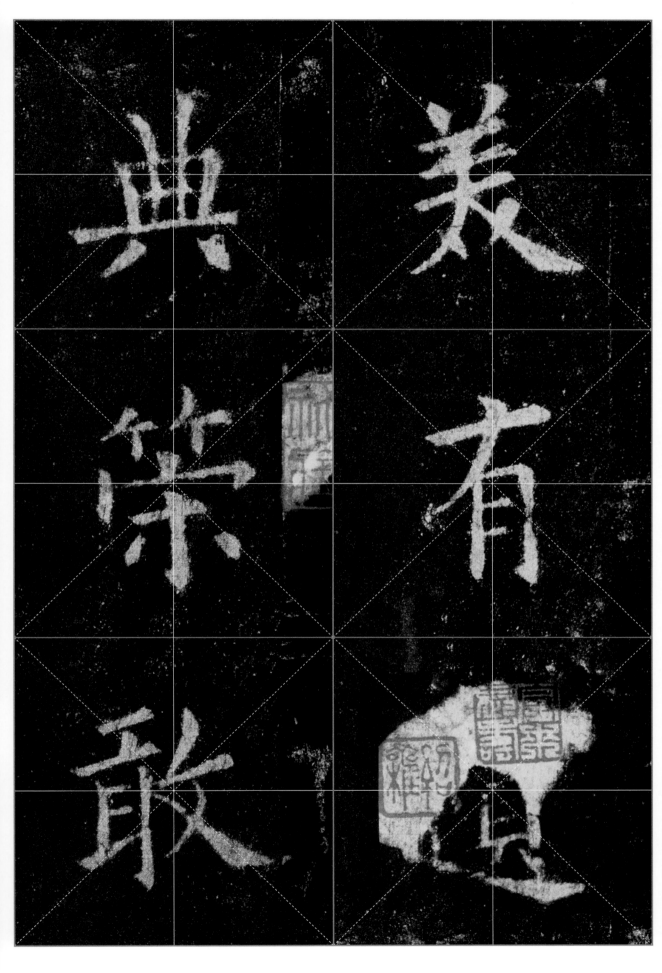

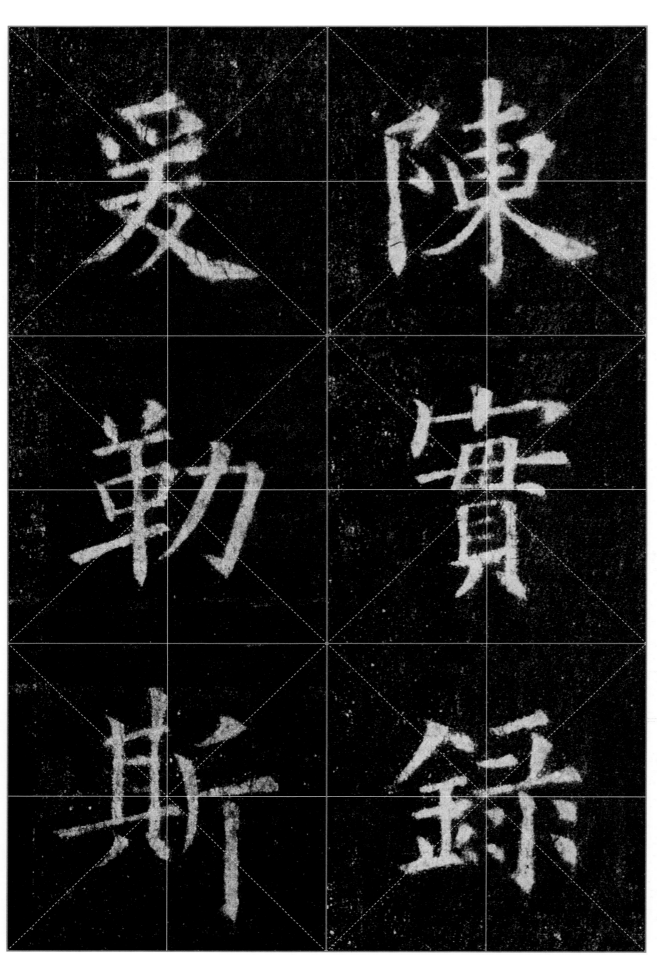

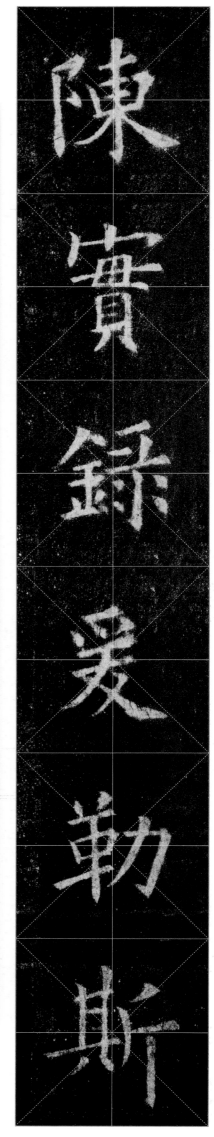

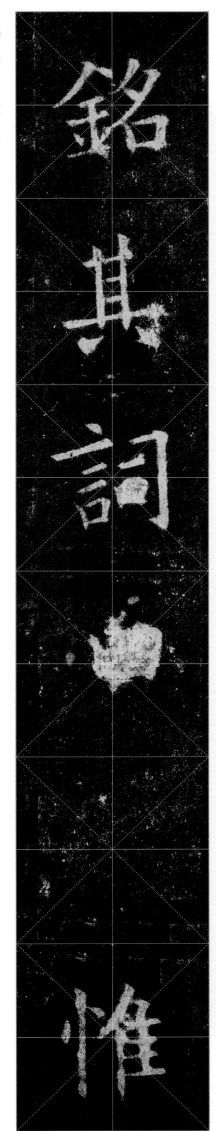

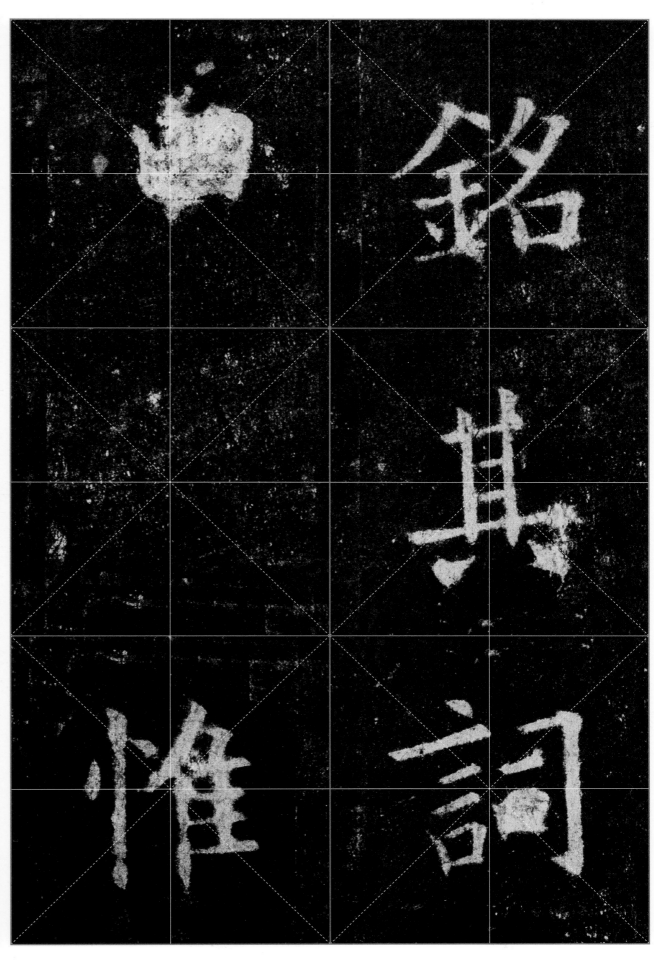

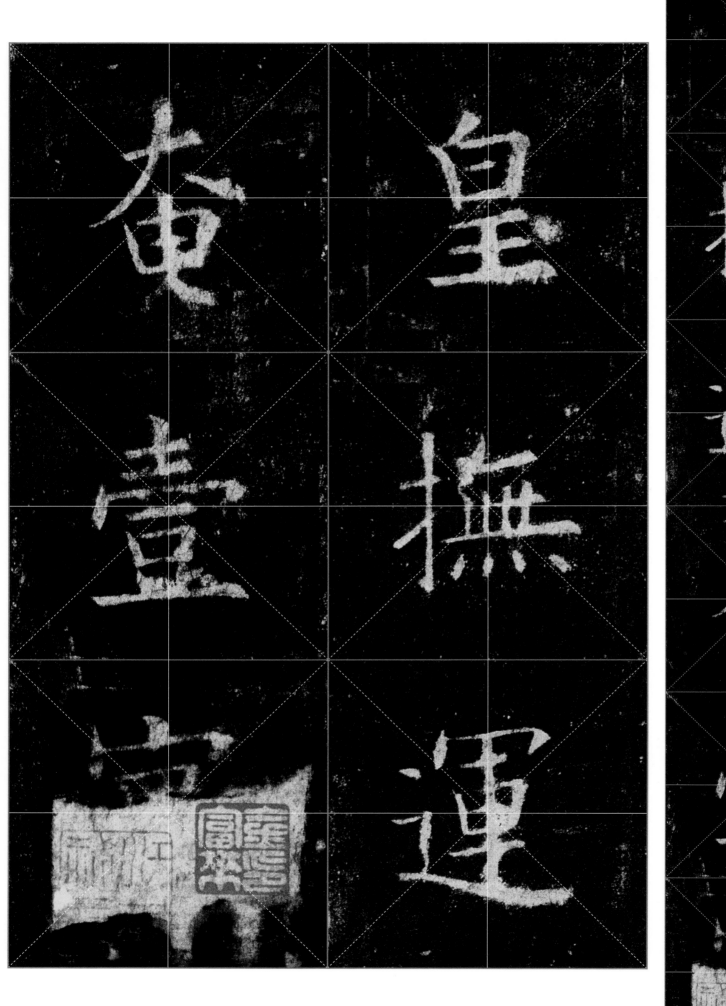

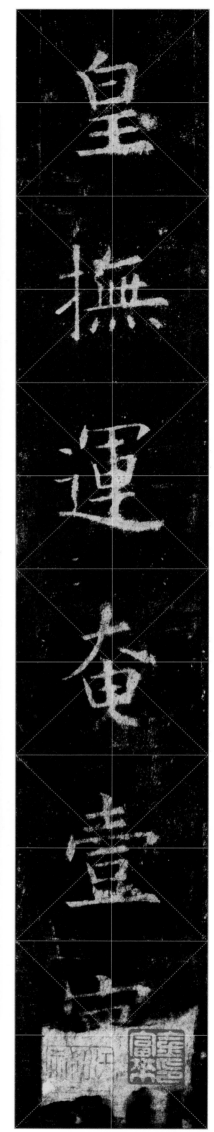

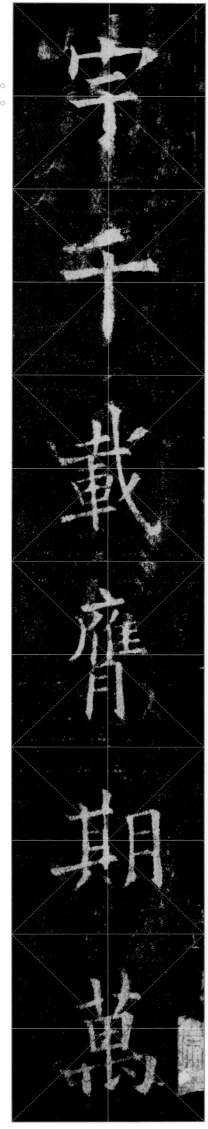

宇。千载膺期。万

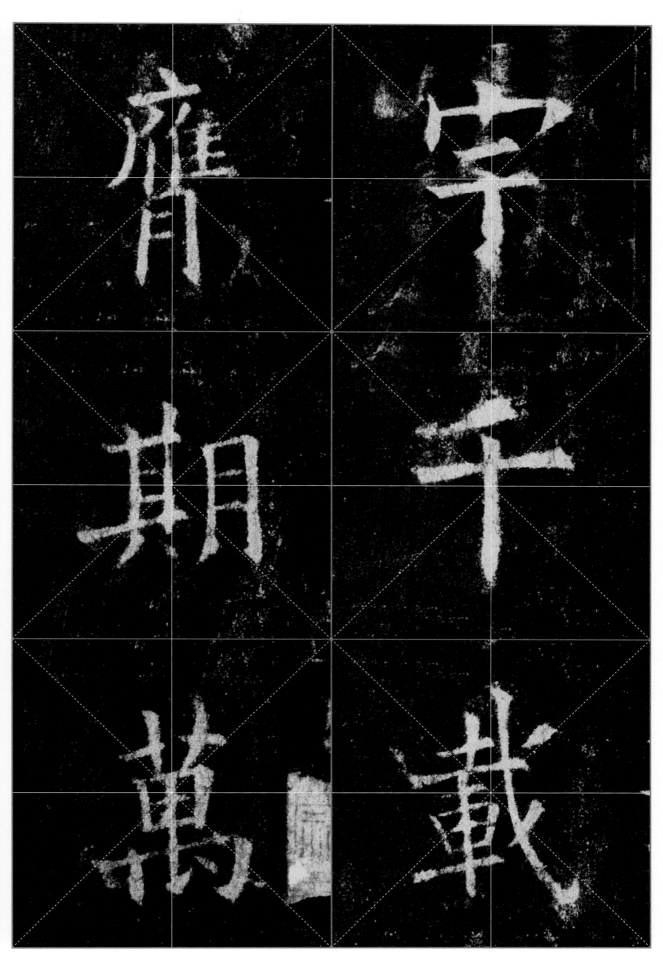

膺期：承受期运，指受天命为帝王。

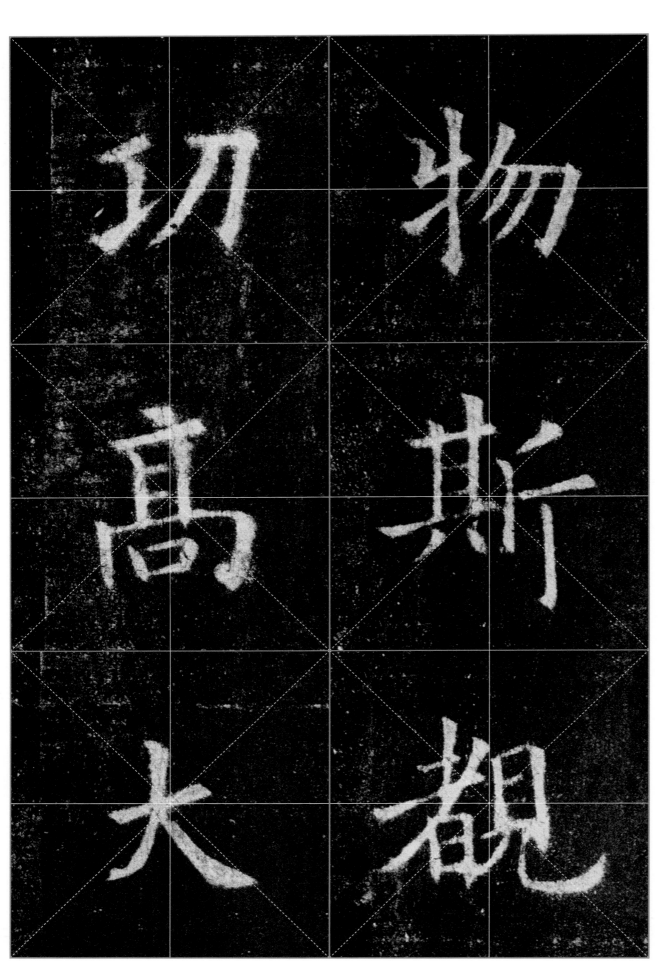

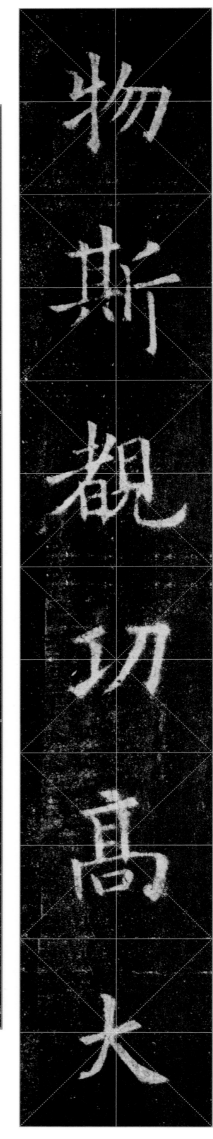

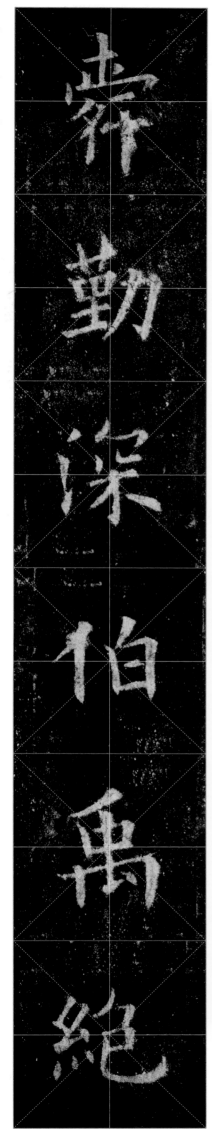

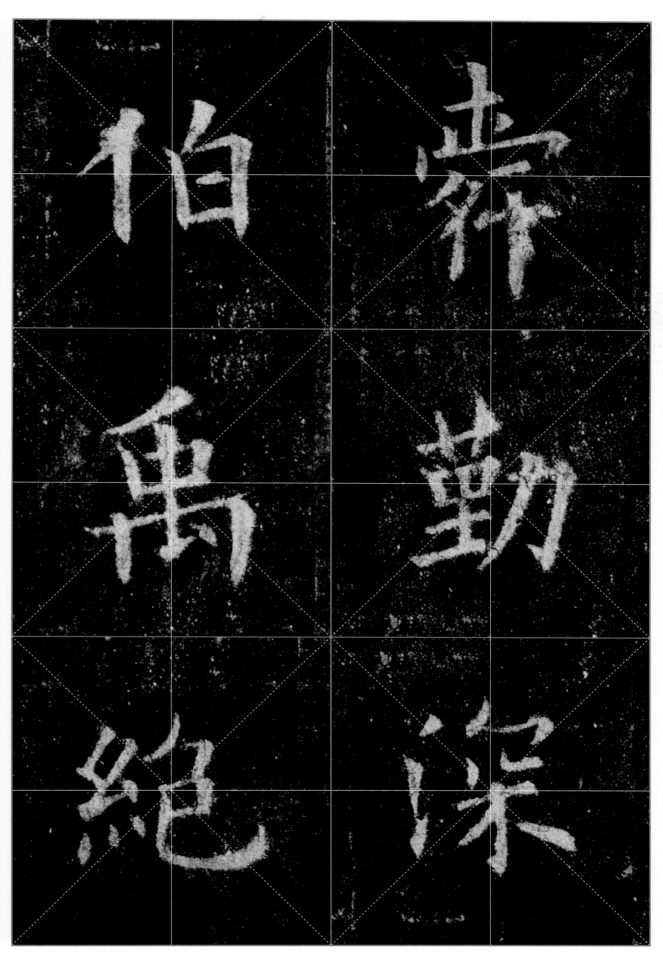

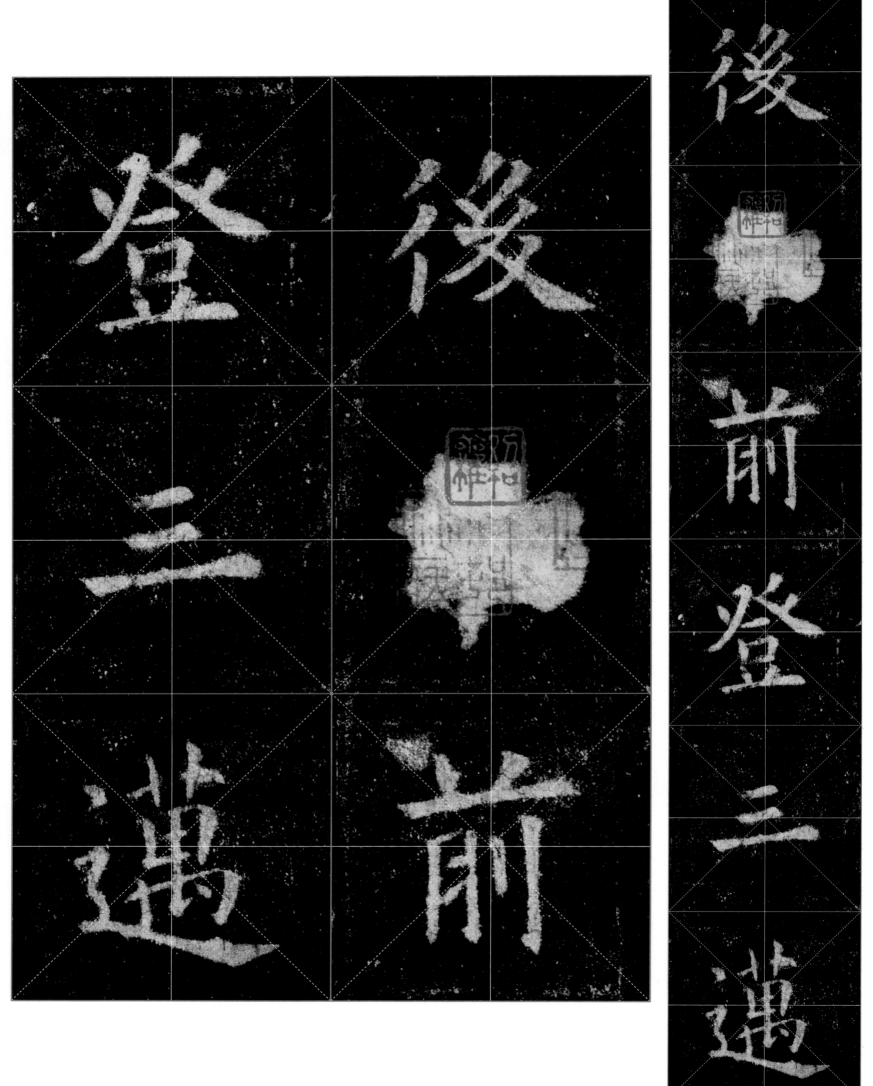

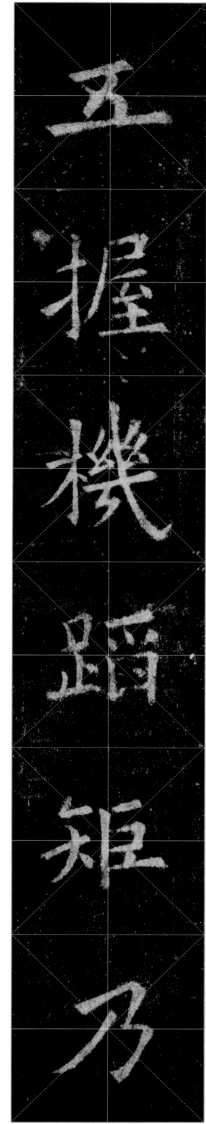

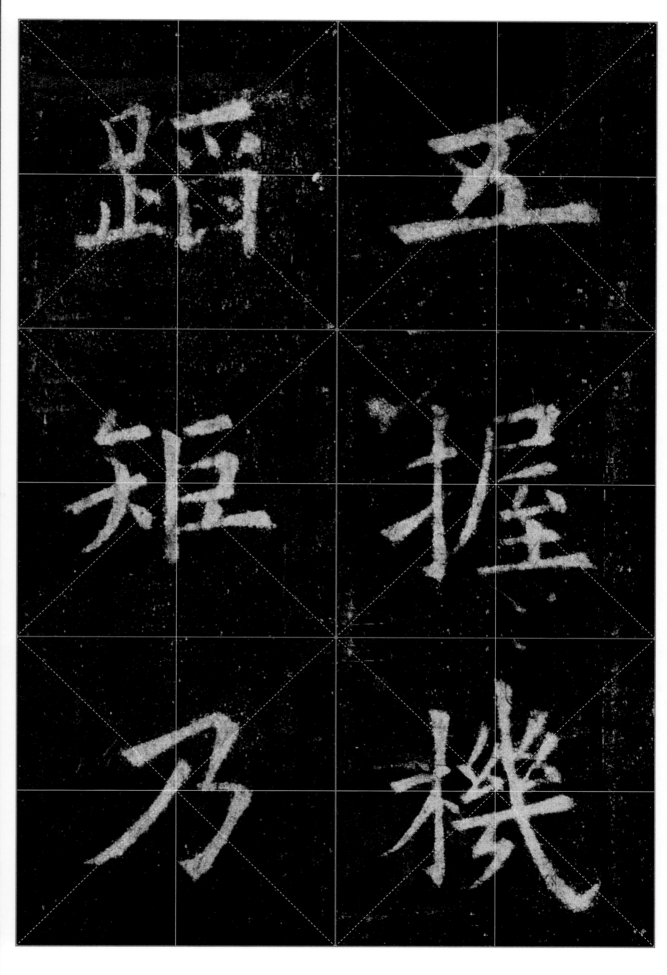

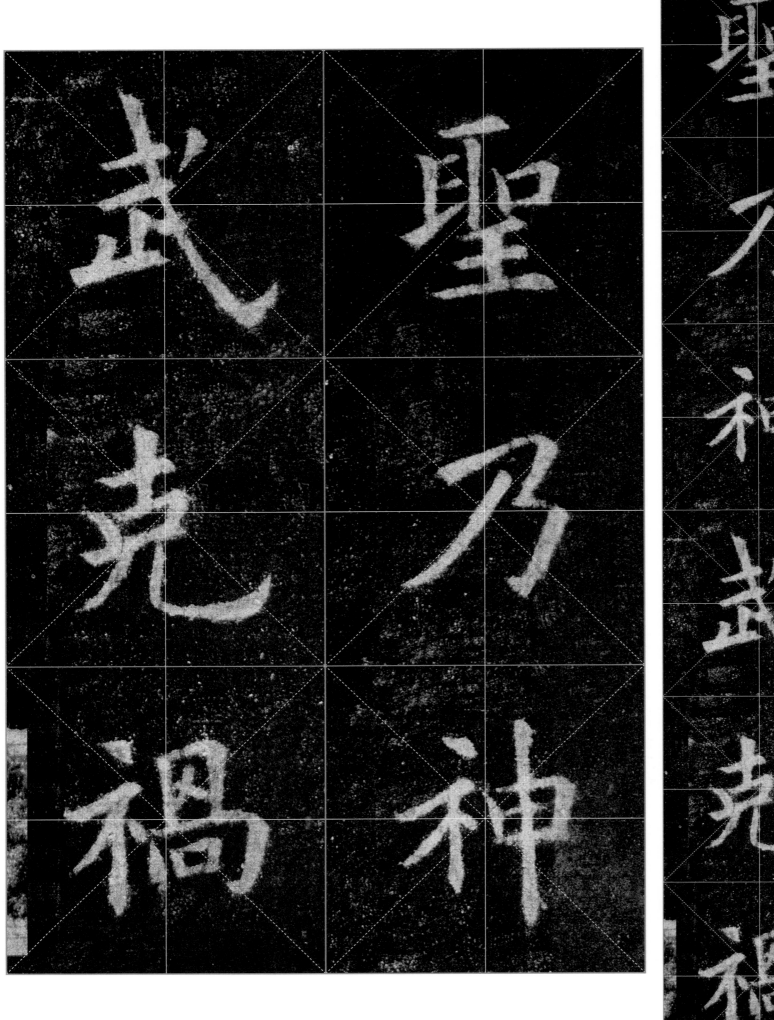

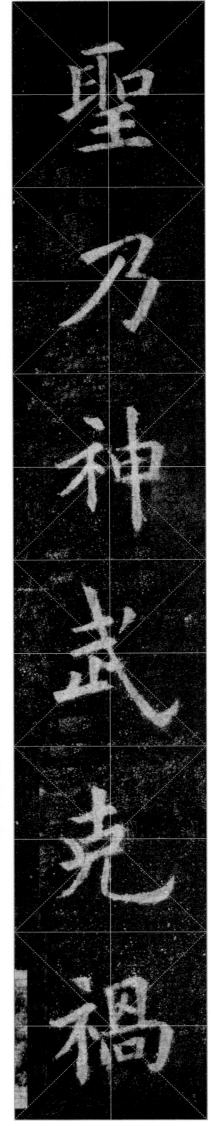

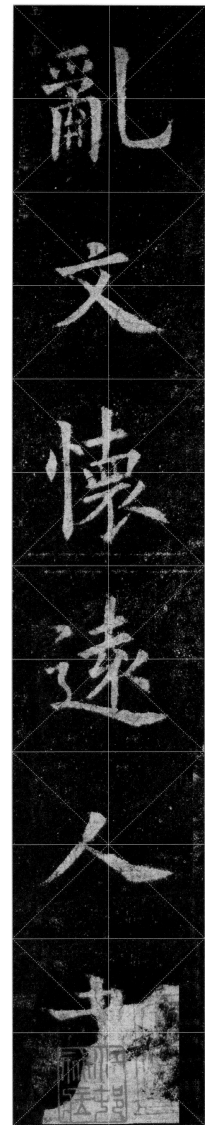

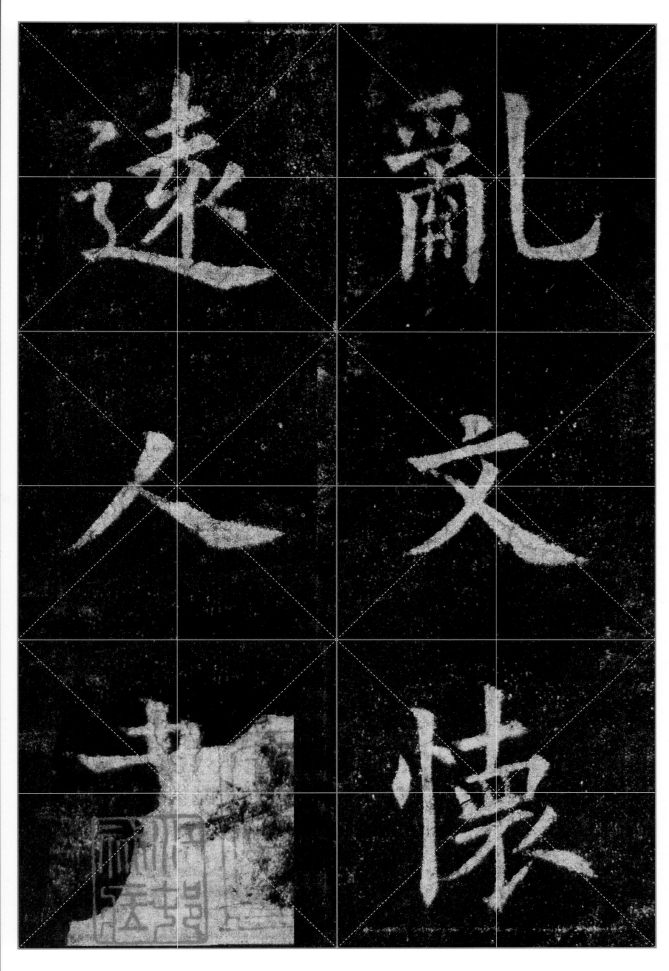

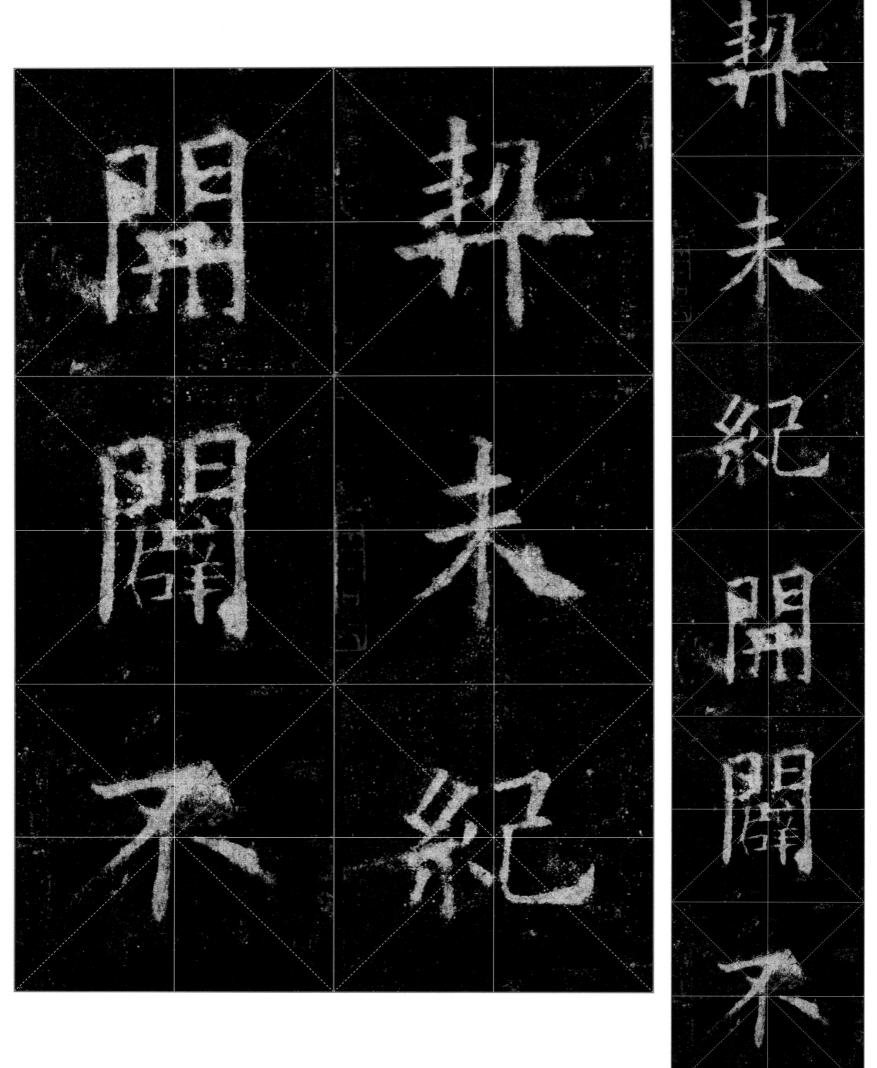

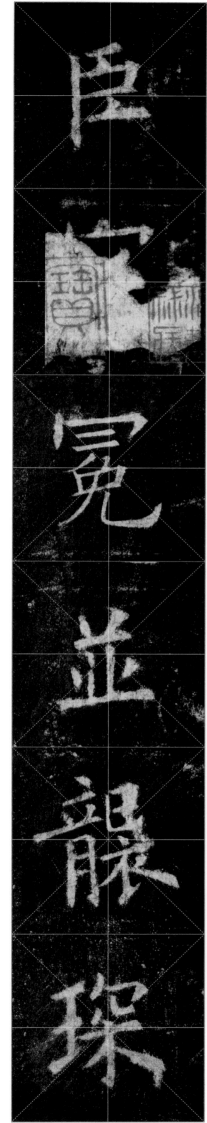

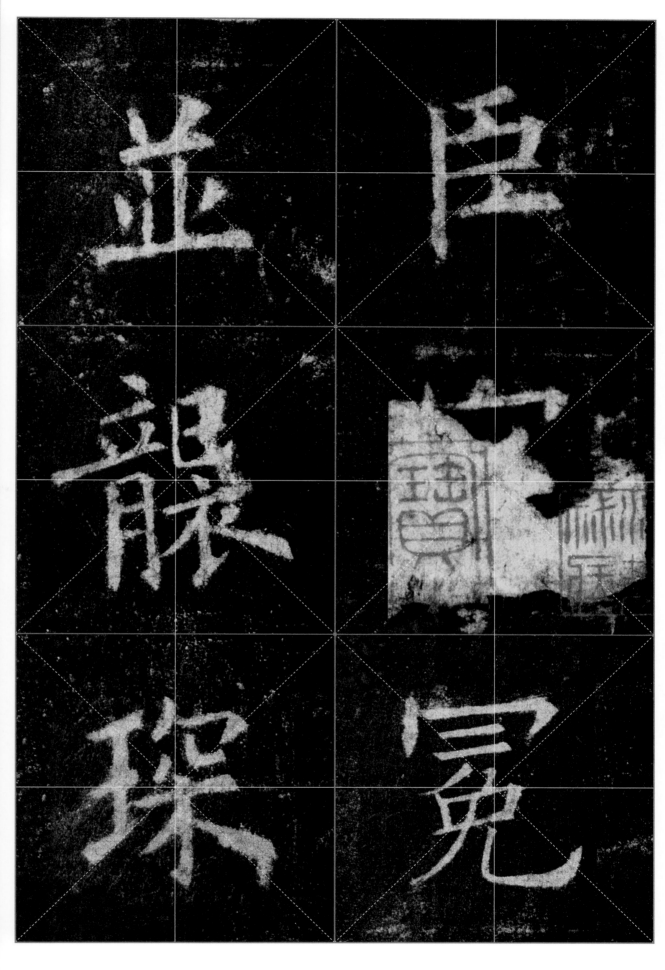

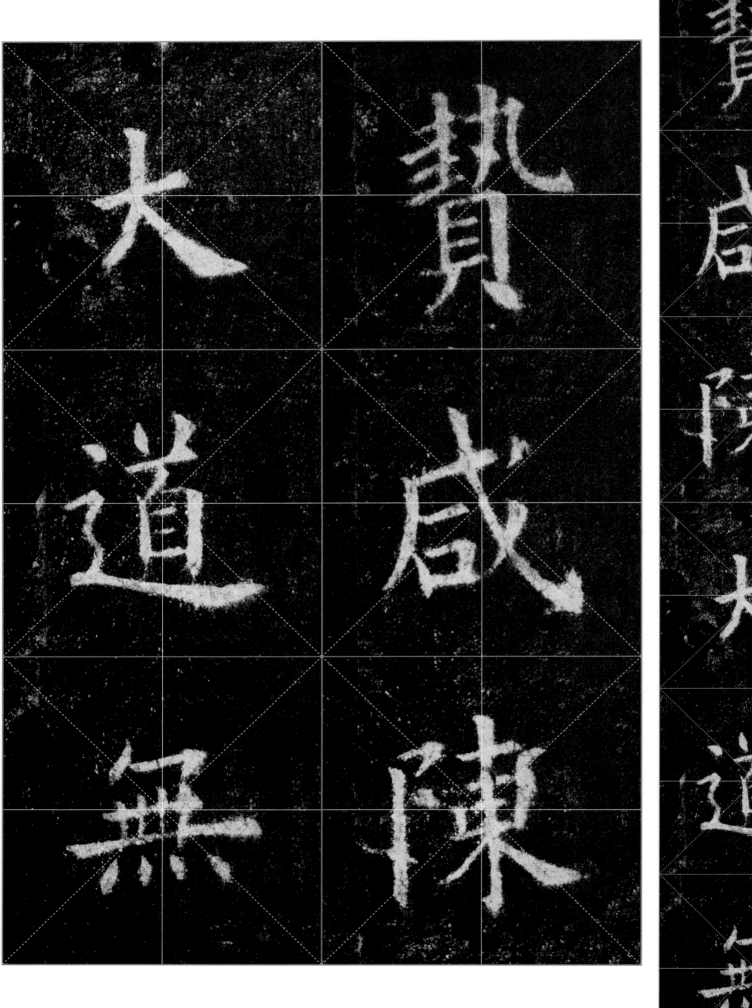

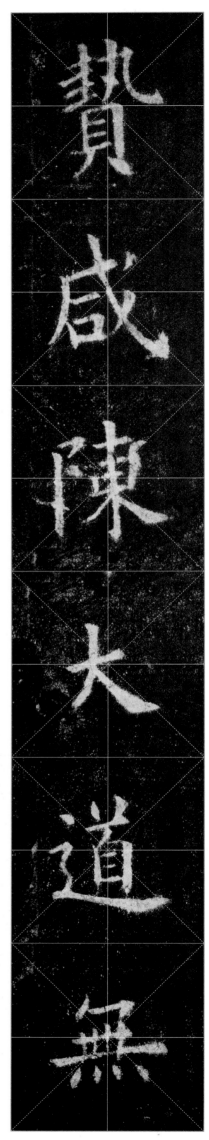

贽咸陈。大道无

一五八

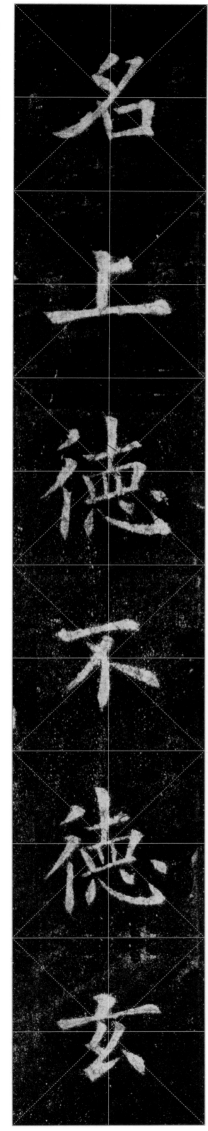

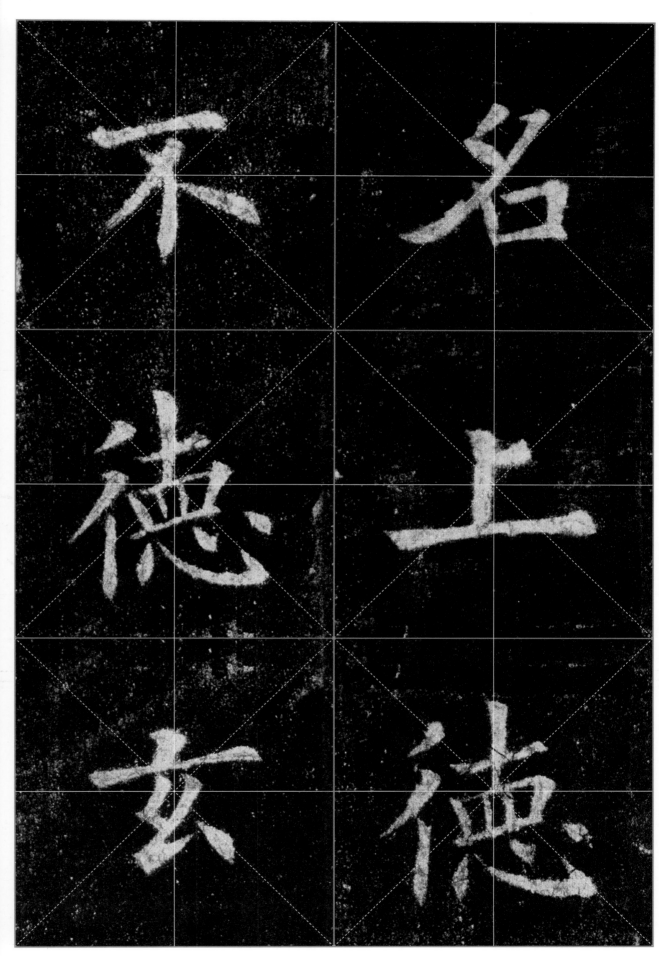

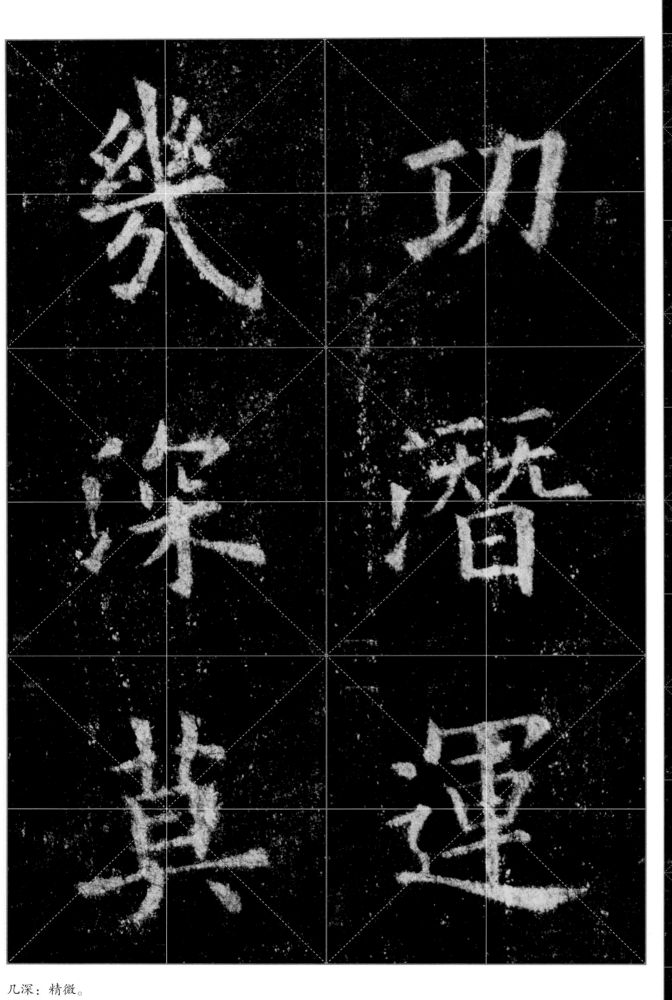

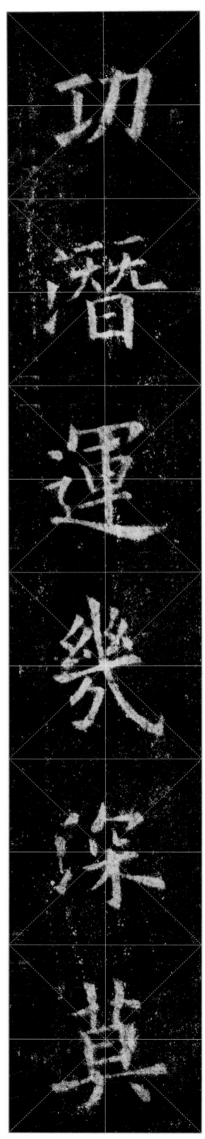

几深：精微。

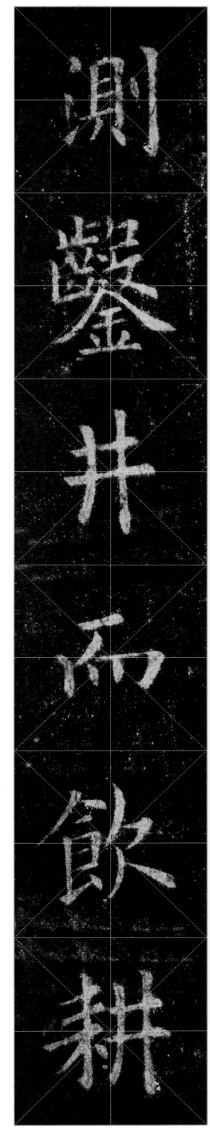

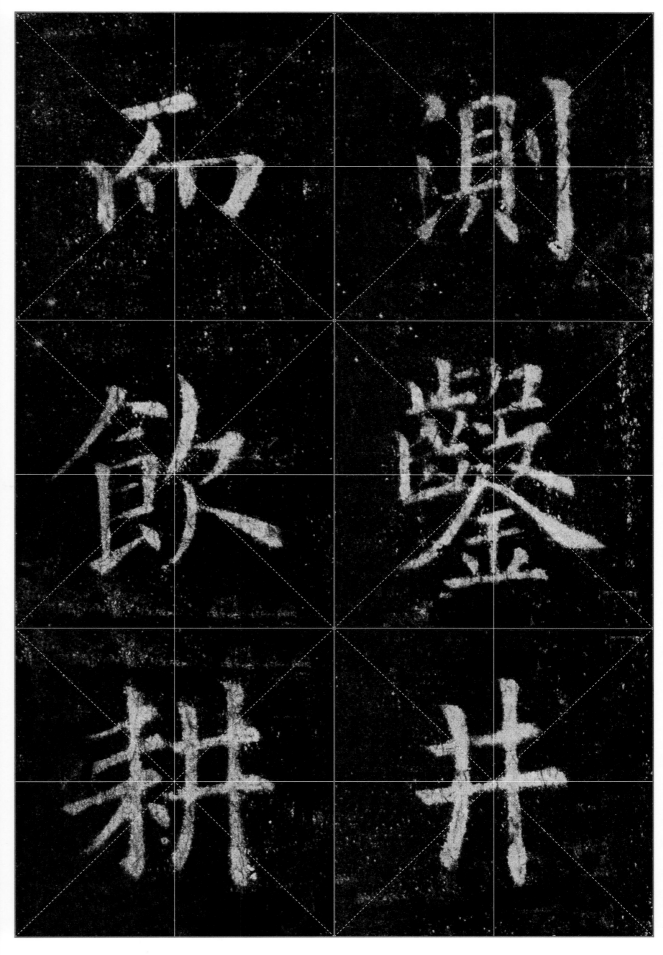

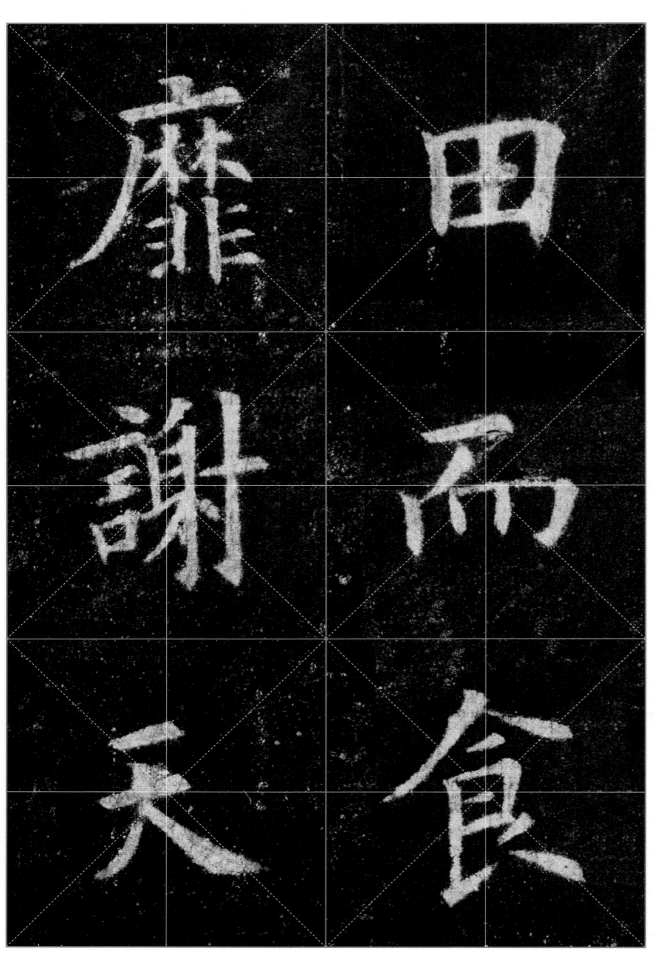

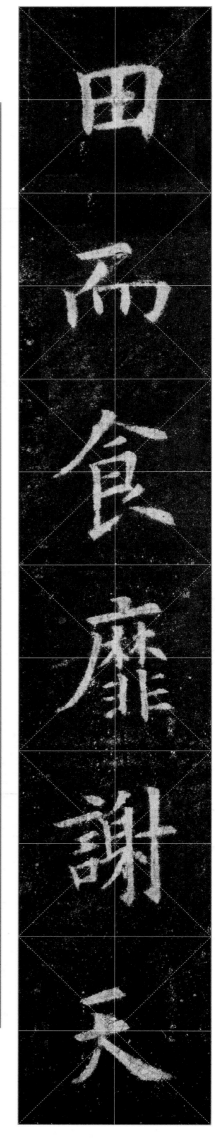

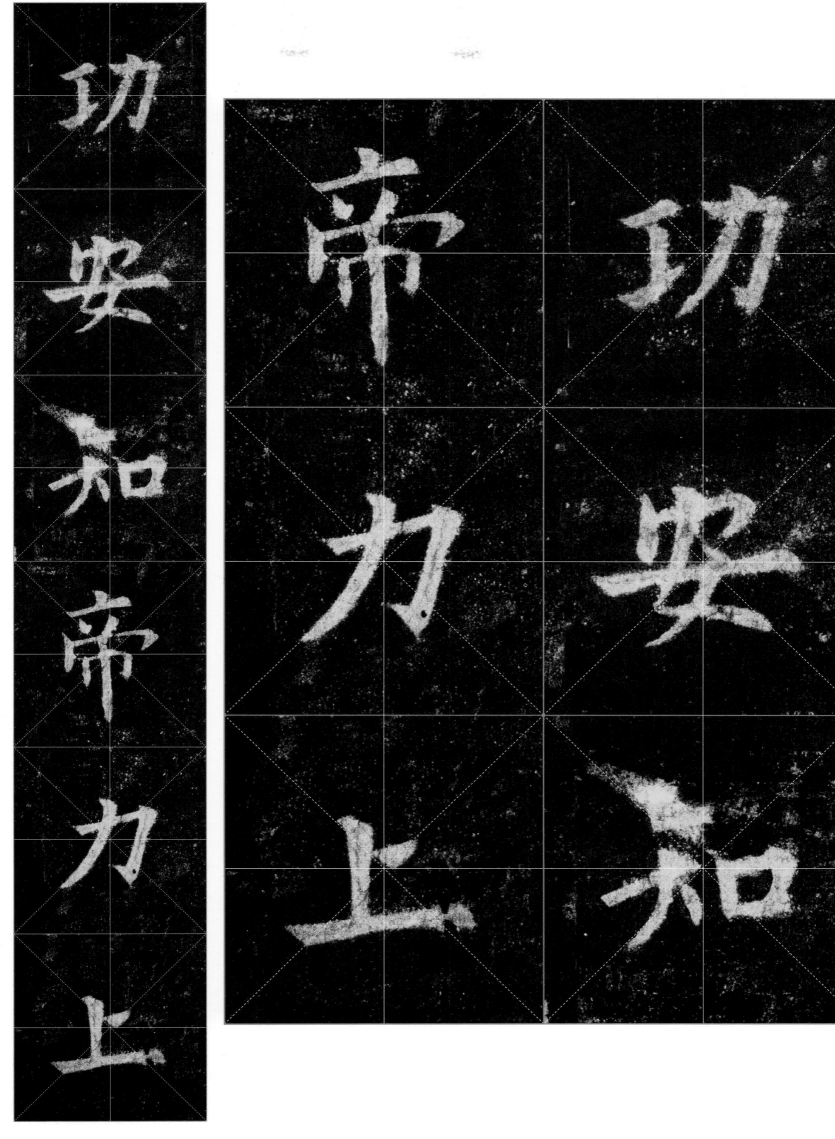

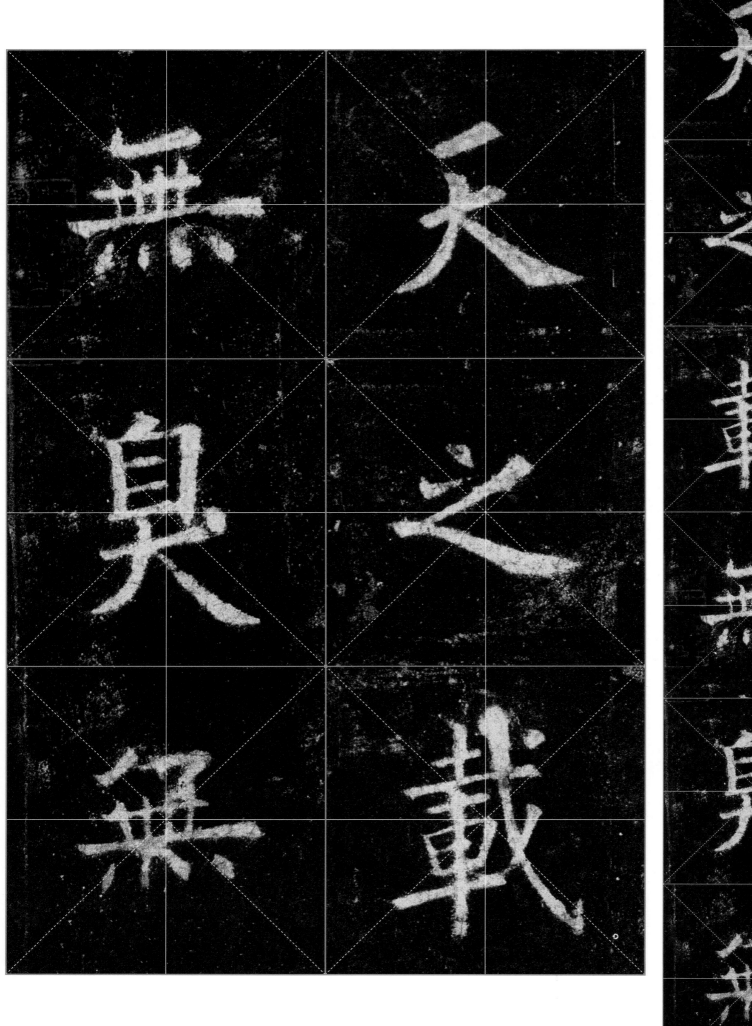

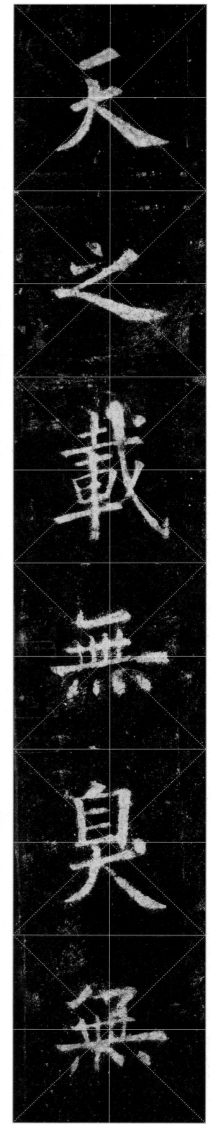

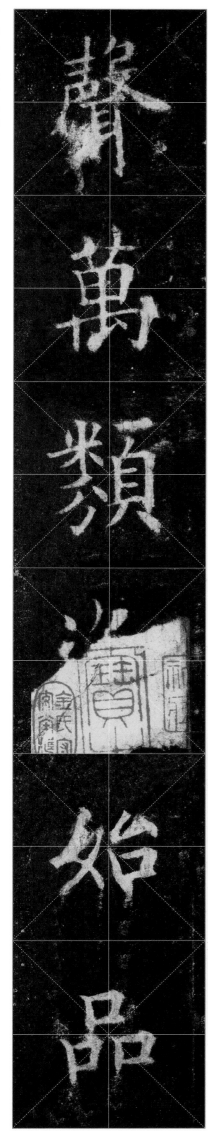

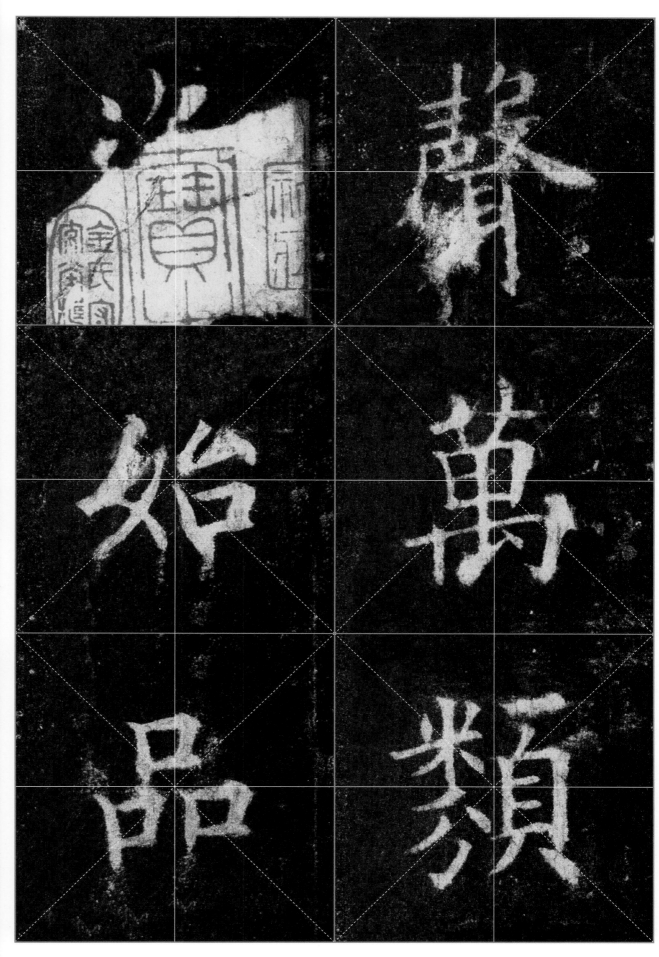

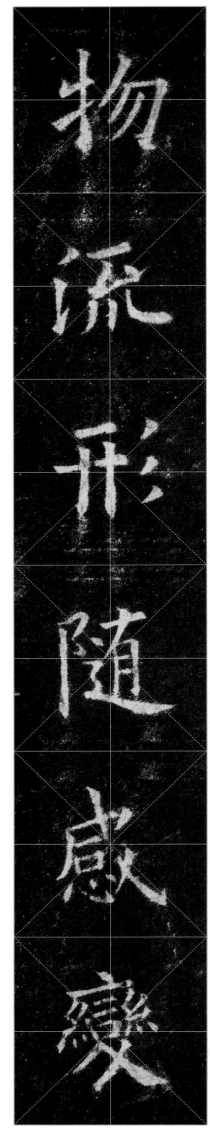

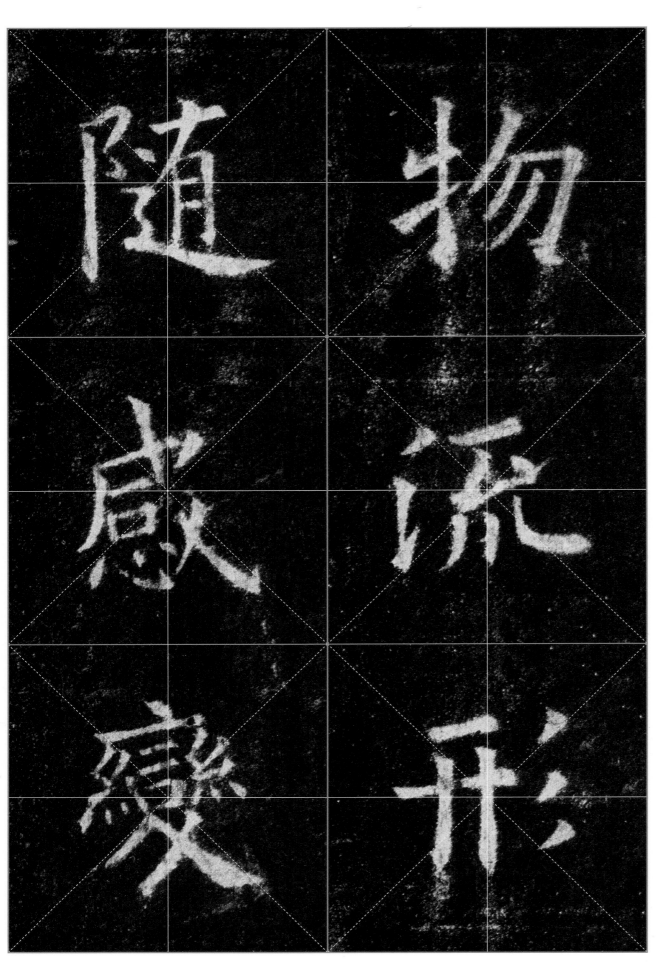

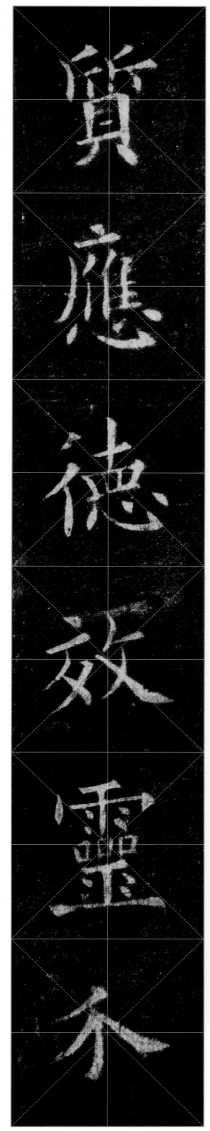

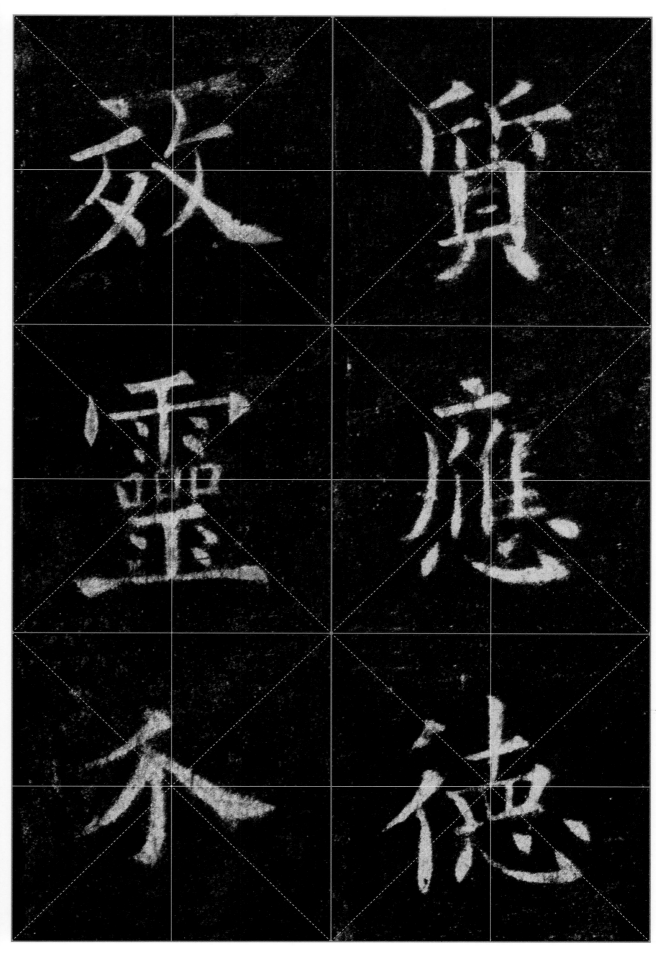

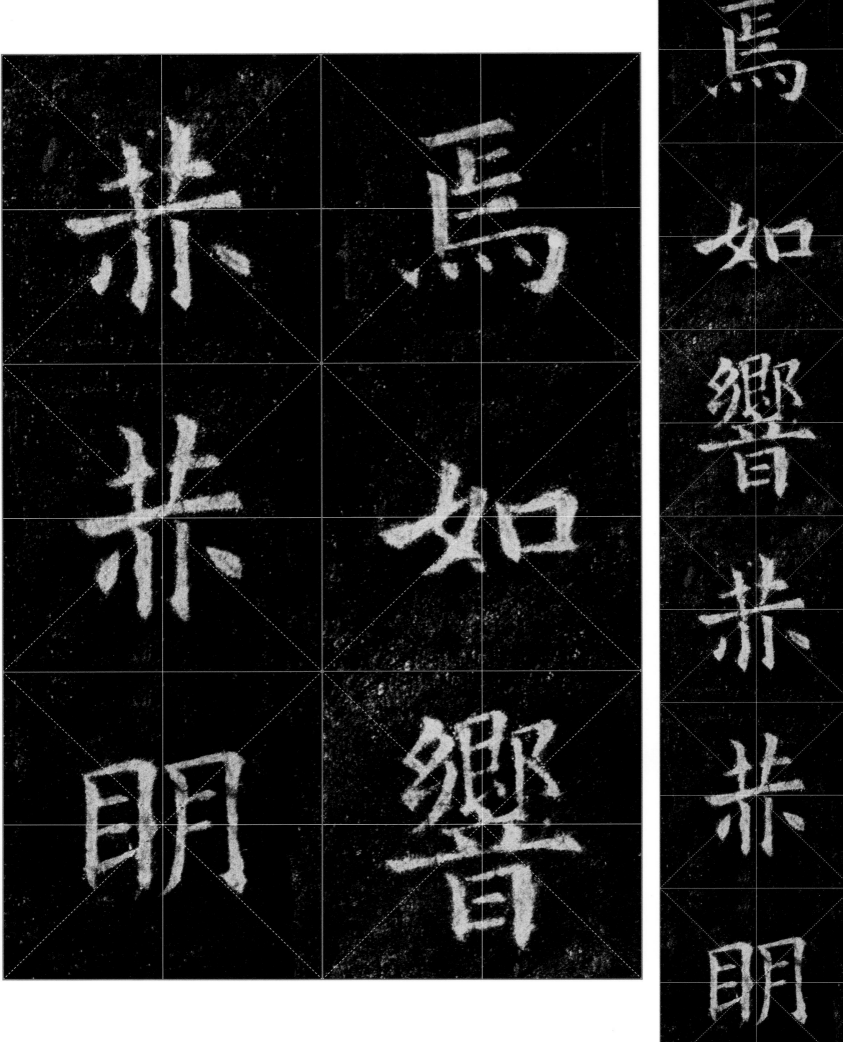

明。杂遝景福，葳

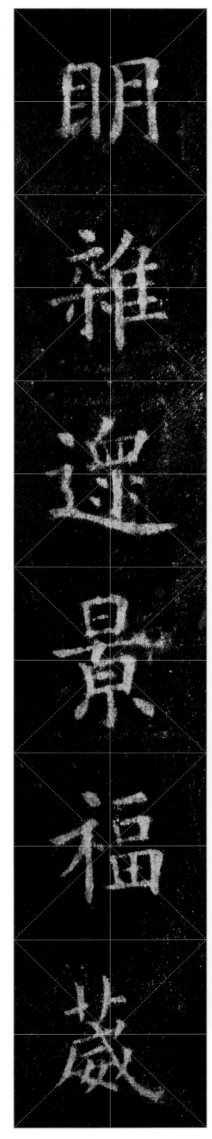

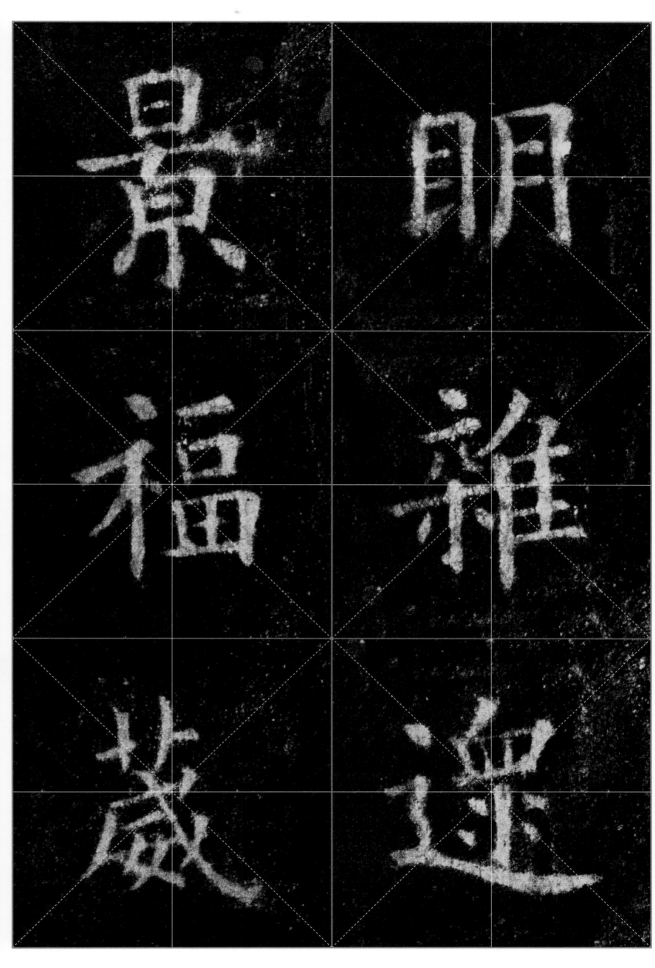

一六九

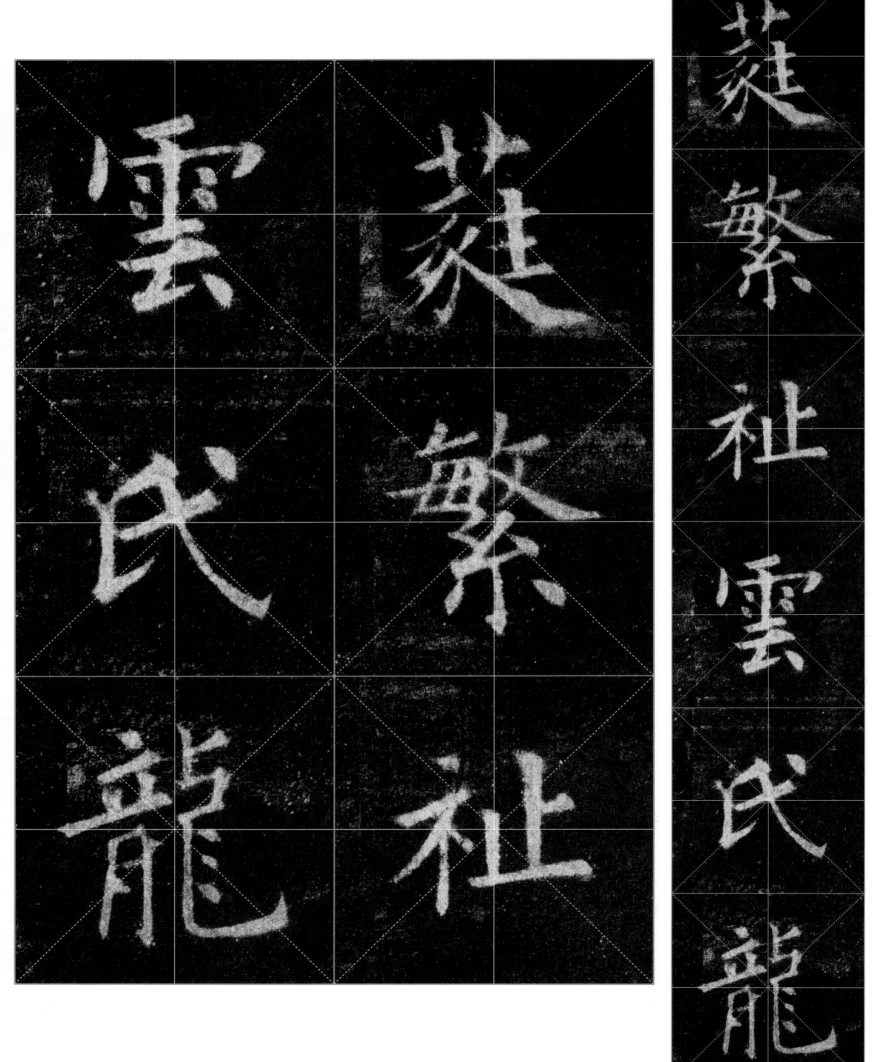

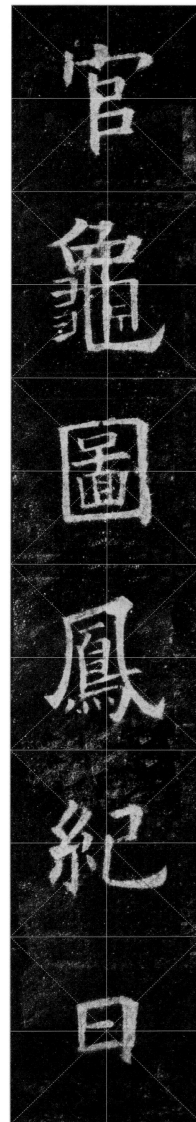

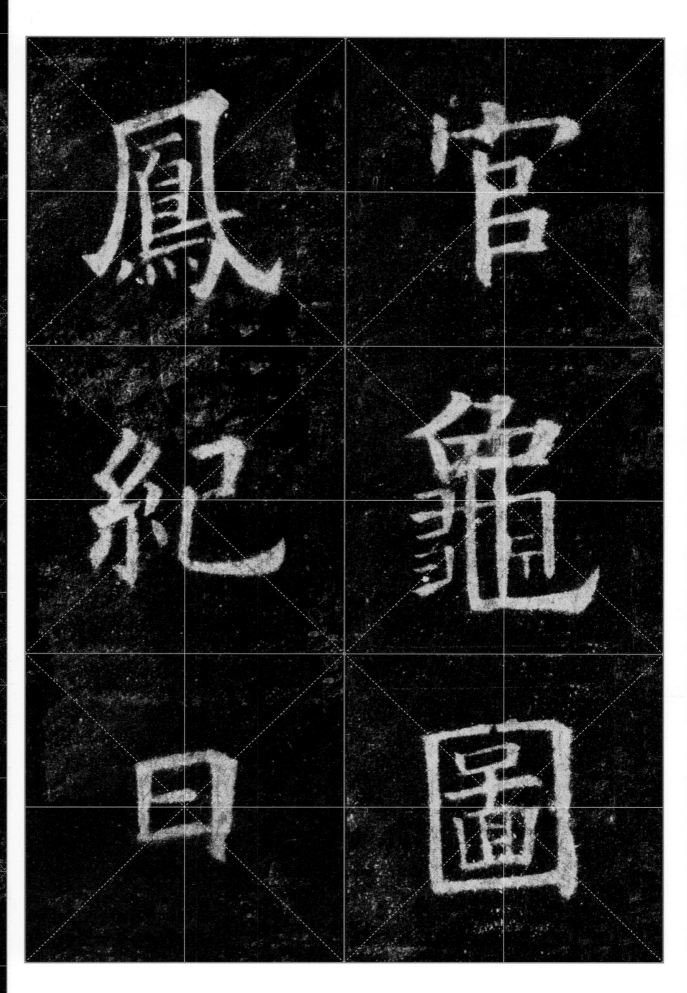

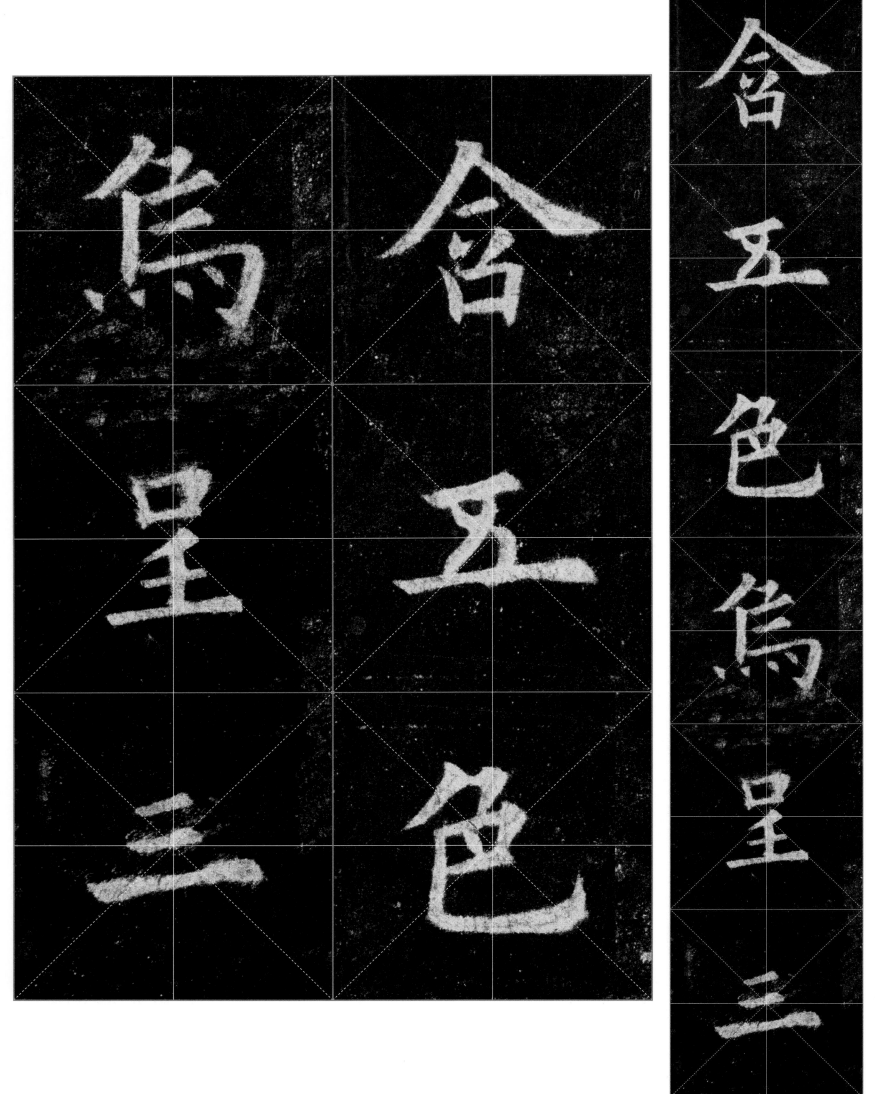

含五色
色乌呈
呈三

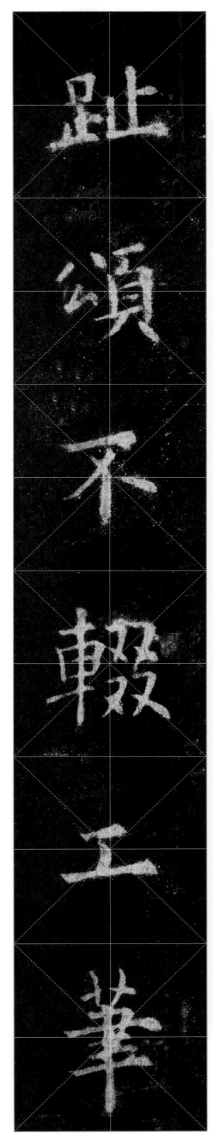

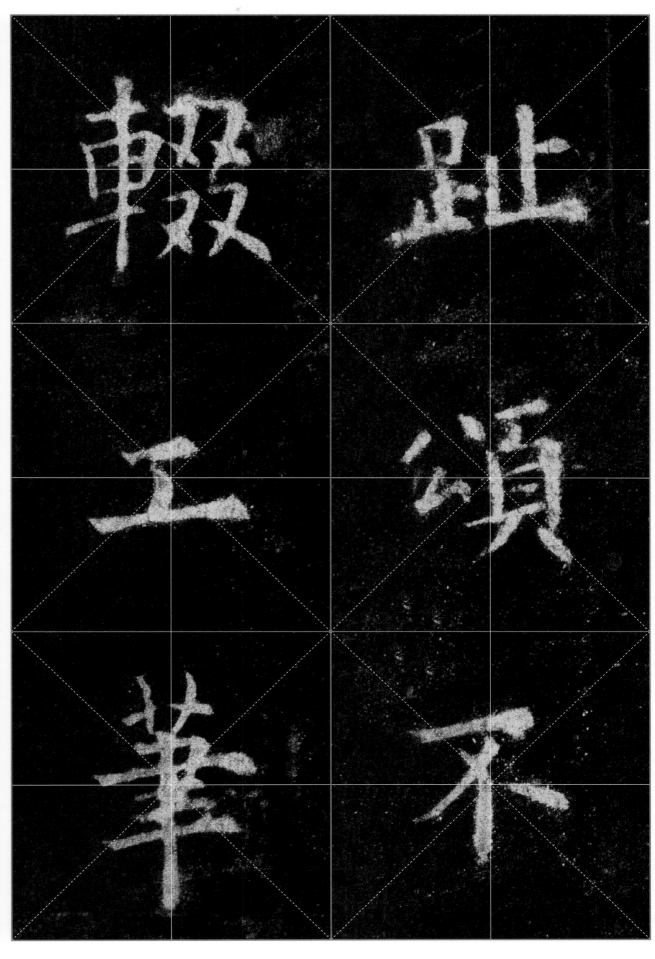

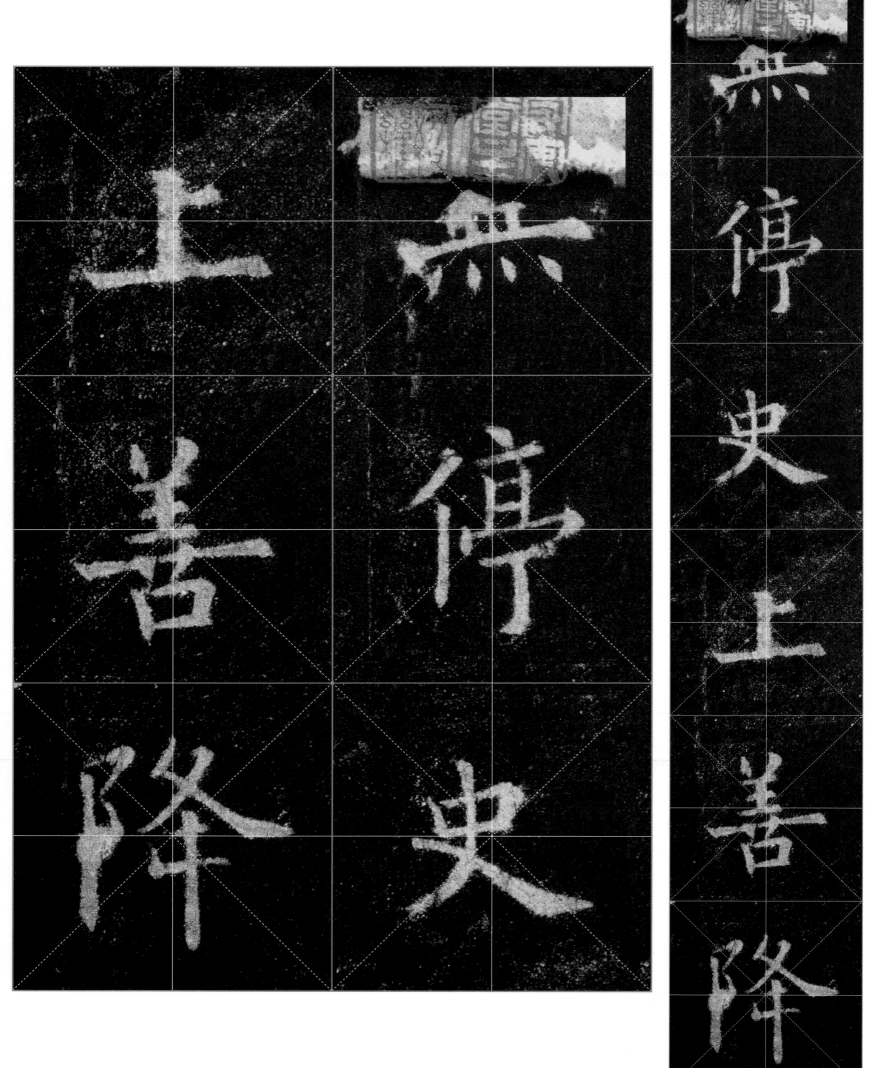

無停史上善降

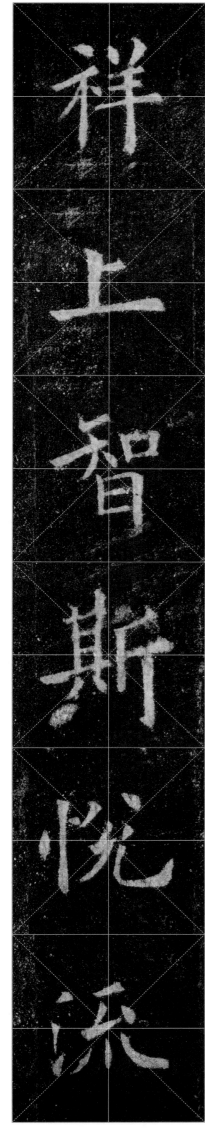

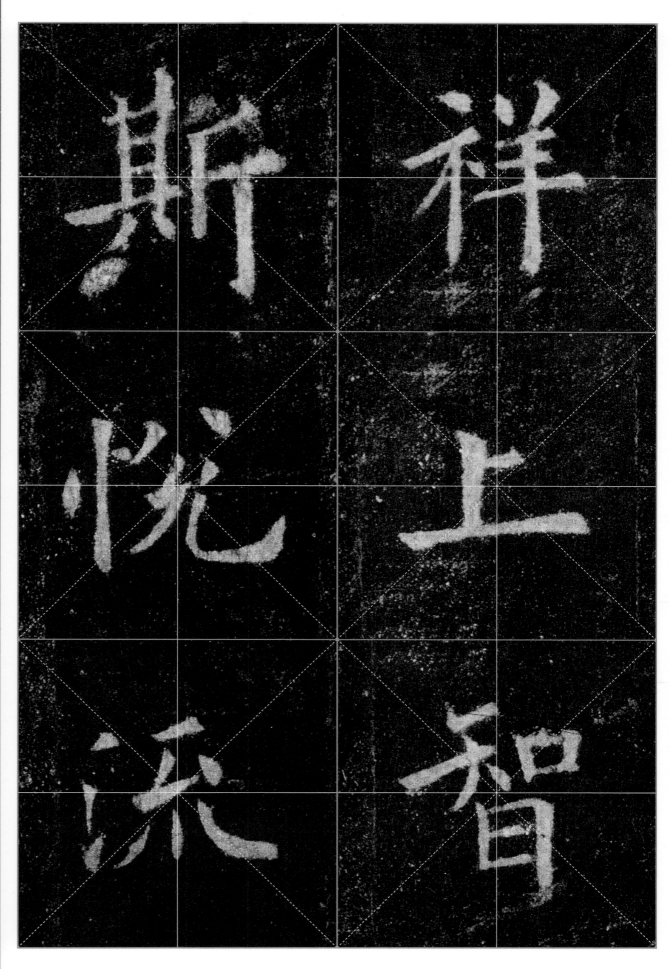

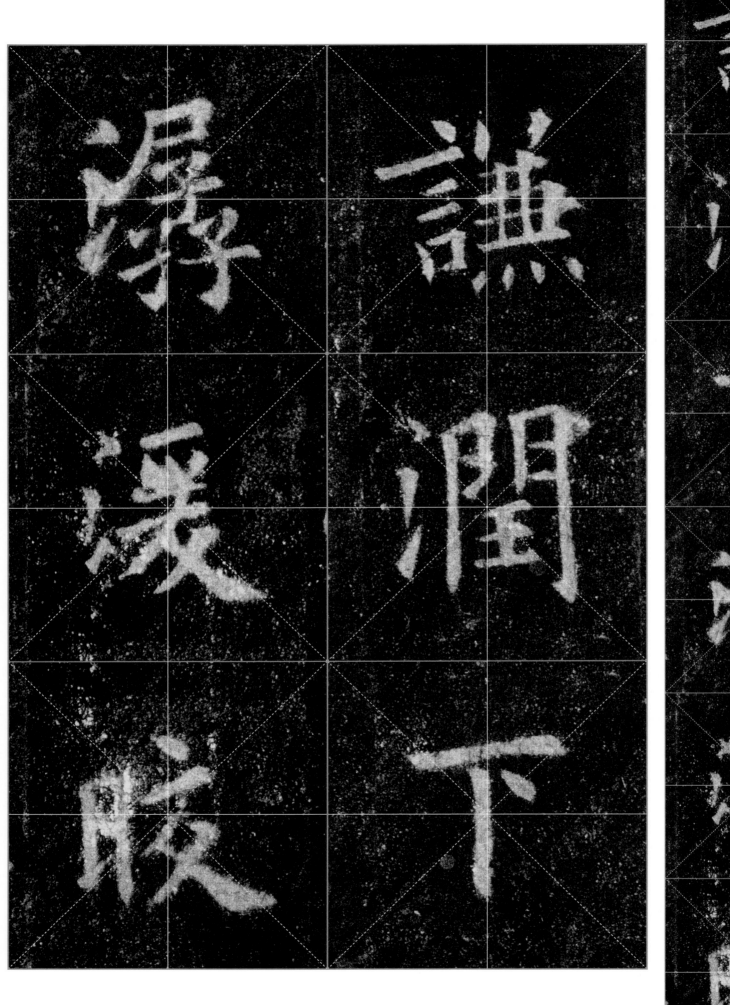

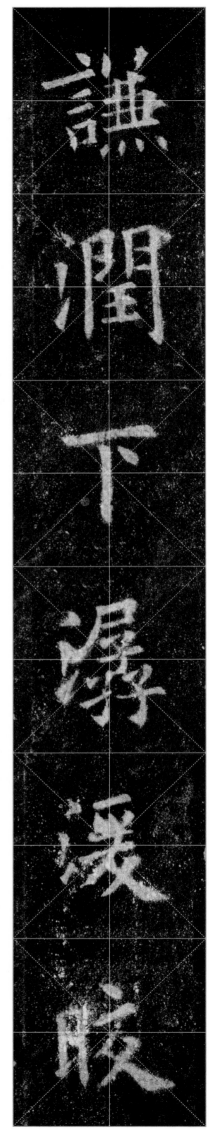

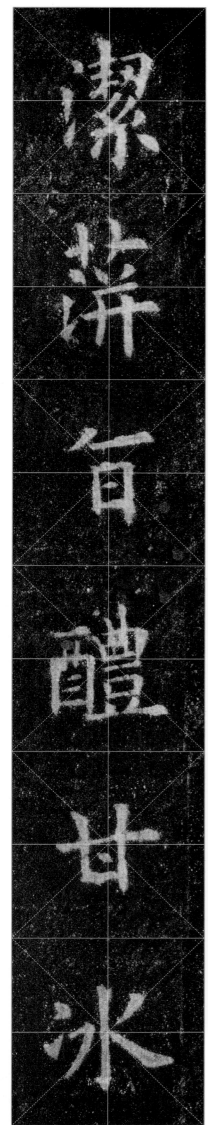

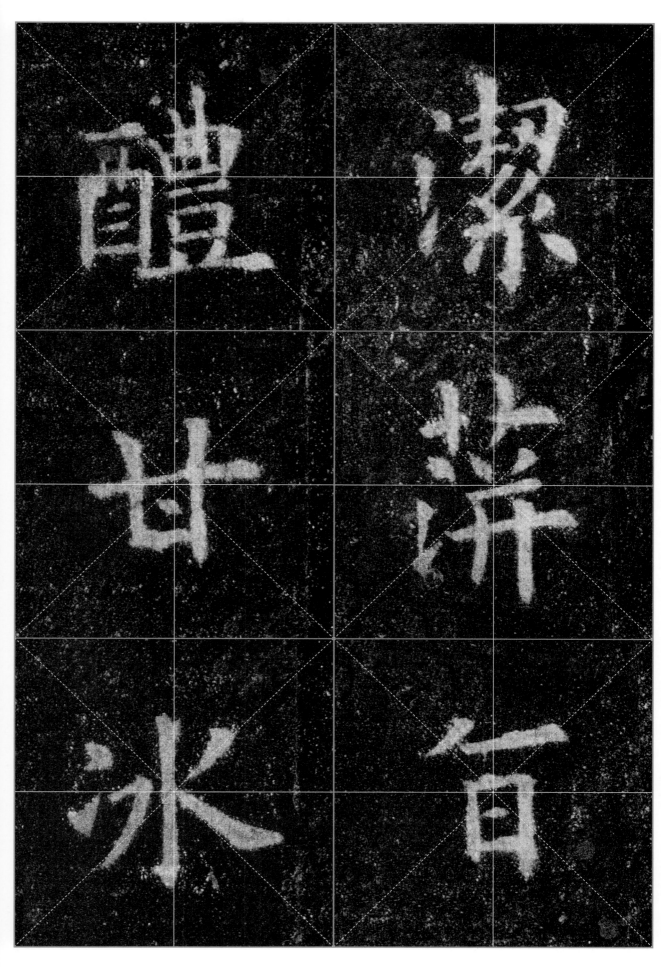

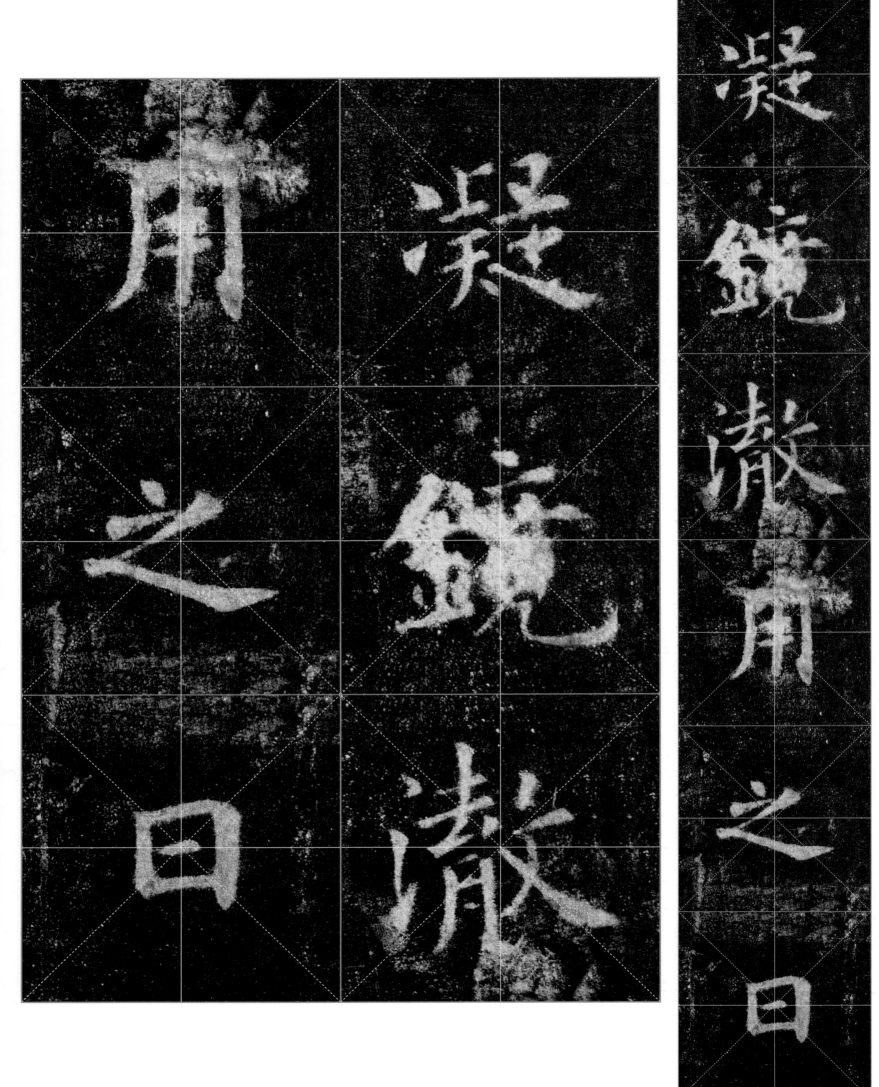

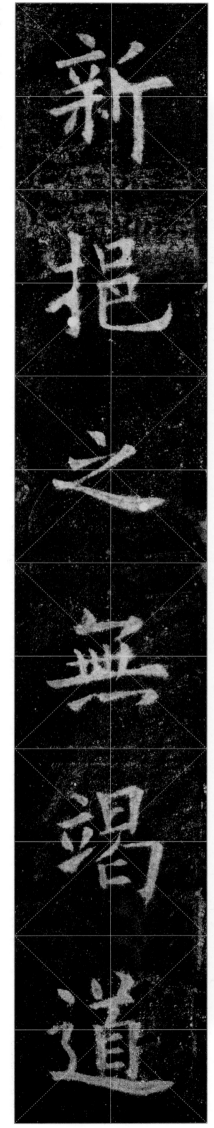

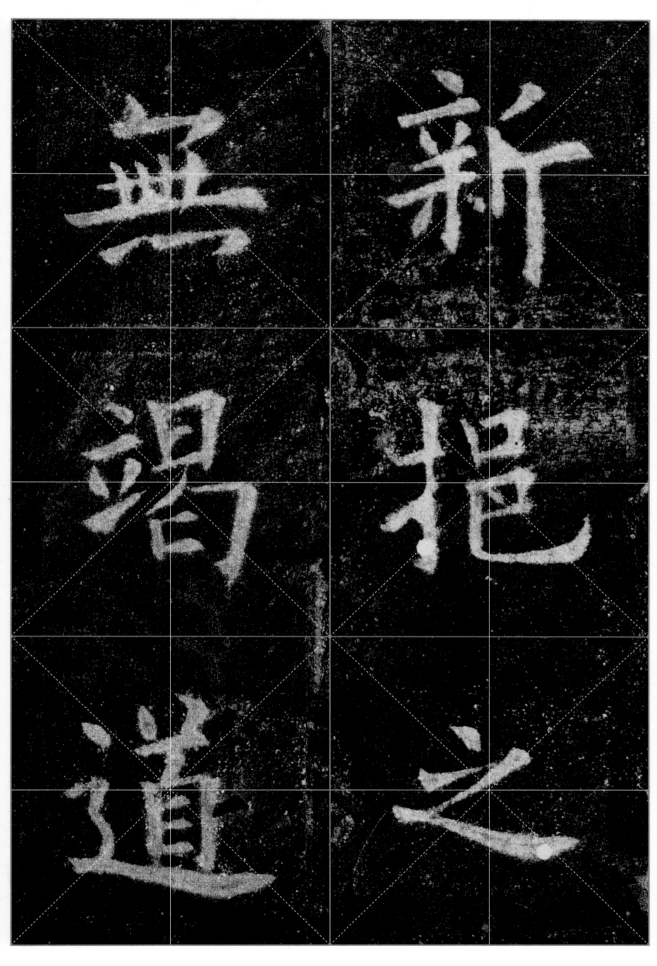

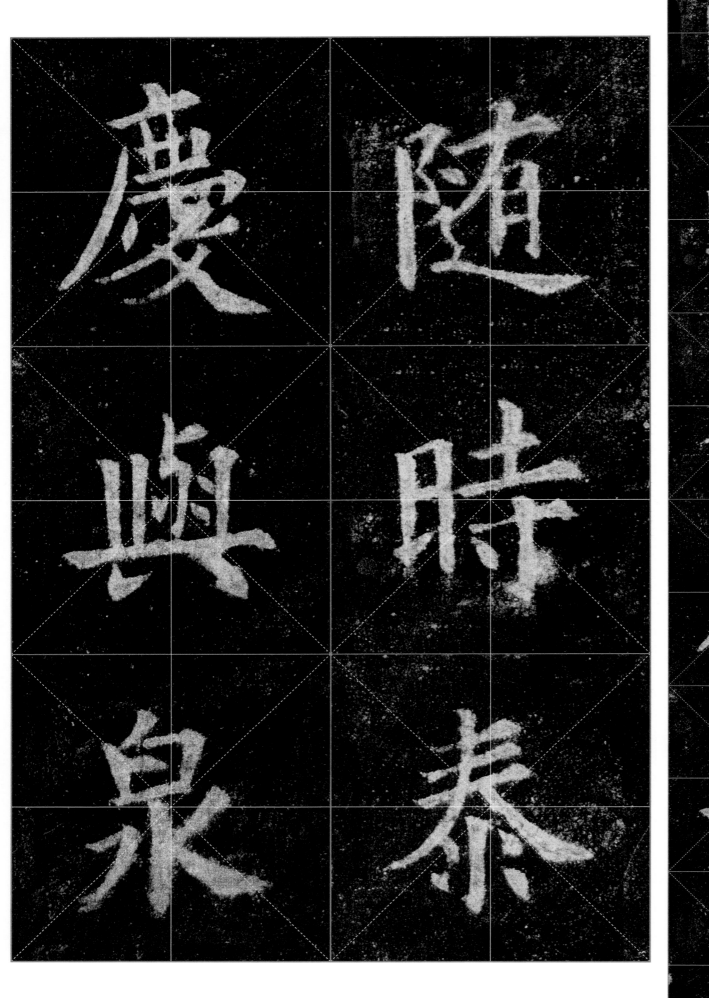

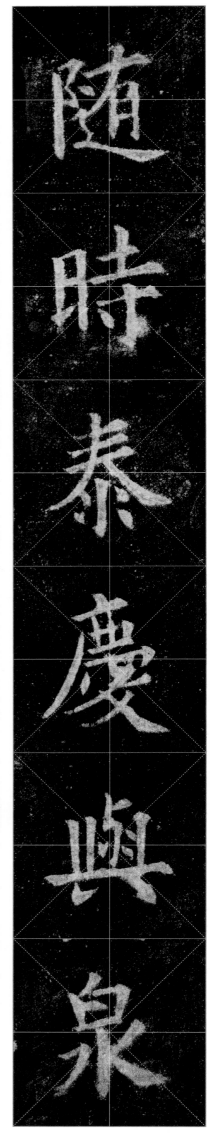

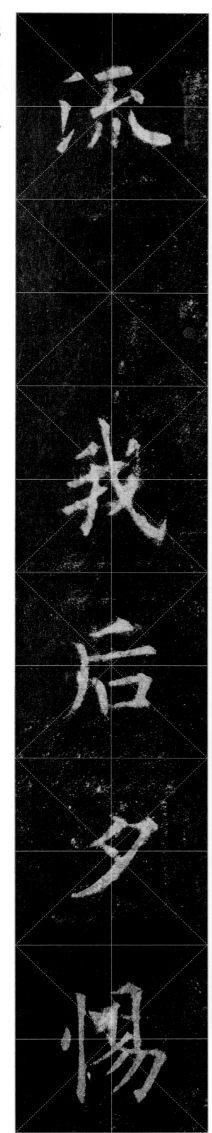

流。我后夕惕，

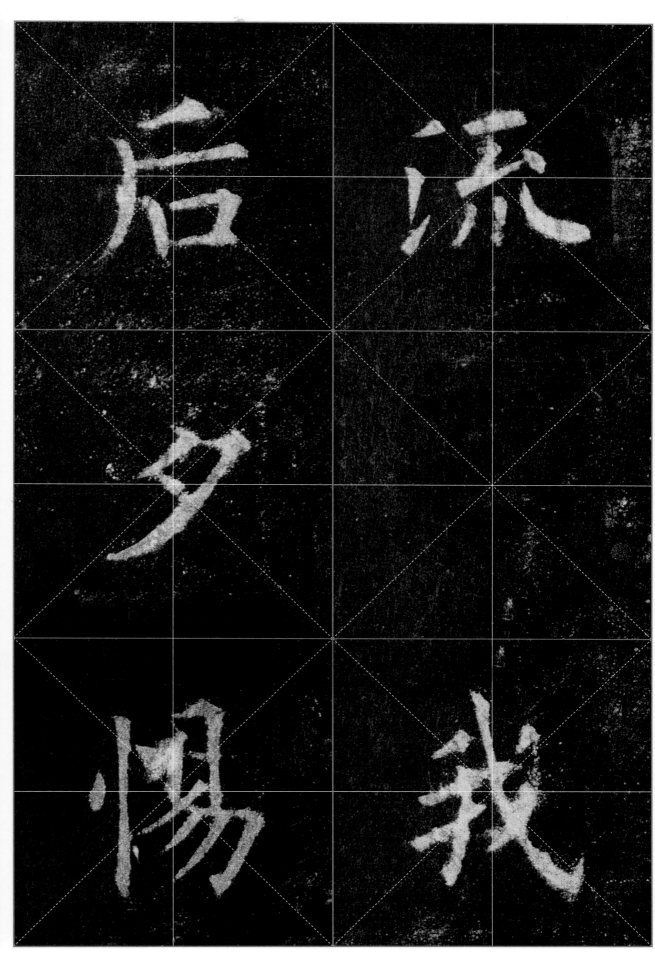

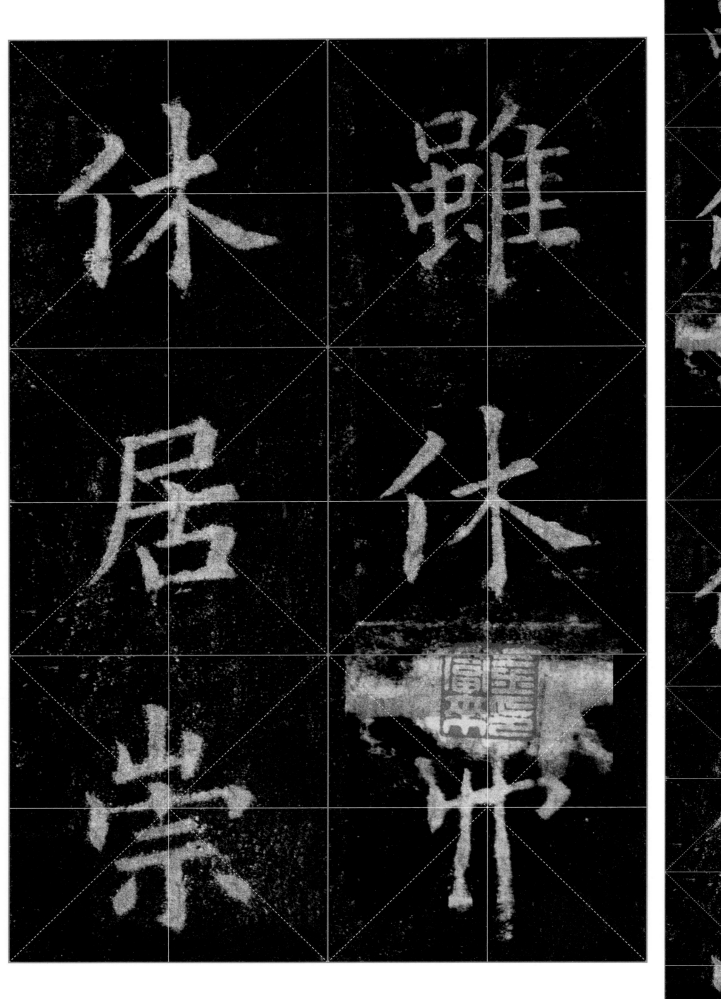

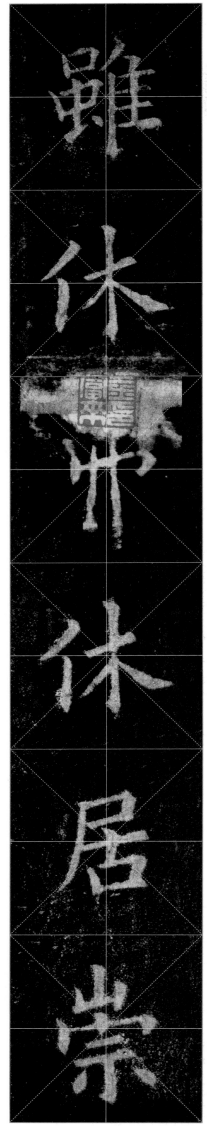

茅宇，

乐不般游。

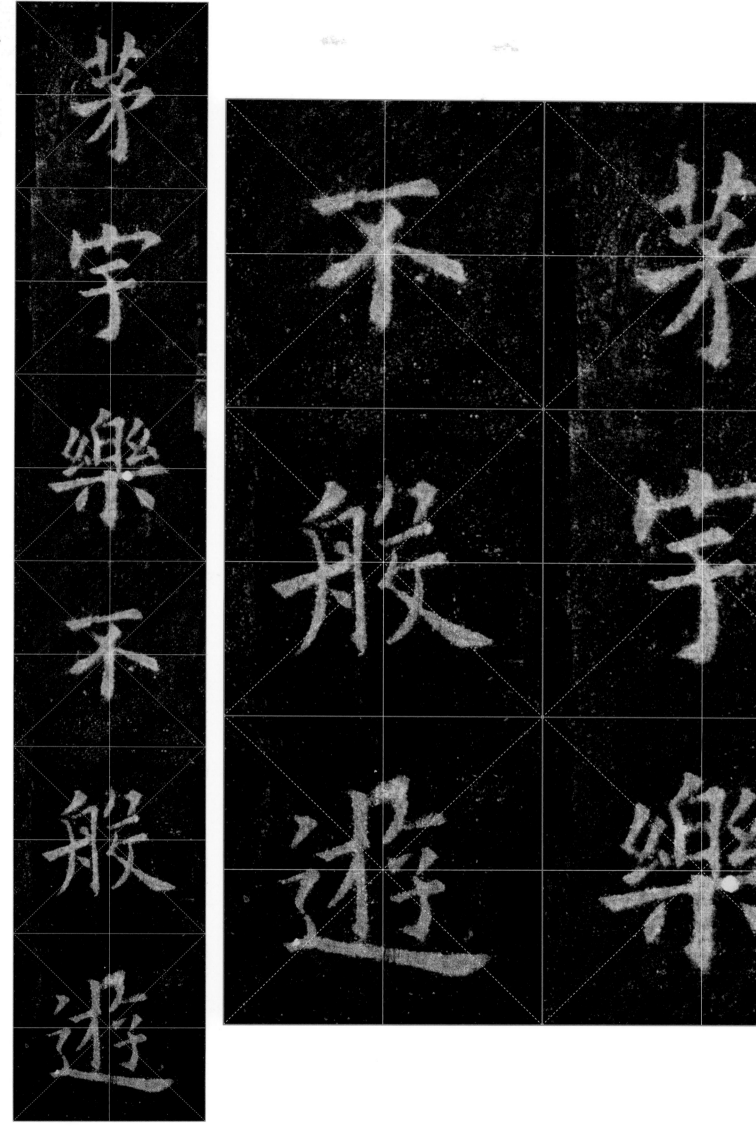

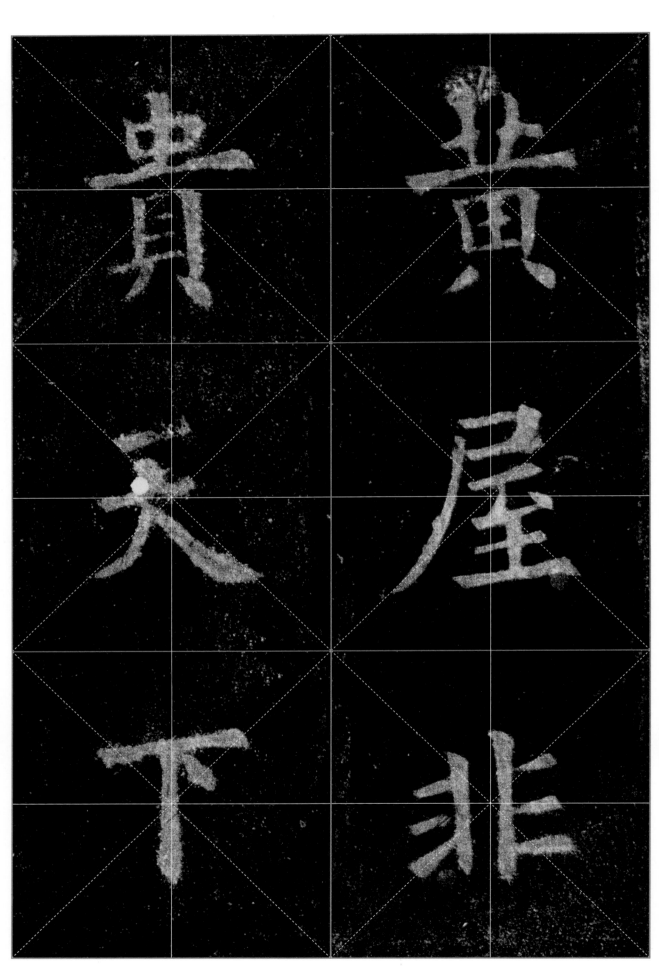

黄屋：本指帝王的居室或车盖，此处作帝王的
代称。

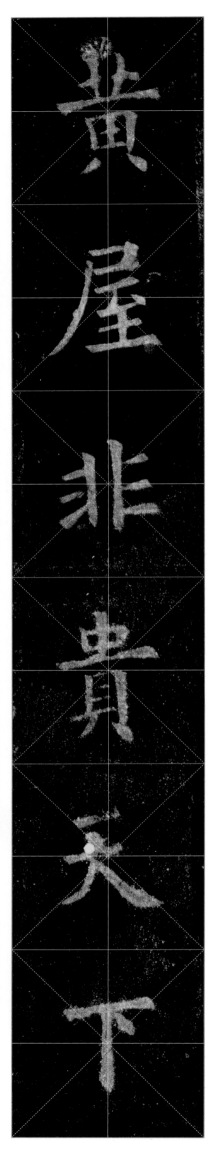

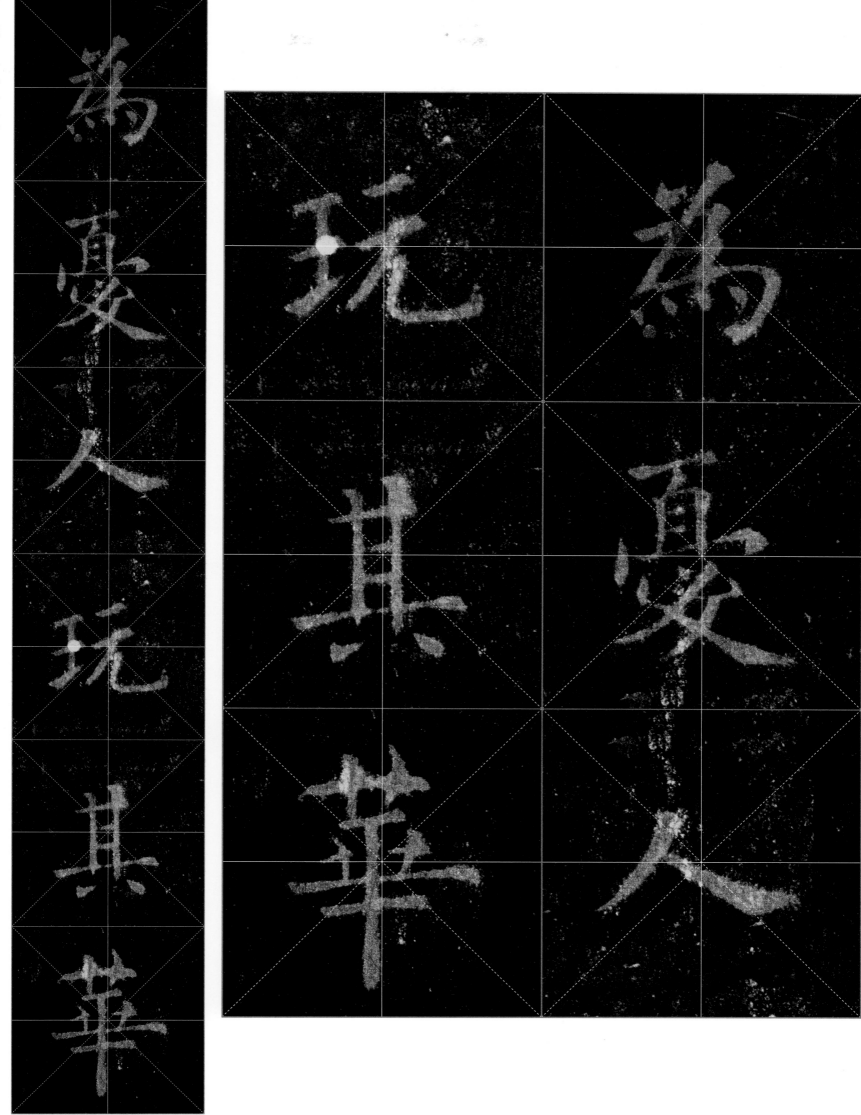

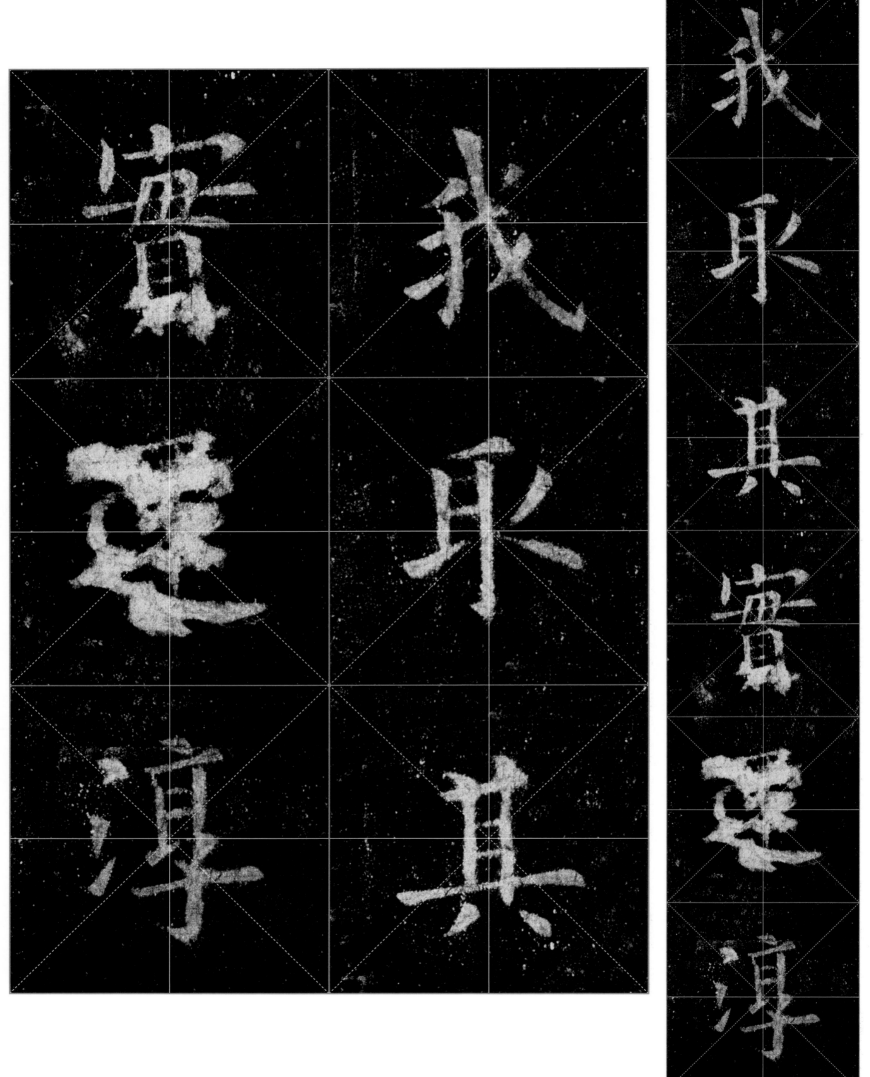

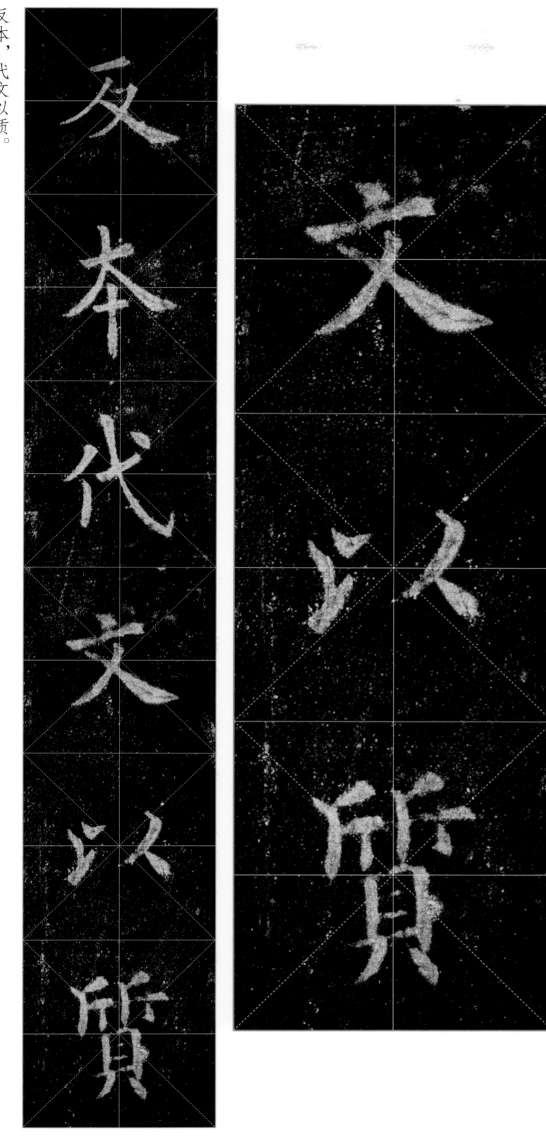
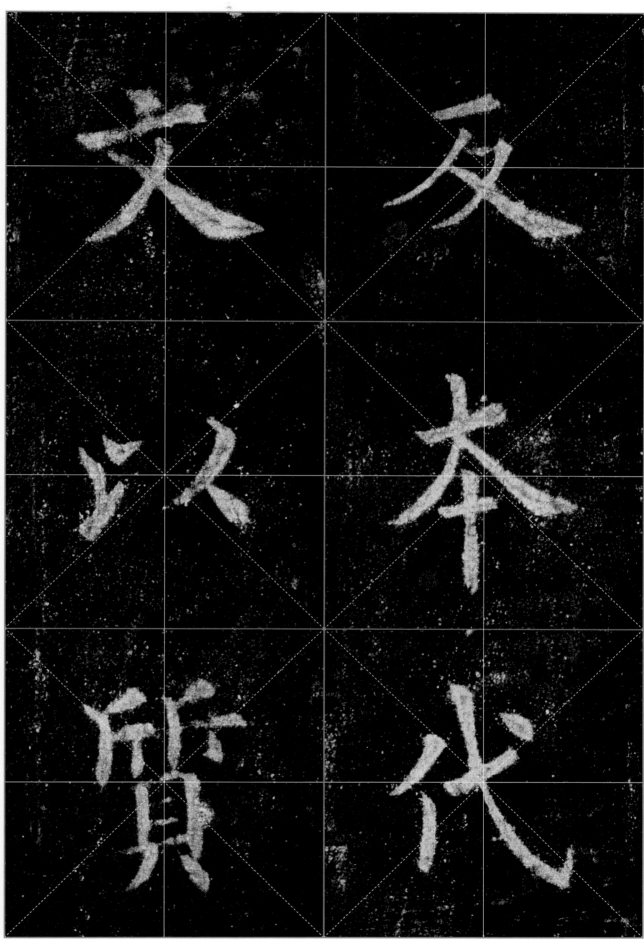

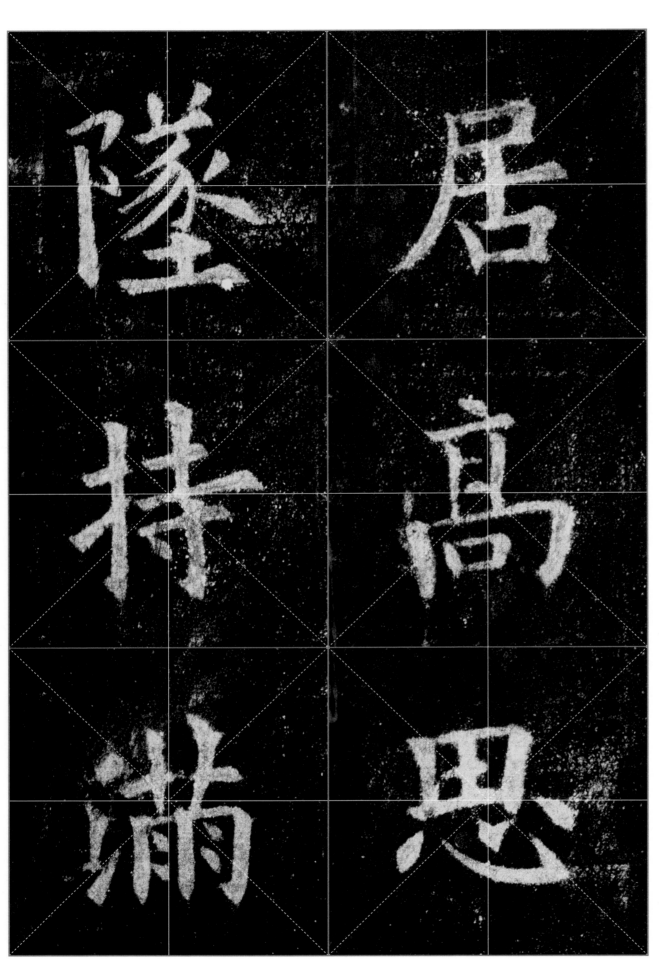

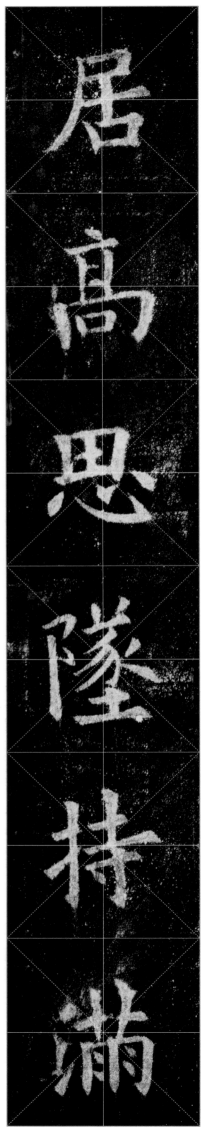

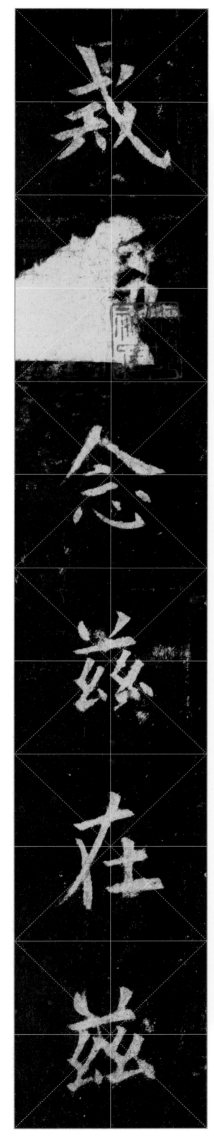

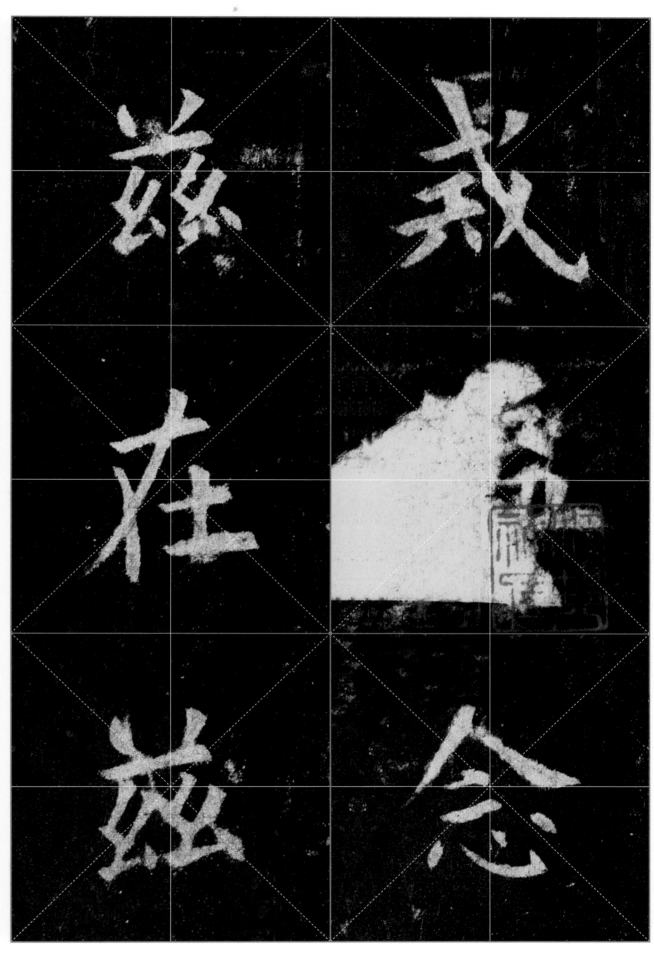

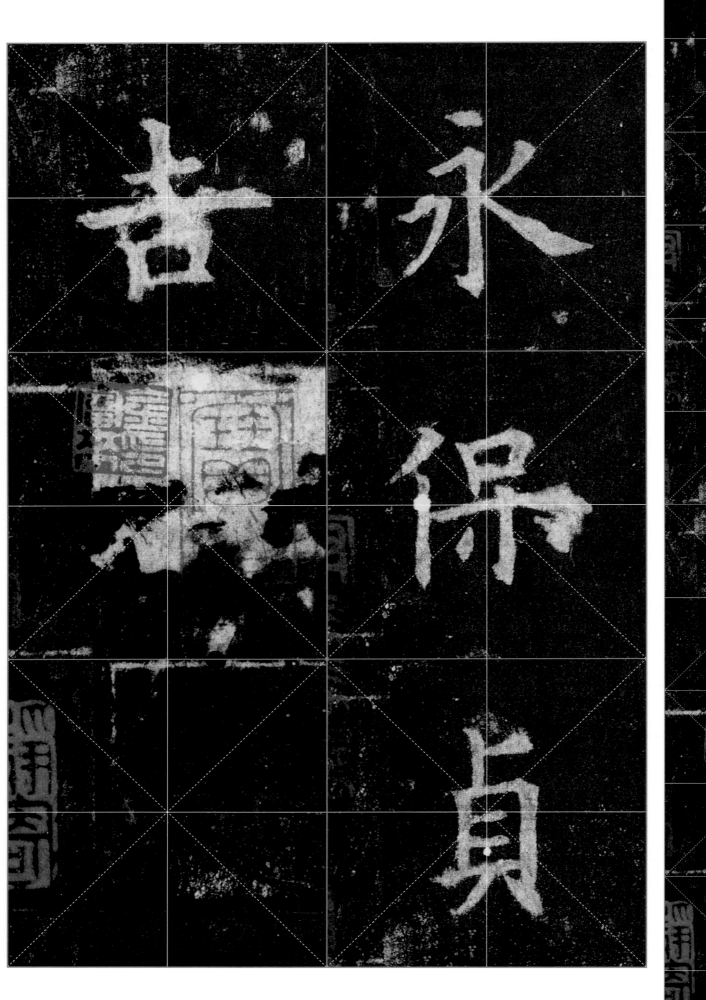

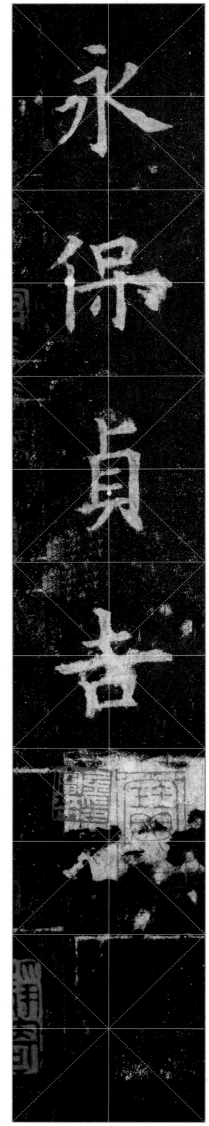

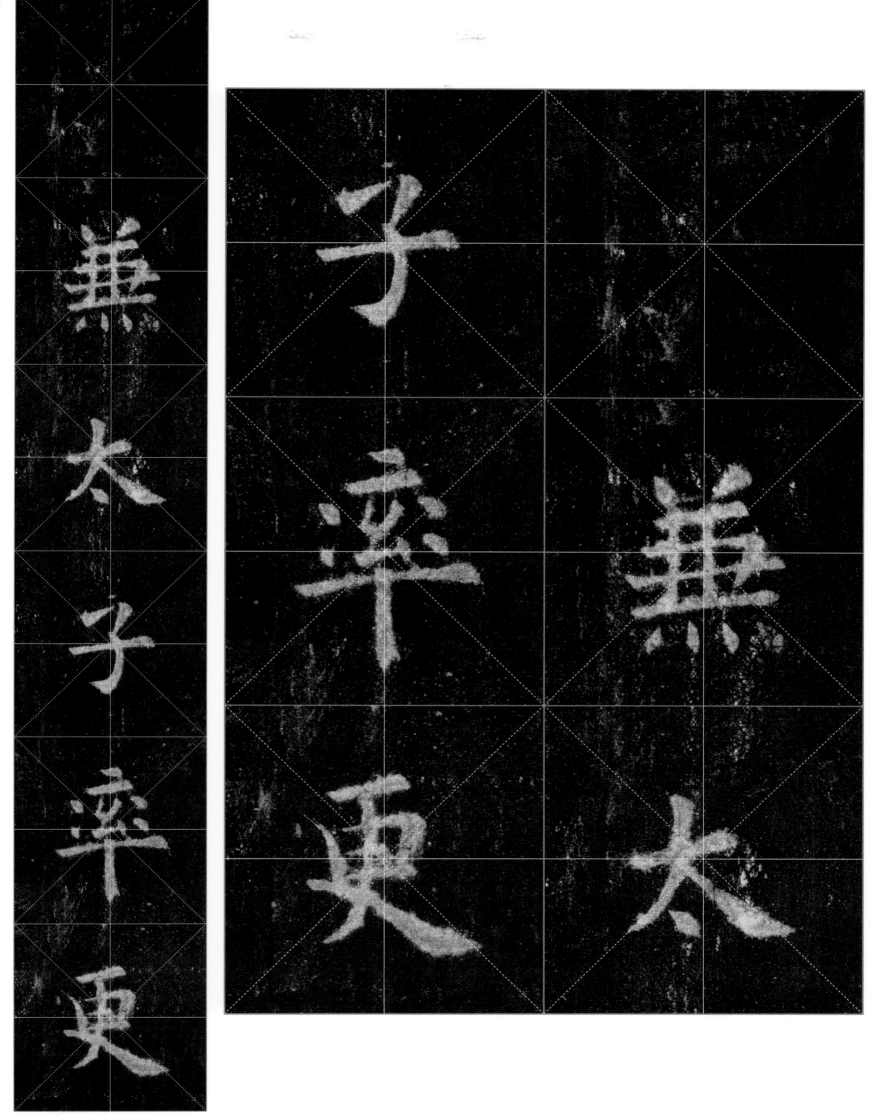

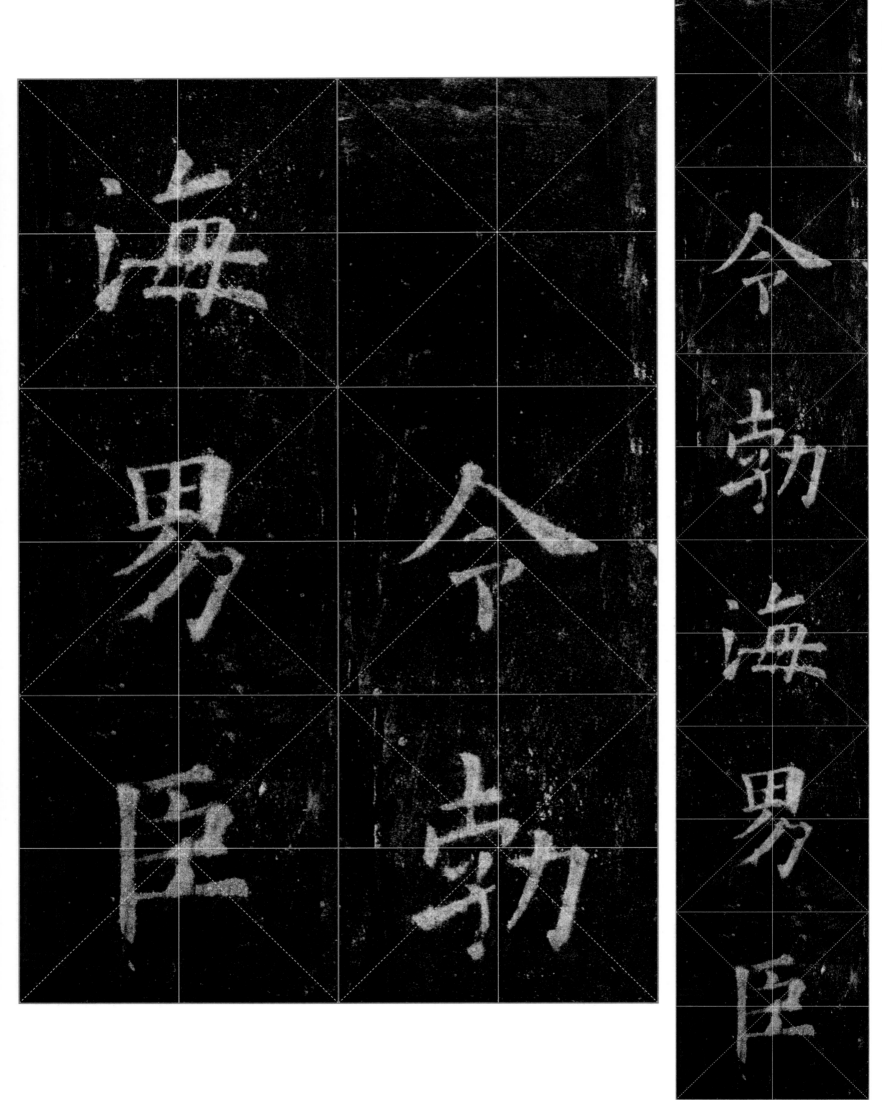

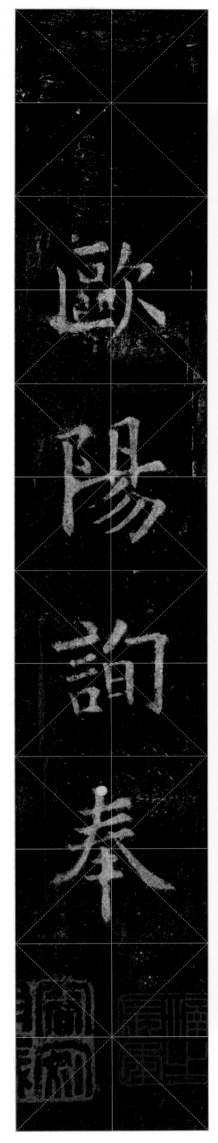

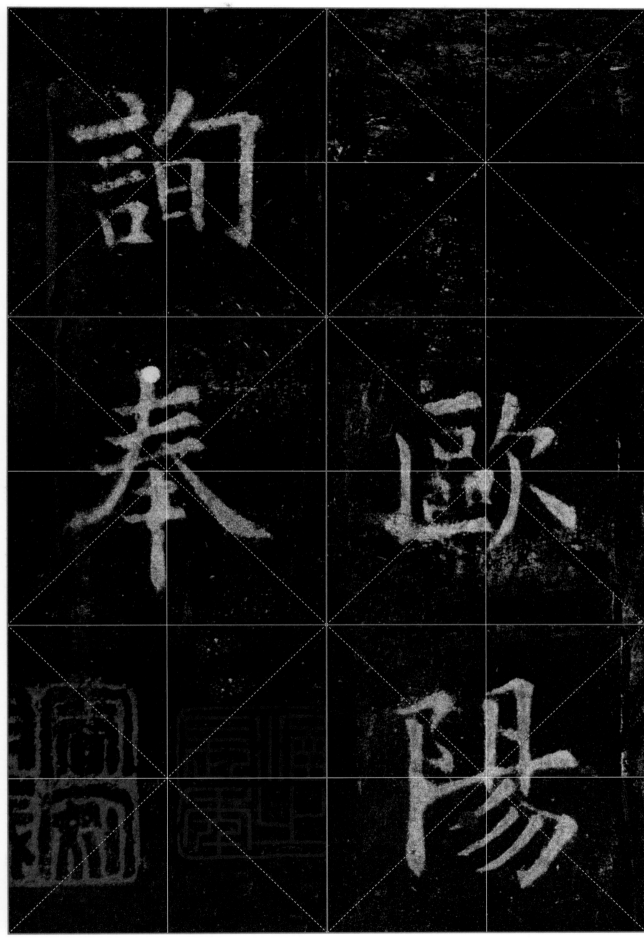

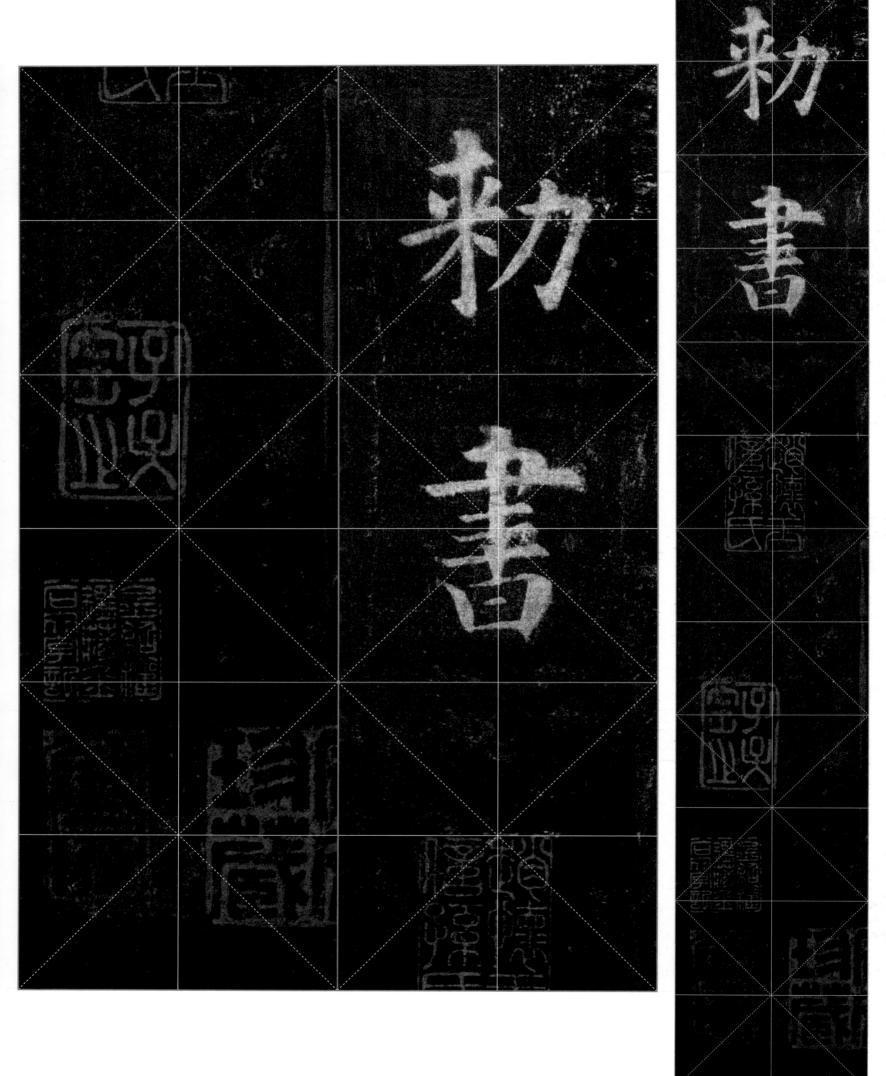

敕书。